《테마한국문화사》의 심볼인 네 개의 원은 조선시대 능화판에 새겨진 태극무늬와 고려시대 상감청자대접의 연화무늬, 훈민정음의 ㅇ자, 그리고 부귀와 행복을 상징하는 길상무늬입니다. 가는 선으로 이어진 네 개의 원은 우리나라의 국토를 상징하며, 과거와 현재를 이어주는 《테마한국문화사》의 주제를 표상합니다.

테마한국문화사 04

고대 동아시아 문명 교류사의 빛, 무령왕릉

권오영 지음

돌베개

테마한국문화사 04

고대 동아시아 문명 교류사의 빛, 무령왕릉

2005년 6월 24일 초판 1쇄 발행
2022년 4월 18일 초판 4쇄 발행

지은이 권오영
펴낸이 한철희
펴낸곳 주식회사 돌베개

기 획 주식회사 돌베개
편집부장 김혜형
책임편집 김수영·윤미향
편 집 서민경·박숙희·이경아·김희동·김희진
디자인 민진기디자인

등록 1979년 8월 25일 제406-2003-000018호
주소 (10881) 경기도 파주시 회동길 77-20 (문발동)
전화 (031) 955-5020
팩스 (031) 955-5050
홈페이지 www.dolbegae.co.kr
전자우편 book@dolbegae.co.kr

필름출력 (주)한국커뮤니케이션
인쇄·제본 영신사

ISBN 978-89-7199-213-5 04600
 978-89-7199-137-4 04600 (세트)
이 책에 실린 글과 사진의 무단 전재와 복제를 금합니다. 책값은 뒤표지에 있습니다.

이 도서의 국립중앙도서관 출판시도서목록(CIP)은 e-CIP 홈페이지
(http://www.nl.go.kr/cip.php)에서 이용하실 수 있습니다.(CIP제어번호: CIP2005001181)

고대 동아시아 문명 교류사의 빛, 무령왕릉

〈테마한국문화사〉를 펴내며

　　〈테마한국문화사〉는 전통 문화와 민속·예술 등 한국문화사의 진수를 테마별로 가려 뽑고, 풍부한 컬러 도판과 깊이 있는 해설, 장인적인 만듦새로 짜임새 있게 정리해 낸 21세기 한국의 새로운 문화 교양 시리즈입니다. 청소년에서 일반인에 이르기까지 아름다운 우리 전통 문화의 참모습을 감상하고, 그 속에 숨겨진 옛사람들의 생활 미학과 지혜를 느낄 수 있도록 기획된 이 시리즈에는, 한국인의 문화적 정체성을 확인시켜 주는 의미 깊은 컨텐츠들이 살아 숨쉬고 있습니다.

　　자연 속에 스며든 조화로운 한국 건축의 미학, 무명의 장인이 빚어낸 도자기의 조형미, 생활 속 세련된 미감이 발현된 공예품, 종교적 신심이 예술로 승화된 불교 조각, 붓끝에서 태어난 시·서·화의 청정한 예술 세계, 민초들의 생활 속에 녹아든 민속놀이와 전통 의례 등등 한국의 마음씨와 몸짓과 표정이 담긴 한권 한권의 양서가 독자의 서가를 채워 나갈 것입니다.

　　각 분야별로 권위 있는 필진들이 집필한 본문과 사진작가들의 질 높은 사진 자료 외에도, 흥미로운 소주제들로 편성된 스페셜 박스와 친절한 용어 해설, 역사적 상상력이 결합된 일러스트와 연표, 박물관에 숨겨져 있던 다양한 유물 자료 등이 시리즈 속에 가득합니다. 미감을 충족시키는 아름다운 북디자인과 장정, 입체적인 텍스트 읽기가 가능하도록 면밀하게 디자인된 레이아웃으로 '色'과 '形'의 조화를 극대화시켜, '읽고 생각하는 즐거움' 못지않게 '눈으로 보고 감상하는 기쁨'을 누릴 수 있습니다.

Discovery of Korean Culture

This is a cultural book series about Korean traditional culture, folk customs and art. It is composed of 100 different themes. With the publication of the series' first volume in March 2002, other volumes about different themes are being introduced every year. Following strict standards, this series selects only the essence of Korean traditional culture, providing detailed explanations together with abundant color illustrations, thus allowing the readers to discover higher quality books on culture.

A volume about the aesthetics of harmonious Korean architecture that blends into nature; the beauty of ceramics created by an unknown porcelain maker; handicrafts where sophisticated sense of beauty is manifested in everyday life; Buddhist sculptures filled with religious faith; the pure world of art created through the tip of a brush; folk games and traditional ceremonies that have filtered into the lives of the people-each volume containing the hearts, gestures and expressions of the Korean people will fill the bookshelves of the readers.

The series is created by writers who specialize in each respective fields, and photographers who provide high-quality visual materials. In addition, the volumes are also filled with special boxes about interesting sub-themes, detailed terminology, historically imaginative illustrations, chronological tables, diverse materials on relics that lay forgotten in museums, and much more.

Together with beautiful design that will satisfy the reader's aesthetic senses, careful layout allows for easier reading, maximizing color and style so that the reader enjoys not only the 'pleasures of reading and thinking' but also 'joys of seeing and enjoying'.

The Tomb of King Muryeong — a treasure-trove from the ancient Baekje kingdom

In 1971 when the Tomb of King Muryeong (Muryeong Wangleung) was discovered, it uncovered resplendent, invaluable artifacts of Baekje, an ancient Korean kingdom dating between 18 BC to 660 AD. Earrings, shoes, girdles and the long sword embellished with a dragon's head that had been excavated from the tomb give us a glimpse of a culturally-enriched kingdom. Bronze and porcelain articles that had been buried with King Muryeong and his queen are of the finest craftsmanship and style that were in fashion in China at that time. Such relics reveal the openness of the Baekje culture to international exchange. The sophistication of the Baekje kingdom and the excellence of its architecture and craftsmanship can be clearly seen in this tomb. The interior of the tomb was flawlessly constructed by first setting a wooden framework after which exquisitely engraved bricks were laid.

There are many reasons why Koreans are so familiar with the Tomb of King Muryeong, but the most important reason is the fact that it is one of the few ancient tombs whose owner has been identified. King Muryeong is a prominent and oft-mentioned figure in Korean history, making his burial site even more fascinating. There is an ongoing debate about the identity of the person buried in other ancient tombs, such as the Hwangnam Great Tomb (Hwangnam Dae'chong) of the Silla Kingdom, and the Tomb of the General (Jang' goonchong) and the Tomb of King Tae (Taewangleung) of the Goguryeo Kingdom. Therefore, the clear identity of King Muryeong's tomb distinguishes it from all the others, giving it an intriguing and romantic element.

The reign of King Muryeong was a period of complex international relations. Exchanges of various crafts, articles/merchandise, and philosophies were constantly taking place between Korea, China and Japan, forming a cultural highway. Research focusing

exclusively on Korea will thus be too limited in scope to provide a full view of the cultural dynamics in ancient Northeast Asia. In other words, an in-depth understanding of the history and culture of China and Japan is essential. As I wrote this book, I had to study archeology and ancient history of Korea's neighbors in order to make up for my past neglect in these areas.

Writing this book was a project full of challenges. I felt as if I were encountering the greatest mystery in Baekje's history as I studied the entangling father-son and sibling relationships between Gaero, Moonju and Gonji and their descendents Samguen, Dongsung and Muryeong that had been taut with tension. Writing about the settlement of Baekje emigrants on the Japanese islands and their role in spreading Baekje's culture was like struggling against an unknown giant. Thus I came to realize why there was a lack of substantial research output on the Tomb of King Muryeong. Meaningful study on the subject would encompass the Korean peninsula, China and Japan over a period of two centuries, 5~6 AD. Moreover, it would require a multidisciplinary approach involving archeology, history, and art history. In fact, this book ended up being a treatise on what questions scholars must endeavor to answer rather than a conclusive report on research findings. It does, however, make an important point. If we succeed in fully understanding the findings from King Muryeong's tomb, we would be able to grasp not only the history of Baekje Kingdom but that is if we can fully understand the significance of King Muryeong's Tomb it would enable us to grasp not only the history of Baekje Kingdom but we can also have a vivid picture of the cultural and material exchange that took place in East Asia during 5~6 AD.

역사학이나 고고학을 전공하지 않더라도 한국인이라면 무령왕, 혹은 무령왕릉에 대해 한번쯤은 들어 보았을 것이다. 직접 왕릉을 답사한 경험이 있는 분들도 많을 것이다. 우리나라 고대 유적 중에서 친숙한 순서로 꼽는다면 넉넉히 다섯 손가락에는 들어갈 듯싶다.

무령왕릉이 우리에게 친숙해진 이유는 여러 가지가 있겠지만, 가장 중요한 것이라면 주인공이 확실히 밝혀진 몇 안되는 고대 무덤이란 점이다. 그것도 국내외 역사서에 여러 차례 등장하는 백제의 군주란 점은 더더욱 매력적이다. 신라의 황남대총, 고구려의 장군총과 태왕릉의 주인공을 둘러싼 논쟁이 끊이지 않는 상황을 볼 때, 명백히 주인공이 밝혀진 이 무덤은 매우 극적이고 낭만적이기까지 하다.

이렇듯 친숙한 무령왕릉이건만 실상 우리 학계가 무령왕릉과 그 부장품에 대해 밝힌 것은 별로 없어 보인다. 왕릉이 발견된 지 30년을 훌쩍 넘긴 지금도 발견 당시의 상황에서 몇 발짝 나아가지 못한 제자리걸음은 우리 학계가 정말로 반성해야 할 일이다.

필자가 무령왕릉에 관심을 가진 계기도 사실은 우연이었다. 몇 차례 중국 남조 지역을 답사하면서, 그동안 제대로 보이지 않았던 무령왕릉의 진면목이 보일 것만 같은 희망을 품게 되었다. 중국 남조를 보면 무령왕릉이 보일 것이라는 경솔한 마음에 앞뒤 안 가리고 뛰어들었지만 곧바로 이러한 시도가 만용이란 것을 절감하였다.

무령왕의 시대는 어느 때보다도 복잡한 국제관계가 전개되던 때였다. 각종 기술과 물질문화, 사상이 이곳저곳으로 흘러 들어가고 나오고 하면서 중국-한반도-일본열도를 잇는 문화의 고속도로가 건설되었다.

하나의 국가에 대한 연구로는 도저히 그 도도한 흐름이 조망되지 않는다. 중국과 일본의 역사와 문화에 대한 이해가 불가결한 것이다. 평소 이 부분에 대한 연구를 등한히 한 필자는 이 책을 집필하면서 관련된 중국과 일본의 고대사와 고고학 공부를 새로이 하지 않으면 안되었다. 연구 성과가 축적되지 않은 상태에서 저지른 만용의 필연적 결과였던 것이다.

언제 어디서 발견되었다는 정도의 정보만 있을 뿐 어떠한 형태로 어느 정도나 출토되었는지도 확인되지 않은 채, 곳곳의 박물관에 수장되어 있는 수많은 남조 유물을 생각할 때는 코끼리의 꼬리라도 만질 수 있으면 행운이란 생각을 해 보았다. 부자와 형제 간으로 얽혀 있으면서 미묘한 긴장 관계를 연출하는 개로-문주-곤지, 그리고 삼근-동성-무령의 관계를 보노라면 백제사 최대의 미스터리에 접근하는 느낌이었다. 백제계 이주민들의 일본열도 정착과 백제 문화의 일본 전래라는 주제 앞에서는 종전에 상대해 본 적이 없던 거인을 대하는 느낌이었다.

그동안 국내외에서 무령왕릉에 대한 볼 만한 연구 성과가 나오지 않았던 이유를 절감하게 되었다. 시기적으로는 5세기부터 6세기, 공간적으로는 중국-한반도-일본을, 방법론적으로는 고고학과 역사학, 미술사학을 넘나들어야 하는 난관이 놓여 있었던 것이다.

결과적으로 이 책의 출간은 필자의 그간 연구의 결정판을 내놓는 것이 아니라 앞으로 해결해야 할 많은 문제의식을 뿜어대는 형국이 되고 말았지만, 한 가지 분명해진 사실이 있다. 그것은 무령왕릉을 제대로 볼 수만 있다면 우리는 백제라는 한 고대국가의 역사가 아니라, 5~6세기 동아시아 문물 교류의 숨 가쁜 역사를 생생히 그려낼 수 있다는 것이다. 이 책은 그것을 위한 작은 발판에 불과하다.

5년 전부터 중국 답사를 함께하며 많은 이야기를 나눈 육조문물연구회 회원들, 필자의 답사를 안내하고 도와준 중국과 일본의 연구자들에게는 많은 신세를 졌다. 이번 기회에 감사를 표하고 싶다. 이 책의 집필을 강권(?)한 돌베개 출판사의 한철희 대표님, 편집을 담당한 김수영·윤미향 씨에게도 고마움을 전하고 싶다. 아울러 이 정도의 연구를 내겠다고 가정을 뒤로 하고 동분서주한 필자를 이해해 준 가족들에게도 감사의 마음을 전한다.

2005년 6월 권오영

차례

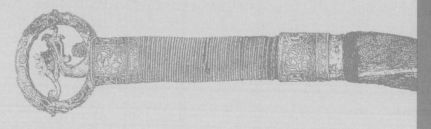

|sb| 는 'special box' 의 약자로, 이 책의 흥미를 더해 주는 본문 속의 '특별한 공간' 입니다.

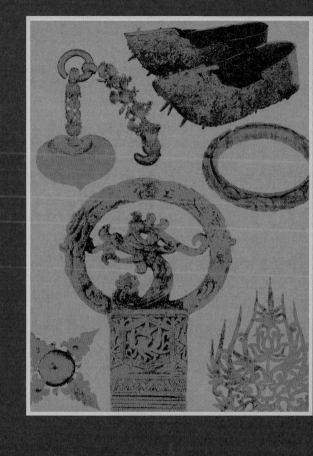

왕비의 금동 신발

무령왕 부부의 신발은 3개의 판 모두가 내관과 외판을 결합시킨 이중판이다. 왕의 것은 은제 판에 금동 부조판을, 왕비의 것은 금동 판에 금동 부 조판을 결합시킨 것이 차이점인데, 내·외판와 같은 지점에 구 멍을 뚫고 달개가 달린 구리실(銅絲)로 묶어 결합시켰다.

무령왕릉은 우리에게 무엇인가?

제 1 부

고구려의 화려한 벽화고분, 신라의 찬란한 황금 부장품, 가야의 막강한 철기 문화와 비교하면 백제의 고분 문화는 매우 초라해 보이는 것이 사실이다. 그러나 이러한 관념을 일거에 뒤바꾼 것이 바로 무령왕릉이다. 무령왕릉의 발견으로 비로소 백제 고분 문화의 양상이 시야에 들어오기 시작하였다. 만약 아직까지 무령왕릉이 발견되지 않았거나 혹심한 도굴의 피해를 입었다면 백제의 역사와 문화에 대한 우리의 지식은 현재까지도 형편없는 수준이었을 것이다. 무령왕릉이 소중한 까닭이 여기에 있다. 무령왕릉을 보면, 백제가 보이고, 무령왕릉을 보면 동아시아가 보인다는 이야기는 공연한 허풍이 아닌 것이다.

1

무령왕릉을 보면 백제가 보인다

일본 천황가의 뿌리는 무령왕? 무령왕릉이 발견된 지 정확히 30년
이 지난 2001년 겨울 어느 날 아침
필자에게 모 신문사의 문화부 기자로부터 전화가 걸려 왔다. 아직 채 잠
에서 깨지 않은 이른 시간이었기에 짜증을 내는 필자에게 기자는 긴박
하게 몇 가지 질문을 던져 댔다. 일본 천황이 자신의 혈통에 백제 무령
왕(501~523)의 피가 흐르고 있다는 폭탄선언을 했다는 점과 그것이 사
실인지의 여부, 그리고 이런 발언에 대해 어떻게 생각하는지 등이었다.

일본 천황가가 한반도와 관련이 있고 특히 백제와 밀접한 관련이 있
다는 주장은 한일 양국 학계 일각에서 꾸준히 제기되어 왔기에 새삼스
러울 것도 없지만 이번은 사정이 좀 다른 것 같았다. 일본 천황 스스로
가 밝혔다는 점, 그리고 구체적으로 8세기 후반에서 9세기에 걸쳐 재위
하였던 간무(桓武)천황과 그 어머니를 거론하였다는 점 때문이다. 천
황 자신에게 백제인의 피가 흐르고 있다는 발언은 과연 폭발력이 있었
으며 국내외의 관심이 집중될 것으로 예상되었다. 천황가는 만세일계
(萬世一系)로 전해서 내려왔으며 한반도가 아니라 일본에서 자생하였

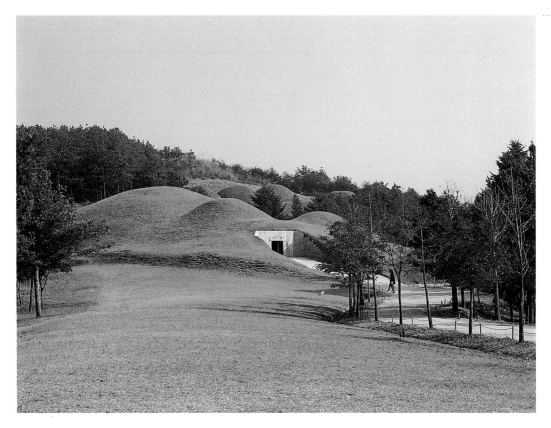

무령왕릉과 송산리 고분군 ⓒ 김성철

다는 황국사관(皇國史觀)에 젖어 있는 일본 극우 세력들에게 이 발언이
충격으로 다가갈 것도 예상되었다.

물론 이러한 언사가 2002년 한일 월드컵에 즈음하여 양국의 유대감
을 고양시키려는 목적이었을 것으로 보이지만 공식적으로 자신의 혈통
에 백제인의 피가 흐르고 있다는 일본 천황의 주장은 커다란 사건임이
분명하였다.

하지만 기자와 몇 마디 대화가 오고 가자 필자는 더 이상 답해 줄 것
이 없었다. 나름대로는 백제를 공부하며 무령왕릉에 관심을 가지고 있
던 터였지만 구체적인 내용에 대해서는 아는 바가 별로 없다는 사실을
절감하였다. 나중에 신문에 실린 필자의 답변은 고작 "천황의 발언은
정치적인 것이므로 일희일비(一喜一悲)하며 큰 의미를 둘 필요가 없
다"거나, 한일 관계사 전문가도 많지 않고 무령왕릉에 대한 조사도 제

대로 이루어지지 못한 문제점을 지적하면서 한일 관계사 연구가 보다 활발해져야 한다는 정도의 하나마나한 원론적인 내용뿐이었다. 기자의 궁금증을 풀어줄 만한 주변 연구자들을 열심히 떠올려 보았으나 별로 부각되는 분도 없었고 거우 생각해 낸 분은 기자가 이미 접촉을 끝낸 뒤였다.

이 문제를 크게 다루어 보려는 언론이나 높은 관심을 보이는 일반 국민에게는 매우 실망스러운 일이었겠지만 속 시원한 해답을 주기에는 우리 학계의 연구 수준과 연구자층이 너무도 빈약한 상황이었다. 마치 30여 년 전에 우연히 발견된 무령왕릉을 제대로 조사하기에는 당시 학계의 연구 수준과 주변 여건이 너무도 빈약하였던 것과 그대로 닮은꼴이었다. 예상했던 대로 주요 일간지에 몇몇 연구자가 겹치기 출연을 하면서 피상적인 언급이 이어졌을 뿐 이 문제는 더 이상 화제가 되지 못하였다.

이 일이 있고 얼마 뒤에 일본 고대사를 전공하는 부경대학교의 이근우 교수가 간무천황의 모계에 대한 본격적인 글을 발표하였다. 그제야 필자가 품고 있던 의문들이 일부나마 풀리기 시작하였다.

무령왕릉을 통해 본 백제와 동아시아　　필자는 평소 "무령왕릉을 보면 백제가 보인다"는 생각을 가지고 있었다. 그럴 수밖에 없는 것이 무령왕이 재위하던 웅진기는 서울 강남에 도읍을 두었던 한성기와 사비에 도읍을 두었던 사비기의 중간에 위치하여 양자를 연결시켜 주는 역할을 하기 때문이다. 좀더 구체적으로 들어가면 한성기의 마지막 왕인 개로왕은 무령왕의 숙부이며, 때때로 백제 왕실의 필요에 따라서는 생부라고 주장되기도 하였다. 사비기를 대표하는 성왕은 바로 무령왕의 아들이다. 따라서 무령왕은 백제사 전체의 중심적인 위치에 해당하는 것이다.

무령왕릉은 또 어떠한가? 왕릉의 구조는 철저한 중국식이며 부장품에도 중국 유물이 많이 섞여 있다. 반면 각종 귀금속 장신구들은 백제

장인 최고의 걸작품이며 이웃한 신라와 가야 지역의 물질문화에 지대한 영향을 끼쳤다. 왕과 왕비가 안치된 목관은 일본에서만 자라는 금송(金松)으로 만들어졌으며, 일본 곳곳에는 무령왕과 그 아버지 곤지에 관한 유적과 유물이 전해 오고 있다. 나라(奈良)현의 니자와센즈카(新澤千塚) 126호분[1]과 오사카(大阪)부 다카이다야마(高井田山) 고분[2]에서는 무령왕릉에서 출토된 것과 유사한 청동 다리미가 출토되었다. 이렇듯 한반도에서 무령왕릉만큼 국제적인 문화유산은 드물다. 그래서 필자는 평소 무령왕과 무령왕릉이란 안경을 끼면 백제의 역사는 물론이고 동아시아 국제 교류의 실상이 한눈에 들어올 것이란 믿음을 가지고 있었다.

그런데 일본 천황의 발언으로 무령왕은 여기서 그치는 것이 아니라 일본 고고학과 고대사, 나아가 천황제와도 연결됨을 절감하였다. 이는 역으로 무령왕과 그 왕릉에 대한 연구가 그만큼 어렵고 복잡하다는 사실의 반증이기도 하다. 학제적으로는 고고학과 역사학 두 분야에, 연구 분야로는 한·중·일 삼국을 포괄하기 때문이다. 한국 내에서도 신라와 가야, 나아가 고구려와 영산강 유역 등이 연결되어 있기 때문에 넓은 시각과 다양한 연구 방법론을 필요로 하는 것이다. 무령왕릉이 발견된 지 30년이 넘었음에도 불구하고 제대로 된 연구 성과를 찾아보기 힘든 이유가 바로 여기에 있다.

1 나라현 텐리시에 위치한 600여 기의 무덤으로 구성된 5세기대 군집분이다. 전반적으로 한반도와 관련된 유물이 많이 출토되는데 특히 126호분에서는 금은제 장신구와 청동 나리미, 유리 그릇 등이 출토되어 무덤에 묻힌 사람이 여성이면서 한반도에서 이주해 간 인물로 추정된다. 국제성이 풍부한 유물 중에서도 유리 그릇은 실크로드를 통해 유입된 서역 유물로 여겨지기 때문에 5세기 동서 교섭의 생생한 증거물이 되고 있다.

2 오사카부 가시와라(柏原)시에 소재한 5세기 후반경의 굴식 돌방무덤이다. 무덤의 겉모양은 원분으로 추정되며 겉에는 하니와를 세워 놓았지만 내부 구조는 백제의 무덤과 그대로 통한다. 스에키(須惠器), 철제 갑옷과 투구, 청동 거울 등 많은 유물이 출토되었는데 그중에서도 금박 구슬과 청동 다리미가 특히 주목된다. 무덤의 북쪽에서는 철기를 제작하던 공방터인 오가타(大縣) 유적이 발견되었는데 이곳에서 백제 토기도 출토되었다. 이런 이유로 이 고분에 묻힌 사람은 백제계 이주민 집단을 지휘하던 백제의 왕족급 인물일 가능성이 높다.

2

고분을 통한 역사와 문화의 복원

우리나라 삼국시대에 대한 연구는 역사 기록이 너무도 부족하기 때문에 당시 사람들이 남긴 실물 자료, 즉 고고학적 자료를 통해 연구가 이루어지는 경우가 많다. 문헌 자료는 작성자의 주관이나 실수로 인해 그릇된 사실을 전하는 경우가 자주 있어서 적절한 사료 비판을 반드시 거쳐야 한다. 하지만 고고학적 자료는 거짓말을 하지 않는다. 우리 조상들이 먼 훗날의 후배 고고학자들을 괴롭히기 위해 유물을 날조할 리 없기 때문이다. 거짓말을 한다면 그것은 고고학적 유적과 유물이 아니라 사람이다.

몇 년 전 일본을 발칵 뒤집었던 구석기 유물 조작 사건이 대표적인 예이다. 학문적 공명심에 들떠 있던 한 아마추어 고고학자가 자신이 만든 석기를 몰래 땅에 파묻고 발굴조사를 한답시고 이것을 다시 파내거나, 두 조각 낸 돌을 멀리 떨어진 곳에 하나씩 파묻고는 뒤에 다시 파내면서 마치 구석기시대에 장거리 교역이 있었던 것처럼 주장하는 사기극을 벌였던 것이다.

이러한 행위는 바로 역사를 왜곡하는 것이다. 어떻게 보면 돌 조각

하나에 역사가 새로 쓰일 정도로 유물의 힘은 막강하다. 특히 삼국시대에는 고분이 가장 중요한 위치를 차지하였다. 성곽이나 취락 등의 생활 유적, 토기나 기와를 굽던 가마나 철기를 만들던 시설 등의 생산 유적도 물론 중요하지만 고대인들은 조상의 무덤을 만들고 매장하는 데 각별한 정성을 쏟았기 때문에 고분에는 당시 사람들의 사상과 관념, 기술, 정치·외교적 측면이 어우러져 있다.

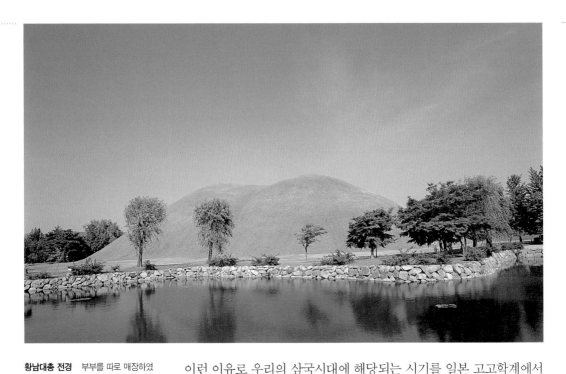

황남대총 전경 부부를 따로 매장하였지만 무덤의 봉토가 연결되어 있어 위에서 보면 표주박 형태를 띤다. 신라 고분 중 최대급이어서 왕릉으로 추정되는데, 구체적으로는 내물왕릉이란 설과 눌지왕릉이란 설이 대립하고 있다. ⓒ 김성철

3 무덤의 부장품을 최소화시켜 장례를 치르는 것을 박장이라고 한다. 반대로 많은 양의 물건을 오직 죽은 사람을 위하여 부장품으로 사용하는 장례 풍습을 후장(厚葬)이라고 한다. 죽은 사람을 위해 산 사람을 무덤에 묻는 행위, 즉 순장(殉葬)의 풍습은 후장과 밀접한 관련이 있다. 우리나라 삼국시대에는 신라와 가야 고분이 후장, 고구려와 백제 고분이 박장인 셈이다.

이런 이유로 우리의 삼국시대에 해당되는 시기를 일본 고고학계에서는 고분시대라고 부른다. 고분이야말로 당시 사회의 면모를 가장 압축적으로 간직하고 있기 때문이다. 특히 지배자의 무덤에는 수많은 정보가 담겨 있어서 이를 효과적으로 설명해 낼 수만 있다면 고대사회에 대한 풍부한 이해를 가져올 수 있다. 이런 까닭에 왕릉이 중요한 것이고, 도굴당하지 않고 매장 당시의 상황을 고스란히 간직한 처녀분이 소중한 것이다.

하지만 현재 우리에게 알려진 수만 기의 고분들은 이미 도굴의 피해를 입은 것들이 대부분이다. 유독 경주에 있는 신라 왕족들의 무덤인 돌무지덧널무덤〔積石木槨墳〕은 도저히 도굴할 수 없는 구조로 인해 온전한 경우가 많아서 발굴조사를 하면 막대한 양의 유물이 출토되곤 한다.

백제의 경우는 4세기 이후로 출입 시설을 통해 들락거릴 수 있는 굴식 돌방무덤〔橫穴式石室墳〕이 보급되기 시작하는데 이 무덤은 도굴에 아주 취약하다. 게다가 백제의 장례 풍습은 애초부터 물건을 적게 넣는 박장(薄葬)[3]인데다가 사비기에 접어들면 숫제 아무런 유물을 부장하지

않는 극단적인 경우마저 자주 있다.

고분을 통해 백제사를 연구하는 것이 어려운 이유가 여기에 있다. 고구려의 화려한 벽화고분, 신라의 찬란한 황금 부장품, 가야의 막강한 철기 문화와 비교하면 백제의 고분 문화는 매우 초라해 보이는 것이 사실이다. 그러나 이러한 관념을 일거에 뒤바꾼 것이 바로 무령왕릉이다. 무령왕릉의 발견으로 비로소 백제 고분 문화의 양상이 시야에 들어오기 시작하였다. 만약 아직까지 무령왕릉이 발견되지 않았거나 발견되었더라도 혹심한 도굴의 피해를 입은 뒤였다면 백제의 역사와 문화에 대한 우리의 지식은 현재까지도 형편없는 수준이었을 것이다. 무령왕릉이 소중한 까닭이 여기에 있다. 무령왕을 보면 백제가 보이고, 무령왕릉을 보면 동아시아가 보인다는 이야기는 공연한 허풍이 아닌 것이다.

고대 삼국의 왕릉—굴식 돌방무덤과 돌무지덧널무덤

삼국시대의 고분 문화는 나름의 공통성을 지니면서도 각국마다 다양한 개성을 가지고 있다. 이런 점에서 3세기 후반 이후 전 열도가 전방후원형이라는 동일한 고분 외형을 공유하는 일본열도와는 큰 차이가 있다.

고구려와 백제의 왕족 무덤은 주로 돌무지무덤〔積石墓〕, 신라와 가야는 덧널무덤〔木槨墓〕이었다. 하지만 4세기 이후 동아시아에 굴식 돌방무덤이 보급되면서 고구려, 백제, 신라의 순서로 이 새로운 무덤을 왕릉의 형식으로 채택하게 된다. 일본도 마찬가지여서 전방후원분이란 외형을 유지하면서도 내부의 매장 공간은 굴식 돌방무덤을 채택한다.

웅진기의 백제 왕실이 전돌과 돌이란 재료의 차이에도 불구하고 무령왕의 장례에 벽돌무덤이라는 이질적인 묘제를 별 거부감 없이 수용할 수 있었던 배경에는 구조와 쌓는 방식, 내세관 등에서 많은 공통점이 있었기 때문이다.

굴식 돌방무덤은 매우 효율적인 무덤이다. 왜냐하면 매장이 최초로 이루어진 이후에도 입구를 통해 얼마든지 추가장을 할 수 있기 때문이

다. 따라서 부부합장이나 가족장에 적합한 구조이다. 아울러 경제적인 면에서 효율적이다. 종전의 무덤은 한 사람을 위해 많은 노동력을 투입하여 장기간 공사를 진행해야 했지만 굴식 돌방무덤은 한 번 만들면 여러 명, 심지어는 여러 세대에 걸쳐 사용할 수도 있기 때문이다.

하지만 각국이 굴식 돌방무덤을 수용하는 과정은 동일하지 않았다. 고구려의 경우는 낙랑계 주민이 많이 살고 있던 평양과 안악 지방에서 이른 시기의 굴식 돌방무덤이 등장하였다. 그중 대표적인 무덤이 안악 3호분과 덕흥리 벽화고분이다. 굴식 돌방무덤의 돌방에 벽화를 그리면 바로 벽화고분이 되는 것이다. 그런데 4세기에 고구려 영토 안에서 이미 굴식 돌방무덤이 유행하고 있었지만 고구려 왕실은 의연히 종전의 돌무지무덤을 고집하였다. 5세기에 접어들면서 왕실에서도 굴식 돌방을 채용하지만 일반적인 형태로 원형의 봉토를 씌우는 방식이 아니라 돌무지무덤의 외형을 유지하면서 내부의 매장 시설로 돌방을 채택하는 것이었다. 집안시에 남아 있는 장군총이나 태왕릉이 모두 이런 형태의 무덤이다. 평양으로 천도한 후부터는 외형도 변화하여 원형 봉토분의 형태를 띠게 된다.

백제 지역에는 4세기부터 굴식 돌방무덤이 보급되지만 역시 왕릉급이 아닌 지방의 수장층에게 먼저 보급된다. 왕족은 5세기까지도 여전히 고구려식 돌무지무덤을 사용하고 있었다. 웅진으로 천도한 이후 백제 묘제의 주류는 굴식 돌방무덤으로 바뀌게 된다. 공주 송산리 고분군이 대표적인 예이고, 송산리 6호분과 무령왕릉 같은 벽돌무덤이 예외적인 경우이다. 이후 세부적인 형태에서 차이는 있더라도 백제는 굴

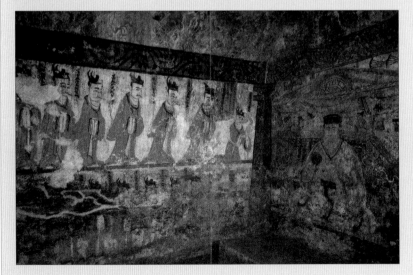

묘주에게 보고 드리는 13군의 태수 덕흥리 벽화고분.

식 돌방무덤을 발전시켜 나간다.

영남 지역의 신라와 가야는 4세기까지만 하더라도 공통적으로 나무로 짠 덧널무덤이 왕묘로 이용되었지만 5세기 이후 신라는 돌무지덧널무덤, 가야 지역은 구덩식 돌덧널무덤〔竪穴式石槨墓〕이 크게 발달하여 고분 문화의 전성기를 이루었다.

돌무지덧널무덤은 시신을 안치하는 단위가 목관, 목곽, 적석, 봉토의 순서로 확대되는 무덤인데 5세기가 최전성기였다. 천마총, 황남대총 등 화려한 장신구가 많이 출토되는 신라 고분은 대개 돌무지덧널무덤인 경우가 많다. 이 무덤의 계통에 대해서는 자체 발생설과 외부 유입설이 팽팽히 맞선 상태이다.

소백산 남쪽, 낙동강의 서안은 가야의 옛 땅으로, 현재 군 단위마다 대형 봉토를 갖춘 고분군이 분포한다. 돌로 덧널〔石槨〕을 만들고 위에서부터 시신을 안치시킨(구덩식: 竪穴式) 후 커다란 판석으로 뚜껑을 삼고 봉토를 씌우는 형태이다. 때때로 딸린 덧널〔副槨〕을 갖추어서 막대한 부장품을 넣거나 사람을 순장하기도 한다. 고령 지산동 고분군, 함안 말이산 고분군, 합천 옥전 고분군 등이 대표적인 예이다.

신라와 가야 지역에 굴식 돌방무덤이 보급된 것은 6세기 중엽부터이다. 낙동강 서쪽의 가야 지역은 백제의 영향을 받아, 그리고 신라는 고구려의 영향을 받아 굴식 돌방무덤을 채택한다. 따라서 굴식 돌방무덤의 채택이 늦은 편이었고, 발전 과정도 복잡한 양상을 띠었다. 이로써 삼국은 공통적으로 굴식 돌방무덤을 사용하게 되었고, 통일 신라 이후에도 최고 지배 계층의 무덤은 굴식 돌방무덤이었다.

천마도 자작나무 껍질로 만든 말다래〔障泥〕에 그렸다. 경주 천마총 출토.

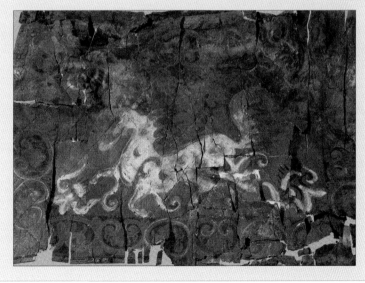

한국 고대국가의 무덤 양식

◉ 고구려의 굴식 돌방무덤

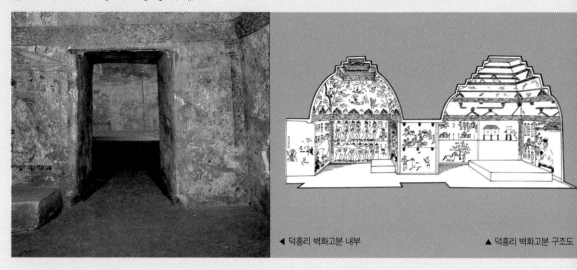

◀ 덕흥리 벽화고분 내부

▲ 덕흥리 벽화고분 구조도

평안남도 대안시 덕흥리에 위치한 고구려의 벽화고분이다. 전실과 후실, 그리고 전실 앞에 달린 널길(연도, 羨道)로 구성된 굴식 돌방무덤으로 봉토는 위가 평평한 피라미드처럼 생긴 방대형이다. 화려한 벽화와 함께 주인공에 대한 상세한 기록, 즉 묘지가 발견되어 유명하다. 묘지에 의하면 무덤 주인공의 이름은 진(鎭)인데 글자가 지워져 성은 확인되지 않는다. 벽화에는 다양한 생활상과 복식, 사상과 신앙을 엿볼 수 있는 풍부한 내용이 그려져 있어서 안악 3호분, 강서대묘와 함께 고구려 고분벽화 연구의 일등급 자료이다.

◉ 백제의 벽돌무덤

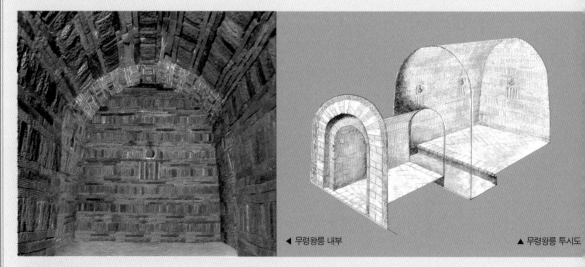

◀ 무령왕릉 내부

▲ 무령왕릉 투시도

공주시 금성동에 있는 백제 무령왕과 왕비의 능으로 1971년 여름 우연히 발견, 발굴조사됨으로써 그 전모가 드러났다. 땅을 파고 만든 공간에 수천 개의 벽돌을 이용하여 쌓아 올린 벽돌무덤으로 장방형의 평면, 아치형 천정, 전돌을 이용한 축조 등으로 특징지어진다. 내부는 연도와 묘실로 나뉘는데, 연도의 길이가 2.9m, 너비가 1.04이며, 천장까지의 높이는 1.45m이다. 묘지의 기록을 통해 피장자를 알 수 있는 몇 안되는 고대 무덤으로 출토된 2,900여 점의 유물은 백제 문화의 정수를 보여 준다.

◉ 신라의 돌무지덧널무덤

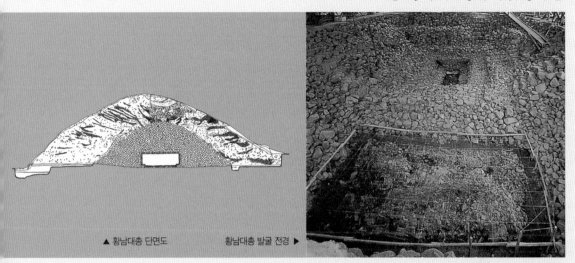

▲ 황남대총 단면도 　　　　황남대총 발굴 전경 ▶

…시 황남동에 위치한 우리나라 최대의 고분이다. 두 개의 무덤 봉분이 합쳐진 표주박 형태인데 총 길이 120m, 너비 80m, 높이 23m의 거대한 산과 같다. 1973년부터 …5년까지 발굴조사한 결과 시신을 안치한 목관의 바깥에 굵은 나무를 이용한 목곽을 설치하고, 다시 그 위에 사람 머리만 한 강돌을 쌓은 후 최후에 봉토를 씌운 돌무지덧 …덤의 구조가 분명히 드러났다. 무덤의 연대는 5세기대로, 남분의 주인공은 60세 전후의 남성, 북분은 여성으로 확인되어 부부합장묘로 추정된다.

◉ 가야의 돌덧널무덤

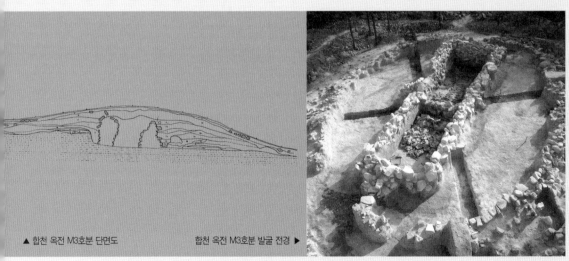

▲ 합천 옥전 M3호분 단면도 　　　　합천 옥전 M3호분 발굴 전경 ▶

…옥전 M3호분은 봉토의 직경이 20m 정도이며 평면은 원형이다. 매장 시설은 돌로 쌓은 구덩식 돌덧널인데 중간에 돌벽을 만들어서 주검이 안치된 공간(주곽)과 부장품을 … 공간(부곽)을 구분하였다. 이 무덤이 유명해진 것은 무엇보다도 엄청난 양의 유물이 도굴되지 않은 채 매장 당시의 모습 그대로 발견되었다는 데 있다. 우선 용과 봉황을 화 …게 장식한 대도가 4자루나 부장된 것은 국내에서 처음 있는 일이다. 다양한 말갖춤새, 갑옷, 무기, 금귀걸이, 청동 그릇 등과 함께 막대한 양의 철기류가 발견되었다.

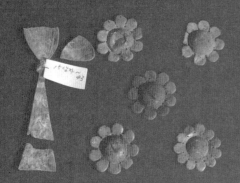

부러진 유물

현장은 곧 집단 패닉 상태에 빠져 버렸다. 보도진들은 앞다투어 무덤 안으로 들어가려고 하였고, 유물 훼손을 막기 위해 한 기관씩 연도 밖에서 서너 컷만을 찍기로 하였지만 그 약속은 지켜지지 않았다. 심지어 무덤 안에 함부로 들어가 유물을 촬영하다가 청동 손가락을 밟아 부러뜨리는 불상사까지 일어났고, 현장에 뒤늦게 도착한 모 신문사의 기자는 자기네 회사에만 연락이 늦었다고 문화재관리국 과장의 뺨을 때리기까지 하였다.

무령왕릉 발굴 이야기

제 2 부

폐쇄석을 무릎 높이까지 내려놓은 두 사람은 마침내 문턱을 넘어 무덤 안으로 들어갔다. 연도 중간쯤에 서 엽전이 올려져 있는 석판으로 다가간 두 사람은 그 위에 쓰인 "寧東大將軍百濟斯麻王" 이란 부분에 서 눈길이 멈췄다. 사마왕이 무령왕을 가리키는 것을 먼저 안 사람은 김영배였다. 도굴당하지 않은 왕 릉, 그것도 피장자가 누구인지 밝혀진 무덤, 게다가 피장자는 다른 왕도 아니고 꺼져가던 백제의 맥박 을 힘차게 뛰게 만든 무령왕이었으니 그때 두 사람이 얼마나 흥분하였을지는 짐작이 간다.

1

필생의 숙제로 다가온 무령왕릉

2001년은 무령왕릉이 발견된 지 30주년이 되는 해였다. 무령왕이 중흥의 터전을 닦았고 그 자신과 부인이 함께 묻힌 유택이 있는 공주시에서 7월 한여름, '무령왕릉과 동아세아 문화'라는 제목의 국제학술대회가 개최되었다.

그런데 이날은 부산에서 한일 양국의 고고학 연구자들이 모여 또 다른 주제로 공동토론회를 갖는 날이기도 하였다. 필자는 어디를 선택할지 고심하다가 마침내 공주로 차를 몰았다. 고속도로에서 한창 운전하던 중 앞서가던 트럭에서 작은 돌덩이가 떨어졌는지 차에 무언가 부딪히는 큰 소리가 났지만 어디가 탈이 났는지는 알 수 없었다. 발표 시간도 늦고 해서 그냥 공주까지 내려간 뒤 발표 장소에 주차하고 살펴보았지만 별다른 이상은 보이지 않았다.

첫날 발표를 듣고 하룻밤을 공주에서 묵은 뒤 이튿날 아침 차를 살펴보니 앞 유리창에 길게 금이 가 있었다. 어제는 보이지 않았지만 밤사이에 상처가 커진 것이다. 무령왕을 뵈려고 공주까지 갔건만 공연히 차량 수리비만 나가게 생겼으니 마음이 영 편치 않았다. 한편으론 불길한

생각마저 들었다. 이미 고인이 되셨지만 무령왕릉 발굴조사를 담당하였던 김원용 박사는 무령왕릉 조사 후에 차가 구르고 집을 날리는 등 각종 액운을 당하였고 이를 왕릉 발굴 때문으로 여겼다. 마치 이집트의 투탕카멘 왕 피라미드를 조사한 발굴단 대부분이 천수를 누리지 못하거나 의문사했다는 항간의 이야기를 연상시키는 대목이다.

그런데 이날 공주를 방문함으로써 필자의 연구 역정은 큰 변화를 겪게 되었다. 그동안 필자는 주로 한성기 백제에 대한 연구를 해 왔고 웅진·사비기에 대해서는 별다른 관심이 없었다. 게다가 1999년부터 2000년에 걸쳐 그 유명한 풍납토성을 발굴조사했던 탓에 오로지 관심은 한성 백제뿐이었다.

학술대회가 열리기 직전인 2001년 6월에 필자는 국내의 백제 전공자들과 함께 남조(南朝) 국가들의 도성이었던 중국 남경(南京)을 답사하였다. 답사를 떠날 때까지만 해도 한성기 백제와 교류하였던 중국 왕조들, 즉 서진(西晉), 동진(東晉), 유송(劉宋)의 유물들을 확인하고픈 마음뿐이었다. 하지만 막상 남경과 그 일대를 답사하면서 예상치 못한 상황이 전개되었다. 서진에서부터 유송대에 걸친 유물은 엄청났고 풍납토성에 반입된 중국 물품의 성격에 대해서도 많은 정보를 얻을 수 있었

남경성 오나라의 손권이 이곳에 도읍을 정한 후 강남 지방의 중심지로 발전하였다. 동진과 송, 제, 양, 진 등 남조 국가들이 모두 남경을 도읍으로 삼았다. 사진의 남경성은 명나라 때의 모습이다. ⓒ 권오영

지만 가장 인상적이었던 것은 바로 양(梁)나라의 문물이었다. 양나라 황제와 그 일족들의 무덤, 그리고 부장품들을 접하면서 답사 단원들은 어느 한 사람 예외 없이 무령왕릉을 떠올리고 있었다. 귀국하는 비행기 안에서 곰곰이 따져 보니 풍납토성에만 쏠려 있던 관심이 자연스레 무령왕릉으로 확대되는 것을 느낄 수 있었다. 그동안 연구의 주제를 너무 좁혔던 것이 아닌지 반성되었다.

이렇듯 애초 기대와는 달리 그해 여름의 남경 답사는 필자에게 '무령왕릉'이라는 필생의 숙제를 안겨 주었다. 그리고 한 달이 채 안되어 공주에서 무령왕릉 관련 국제학술대회가 열린 셈이니, 마치 단비를 기다리는 들뜬 마음으로 공주로 향하였던 것이다.

이틀 동안 개최된 심포지엄은 여러 가지 인상을 남겼다. 우선 연구자들의 관심이 너무도 저조함에 놀랐다. 비록 발표 장소가 서울이 아니란 점을 감안하더라도 이 정도의 주제라면 강당이 넘쳐나야 마땅하지만

관련 연구자나 방청객의 수는 얼마 되지 않았다. 더욱 놀란 것은 연구 수준이 여전히 답보 상태였다는 점이다. 무령왕릉 발견 30주년을 기념하는 발표회였지만 진부한 주제에 그저 그런 내용이 많았다. 특히 무령왕릉 이해의 첩경이 될 중국 남조 문물에 대한 국내 연구자들의 관심이 너무도 피상적이고 제한적임에 놀라지 않을 수 없었다. 이러한 아쉬움은 무령왕릉과 비교할 만한 양나라 무덤에 대해 자유자재로 구사하던 중국인 교수의 발표문을 접하며 더해졌다.

무령왕릉이 지닌 최고의 가치는 바로 국제성에 있건만 정작 국내 연구자들은 그 점을 절감하지 못한 것 같았다. 무령왕릉을 제대로 평가하기 위해서는 우선 남경을 무대로 전개된 중국 남조 문화를 이해하는 것이 필수적이었다. 비단 무령왕릉만이 아니라 백제사와 백제 문화를 제대로 알기 위해서는 남조의 역사와 문화에 대한 이해가 절대적으로 필요하였다. 이러한 문제의식으로 인해 필자는 그후 중국 남조 문화를 집중적으로 연구하기 시작했다.

사실 이날 발표의 하이라이트는 당시 발굴에 직·간접적으로 간여하였던 분들의 좌담회였다. 발견에서 발굴조사에 이르는 과정에 대한 생생한 증언과 그동안 밝혀지지 않았던 뒷이야기들은 너무도 충격적이었다. 물론 증언자마다 구체적인 사실들, 예컨대 일시나 등장인물 등에서 약간씩 차이가 있었지만 전체상을 파악하는 데에는 별로 부족함이 없었다.

이틀간의 공주 출장을 마치고 집으로 돌아오는 차 안에서 무령왕릉 연구에 도전하겠다는 각오가 새롭게 일었다. 비록 자동차 유리는 깨져버렸지만 평생 연구할 주제가 뇌리에 깊숙이 각인된 것은 행운 중의 행운이었다. 그때 공주에 가지 않았다면 무령왕릉에 대한 필자의 인식은 아직도 초보적이고 피상적인 수준에 머물러 있었을 것이기 때문이다.

중국의 육조(六朝) 문화

육조(六朝)란 중국 양자강 남쪽에 위치한 현재의 남경을 도성으로 정하였던 여섯 개의 왕조를 말한다. 『삼국지』의 손권(孫權)으로 유명한 동오(東吳), 사마씨(司馬氏)의 통일왕조 서진이 멸망한 후 황족인 사마예(司馬睿, 276~322)가 재건한 동진(東晉), 그 뒤를 이은 송(宋)·제(齊)·양(梁)·진(陳)이 그것이다. 동오는 삼국시대에 속하고, 동진 이후는 오호십육국시대와 남북조시대에 속한다.

육조가 명멸한 시대는 222년에서 589년까지로 370년쯤 되는데, 우리나라로 치면 고구려·백제·신라·가야가 초기의 미숙한 정치체제에서 발달된 고대국가로 나아가던 시기이기도 하다.

육조가 도성으로 삼았던 현재의 남경시는 양자강이라는 천혜의 자연 방어선을 갖추어 북방에서 내려오는 외적을 방어하기에 유리하였고, 양자강으로 흘러들어 가는 크고 작은 하천은 농업용수·수산물의 획득·수운 등에 두루 이용되었다. 북중국이 후한 이후의 오랜 전란으로 쑥대밭이 되어 경제 기반은 파괴되고 사람들은 심리적 공황 상태에 처해 있었던 것과 달리 남중국은 전란의 피해를 별로 입지 않았다.

	200	300	400	500	600	700
중국	위(魏) 220·265 / 한(漢) 221 / 촉(蜀) 263 / 오(吳) 222·280	진(晉) 304·316 / 317 동진(東晉)	오호십육국(五胡十六國) / 동진(東晉) 420 송(宋)	북위(北魏) / 송(宋) 479 남제(南齊) 502 / 양(梁) 502	동위(東魏) 534·550 북제(北齊) 577 / 서위(西魏) 535 북주(北周) 581 / 555 후량(後梁) 587 / 양(梁) 557 진(陳) / 수(隋) 589·587 618	당(唐)
한국	낙랑군(樂浪郡) 313		고구려(高句麗) / 신라(新羅) / 가야(加耶) 562 / 백제(百濟) 660		668·698 발해(渤海) / 통일신라(統一新羅)	
일본	야요이시대(弥生時代)		고분시대(古墳時代)		아스카시대(飛鳥時代)	나라시대(奈良時代)

남조의 귀족 생활 무덤에서 출토된 유물과 고개지의 〈여사잠도〉 등 회화에 묘사된 기물들을 이용하여 복원한 남조 귀족들의 화려한 생활 모습. 남경시박물관. ⓒ 권오영

서진이란 통일왕조는 아주 짧은 기간 동안 급격히 쇠락하였는데, 결정적인 계기는 황제의 근친들 사이에 벌어진 골육상쟁(팔왕의 난)과 흉노(匈奴)·선비(鮮卑)·저(氐)·강(羌)·갈족(羯) 등 이민족의 침략이었다. 서진이 멸망하고 사마의(司馬懿)의 증손자인 사마예가 건업(建業: 현재의 남경)에서 동진을 재건하자 북중국의 유력한 가문들이 대규모 집단을 이루어 남으로 내려와 오래전부터 이곳에서 터전을 잡은 호족들과 함께 동진의 주축 세력이 되었다. 북중국의 혼란은 북위(北魏)에 의해 정리되어 이민족과 한족이 연합한 북조 정권, 그리고 남하한 한족과 토착 한족이 결합한 남조 정권이 상호 경쟁하는 남북조시대에 접어들었다.

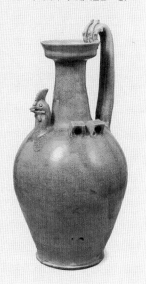

닭머리 달린 청자 호 중국 남조, 높이 47.4cm, 이데미츠(出光)미술관 소장.

육조의 예술은 강남 지방의 아름다운 자연과 날로 발전하던 사회경제의 영향을 받아 우아하고 귀족적인 색채를 띠었다. 서성(書聖)인 왕희지(王羲之, 307~365)와 화성(畵聖)인 고개지(顧愷之, 344?~406?)가 모두 이때의 사람들이다.

하지만 남조는 북조에 비해 군사력과 경제력에서 약세였으며, 내부의 정권 쟁탈과 왕조의 교체가 잦아서 많은 권력을 장악한 문벌귀족이라도 천수를 누리기가 쉽지 않았다. 자연히 당시 귀족들은 권력과 인생의 무상함을 절감하고 청담(淸談)과 은일(隱逸)을 높은 가치로 삼았

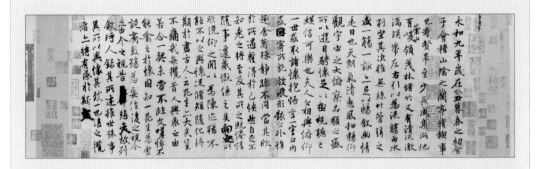

난정서(蘭亭序) 왕희지, 크기 24.5×69.9cm, 고궁박물원 소장.

다. 그 결과 자연으로의 복귀를 주창한 죽림칠현(竹林七賢)이나 도잠(陶潛, 陶淵明, 365~427)이 높이 숭앙되었다.

이러한 정신사조는 종교에도 영향을 미쳐 도교사상이 크게 유행한다. 한대의 도교는 주로 민중 사이에서 유포되고 때로는 체제에 저항하는 사상으로의 의미를 지녔지만, 참혹한 현실 정치의 참화를 입은 남조의 귀족들에게 장생불사하고 도를 닦아 신선이 된다는 도교사상은 매우 매력적이었다. 도교는 불교와 결합되어 양자의 구분이 쉽지 않은 경우도 있었는데, 남조의 사상을 수용한 백제에서도 동일한 양상이 전개되었을 것임은 자명하다. 무령왕릉의 부장품과 부여 능산리사지 출토 금동대향로에 나타난 사상적 지형을 불교나 도교 어느 한 가지로만 규정지을 수 없는 이유가 여기에 있다.

낙신부도권(洛神賦圖卷, 부분) 고개지, 크기 27.1×572.8cm, 고궁박물원 소장.

2

도굴의 피해를 비껴간
무령왕릉의 행운

멸망한 왕조의 왕릉과 도굴 무령왕릉은 1971년 우연한 기회에 발견되었다. 그냥 넘어가면 아무렇지도 않지만 곰곰이 따져 보면 좀체 이해하기 어려운 부분이 발견된다. 어떻게 무령왕릉은 1,400년이라는 기간 동안 도굴의 피해를 비껴갈 수 있었을까?

백제 왕조가 존속할 당시에는 도굴의 위험이 적었을 것이다. 무령왕의 아들은 성왕이고, 위덕왕은 성왕의 장남, 혜왕은 차남, 법왕은 혜왕의 장남, 무왕은 법왕의 아들, 의자왕은 무왕의 장남이었다. 이렇듯 사비 시기 백제왕들은 모두 무령왕의 직계 자손들이었고, 의자왕에게 무령왕은 5대조에 해당되었다. 그렇다면 도읍을 공주에서 부여로 옮긴 뒤에도 무령왕을 비롯한 웅진 시기 조상들이 잠들어 있는 송산리 고분군에 대한 관리를 소홀히 하지는 않았을 것이다. 백제 멸망 시점까지도 무령왕릉을 비롯한 송산리 고분군이 높은 봉토(封土)를 갖추고 누가 보더라도 왕릉으로서의 위용을 간직하고 있었을 개연성이 높다.

이러한 상황에서 나당연합군에 의해 백제가 멸망하였다. 사비성의

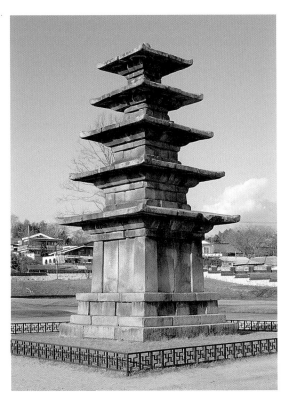

정림사지 석탑 백제 도성 부여 한가운데 세워진 화강암으로 된 5층탑이다. 발굴조사에서 "─定林寺─"란 명문이 새겨진 고려시대 기와가 발견되어 한때는 정림사로 불렸음을 알 수 있지만, 축조 당시의 절 이름은 알 수 없다. ⓒ 권오영

한복판에 위치하며 백제의 정신적 기둥 역할을 하던 정림사지 석탑에 무지막지하게 "大唐平百濟碑"(대당평백제비)라는 문구를 새겨 넣은 침략군이 공주와 부여 일대 왕릉을 온전히 두었을 리 만무하다. 많은 왕릉이 이때 파괴되거나 도굴되었을 것이다. 이 과정에서 어떻게 무령왕릉은 무사할 수 있었을까?

이 의문은 여기에서 멈추지 않는다. 신라 헌덕왕 14년(822) 공주의 웅천주도독(熊川州都督) 김헌창(金憲昌)은 785년 원성왕의 즉위 과정에서 자신의 아버지인 김주원(金周元)이 왕위에 오르지 못하고 무열왕 직계인 자신들이 계속 밀리자 공주를 거점으로 반란을 일으켰다. 새로이 나라 이름을 장안(長安)이라 하고 연호를 경운(慶雲)으로 삼았는데, 반란의 규모는 매우 커서 지금의 충청·전라·경상 지역이 북새통을 이루었다. 중앙에서 진압군이 파견되어 공주에서 최후의 전투를 치르면서 성이 함락되고 헌창은 결국 자결하였다. 그 부하가 머리를 잘라 몸과 머리를 각각 매장하였지만 중앙의 진압군은 그 몸을 오래된 무덤에서 찾아내어 다시 베고 일족과 무리 239명을 몰살시켰다. 이때의 원한으로 헌창의 아들 범문이 3년 뒤 다시 반란을 일으키지만 그 역시 실패하여 죽임을 당하였다.

이러한 참상의 와중에서 무령왕릉은 두 번의 위기를 넘긴다. 첫째는 군자금이 필요했을 김헌창 세력에 의한 도굴의 위험이었고, 그 다음은 중앙정부에서 파견된 진압군이 김헌창의 시신을 찾기 위해 옛 무덤을 뒤질 때였다. 하지만 이때도 기적같이 무령왕릉은 도굴의 피해를 비껴갔다.

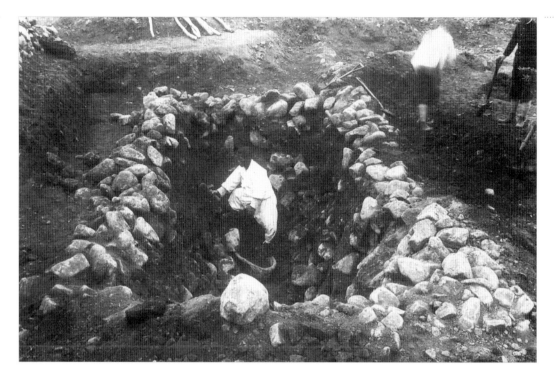

경주 황오동 돌무지덧널무덤 발굴조사 모습 1932~1933년, 조선고적연구회의 주도하에 발굴이 이루어졌다. 당시의 발굴조사보고서에 수록된 사진.

한 아마추어 고고학자의 만용과 과욕

다음 고비는 20세기에 들어와서이다. 조선이 일본의 식민지로 전락하자 우리의 문화유산도 커다란 피해를 입었다. 일본의 식민사학자들은 우리 역사를 왜곡시키기 위하여 낙랑군과 임나일본부를 입증할 자료를 찾는 데 혈안이 되었고, 그 결과 평양 일대의 낙랑 고분과 영남 각지의 가야 고분들이 엄정한 학술적 뒷받침 없이 도굴에 가까운 수준으로 발굴되었다. 당시 무덤에서 반출된 유물 중 아직까지 제대로 정리되지 않은 예가 비일비재하고 소재조차 불분명한 경우도 많다.

조선총독부 외곽단체인 조선고적연구회가 주도한 발굴도 이러한 수준이었지만 더더욱 문제가 된 것은 개인적인 차원에서 이루어진 발굴조사였다. 불행히도 공주 송산리 고분군에 대한 조사는 후자의 경우였다. 공주고보 교사로 있으면서 20여 년간 백제 유적을 조사한 가루베 지온(輕部慈恩)이 그 주인공이다. 그는 송산리 고분군을 비롯한 공주

경주 황오동 돌무지덧널무덤의 유물 출토 모습

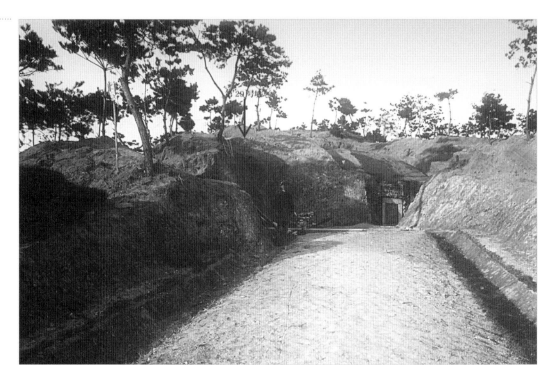

일대의 수많은 백제 고분을 조사하였는데 그 수준은 발굴이란 명칭을 붙이기조차 부끄러울 정도였으며 조사의 목적도 순수한 학술적 의도 이외에 개인적인 유물 습득의 욕구가 덧붙여진 것이었다. 이런 까닭에 당시 총독부에서 파견된 정식 직원들(고고학자)이 그가 조사한 고분의 상태를 보고 분개하여 심하게 질타하기도 하였다.

가장 큰 피해를 입은 무덤은 무령왕릉 바로 앞에 위치한 송산리 6호분이었다. 이 무덤은 벽돌로 쌓은 전실묘(塼室墓)로서 규모가 무령왕릉에 필적할 정도이다. 가루베는 자신이 조사할 때에는 이미 도굴되어 유물이 전혀 없었다고 했지만 그의 행위와 진실성에 의구심을 갖는 사람들이 아직도 많다.

송산리 6호분 출토 유물 스케치

이런 점에서 무령왕릉이 가루베에 의해 발견되지 않고 수십 년 후에 발견된 것은 너무도 다행스런 일이다. 그렇다면 송산리 6호분을 조사한 가루베는 왜 바로 뒤에 있는 무령왕릉을 인식하지 못했던 것일까?

이에 대해서는 그가 풍수지리설을 신봉하였기 때문이란 견해가 유력

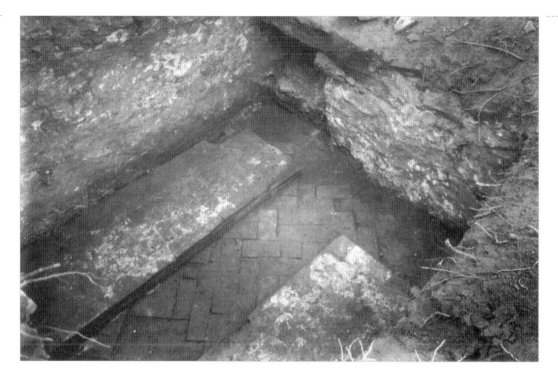

송산리 29호분 현실 발굴 모습 1933
년 조선고적연구회가 주도하여 발굴했
을 당시의 사진. 현실 바닥 위에 2개의
관받침이 노출되어 있다.

하다. 6호분은 그 규모로 보아 왕릉으로 단정할 만한데 가루베는 이 무
덤을 무령왕릉이라고 믿었다. 왕릉에 바짝 붙어 또 다른 왕릉이 자리잡
을 수는 없다고 판단하였기에 뒤로 이어지는 구릉은 무덤이 아니라 6
호분을 감싸는 북쪽의 주산(主山)이라고 판단한 것이다. 결과적으로
가루베의 이 오판 덕분에 무령왕릉은 일제강점기에 파헤쳐지지 않고
수십 년이 지난 1971년에야 그 모습을 드러내게 되었다.

　이렇듯 무령왕릉이 1,400년의 시간을 뛰어넘어 고이 보존되다가 우
리에게 모습을 드러내는 과정은 매우 극적이며 기적에 가깝다. 하지만
1971년이란 시점도 무령왕릉이 세상에 모습을 보이기에는 아직 시기상
조였다. 그 당시 우리 학계의 연구 여건이 지금과는 비교할 수 없을 만
큼 열악하였기 때문이다. 현재의 발굴 기술과 분석 능력을 마음껏 발휘
하여 발굴했다면 무령왕릉이 간직했던 엄청난 정보를 고스란히 확보할
수 있었을 것이다. 물론 지금보다 미래에 발견된다면 더더욱 그렇겠지만.

우리나라 도굴의 역사

우리나라 고대의 분묘는 대개 극심한 도굴의 피해를 입어 매장 당시 원래의 모습을 온전히 보존하는 경우가 매우 드물다. 신라의 돌무지덧널무덤은 도굴이 이루어지기 어려운 구조로 축조되었기 때문에 도굴되지 않은 채 발견되기도 하지만 이는 예외적인 경우다. 신라의 무덤이라도 돌무지덧널무덤과 다른 형태의 무덤들은 고구려, 백제, 가야의 고분과 마찬가지로 혹심한 도굴의 피해를 입었다.

특히 굴식 돌방무덤은 입구를 통한 출입도 가능하지만 천장이나 벽을 뜯고 도굴하기도 쉬운 편이었기 때문에 굴식 돌방무덤으로의 전환이 빨랐던 백제의 경우 도굴꾼의 손을 거쳐가지 않은 무덤이 거의 없을 지경이다. 이런 까닭에 언제부턴가 도굴의 화를 당하지 않은 무덤을 처녀분이라고 부른다.

그런데 이러한 도굴은 우리나라만의 문제가 아니며 20세기에 비로소 시작된 것도 아니다. 군자금을 마련하기 위해서 또는 귀중품에 눈이 어두워 도굴을 행하기도 하였고, 모종의 정치적인 목적에서 도굴이 이루어지기도 하였다. 가까이는 조선의 문호를 강제로 개방시키려던 서구 세력이 흥선대원군의 부친인 남연군의 무덤을 도굴한 사례를 들 수 있으며, 멀리는 고국원왕을 협박·회유하기 위해 부왕인 미천왕의 무덤을 도굴한 선비족의 만행을 들 수 있다. 이런 까닭에 권력자들은 도굴을 막기 위해 갖은 방법을 고안하고 묘지기들을 배치하기도 했지만 도굴을 막을 방법은 없었다. 진시황릉도 발견 당시에 이미 여러 차례 도굴당한 상태였다.

한 왕조가 외세에 의해 멸망하면 조직적으로 도굴이 이루어지기도 하였다. 중국 남북조시대에 남조 국가들은 흥망성쇠를 반복하였는데 그때마다 선행 분묘에 대한 도굴과 파괴 행위가 자행되어 현재 온전한 형태로 발견되는 황제릉을 찾아보기 힘들 정도이다. 남경 일대를 처음 답사할 당시만 하더라도 황제릉을 직접 눈으로 확인하고 싶었지만 이내 그 꿈은 접어야 했다. 간혹 발견되는 황제릉이라도 이미 반쯤 파괴되었거나 깨끗이 도굴된 경우가 대부분이었기 때문이다. 이런 점에서

무령왕릉이 처녀분의 상태로 1,400년을 지켜왔다는 것은 기적에 가까운 일이었다.

우리나라 고대 무덤에 대한 본격적인 도굴은 일제의 한반도 침략과 함께 시작되었다. 특히 삼국의 왕릉이 분포하는 도성 지역에 대한 도굴이 극심하였으며, 상대적으로 도굴이 용이하고 부장품이 많은 가야 고분들이 도굴꾼의 표적이 되었다. 그 결과 많은 양의 문화재가 도굴꾼에 의해 반출되고 외국으로 유출되는 일이 잦았다.

하지만 해방이 된 이후에도 도굴은 여전히 기승을 부렸다. 문화재가 돈이 된다는 인식이 팽배하면서 도굴이 손쉽게 돈을 벌 수 있는 일로 인식된 것이다. 문화재는 우리 모두의 재산이며 우리 후손에게 넘겨주어야 한다는 당연한 사실을 생각한다면 도굴된 문화재는 엄연한 장물이고 이것을 사고 파는 행위는 범죄 행위이다. 하지만 도굴된 문화재가 골동품으로 인식되면서 도굴품을 거래하는 풍조가 만연하였다. 지금 남아 있는 삼국시대의 무덤도 아마 80% 이상은 이미 도굴된 상태일 것이다. 삼한 사회의 찬란한 물질문화를 보여 준 창원 다호리 유적, 전방후원분으로 유명한 함평 신덕 고분도 도굴꾼들에게 먼저 파헤쳐진 후 정식 발굴조사가 이루어졌던 안타까운 사례이다.

의령 예둔리 고분 도굴 후 모습 ⓒ이한상

3

무령왕릉 발굴조사의 숨 가쁜 일지

삽날에 깬 1,400년의 잠 | 1971년의 무령왕릉 발굴조사는 조사
담당자들은 물론이고 연구자들 사이에
서 두고두고 큰 아쉬움으로 남아 있다. 결론부터 말하자면 당시 발굴조
사는 지금의 기준으로 볼 때 졸속이란 평가를 피할 길이 없다. 하지만
그 졸속은 발굴단과 문화재관리국, 그리고 행정당국의 잘못에서 비롯
되었다기보다는 당시 우리의 문화 수준이 그대로 반영된 결과였다.

1971년 여름, 긴 장마로 송산리 6호분 내부에 침수가 우려되는 상황
이 발생하였다. 사실 이 일대에 배수로를 만들려는 계획은 이미 2년 전
부터 논의되었지만 이해에 비로소 작업이 시작되었다. 국립공주박물관
장 김영배, 문화재관리국 감독관 윤홍로, 현장소장 김영일이 배수로 작
업을 주도하였다.

오락가락하는 장마 기간에 작업을 진행하던 중 김영배는 7월 5일 새
벽에 기이한 꿈을 꾸었다. 돼지인지 해태인지 모를 괴상하게 생긴 짐승
이 자신에게 달려드는 꿈이었다. 그 꿈의 의미를 알지 못한 채 현장으
로 나갔는데 이날 무령왕릉이 세상에 모습을 드러냈다. 무심코 배수로

무령왕릉 발견 당시 송산리 고분군의 원경

를 파던 인부의 삽에 무언가 단단한 물체가 부딪
혔다. 그것은 흙을 구워 만든 벽돌이었다. 조금씩
노출을 해 보니 벽돌을 쌓아 만든 아치(arch)형
구조물이 보였다. 작업에 안승주(당시 공주사대 교
수)와 박용진(당시 공주교대 교수)이 합세하였다.

다음날까지 공사가 진행되면서 아치형 구조물
이 6호분이 아닌 또 다른 무덤의 입구부임이 확인
되었다. 공사단은 고민에 빠졌다. 작업을 계속해
야 하는가에 대한 의견이 두 패로 갈린 것이다.
마침내 문화재관리국 감독관인 윤홍로의 의견이
관철되어 이 상태에서 일단 작업을 중지하고 중앙
에 조사단을 요청키로 했다.

7월 7일, 문화공보부 장관이 주재하는 회의석
상에서 이 문제가 논의되었고 문화재관리국장인

입구 일부가 노출된 모습

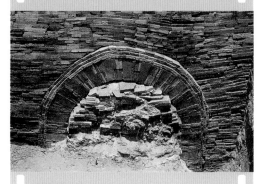
연문 폐쇄 상태

허련의 강력한 주장에 따라 당시 국립중앙박물관 장이던 김원용을 단장으로 이호관, 지건길, 손병헌, 조유전 등 문화재관리국 학예직들로 구성된 발굴단이 조직되었다. 여기에 공주 지역의 김영배, 안승주, 박용진 등이 추가로 투입되었는데 이때부터 작업의 주도권은 국립공주박물관에서 문화재관리국으로 옮겨졌다.

오후 4시경 작업이 다시 시작되면서 벽돌로 쌓은 구조물은 또 다른 전실묘의 입구부임이 명백해졌다. 그런데 위에서부터 흙과 섞인 단단한 석회층을 제거하면서 내려가야 했기에 많은 시간이 소요되었고 저녁이 되었지만 입구의 바닥에도 도달하지 못하였다. 경비 문제를 이유로 철야 작업을 강행하였으나 마침 큰비가 내리면서 바깥쪽 물이 무덤 안으로 역류하여 배수구를 파서 물을 돌리는 작업을 서둘러야 했다. 이 작업이 끝난 시점은 밤 11시 30분경이었다.

세기의 발견, 무령왕릉　한편 이날부터 서울의 기자들이 몰려들기 시작하였다. 특히 현장에 가장 먼저 도착한 한국일보 허영환 기자는 상황의 중대함을 직감하고 본사에 급보를 쳤고, 7월 8일 아침 한국일보는 공주에서 백제 왕릉 발견이라는 특종보도를 할 수 있었다.

8일 새벽 5시경 조사단은 보도진과 현장으로 향하였다. 무덤에는 별 이상이 없었다. 8시부터 12명의 인부를 투입하여 하강 작업을 속개하였

다. 무덤 입구를 벽돌로 폐쇄하고 그 틈을 석회로 단단히 봉하였기 때문에 내부로 들어가기 위해서는 석회를 제거해야만 했다. 마침내 입구 하단부까지 내려가니 시간은 이미 오후 3시가 되었다.

4시쯤 위령제를 올렸다. 당시에는 누구의 무덤인지 몰랐지만 백제의 왕릉급이 분명한 이상 왕의 긴 영면(永眠)을 방해하는 발굴조사에 위령제가 없을 수는 없었다. 하지만 워낙 서두르다 보니 흰 종이 위에 북어 세 마리와 수박 한 통, 그리고 막걸리를 올려놓은 것이 전부였다.

4시 15분쯤 김원용과 김영배가 제일 윗단의 벽돌 두 장을 제거하였다. 1,400년 이상을 밀폐 상태로 있던 무덤 내부에서 찬 공기가 밖으로 새어 나오면서 바깥의 더운 공기와 만나 흰 수증기로 변하였다. 왕릉을 판다는 호기심과 죄책감에 사로잡혔던 주변 사람들에게 이 현상은 신비롭게 느껴졌고 과장을 거듭하면서 오색무지개가 뻗어 나왔다느니, 온도 차로 인해 무덤 내부의 유물이 순식간에 폭삭 주저앉았다느니 하는 소문이 돌았다고 한다.

김원용과 김영배의 눈에 들어온 것은 컴컴하고 깊은 연도(羨道)였다. 어둠에 적응하자 눈에 먼저 들어온 것은 두 장의 석판, 그리고 괴상하게 생긴 돌짐승이었다. 바로 며칠 전 김영배의 꿈에 나타났던 그 짐승이었다. 두 사람은 수많은 눈을 의식하여 태연한 척해야 했다. 발굴단과 보도진은 물론이고 이미 수백 명의 구경꾼들이 그들의 일거수일투족을 감시하고 있었기 때문이다.

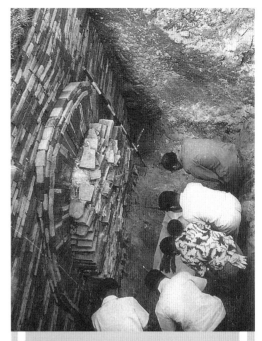

입구 개봉에 앞서 지내는 위령제

폐쇄석을 제거하는 조사 단원

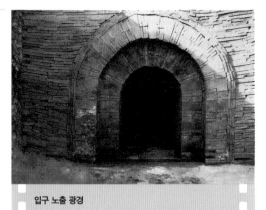
입구 노출 광경

오수전이 올려져 있는 석판

반출된 유물을 촬영하는 취재진

폐쇄석을 무릎 높이까지 내려놓은 두 사람은 마침내 문턱을 넘어 무덤 안으로 들어갔다. 연도 중간쯤에서 엽전이 올려져 있는 석판으로 다가간 두 사람은 그 위에 쓰인 "寧東大將軍百濟斯麻王"(영동대장군백제사마왕)이란 부분에서 눈길이 멈췄다. 사마왕이 무령왕을 가리키는 것을 먼저 안 사람은 김영배였다. 도굴당하지 않은 왕릉, 그것도 피장자가 누구인지 밝혀진 무덤, 게다가 피장자는 다른 왕도 아니고 꺼져가던 백제의 맥박을 힘차게 돌려놓은 무령왕이었으니 그때 두 사람이 얼마나 흥분하였을지는 짐작이 간다.

무덤에 들어간 지 20분이 지나 두 사람은 밖으로 나왔다. 지석(誌石)[1]을 갖춘 무령왕과 왕비의 무덤이며, 관재(棺材)와 유물들이 확인된다고 발표하였다. 현장은 곧 집단 패닉 상태에 빠져 버렸다. 보도진들은 앞다투어 무덤 안으로 들어가려고 하였고, 유물 훼손을 막기 위해 한 기관씩 연도 밖에서 서너 컷만을 찍기로 하였지만 그 약속은 지켜지지 않았다. 심지어 무덤 안에 함부로 들어가 유물을 촬영하다가 청동 숟가락을 밟아 부러뜨리는 불상사마저 일어났고, 현장에 뒤늦게 도착한 모 신문사의 기자는 자기네 회사에만 연락이 늦었다고 문화재관리국 과장의 뺨을 때리기까지 하였다.

성급함이 부른 돌이킬 수 없는 실수

아수라장이 된 현장 한쪽에서 발굴단은 긴급회의를 한 끝

에 사고 방지를 위하여 신속히 발굴을 끝내기로 결정하였다. 신중론도 없지 않았지만 전국에 있는 관련 학자들을 소집하는 데에만 1주일이 소요될 것이며 심한 장마로 왕릉이 훼손될 우려가 제기되면서 발굴단은 돌이킬 수 없는 길로 접어들었다.

이는 이미 예정된 실수이기도 하였다. 이때까지만 해도 이렇게 중요한 유적을 우리 손으로 발굴조사한 경험이 없었으며 발굴조사와 관련된 행정조치도 미비한 형편이었다. 지금은 발굴조사가 진행되는 도중에 조사단이 임의로 언론에 내용을 흘리는 일은 좀처럼 보기 힘들어서 대부분 문화재청의 감독 내지 긴밀한 연락 체계 속에서 공식적으로 공개가 이루어진다. 언론사의 문화재 담당 기자들이 발굴 내용을 빼돌리거나 함부로 유물을 훼손하는 따위의 행위는 일체 없을 정도로 성숙해졌지만 당시 상황은 지금과는 비교할 수 없었다. 심지어 밀려오는 구경꾼을 통제해야 할 경찰마저도 "나도 한번 구경하자"며 대열의 앞장에 섰을 정도였다고 하니, 발굴조사단이 받았을 위기감과 중압감은 이해하고도 남을 만하다.

일단 철야 작업으로 방향이 정해지자 급조된 발전기로 마련한 전등 2개를 가지고 현실(玄室) 내에서 작업을 진행하였다. 조사단을 두 팀으로 나누어 김원용과 지건길이 왕쪽을, 김영배와 손병헌이 왕비쪽을 맡아 사진 촬영과 실측 작업을 하였다. 유적의 중요성에 비해 장비가 너무 형편없어서 당시 성능이 좋은 카메라를 가지고 있던

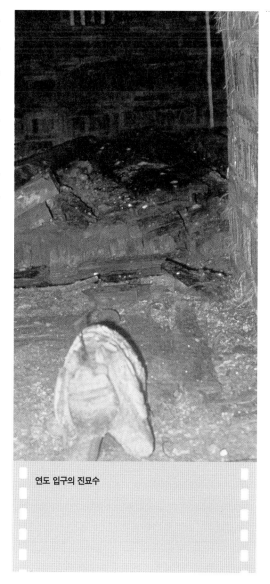

연도 입구의 진묘수

1 죽은 자의 고향, 생일, 가족관계, 행적 등을 적어 무덤에 묻는 돌로서 무덤의 주인공을 분명히 하는 것이 목적이다. 중국에서는 삼국시대에 위(魏)나라가 거대한 고분에 석비를 세우는 것이 물자의 낭비를 초래한다고 하여 검소하게 장례를 치르기 위해 지석을 사용하기 시작했다고 한다. 고구려에서는 안악 3호분과 덕흥리 고분, 모두루 무덤 등에서 묘지가 발견되었으나 그것은 무덤벽에 적은 것이고 무령왕릉처럼 돌로 만든 묘지, 즉 지석은 통일신라시대에 약간의 사례가 있고 고려시대 이후에 유행하게 된다.

수습 당시의 부러진 수저와 꽃 모양 장식

무령왕릉 내부 모습(왕의 머리 쪽 목관)

공주 지역 사진작가 이상우를 동참시켰다.

속전속결로 진행한 작업은 밤 10시쯤 마무리되었다고 하니 얼마나 부실한 조사였는지 짐작이 간다. 희미한 전등 밑에서 철야로 이루어진 작업, 그것도 수세미처럼 엉킨 나무뿌리를 헤치며 수천 점의 유물을 실측·촬영·수습하는 작업이었으니, 애당초 상세한 기록을 기대한다는 것은 무리였다. 예컨대 유리구슬만 하더라도 수천 점이 넘는데 제대로 된 발굴이라면 이 구슬 하나하나를 도면에 표시하고 서로 어떻게 연결되었는지를 밝혔어야 했다. 그러려면 조사 기간은 최소 몇 달이 걸렸을 것이다.

이윽고 유물이 무덤 밖으로 반출되기 시작하였다. 자정쯤에 청자 육이호가, 그 뒤로 지석과 진묘수 등이 속속 반출되었다. 유물 수습이 모두 끝나고 바닥이 깨끗이 청소된 것은 9일 아침 9시경이었다. 무덤 입구를 막은 벽돌을 제거하고 김원용과 김영배가 무덤에 들어간 지 17시간 만에 모든 조사와 유물 수습이 종료되어 버린 것이다.

한번 움직인 유물은 돌이킬 수 없으며 그 유물이 가지고 있는 정보는 다시 복원되지 않는다. 무령왕릉에 부장된 수천 점의 유물이 담고 있었던 어마어마한 양의 정보는 이제 더 이상 돌이킬 수 없게 되었다.

조사는 끝나고 모든 유물이 무덤 밖으로 반출된 9일 밤, 당시 대통령이던 박정희가 이 유물에 관심을 나타냈다. 이때는

유신체제가 시작되기 직전이었는데, 민족 문화에 대한 관심이 높았던 박정희로서는 당연한 일이었을 것이다.

이후 발굴단에서는 모종의 경쟁이 시작된 것 같다. 10(또는 11)일 오전 김영배는 중요 유물들을 상자에 넣어 고속버스를 타고 상경한 뒤 청와대로 가서 박정희에게 유물을 보여 주었다고 한다. 아마도 발굴단 내에서 공식적으로 논의되지 않은 개인적인 행동이었던 것 같다. 박정희가 팔찌를 들고 살펴보는 모습이 TV에 공개되었고 유물이 서울에 간 것을 안 공주 시민들이 흥분하기 시작하였다. 유물은 그날로 공주로 돌아왔다. 국보급 유물을 별도의 운송 차량이나 호위 차량 없이 상자에 넣어 고속버스로 이동한 것은 전무후무한 일이었다.

7월 11일부터 13일까지(또는 12일부터 14일까지)의 기간은 발굴조사와는 다른 차원의 문제가 조사단을 괴롭혔다. 공주에 있는 백제 왕릉에서 나온 귀중한 유물을 서울로 반출하는 행위가 아무래도 주민들의 자존심을 상하게 하였던 모양이다. 격렬하게 반대하는 주민들을 진정시키기 위하여 도착한 문화재관리국장 허련은 발굴단장 김원용과 함께 주민들과의 타협에 성공하였다. 그 조건은 이후 공주에 무령왕릉 출토품을 전시할 박물관을 지어서 유물들을 보관하기로 하고, 일단은 유물의 보존처리와 발굴보고서 작성을 위하여 국립중앙박물관으로 임시 이

국립공주박물관에 전시된 유물을 관람하는 학생들

송한다는 것이었다.

마침내 7월 14일 새벽 4시경 유물 운송을 시작하였다. 하지만 공주 지역의 노인들이 차 앞에 드러누워 유물 반출을 반대하는 시위를 하였다. 이때에는 안승주와 박용진이 주민들을 설득하여 성공적으로 운송이 이루어질 수 있었다. 이제 한숨 돌린 발굴단과 문화재관리국은 경황 없이 이루어진 졸속 발굴을 보완할 필요성을 느꼈다. 마침내 8월 17일부터 29일에 걸쳐 2차 조사를 실시하였다. 주요 내용은 봉분(封墳)의 토층 조사, 현실 내부의 전돌과 1차 조사에서 놓친 유물의 실측이었다. 새 조사단은 국립중앙박물관 고고과를 중심으로 이루어졌는데 이미 현실에 들어갔던 김영배, 손병헌, 조유전, 이호관 등이 모두 배제되었으며 문화재관리국과 국립중앙박물관의 경쟁이 시작되었다. 3차 조사는 9월 14일부터 21일에 걸쳐 묘도(墓道)와 배수구에 대한 조사가 이루어졌으며, 마지막으로 4차 조사가 10월 26일부터 28일까지 실시되었다. 조사자는 김종철, 손병헌, 이해준, 윤용혁, 윤덕조 등이었다.

무령왕릉 출토품을 공주에서 전시하겠다는 정부의 약속은 지켜져서 1972년 국립공주박물관이 새롭게 단장하고, 이때부터 이 박물관은 무령왕릉 전문 박물관의 역할을 맡았다.

무령왕릉의 발굴조사가 끝난 후 발굴에 관여하였던 많은 사람들이 크고 작은 사건을 겪었다. 문화재관리국장의 차량 기사가 노인을 치어 사망케 하고, 국립중앙박물관장의 차고가 붕괴되었으며, 조사에 참여하였던 사람들이 파산하거나 가족이 수술하는 등 우환이 잇따르자 사람들은 무령왕의 분노를 입에 담거나 이집트 투탕카멘 피라미드 조사단의 불행한 말로 등을 이야기하였다. 지금 생각하면 그 정도의 사건 사고는 으레 있을 법한 일이며 별 이야깃거리도 안되지만 그만큼 무령왕릉 발굴에 관여했던 많은 사람들이 불안감과 죄책감에 시달렸음을 보여 주는 것이다.

3년을 기다려 뚜껑을 열다 —
일본 후지노키 고분의 발굴조사

나라현의 후지노키(藤ノ木) 고분은 무령왕릉보다 약간 늦은 6세기 후 반경에 만들어졌다. 지름이 48m인 원형 고분의 굴식 돌방 안에는 붉은 색의 주칠(朱漆)을 한 집 모양〔家形〕 석관이 안치되었는데, 그 안에서 2 명의 인골이 발견되었다. 두 사람의 관계는 알 수 없으나 주인공은 당 시 최고 지배 세력이었던 소가(蘇我)씨나 모노노베(物部)씨의 젊은 후 계자이거나 대왕가(大王家)의 황자(皇子)급으로 추정되었다.

석관 안에서 철제 갑옷, 장식 대도(大刀) 등과 함께 유례가 없을 정도 로 화려한 장신구와 마구(馬具)가 출토되어 일본열도를 떠들썩하게 만 들었던 바로 그 무덤이다. 우리나라의 무령왕릉에 버금갈 정도로 중요 한 셈이다.

이 무덤을 새삼 소개하는 까닭은 한일 양국의 특급 유적이 얼마나 다른 대접을 받았는지 비교하기 위해서이다. 후지노키 고분에 대한 1 차 조사는 1985년 7월 22일부터 12월 3일까지 진행되었다. 돌방 내부 에 대한 1차 조사에서 석관 뚜껑에 벌어진 틈새가 전혀 없어 도굴당하 지 않았을 가능성이 제기되었다. 따라서 석관 내부에 대한 신중한 조사 가 당면 과제로 제기되었고 특히 석관 뚜껑을 갑작스럽게 개봉할 경우 내부 유물이 변화, 변질될 가능성이 우려되었다.

파이버스코프로 석관 내부를 촬영하는 장면

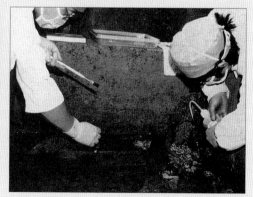

유물의 노출 작업

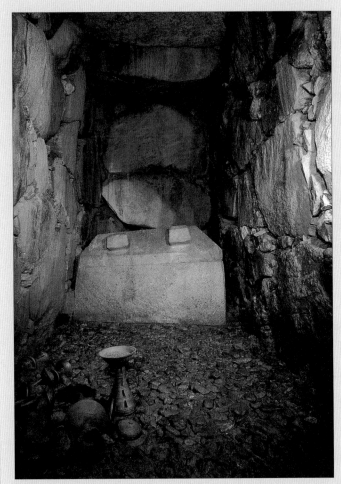

후지노키 고분 석실 내부

예상되는 피해를 최소화하면서 내부 상황을 파악하기 위하여 2차 조사에서는 내시경과 같은 파이버스코프(fiberscope)를 사용하기로 결정하였다. 면밀한 준비가 끝나고 1988년 5월 9일, 2차 조사에 착수하였다. 석관의 뚜껑과 몸통 사이에 지름 8mm의 작은 구멍을 뚫고 그 안으로 5.9mm의 파이버스코프를 삽입하여 내부를 촬영하였는데, 석관 내부 전면에 물이 차 있음이 확인되었고 인골과 일부 유물의 내용을 알 수 있었다.

하지만 아직 뚜껑이 열리려면 좀더 시간이 필요했다. 9월 30일부터 3차 조사의 준비 공사에 들어가 마침내 10월 8일 석관의 뚜껑이 열렸다. 1차 조사가 착수된 지 무려 3년 2개월하고도 보름이 지난 후에야 뚜껑을 개봉한 것이다. 그 사이에 전개된 다방면에서의 치밀한 준비, 각종 회의와 심포지엄 등은 석관 내부 유물이 담고 있는 정보를 최대한 살리고 유물의 보존 대책을 강구하는 데 결정적인 기여를 하였다.

무덤 입구가 열린 지 17시간 만에, 그것도 철야 작업을 통해 4명의 조사원이 발굴을 끝낸 무령왕릉과 비교할 때 한편으로는 부러움을, 한편으로는 부끄러움을 느끼지 않을 수 없다. 1971년과 1985년이란 14년의 세월을 감안하더라도 문화유산에 대한 우리들의 조급함을 변명할 수는 없을 것이다. 만약 무령왕릉이 2005년에 발견되었다면 우리는 어느 정도의 정성을 기울여 이 세계적인 문화유산을 맞이하였을까?

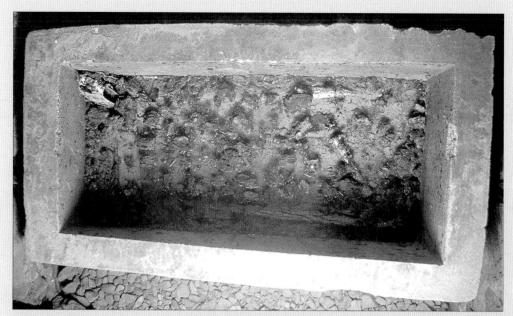

석관 내부 1 물을 빼기 전의 모습.

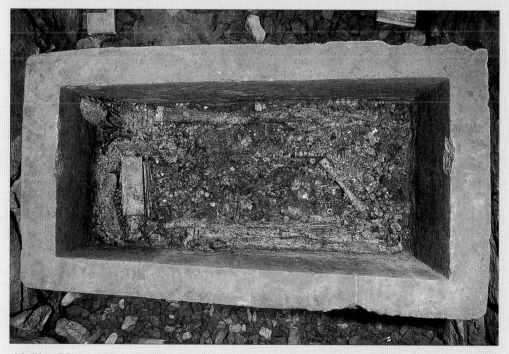

석관 내부 2 물을 빼낸 뒤 유물이 노출된 모습.

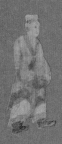

양직공도에 그려진 백제 사신

백제국의 사신은 머리에 관을 쓰고 두루마기에 바지를 입었으며 가죽 구두를 신었다. 얼굴을 자세히 보면 가늘고 길게 째진 눈초리, 낮으
면서 넓은 콧망울, 작지만 붉고 단아한 입술, 수염이 별로 없는 모습 등 현재 우리들의 얼굴과 그대로 닮았다. 이 사신 옆에는 백제국의 유
래와 도성, 제도와 풍습 등에 대한 기록이 193자 적혀 있는데 웅진기 백제의 역사와 문화를 밝히는 데 일등급 자료이다.

제 3 부

무령왕의 생애와 웅진기 백제의 역사

군사·외교적 안정과 경제적 번영을 기반으로 무령왕대에는 종교와 사상 등 정신적인 측면에서도 커다란 발전이 있었다. 중국 남조를 통해 수입된 유학과 도교사상은 백제에서 다듬어져 다시 일본으로 전래되었다. 국가를 운영할 제도와 이념에 목말라하던 일본의 지배층들은 백제를 통해 수혈되는 고급 학문과 사상에 크게 의지하였다. 이러한 사조는 성왕대까지 이어진다.

우리는 흔히 백제사의 부흥기를 성왕대로 알고 있지만 그것을 가능케 한 것은 무령왕이었다. 그는 웅진기에 재위하였던 5명의 왕 중에서 유일하게 천수를 누렸고 외교, 군사, 경제, 문화 등 모든 방면에서 비약적인 성장을 이룩하였다. 무령왕이 이룩한 업적은 그 아들 성왕이 또 한 차례의 도약을 할 수 있게 하는 디딤돌이 되었다.

1

격동의 5세기

무령왕릉에서 발견된 묘지(墓誌)에 따르면 무령왕이 사망한 523년에 그의 나이는 62세였다. 그렇다면 그의 출생 연도는 461년이거나 462년이다. 이때의 백제왕은 개로왕이었고, 고구려는 장수왕, 신라는 자비왕의 시대였다.

당시 백제는 고구려에 밀려 곤욕을 치르는 중이었다. 백제에 대한 장수왕의 원한은 깊었고 여기에는 그럴 만한 사연이 있었다. 이야기는 4세기 전반으로 올라간다. 당시 한반도 서북부에는 낙랑군과 대방군이라는 두 개의 중국 세력이 자리 잡고 있었다. 이들의 임무는 한반도 토착 세력들이 통합, 발전하는 것을 방해하는 정치적인 것도 있었지만 또 하나는 동아시아 고대 교역로의 중심 역할이었다.

당시의 선박 제조술과 항해술로 중국 본토에서 황해를 횡단하여 한반도나 일본열도로 가는 것은 자살 행위였다. 자연히 육안으로 해안선이 보이는 정도의 연근해를 통해 항해하는 방법이 이용되었다. 중국 산동반도를 출발한 후 징검다리처럼 이어지는 몇 개의 섬을 건너 요동반도에 도착한 후 거기서부터 한반도 서해안을 따라서 남하하고 신안 앞

지도 내 라벨:
요서(遼西) / 북조 / 서안평 / 평양성 / 고구려 / 왜 / 비사성 / 백령도 / 한성 / 당항성 / 신라 / 등주(登州) / 적산(赤山) / 산동반도 / 사비 / 웅진 / 오사카(大阪) / 기벌포 / 죽막동 / 백제 / 남조 / 탐라 / 양주(楊州)

범례:
4세기 우회 항로 / 5세기 직 항로 / 6세기 서남해 항로 / 일본 항로

고대 교역로

바다에서 동쪽으로 방향을 틀어 남해안을 동진하여 김해에 도착하는 것이 기본적인 루트였다. 김해에서 식수나 식량을 준비하고 호흡을 가다듬은 후 대한해협을 건너 쓰시마(對馬)로 건너뛰고 그 다음은 이키(壹崎)섬, 다시 큐슈(九州)의 후쿠오카(福岡)에 도착한다. 이 정도 되면 항해는 거의 성공한 셈이다. 후쿠오카를 출발하여 혼슈(本州)와 시코쿠(四國) 사이에 펼쳐지는 잔잔한 바다를 항해하여 오사카에 도착하는 여정은 비교적 쉬운 편에 속하였다.

이러한 고대 교역로를 통하여 인간과 기술, 그리고 상품이 이동하였다. 가장 중요한 물품은 고대국가 성장과 발전의 전략 물품인 철과 철기였으며, 이 교역망을 유지하고 부를 획득하던 중심 주체는 낙랑과 대방이었다. 이들이 313년과 314년에 차례로 한반도에서 축출되었다. 그 후계자를 자임하고 나선 것은 고구려와 백제였다. 낙랑과 대방이 존속할 때만 하더라도 양국이 서로 국경을 맞대고 싸울 일은 없었다. 하

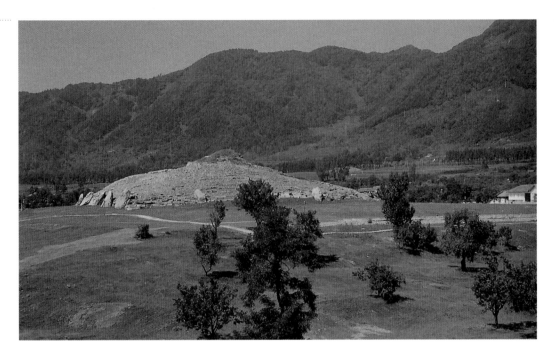

태왕릉 전경 태왕릉은 고구려 광개토왕의 무덤으로 추정된다. 광개토왕은 백제에 대한 압박정책을 취하여 아신왕의 항복을 받아 내면서, 종전 백제 우위의 판세를 뒤집었다. 결국 그의 아들 장수왕이 한성을 함락하고 백제의 개로왕을 참살한다.

지만 이제 사정은 달라졌다. 동아시아의 교역망을 누가 확보할 것인가, 나아가 누가 동아시아의 패권을 손에 넣을 것인가를 놓고 양국은 치열한 경쟁을 전개하였다.

처음에는 백제가 유리하였다. 371년 백제 근초고왕은 태자인 근구수와 함께 정예 병사 3만 명을 거느리고 평양성을 공격하였다. 고구려 왕고국원왕이 항전하다가 화살에 맞아 전사하였다. 백제는 공격의 끈을 늦추지 않고 마침내 황해도 신계, 곡산 일대까지 진출했다.

하지만 양국은 서로 체급이 달랐다. 마치 권투시합에서 미들급 선수와 헤비급 선수가 싸우는 식이었다. 미들급 선수의 강한 펀치가 헤비급 선수를 잠시 휘청거리게 할 수는 있으나 회를 거듭하고 펀치가 교환되면서 결국 승리는 헤비급 선수의 몫이듯이 고구려와의 경쟁에서 백제는 수세로 몰리기 시작하였다.

고구려는 고국원왕이 사망한 후 아들인 소수림왕대에 국가 체제를 개혁하고 동생인 고국양왕, 그 아들인 광개토왕대에 이르러 동아시아의 최강자로 우뚝 서게 되었다. 고국원왕의 손자인 광개토왕의 업적을

기록한 광개토왕 비문에 따르면 고구려는 396년 백제의 북방 영토 58개 성(城)과 700개의 촌(村)을 쳐부수고 아신왕(阿莘王)의 항복을 받아낸 후 인질로 왕의 동생과 대신 10명을 끌고 개선하였다.

백제는 여기에 굴복하지 않고 바다 건너 왜와 연결하는 방법으로 활로를 꾀하였다. 하지만 자신의 왕국에 2인자를 용납하지 않고 하이에나의 출몰을 분쇄하고 마는 숫사자처럼 고구려는 자신이 구축한 천하의 2인자인 백제가 외부의 왜와 연결되는 것을 결코 용납하지 않았다. 계속되는 고구려의 군사적 압력에 백제는 472년 마침내 중국 북위에 사신을 보내어 고구려를 협공할 것을 제안하지만 소득은 없었다. 오히려 이 사건이 고구려를 격분시켜 3년 후, 장수왕은 3만의 군사를 보내 백제 왕성을 공격하였다.

2

무령왕 출생의 수수께끼

당시 백제의 왕은 개로왕이며 그 동생들인 문주와 곤지가 형을 도와 권력의 삼각체제를 구축하고 있었다. 『삼국사기』(三國史記)에는 문주와 곤지가 개로의 아들로 되어 있고 『일본서기』(日本書紀)[1]에는 동생으로 되어 있는데, 이때는 『일본서기』의 기사가 옳은 것 같다. 가장 큰 이유는 한성기 말에서 웅진기 왕들의 재위 연수와 나이를 종합해 보면 문주, 곤지가 개로와 부자지간일 가능성은 희박하기 때문이다.

『일본서기』에는 무령왕의 출생과 관련한 특이한 기사가 실려 있다. 461년 4월 개로왕은 동생인 군군(軍君: 곤지의 다른 이름)에게 일본으로 갈 것을 명령한다. 곤지는 명령에 따르면서도 조건으로 형의 부인 중 한 사람을 줄 것을 청하였고 개로왕은 임신한 부인 한 명을 주면서, "나의 임신한 처가 출산일이 다가왔으니 만약 가는 도

일본서기 유라쿠(雄略)천황 5년 6월조 (461년)

1 720년에 완성된 일본 최초의 정사. 신화시대인 신대(神代)부터 지토(持統)천황(645~702년)까지의 역사를 편년체로 서술하였다. 처음에는 '일본기'라고 불리다가 헤이안(平安)시대부터 '일본서기'라고 불렸는데, 고대 한일관계에 대한 중요한 기사가 많지만 윤색과 왜곡이 심하다.

중에 아이를 낳으면 배에 싣고 속히 귀국시킬" 것을 명하였다.

과연 이 여인은 일본으로 가던 도중 아이를 낳았는데 그곳은 츠쿠시(筑紫: 큐슈의 옛 이름)의 카카라시마(各羅嶋)였다. 이런 이유로 그 아이의 이름은 시마노키미(嶋君), 즉 섬임금이라고 불렸다. 무령왕의 살아생전 이름인 '사마'는 사실 섬이란 뜻이며 현재도 일본어에서는 섬을 시마라고 한다.

곤지는 배 한 척을 마련하여 섬임금을 본국으로 보냈고 이 아이가 훗날 무령왕이

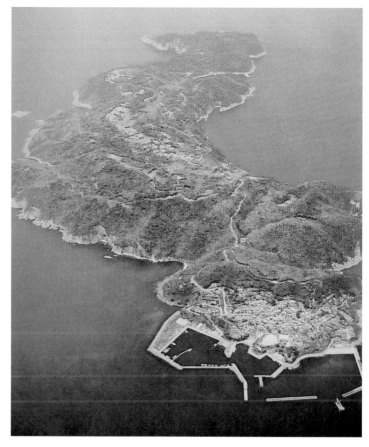

카카라시마 전경

되었다. 백제인들은 임금님이 태어난 이 섬을 주도(主嶋), 즉 임금님섬이라고 불렀다고 한다. 한편 곤지는 7월에 왜왕이 거처하던 기나이(畿內)[2] 지역으로 들어갔는데 얼마 지나지 않아 다섯 명의 아들이 생겼다고 한다.

몇 년 전 한국의 한 방송사가 이 섬을 찾아 나섰는데 이때 큐슈의 한 작은 섬인 카카라시마(加唐島)를 주목하였다. 한자는 서로 다르지만 발음은 모두 카카라시마로 읽히기 때문에 그럴 가능성이 높아 보인다. 섬 주민들에게 옛날 이야기를 물어보자 먼 옛날에 어떤 여인이 몸을 풀고 샘물을 마셨다는 둥, 귀한 분이 다녀가셨다는 둥 막연한 이야기들을 늘어놓았지만 이 섬이 사서(史書)에 등장하는 바로 그 섬일 가능성은 충분하다.

2 교토(京都)를 중심으로 하는 주변의 다섯 개 지역, 즉 야마시로(山城), 야마토(大和), 카와치(河內), 이즈미(和泉), 셋츠(攝津)를 가리킨다. 현재의 행정구역으로는 교토-오사카-나라에 해당되는데 고대 일본의 정치 중심지이다.

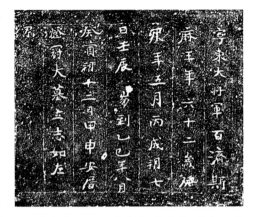

그런데 이야기 자체는 너무 황당하다. 아무리 고대사회이고 또 왕족들 간의 일이라지만 자신의 임신한 처를 동생에게 주는 일이 가능할까? 이런 까닭에 이 기사를 모두 허구로 보는 견해도 있다. 일본인들이 백제인들을 야만적으로 표현하기 위해서 있지도 않은 사실을 꾸며 냈다는 것이다. 하지만 무령왕릉의 발견으로 왕의 생전 이름이 사마임이 확실해지고 또 왕의 목관에 쓰인 나무를 일본에서 가져온 것이 밝혀지면서 황당해 보이는 이 기사에도 무언가 역사적 진실이 담겨 있을 것으로 여겨졌다.

그렇다면 무령왕의 아버지는 개로인가, 곤지인가? 일단 기록을 그대로 믿는다면 개로가 생부, 곤지는 의부가 되는 셈이다. 이기동 교수는 무령왕을 곤지의 5남 중 장남으로 간주하면서 개로왕의 아들이라는 주장은 후대에 만들어진 계보적 의제에 불과하다고 보았다. 반면 노중국 교수는 무령왕은 개로왕의 아들, 동성왕은 곤지왕의 아들로 보면서 한 발 더 나아가 재미있는 추리를 하였다. 무령왕의 생모는 개로왕의 애첩

이었는데 왕의 자식을 잉태하자 주변으로부터 질투의 대상으로 되었고 그녀를 피신시키기 위하여 곤지에게 딸려 보냈다는 것이다. 이 여인이 출산하자 갓난애는 백제로 돌려보내고 여인은 곤지와 함께 왜에 들어가 체류하였는데, 곤지는 왜에서 다른 부인을 얻어 동성을 비롯한 자식들을 출산하였다고 한다.

3

망국의 한을 품고 웅진으로

이렇듯 문주와 곤지, 그리고 동성과 무령 모두 계보 관계가 분명치 않다. 한성기에서 웅진기로 이어지는 시기에 왕계에 커다란 혼선이 생긴 이유는 우선 한성이 함락되면서 관련 기록이 소실되었기 때문일 수 있다. 하지만 다른 것도 아니고 왕의 혈연관계까지 혼동이 왔다고 보기는 어렵기 때문에 또 다른 이유가 있었던 것 같다. 그것은 한성기와 웅진기를 연결시키려는 노력이었다. 한성의 함락과 개로왕의 죽음은 사실상 백제의 일시적 멸망이었다. 신라에 가 1만의 군사를 빌려서 돌아온 문주의 눈에 비친 한성은 폐허로 변한 참혹한 모습이었다. 왕족들은 떼죽음을 당하고 8,000명에 달하는 사람들이 노예로 잡혀간 것이다.

한성은 왕도의 의미로서 제법 넓은 범위를 가리키는데, 내부적으로는 왕이 주로 거주하던 평지성(북성, 풍납토성)과 비상시의 산성(남성, 몽촌토성)으로 구성되었다. 최근에 이루어진 발굴조사 결과 풍납토성은 한성이 함락되는 475년이란 시점을 경계로 이후 인간의 발자취가 끊어진다. 아마도 고구려 군에 의해 철저한 파괴 행위가 자행되었던 것 같다. 몽촌토성은 그 정도까지는 아니었지만 다수의 고구려 군대가 점

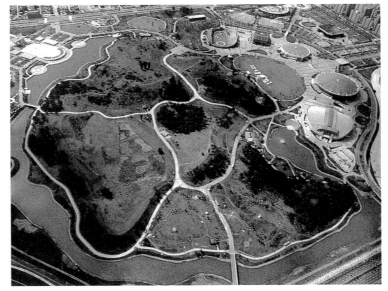

풍납토성 전경 3세기 후반경에 축조되어 475년까지 사용된 토성. 성벽의 전체 길이가 3.5km, 성벽의 아래 폭이 40m, 높이가 10m를 넘는 초대형의 성곽이어서 한성기 백제의 왕성으로 추정되고 있다. 1997년부터 성곽 내부에 대한 발굴조사가 연이어지면서 백제의 역사와 문화를 해명할 막대한 자료가 출토되었다.

몽촌토성 전경(우) 풍납토성의 남쪽에 위치한 토성으로 풍납토성과 함께 한성기 백제의 도성을 이루었다. 평지에 쌓은 풍납토성과 달리 자연구릉을 최대한 이용하여, 외적으로부터의 방어는 몽촌토성이 유리하다. 1980년대에 여러 차례 발굴조사되어 백제의 국가 발전 과정에 대한 많은 정보를 제공하였다.

령하여 진주하는 군사기지로 변하였다.

문주는 피난민을 이끌고 멀리 남쪽 공주로 내려갈 수밖에 없었다. 하지만 공주에 터전을 잡고 수백 년 동안 세력을 키워온 토착 세력들이 결코 만만할 리 없었다. 백제 국가의 힘이 강력할 때에는 지방 세력이 중앙의 왕실에 충성을 맹세하겠지만 왕실이 풍비박산된 마당에 그들의 충성을 기대하기란 어려웠다. 뿐만 아니라 한성에서 오랜 기간 왕실을 보좌하던 귀족들도 다른 마음을 갖기 시작하였다.

4

왕족들의 피로 얼룩진 웅진

해씨 집단은 국가 기틀을 다지던 초창기부터 왕실을 보좌한 세력이었다. 아마도 왕족인 부여씨와 마찬가지로 북방에서 내려온 인연도 있었던 것 같다. 하지만 배신은 측근에서 먼저 일어났다.

　문주왕은 웅진에 도착한 직후인 476년 해구를 지금의 국방부장관 격인 병관좌평(兵官佐平)에 임명하였다. 그 다음 해에는 땅에 떨어진 왕실의 권위를 세우기 위하여 궁실을 수리하고, 일본에 오랫동안 파견되어 있던 동생 곤지를 국내 주요 업무를 관장하는 내신좌평(內臣佐平)에, 큰아들인 삼근을 태자로 봉하여 나라의 모양새를 갖추려 하였다.

　하지만 왕의 동생이자 일본 땅에서 오랜 기간 자신의 세력 기반을 경영하던 곤지는 내신좌평에 임명된 지 불과 3개월 만에 죽었다. 갑자기 죽은 것으로 보아 암살되었음이 분명하다. 왜냐하면 『삼국사기』에는 곤지가 죽기 2개월 전에 검은 용이 웅진에 나타났다고 하는데, 이도학 교수에 의하면 이는 반란 등의 불길한 징조를 의미한다고 한다. 곤지 암살의 배후에는 당연히 해구가 있었을 것이다.

　문주왕은 그 성품이 우유부단하였다고 『삼국사기』에 묘사되었을 정

도이고 곤지마저 제거되었으니 해구는 이제 두려울 것이 없었으며 그 권력은 왕을 능가하였다. 곧바로 문주왕은 해구가 보낸 자객에 의해 살해되었다.

해구는 13세의 어린 세자인 삼근을 왕에 옹립하였지만 그는 허수아비에 불과하였고 모든 실권은 해구의 손에 들어갔다. 여기서 만족하지 못하고 그는 곧 반란을 일으켰으나 한성 시기부터 왕실을 보좌하고 왕비를 배출하던 진씨 세력에 의해 진압되었다. 하지만 어린 왕자는 왕위에 오른 지 2년 만에 죽었다. 역시 자연스런 죽음은 아니었던 것 같다. 왕위에 오른 이는 곤지의 아들인 동성이었는데 삼근과는 사촌 사이였다. 그는 문주나 삼근과는 달리 담력이 뛰어나고 활을 잘 쏘아 백발백중할 정도로 무력을 갖춘 인물이었다.

이제 백제는 비로소 왕다운 왕을 만난 셈이었다. 그의 정책은 매우 과단성 있고 시의적절하여 망국의 위기에 처했던 백제의 위상은 크게 올라갔다. 하지만 강력한 왕권 강화책은 신하들의 반대를 불러왔고 동성은 백가라는 귀족을 힘으로 누르려다가 오히려 그가 보낸 자객에 의해 시해되었다. 한성기의 마지막 왕인 개로왕과 그의 동생인 문주와 곤지, 그리고 문주와 곤지의 아들인 삼근과 동성 모두 천수를 누리지 못하고 비명횡사하는 비극을 맞았던 것이다. 백제 왕족들의 대수난기였다. 이러한 혼란을 종식시킨 인물이 바로 무령왕이다.

공산성 전경 웅진기 백제의 왕궁은 공산성 안에 있었던 것으로 추정된다. 공산성은 원래 토성이었으나 조선시대에 석성으로 수축되었다. 연지(蓮池)에서 바라본 만하루(挽河樓)와 금강의 풍경.
ⓒ 김성철

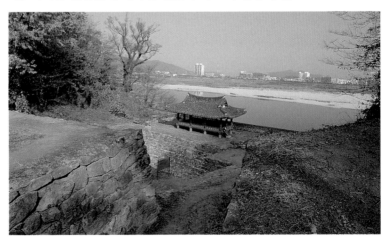

5

비로소 재기하는 백제

한성의 함락과 개로왕의 죽음 이후 동성왕의 시해에 이르는 세월을 거치면서 무령왕이 등극하였다. 그는 아마도 곤지의 아들이었을 것으로 보인다. 『삼국사기』에는 동성왕의 둘째 아들이라고 했지만 이는 사실과 다르고 동성왕의 이복형일 가능성이 높다. 앞에서 소개한 약간은 황당한 이야기처럼 굳이 자신의 큰아버지인 개로왕의 아들인 것처럼 연결시킨 이유는 정통성의 확보가 목적이었을 것이다.

한성이 함락되면서 개로왕은 물론이고 부인과 왕자들은 모두 고구려군의 손에 몰살당하였다. 웅진으로 천도한 이후에도 문주와 그의 어린 아들 삼근, 곤지와 동성이 모두 비명횡사하였다. 왕실의 권위는 바닥에 떨어졌고 국가적으로도 비상국면이었다.

이러한 상황을 타개하기 위해 무령왕은 여러 가지 정책을 폈는데 그 중 하나가 자신을 한성기 마지막 왕인 개로왕과 계보적으로 연결시키는 것이었다. 하지만 그가 곤지의 아들이란 사실은 너무도 분명하였기 때문에 앞의 황당한 이야기가 만들어진 것 같다. 사람들은 무령왕이 곤지의 아들이면서 동시에 개로의 아들이기도 하다는 조작된 이야기에

삼국사기 권26 백제본기 무령왕조 21년 11월조에 양나라에 사신을 보내어 강국이 된 사실을 공언하는 내용이 기록되어 있다.

넘어가게 되었다. 이제야 한성기 마지막 왕인 개로의 직계후손이 왕통을 이었다는 안도감도 생겼으리라.

과연 무령왕대의 백제는 놀라운 속도로 국력을 회복하였다. 그동안의 수세에서 벗어나 고구려에 대한 선제 공격을 감행하고 때로는 반격을 가하여 여러 차례 승리하였다. 동성왕대와 같은 강압적인 방책을 취하지 않고도 왕권은 차차 안정되었으며, 중국 남조의 양나라에 사신을 보내 "그동안 고구려에 패하여 쇠약해졌지만 이제 고구려를 여러 번 격퇴하여 다시 강국이 되었다"고 공언하기에 이르렀다. 양나라는 무령왕을 "行都督百濟諸軍事鎭東大將軍百濟王"(행도독백제제군사진동대장군백제왕)으로 책봉하여 그 위상을 인정하였다.

한편 백제 영역 내에 들어와 있으면서도 반자치적인 지위를 누리던 영산강 유역의 세력 집단들이 확실히 백제 중앙의 통제를 따르기 시작한 것도 이때부터였다. 전통적인 일본행 항로의 출발지인 하동과 섬진강 주변을 차지하기 위한 대가야와의 치열한 경쟁에서 우위를 점하면서 이제 백제의 남방 영토는 명실공히 지금의 전남 지방 전체를 아우르기에 이른 것이다.

이러한 위상은 〈양직공도〉(梁職貢圖)에 잘 반영되었다. 거기에는 『삼국사기』나 『양서』(梁書)[3] 등의 정식 역사책에는 없는 귀중한 기록이

3 남조 양나라의 역사를 기록한 책으로, 당나라 때 요사렴(姚思廉)이란 인물이 죽은 아버지 요찰(姚察)의 유업을 계승하여 총 56권으로 완성시켰다. 형식은 기전체이며 본기와 열전으로 구성되어 있다. 고구려, 백제, 신라에 관한 내용이 들어 있어 한국 고대사 연구에 중요한 자료가 된다.

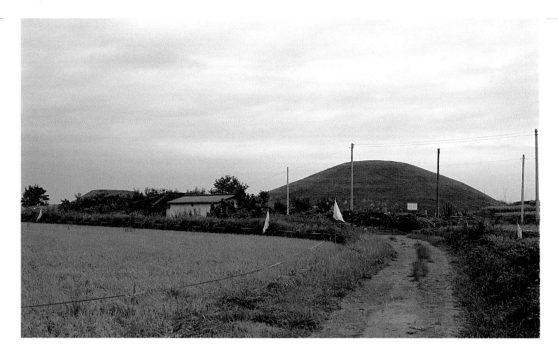

남아 있는데, 이른바 "旁小國條"(방소국조)이다. 그 내용은 백제 주변
에 있던 작은 나라들의 이야기이다. 6세기 전반, 다시 말하자면 무령왕
대에 파견된 백제 사신은 양나라 사람들에게 백제의 정황을 이야기하
면서 주변에 있는 9개의 작은 나라 이름을 알려주었다. 그 이름은 반파
(叛波: 고령의 가라국, 대가야), 탁(卓: 창원의 탁순?), 다라(多羅: 합천의
다라국), 전라(前羅: 함안의 안라국, 아라가야), 사라(斯羅: 신라), 지미
(止迷: 영산강 유역?), 마련(麻連: 영산강 유역?), 상기문(上己文: 남원 지
역), 하침라(下枕羅: 제주도)이다.

 이 나라들은 자력으로는 중국에 갈 수 없는 형편이었다. 오직 신라만
이 백제 사신을 따라 521년 양에 들어갔지만 외교 행위에 능수능란한
백제와 달리 처음 맞는 일이라 커다란 불이익을 받을 수밖에 없었다.
그 결과 『양서』 '신라전'에는 "그 나라가 작다"느니, "왕의 명칭이 한
지(旱支)"라느니, "문자가 없어 나무에 새겨 뜻을 통한다"느니, "중국
과 대화할 때는 백제를 통하여야 한다"는 식으로 신라 입장에서는 억울
하게 평가절하된 모습으로 표현되었다. 당시 신라는 국력이 날로 팽창

나주 복암리 3호분 발굴 전경 나주 복암리 고분군은 영산강 하류에 형성된 넓은 평야 지대에 위치하는 삼국시대 고분군이다. 현재 남아 있는 4기 중 가장 규모가 큰 3호분은 하나의 무덤 안에 총 41개의 매장 시설이 들어 있는 특이한 형태의 무덤으로, 시기상 3세기대에서 7세기 전반에 걸쳐 있다. 이 고분군이 보여 주는 마한 지역의 독자적인 옹관묘에서 굴식 돌방무덤으로의 변화는 이 지역 재지 세력의 성장 과정과 백제와의 관계, 백제 중앙 권력의 침투 과정을 여실히 보여 준다.

하던 법흥왕대로서 이미 예전의 '사라'라는 국호를 버리고 '신라'로, '마립간'이란 칭호를 버리고 '왕'을 칭한 뒤였음에도 말이다.

이러한 내용은 양나라가 한반도 남부의 상황에 대해서는 오직 백제 측의 정보에만 의존하였음을 보여 준다. 이 점에 근거하여 국립중앙박물관의 이용현씨는 주목할 만한 견해를 제기하였다. 그것은 무령왕대의 백제가 가야의 주요 세력들(반파·탁·다라·전라)을 자신의 부용국(附庸國)인 것처럼 표현하고, 바야흐로 일취월장 중인 신라조차 정식 국명이 아닌 사라로 낮추어 표현하면서 영산강 일대와 제주도 세력을 모두 자신에게 종속적인 것으로 인식하고 또 그것을 양나라에 전하였다는 것이다. 마치 고구려가 자신을 천하의 중심으로 설정하고 백제와 신라, 가야, 부여를 모두 주변의 오랑캐라고 인식한 것과 같은 수준의 세계관을 백제가 가지고 있었다는 주장인데, 과연 "이제 고구려를 여러 번 격퇴하여 다시 강국이 되었다"라는 백제의 호언장담이 과장이 아님을 알 수 있다.

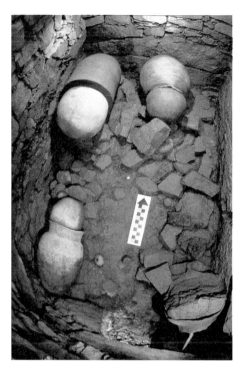

비단 군사·외교적인 측면만이 아니라 경제적으로도 무령왕대는 대약진의 시기였다. 무령왕 6년(506)에 가뭄이 들어 백성이 굶주리자 왕은 창고를 열어 백성을 구제하였다. 10년(510)에는 명을 내려 제방을 수리하게 하고 농토로부터 이탈하여 떠돌아다니는 백성들을 귀농시킴으로써 농업 기반을 확충시켰다. 호남 지역의 비옥한 농토를 경작하려면 수리관개 시설의 정비와 노동력 확보가 절실하였던 것이다.

이러한 군사·외교적 안정과 경제적 번영을 기반으로 무령왕대에는 종교와 사상 등 정신적인 측면에서도 커다란 발전이 있었다. 중국 남조를 통해 수입된 유학과 도교사상은 백제에서 다듬어져 다시 일본으로 전래되었다. 국가를 운영할 제도와 이념에 목말라하던 일본의 지배층들은 백제를 통해 수혈되는 고급 학문과 사상에 크게 의지하였다. 이러한 사조는 성왕대까지 이어진다.

우리는 흔히 백제사의 부흥기를 성왕대로 알고 있지만 그것을 가능케 한 것은 무령왕이었다. 그는 웅진기에 재위하였던 5명의 왕 중에서 유일하게 천수를 누렸고 외교, 군사, 경제, 문화 등 모든 방면에서 비약적인 성장을 이룩하였다. 무령왕이 이룩한 업적은 그 아들 성왕이 또 한 차례의 도약을 할 수 있게 하는 디딤돌이 되었다.

백제국의 사신이 그려진 〈양직공도〉(梁職貢圖)

직공도(職貢圖)란 중국에 입조(入朝)한 외국 사신의 모습을 그리고 그 나라의 정황과, 중국과 통교한 사실들을 기록한 것인데 〈양직공도〉가 가장 오래되었다고 알려져 있다. 현재 알려진 〈양직공도〉는 남경박물원에 1점, 대북 고궁박물원에 2점이 있는데 대북의 것은 그림만 있고 기록은 없다. 남경박물관의 것도 양나라 때의 것은 아니고 훗날 누군가가 다시 모사한 것으로 알려져 있다.

〈양직공도〉의 원작자는 분명치 않은데 아마도 배자야(裵子野)라는 사람이 그린 〈방국사도〉(方國使圖)를 저본으로 하여 양 무제의 일곱째 아들이면서 그림에 천재적 소질이 있었던 소역(蕭繹: 후에 원제元帝로 등극)이 그린 것으로 보인다. 많은 세월이 흐르면서 없어진 부분도 있어서 현재는 백제 사신을 비롯한 12명의 사신이 그려져 있지만 원래는 더 많은 사신들이 포함되었을 것으로 보인다.

백제국의 사신은 머리에 관을 쓰고 두루마기에 바지를 입었으며 가죽 구두를 신었다. 얼굴을 자세히 보면 가늘고 길게 째진 눈초리, 낮으면서 넓은 콧망울, 작지만 붉고 단아한 입술, 수염이 별로 없는 모습 등 현재 우리들의 얼굴과 그대로 닮았다. 이 사신 옆에는 백제국의 유래와 도성, 제도와 풍습 등에 대한 기록이 193자 적혀 있는데 웅진기 백제의 역사와 문화를 밝히는 데 일등급 자료이다.

한편 백제 사신의 다음다음에는 왜국 사신이 표현되었는데, 검은 얼굴에 맨발이어서 의아할 뿐만 아니라 기록에도 다른 나라의 내용이 섞여 있다. 아마도 긴 그림이 이 부분 언저리에서 떨어지면서 일부 없어진 것을 그냥 붙여 버려서 생긴 잘못일 것이다.

양직공도 크기 25×198cm, 남경박물원 소장.

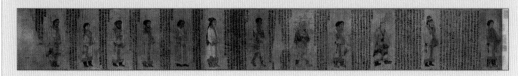

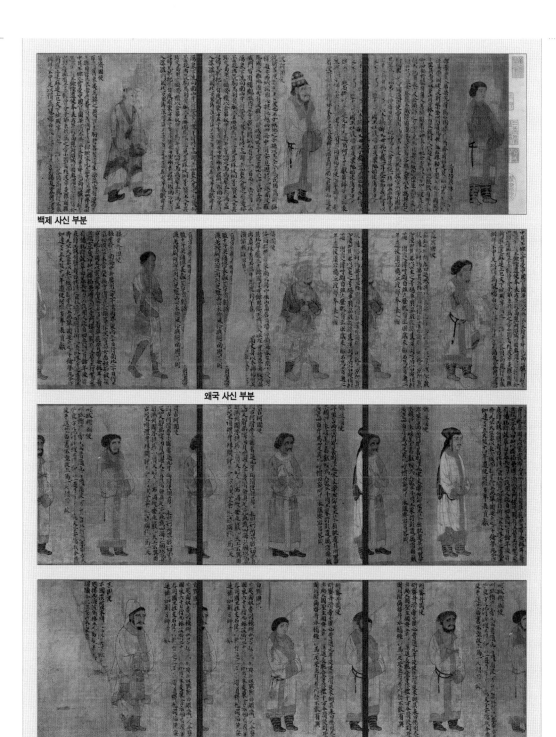

백제 사신 부분

왜국 사신 부분

한·일 고고학의 뜨거운 논쟁, 영산강 유역의 전방후원분

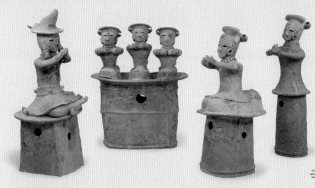

간논야마(觀音山) 고분의 하니와 높이 110cm, 군마현립역사박물관 소장.

닌토쿠천황릉이 있는 모즈(百舌鳥) 고분군 오사카부 사카이(堺)시에 위치한 5세기의 고분군. 일본 최대의 전방후원분인 닌토쿠(仁德)릉 등 20기의 전방후원분을 중심으로 원분과 방분을 모두 합쳐 46기가 남아 있으며 5세기 야마토정권의 최고 지배자들이 묻혀 있는 것으로 보인다. 사진의 위쪽에 있는 것이 닌토쿠릉, 아래쪽이 리쥬(履中)릉이다.

전방후원분(前方後圓墳)이란 일본의 고분시대를 대표하는 무덤이다. 고분시대란 거대한 무덤의 축조와 매장이 한 사회의 성격을 규정지을 만큼 중요했기 때문에 붙여진 이름인데, 시기적으로는 3세기 중반에서 7세기 초까지이므로 대략 우리의 삼국시대와 비슷하다.

전방후원분은 앞이 네모나고 뒤가 둥근 형태의 무덤으로, 초기에는 긴 목관에 시신을 안치하다가 점차 구덩식 돌덧널이나 굴식 돌방으로 바뀐다. 흙을 쌓아서 만든 산더미 같은 무덤 둘레에는 인간, 동물, 칼이나 방패 등의 각종 모양을 흙으로 본떠 만든 물건을 수천 점씩 빙 둘러 세우는데 이것을 하니와(埴輪)라고 한다. 무덤 주위에 거대한 도랑인 주호(周濠)를 만드는 경우가 많은데, 닌토쿠천황릉(仁德天皇陵)이라고 전하는 오사카의 한 전방후원분은 주호를 포함한 무덤의 길이가 무려 486m에 달해 세계에서 가장 큰 무덤이다.

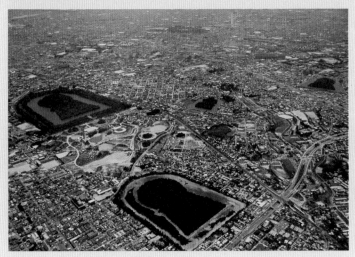

전방후원분은 무덤의 구조나 부장품에서 지역적 차이를 별로 보이지 않고, 특별히 나라와 오사카 지역에서 최대 규모의 고분이 만들어졌다는 점이 특징이다. 이러한 현상을 근거로 전체 일본열도가 정치적 또는 종교적으로 상당히 이른 시기부터 통합되었다는 논리가 전개되었다.

그런데 일본열도 고유의 무덤 형태로 알려진 전방후원분과 동일한 외형의 무덤이 한반도에서도 발견되어 양국 학계의 큰 관심을 끌게 되었다. 지금까지 발견된 한반도의 전방후원분은 10여 기 정도인데 모두 영산강 유역에 분포하는 것이 특징이다. 광주에서 3기, 함평과 영암에서 각 1기씩 총 5기의 무덤을 발굴조사하였는데 무덤의 구조와 부장품, 장례 풍습 등에서 이 지역 고유의 요소와 백제적 요소, 그리고 일본의 요소가 함께 나타나는 복잡한 양상을 띠었다.

이 무덤에 묻힌 사람이 영산강 유역의 세력가인지, 일본에서 건너온 사람인지가 관건인데 지금도 한·일 양국 학계에서 뜨거운 논쟁이 진행 중이다. 여기에서 주목할 점은 이 무덤이 만들어진 시기가 웅진기에 속하며 일부는 무령왕의 치세에 해당한다는 점이다.

왕릉인 무령왕릉이 구조와 장례 풍습, 부장품 등에서 중국의 색채를 강하게 띠는 반면, 지방인 영산강 유역의 전방후원분에서는 일본열도의 장례 문화를 수용하였다는 점은 심상치 않다. 아마도 백제의 중앙과 지방이 서로 상대방을 의식한 모종의 과시 행위를 하였을 가능성이 높아 보인다. 이런 점에서 영산강 유역의 전방후원분은 무령왕릉을 이해하는 또 하나의 열쇠가 되는 셈이다.

하니와 모양 토기 높이(뒤) 66.1cm, 광주 월계동 고분 출토, 전남대학교박물관 소장.

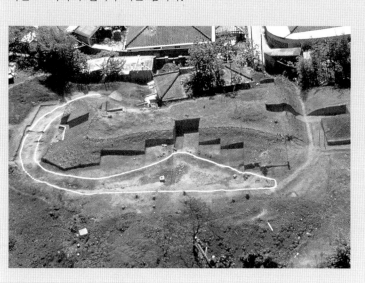

광주 명화동 고분 6세기 전반 무렵에 만들어진 전방후원분이다. 매장 시설은 횡혈식 석실이고 분구에 하니와를 세웠다. 분구의 주변에는 방패 모양의 도랑을 돌렸는데 이러한 구조는 6세기 일본의 전방후원분과 매우 흡사하다. 사진의 왼쪽이 후원부, 오른쪽이 전방부이다.

무령왕의 지석

영동대장군(寧東大將軍)인 백제 사마왕(斯麻王, 무령왕)이 나이 62세 되는 계묘년(癸卯年, 523) 5월 7일(壬辰)에 돌아가셨다. (乙巳年, 525) 8월 12일(甲申)에 안조(安厝)하여 등관대묘(登冠大墓) 하고 그 뜻을 다음과 같이 기록한다.

무령왕릉을 통해 본
백제의 사회 풍습

무령왕은 죽었으나 살아 있는 것처럼 받들어져서 아침마다 새로운 음식을 공양하고 주변을 청결하게 유지하였다. 무더운 여름이어서 시신의 부패는 빨리 진행되었고, 냄새를 없애기 위해 주변의 빙고에 보관중이던 얼음을 깨서 쟁반에 담아 목관을 올린 평상의 아래에 놓았다. 고대의 대소 귀족들과 외국 사신들이 찾아와 예를 다하였고, 태자인 명농은 상주로서 이들을 맞이하였다.

1

묘지와 매지권

두 장의 석판이 전해 준 진실 우리나라 고대 무덤의 특징 가운데 하나는 묻힌 자에 관한 기록을 남기지 않는다는 것이다. 그 결과로 지금까지 수천 기의 무덤이 조사되었지만 무덤의 연대와 피장자의 신원을 확인할 수 있는 예는 열 손가락에 꼽을 정도이다. 매장 연대가 밝혀져야 묻힌 부장품의 연대를 알 수 있고 묻힌 자의 신원이 밝혀져야 무덤의 계층성을 추적할 수 있겠지만 우리나라 현실에서는 그리 쉬운 일이 아니다.

하지만 무령왕릉은 달랐다. 입구를 열고 연도로 들어가자 두 장의 석판이 발견되었는데 여기에는 무덤 주인공의 정체, 사망과 매장의 시점이 기록되었다. 덕분에 발굴자들은 이 무덤의 주인공이 무령왕임을 쉽게 알 수 있었다.

들어가는 방향에서 오른쪽(동쪽)의 것을 A, 왼쪽(서쪽)의 것을 B라 하고 그 내용을 정리해 보면 아래와 같다.

A—앞면 영동대장군(寧東大將軍)인 백제 사마왕(斯麻王, 무령왕)이

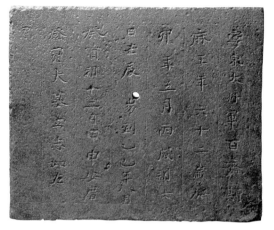

나이 62세 되는 계묘년(癸卯年, 523) 5월 7일(壬辰)에 돌아가셨다. 을사년(乙巳年, 525) 8월 12일(甲申)에 안조(安厝)하여 등관대묘(登 冠大墓) 하고 그 뜻을 다음과 같이 기록한다.

A—뒷면

"寅甲卯乙辰　巳丙午丁未　亥壬子癸丑" 그리고 戊와 己

B—앞면　병오년(丙午年, 526) 12월 백제 국왕태비(國王太妃)가 수명이 끝나니 거상(居喪)이 유지(酉地)에 있었다. 기유년(己酉年, 529) 2월 12일(甲午)에 개장(改葬)하여 대묘(大墓)로 돌아오니 그 뜻을 이렇게 기록한다.

A-뒷면

B—뒷면　錢一萬文　右一件

을사년(乙巳年) 8월 12일 영동대장군인 백제 사마왕이 앞의 건(件)으로 전(錢)을 바쳐 토왕(土王), 토백(土伯), 토부모(土父母), 상하중관(上下衆官), 이천석(二千石)에게 신지(申地)를 사서 묘를 만들게 되니 매지권(買地券)을 만들어 명확히 한다. 율령(律令)에 따르지 않는다.

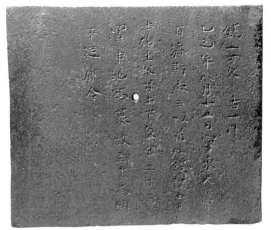
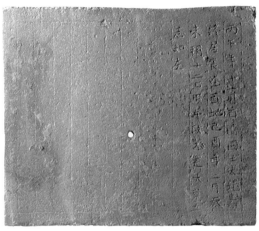

왕의 매지권 B-뒷면(좌)

왕비의 지석 B-앞면(우) 크기 41.5×
35×5cm, 국립공주박물관 소장.

여기에서 A의 앞·뒷면과 B의 뒷면은 왕에 관한 것이고, B의 앞면은 왕비에 관한 것이다. 무덤 동쪽에 무령왕이, 서쪽에 왕비가 안치되었기 때문에 동쪽에 A, 서쪽에 B가 배치된 것도 이와 관련이 있다.

왕이 먼저 사망하였기 때문에 최초로 매장할 때에는 B의 앞면을 공백으로 남겨 두고 나머지 3면에 모두 왕을 위한 내용을 기록하였다. 왕비가 사망한 후 추가 매장이 이루어지면서 왕에게 바쳤던 석판 중 남은 한 면을 이용하여 왕비에 대한 기록을 하고 2장의 석판을 나란히 배치하였던 것이다.

석판에 새겨진 글씨체도 서로 다르다. 왕에 대한 글씨가 힘이 넘치고 세련된 데 비해 왕비에 대한 글씨는 크기도 작고 미숙한 인상을 준다. 석판에 글씨를 새긴 시점이 두 번으로 나뉘고, 쓰고 새긴 사람 역시 두 그룹으로 나뉜다는 점을 알 수 있다. 석판의 글자들은 모두 뚜렷이 남아 있어서 판독 자체에는 이론(異論)이 없으나 몇 군데 불분명한 부분이 있어서 지금도 논의가 이어진다. 특히 A 앞면 가장 마지막의 한 글자는 그 내용을 알 수 없다.

묘지인가 매지권인가?

글자가 모두 판독되었지만 이 석판의 성격에 대해서는 의견이 분분하여 묘지로 보아야 한다는 견해와 매지권으로 보아야 한다는 견해, 그리고 묘지와 매지

왕건지(王建之)의 묘지 중국 동진, 남경시박물관 소장.

권을 겸하고 있다는 견해가 제각각 주장되었다. 묘지와 매지권은 모두 중국적인 관념의 산물이다. 묘지가 무덤에 묻힌 자의 일대기를 적은 것이라면 매지권은 땅의 신에게 무덤으로 사용할 토지를 매입한다는 관념적인 매매 기록이다.

무령왕릉의 석판을 매지권으로 보아야 한다는 주장의 근거는 첫째, 이들 명문 자료가 죽은 이의 일대기를 일목요연하게 정리하는 정연한 체제를 갖추지 못하였다는 점, 둘째, 왕의 생년(生年)과 경력이 없다는 점이다. 하지만 이러한 주장은 무령왕릉의 석판을 이해하는 데 관건이 되는 중국 묘지와 매지권에 대한 이해 부족에서 나온 것이다.

육조시대의 묘지는 지금까지 총 40건 정도가 확인된다. 정확한 수치를 확정짓지 못하고 어림잡을 수밖에 없는 이유는 대부분의 육조 무덤이 이미 오래전에 도굴되어 묘지의 행방을 알 수 없거나 묘지의 내용은 전하지만 물건 자체는 소재가 불분명한 경우가 많기 때문이다. 정식 발굴조사를 거친 경우라도 오랜 세월이 지나면서 묘지 표면에 쓴 글자가 지워지거나 새겨 넣은 글자가 떨어져 나가는 경우가 종종 있어서 외형은 묘지와 유사하지만 글자가 확인되지 않는 일도 생긴다.

남조의 묘지 남경시박물관 소장.

육조의 묘지는 일률적이지 않아서 재질과 형태가 매우 다양하다. 글자의 수도 적으면 9자에 불과한 경우도 있고 많으면 203자에 이르는 장문도 있다. 따라서 석판 A 앞면을 묘지가 아니라고 부정하는 것은 곤란하다. 왕비에 대한 B 앞면도 역시 묘지이다.

묘지가 공식적인 기록의 성격을 띠는 데 비해 매지권은 자유분방하여 규율에 매이지 않는다. 육조의 매지권은 1996년 당시 집계로 동오(東吳) 11, 양진(兩晉) 8, 송(宋) 4, 제(齊) 2, 양(梁) 5건의 분포를 보여 총 30건이 확인되었다. 재질은 납(鉛), 벽돌(塼), 돌 등으로 다양한데 시간이 흐르면서 점차 벽돌과 돌의 비중이 높아진다. 글자를 표현하는 방식은 새기는 경우와 쓰는 경우가 모두 있고, 때로는 행과 행 사이에 줄을 긋는 경우도 있다. 그 내용은 다양하지만 끝부분은 대개 유사하게 마무리된다. 무덤이 위치한 지점과 묘역, 면적, 토지 가치 등을 기록하며 글자 수는 40여 자, 많으면 493자에 이르기까지 한다.

비교적 이른 시기인 후한에서 동오의 매지권에는 토지 소유자, 면적과 가격, 증인 등의 비교적 사실적인 내용이 기재되어 있는데 시기가 내려가고 종교적 색채가 짙어지면서 구체성을 잃고 상투적인 표현으로 바뀐다. 예컨대 토지의 경계를 "동으로는 갑을(甲乙), 남으로는 병정(丙丁), 서로는 경신(庚辛), 북으로는 임계(壬癸)에 미치고 중앙은 무기(戊己)에 이른다"거나 "동으로는 청룡, 남으로는 주작, 서로는 백호, 북으로는 현무에 이른다"는 식으로 십간(十干)이나 사신(四神)을 이용하여 막연하게 표현하는 방식이다. 이러한 관념은 "東方甲乙木 南方丙

丁火 中央戊己土 西方庚辛金 北方壬癸水"라는 도교의 음양오행사상[1]에서 비롯된 것이다. 자연히 토지 가격의 표현도 현실성을 완전히 잃고 "九萬九千九百九十九"라는 숫자를 상투적으로 사용한다.

　매지권에서 마지막을 종료하는 방식도 유사하다. 이른 시기에는 "── 如律令"(여율령)으로 끝맺는 것이 많은데 그 뜻은 율령에 따르듯이 분명히 한다는 것이다. 시간이 점차 흐르면서 "急急如律令"(급급여율령)으로 종결되는 것이 많아졌는데 무령왕릉처럼 "── 不從律令"(불종율령)으로 끝맺는 것은 드물다. 그래서 무령왕릉 매지권의 표현이 중국식이 아닌 백제식이라는 주장이 제기된 것이다. 매지권의 말미에는 혼을 위로하고 사악한 기운을 쫓아내기 위한 부적에 쓰이는 부호를 추가하는 경우도 있다.

　이러한 내용을 기초로 할 때 B 뒷면은 매지권임이 틀림없다. 따라서 무령왕릉에는 묘지와 매지권이 모두 부장된 것이다.

묘지와 매지권의 재음미

이제 A 뒷면, 하나만 남았다. 네모진 석판의 한 변은 비우고 세 변에 각각 "寅甲卯乙辰" "巳丙午丁未" "亥壬子癸丑"을 새기고, 두 군데의 모서리에 각기 "戊"와 "己"를 새긴 형태이다. 그렇다면 공란으로 비워둔 한 변은 응당 "申庚酉辛戌"이 들어갔어야 마땅하다.

　십간과 십이지만 사용하여 작성한 이 내용을 사방방위를 표시한 방위도(方位圖)나 무덤의 경계를 표현한 능역도(陵域圖)로 보는 견해도 있지만 매지권의 일부임이 분명하다. 앞에서 이야기한 대로 중국의 매지권에서는 도교의 음양오행설에 따라 십간이나 십이지를 이용하여 무덤 위치를 표현하는데 "寅甲卯乙辰"은 동, "巳丙午丁未"는 남, "申庚酉辛戌"은 서, "亥壬子癸丑"은 북에 해당하고, "戊"와 "己"가 중앙에 해당한다. 이것을 그림으로 표현하면 바로 A 뒷면이 된다.

　지금까지 무령왕릉을 연구한 대부분의 글에서는 이 성격을 이해하지 못하여 "戊"를 "戌"로 판독하였다. 그런데 무령왕릉에서는 서쪽에 해

1 음양설과 오행설은 원래 별개의 사상이었으나 전국시대 이후 융합되어 음양오행설이 되었다. 음양설은 음과 양의 관계를 통하여, 오행설은 수화목금토(水火木金土)라는 다섯 가지 소재를 통하여 만물의 생성과 변화를 설명하는 사상이다. 중국의 도교나 민간신앙에 커다란 영향을 끼쳤다.

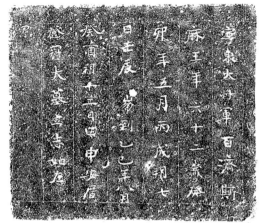

왕의 지석(좌)과 방위도(우)의 탁본

당되는 "申庚酉辛戌"은 새기지 않고 비워 두었다. 그 이유는 무령왕릉과 빈전의 위치가 공산성(公山城)을 중심으로 할 때 모두 서쪽에 해당되며 각기 신지(申地)와 유지(酉地)에 해당된다는 점과 무관치 않을 터인데 이 부분은 뒤에서 다시 다루어 보자.

무령왕릉 매지권과 중국 매지권의 결정적인 차이는 십간과 십이지를 혼용하였다는 점, 석판의 네 모퉁이에 돌려 가며 새겨 넣은 점이다. 이러한 형태의 매지권은 아직 중국에서 발견되지 않았다. 따라서 사계(四界) 표시를 그림처럼 만든 것은 일단 무령왕릉의 고유한 표현 방법으로 인정된다.

그런데 여기서 간과할 수 없는 점이 한 가지 있다. 비록 매지권은 아니지만 십간과 십이지를 사용하여 사방을 표현한 것으로 식반(式盤)이 있다. 식반은 점을 치는 도구로, 둥근 모양의 천반(天盤)과 네모난 지반(地盤)을 결합시켜 만든 것이다. 천반의 중심에는 북두칠성이 자리 잡고 지반에는 십간과 십이지, 그리고 28수(宿)[2]가 배치된다. 기본적으로 무령왕릉의 것과 동일한 관념이다.

식반을 이용하여 치는 점이 식점(式占)인데 백제는 이미 비유왕 24년(450)에 송(宋)에서 식점을 구하여 들여온 적이 있다. 이때 자연히 식반도 수입되었을 것이다. 한성기부터 식반을 알고 있었던 만큼 무령왕릉에 식반 형태의 매지권이 부장된 것은 있을 수 있는 일이다.

2 고대 인도, 페르시아, 중국에서 하늘을 28개 구역으로 나누어 설정한 별자리. 각 구역의 대표적인 별자리를 수(宿)라고 부른다. 28수는 다시 7개씩 동서남북에 배치된다.

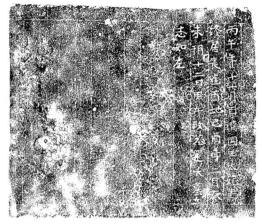

왕비의 지석(좌)과 왕의 매지권(우)의 탁본

그렇다면 무령왕릉 석판의 중앙부를 관통하는 구멍의 의미도 다시 생각해 볼 수 있다. 식반이란 것이 천반과 지반, 2개를 포개고 그 중앙에 구멍을 끼워 결합시킨 형태란 점을 고려할 때, 무령왕릉의 석판들도 원래는 두 점을 포개어 놓았고 중앙의 구멍을 이용하여 결합하였던 것이 아닐까?

식반도 아니고 매지권도 아니지만 묘지에 구멍이 뚫린 예도 있다. 최근 발견된 중국 남경 곽가산(郭家山) 온교(溫嶠)의 가족묘 중 12호분에서 깨진 상태의 묘지 1점이 발견되었는데, 위가 뾰족하고 아래가 네모난 규형(圭形)으로 윗부분에는 원형의 투공(透孔)이 있다고 한다. 일단 무령왕릉의 것과 공통적인 점이 주목된다.

이제 묘지와 매지권의 내용을 다시 한번 살펴보자. 왕의 묘지인 A 앞면에 따르면 왕이 사망한 시점은 523년 5월 7일로 62세였고, 525년 8월 12일에 안조(安厝)하여 등관대묘(登冠大墓) 하였다고 한다. 523년에 62세였다면 무령왕의 출생년은 461년이나 462년 둘 중의 하나인데 우리식으로 계산한다면 462년이 된다. 현재의 무령왕릉인 대묘에 매장된 시점은 사망하고 27개월이 경과한 때이다.

대묘는 현재의 왕릉을 의미함이 분명한데 문제는 '安厝'와 '登冠'의 의미이다. '안조'(安厝)를 '편안히 모신다'라고 해석하는 견해도 있지만 이 표현 자체가 중국에서 많이 확인되기 때문에 논란의 여지가 없는

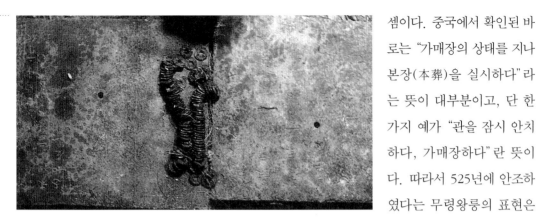

무령왕릉 오수전 출토 당시의 모습

셈이다. 중국에서 확인된 바로는 "가매장의 상태를 지나 본장(本葬)을 실시하다"라는 뜻이 대부분이고, 단 한 가지 예가 "관을 잠시 안치하다, 가매장하다"란 뜻이다. 따라서 525년에 안조하였다는 무령왕릉의 표현은 가매장이 아닌 본장을 가리키는 것으로 이해된다.

'등관'(登冠)이란 용례는 아직 육조의 묘지와 매지권에서 확인되지 않는다. 좀더 유례를 찾아볼 계획이므로 현 상태에서는 판단을 보류하고 싶다. 백제적인 표현일 가능성도 열어 두고자 한다.

왕의 묘지에서 "立志如左"(입지여좌) 다음에 형상이 모호한 글자가 한 자 있다. 이를 '穴'(혈)이나 '冢'(총)으로 보는 견해도 있으나 다르게 해석할 여지가 있다. 중국 육조의 매지권에서 종종 보이는 도교와 관련된 부적 같은 기호일 가능성이 있기 때문이다. 다만 중국에서는 매지권에 새기고 무령왕릉에서는 묘지에 새긴 점이 차이가 있다.

그 다음은 왕의 매지권(B 뒷면)인데 묘지보다 더 풍부한 내용을 담고 있다. "錢一萬文 右一件"(전일만문 우일건)이란 구절은 매지권 전체의 제목 역할을 한다. 이 면은 무덤 바닥을 향하고 왕비 묘지(B 앞면)가 위를 향한 채 놓여 있었으며 그 위에 철제 오수전(五銖錢) 꾸러미가 있었다. 따라서 "錢一萬文"이란 바로 이 오수전임을 알 수 있다. 그런데 이 오수전은 90점 정도에 불과하기 때문에 "錢一萬文"의 가치는 아니다. 중국의 매지권에서 토지 가격을 현실성 없이 "九萬九千九百九十九"라는 식으로 과장한 것과 일맥상통한다.

무령왕이 땅을 매입한 대상인 "土王, 土伯, 土父母, 上下衆官, 二千石" 역시 실존하는 인물들이 아니라 도교적 관념의 산물로서 지하 세계의 각종 집단을 일컬은 것이다. 이들로부터 구입한 신지(申地)가 무엇

을 의미하는지는 뒤에 다시 나오겠지만 왕궁을 중심으로 할 때 무령왕릉이 위치한 지점의 방위와 관련된다.

마지막으로 나오는 "不從律令"이란 표현이 중국 매지권에서 많이 사용된 "如律令"이나 "急急如律令"과 다른 점은 앞에서 언급하였다. 그 이유와 의미에 대한 추론이 잇따르면서 중국 문화의 수입 과정에서 백제의 독창성이 발휘된 근거로 이용되기도 하였다. 무령왕릉의 연대와 근접한 제(齊)와 양(梁)의 매지권에서도 "不從律令"이란 표현은 그동안 확인되지 않았다.

하지만 국내 학계에 알려지지 않은 자료 중에는 이러한 통설을 뒤집을 만큼 폭발력 있는 내용이 있었다. 최근 남경 서선교(西善橋)에서 이름을 알 수 없는 양나라 보국장군(輔國將軍) 무덤이 조사되었는데 많은 글자가 새겨진 석판이 출토되었다. 묘지와 매지권을 한데 아우른 것으로 보이는데 끝부분은 매지권의 형태를 따르고 있다. 그런데 27행이 "──氏得 私約不從侯令"(씨득 사약불종후령)으로 판독된 것이다. 표면의 마모가 극심함을 감안할 때 "侯"(후)는 "律"(율)의 오독(誤讀)일 가능성이 매우 높다. 그렇다면 무령왕릉만의 고유한 표현으로 주장되어 오던 "不從律令"의 사례가 중국에서도 확인된 셈이다. 이 무덤의 구조는 남경 연자기(燕子磯) 양보통(梁普通) 2년묘(521)와 구조적으로 비슷하기 때문에 무령왕릉과 시기적으로 아주 근접해 있다.

따라서 "不從律令"은 백제만의 고유한 표현으로 보기는 힘들고 역시 양나라와 밀접한 관련이 있는 것으로 판단된다. 백제의 율령과는 무관한 도교적 매지권의 풍습일 뿐이다. 중국의 초기 매지권이 "如律令"이나 "急急如律令"으로 끝맺을 때의 의미는 인간세상의 율령처럼 엄격히 취급한다는 뜻이었지만, 시간이 흐르면서 원래 의미를 상실한 채 도교 술사의 주문 수준으로 떨어졌고 마침내 의미가 통하지 않는 "不從律令"이란 표현까지 등장하였던 것이다. 무령왕릉에서 와전된 매지권의 표현까지 양나라의 방식을 취했다는 점이 오히려 주목된다.

2

무령왕 부부의 장례 과정

27개월에 걸친 장례 　왕이 사망한 시점이 523년 5월 7일이고, 왕비의 장례가 최종적으로 끝난 시점이 529년 2월 12일이다. 약 5년 9개월에 걸쳐서 이루어진 상장(喪葬)의 과정을 복원해 보자.

'상장'이란 '喪'과 '葬'을 합한 말이다. 상(喪)이란 죽은 이에 대해 애도를 표하는 행위를 말하고, 장(葬)은 매장 행위를 말한다. 따라서 상장 의례(喪葬儀禮)란 사망에서 매장까지의 전 과정을 일컫는다.

『주서』(周書)나 『북사』(北史)³와 같은 중국의 기록에는 백제에서 삼년상을 치렀다고 한다.

> "부모나 남편이 죽으면 3년간 治(居)服하고 나머지 친척일 경우에는 장례와 동시에 끝냈다."

여기에서 치복(治服)이나 거복(居服)은 상복을 입는다는 뜻이다. 기사가 너무 간단하여 구체적인 모습을 알기 어려우므로 다른 책을 더

3 북조, 즉 위(魏)·북제(北齊)·주(周)·수(隋) 왕조 242년간의 역사를 기록한 역사서로 당나라의 학자 이연수(李延壽)가 편찬하였다.

참고해 보자. 『수서』(隋書)에는 백제의 상제(喪制)가 고구려와 같다고 하였다. 그런데 『수서』에 기록된 고구려의 상제는 매우 특이한 점이 있다.

> "사람이 죽으면 집안에서 빈(殯)을 치르고, 3년이 지나면 길일을 택하여 매장한다. 부모와 남편의 상에는 3년간 상복을 입고 형제가 죽으면 3개월간 상복을 입는다."

이러한 내용의 고구려 상제가 백제와 동일하다는 셈인데, 주목되는 것은 사망에서 매장까지 무려 3년의 세월이 경과한다는 점이다. 집안에 빈소를 마련하여 3년간 시신을 보관하였다고 한다.

그렇다면 무령왕릉의 경우도 이와 비교할 수 있는데, 과연 무령왕은 523년 5월 7일에 사망하여 525년 8월 12일에 매장되었으니 3년간 빈소에 모셔졌던 셈이다. 이 기간은 3년의 세월이지만 좀더 정확히 계산하면 27개월이 된다. 왕비의 경우는 526년 12월에 사망하여 529년 2월에 매장되었으니 역시 27개월이다. 27개월이란 수치가 단순한 우연은 아닐 것이다.

이 기간은 삼년상을 의미한다. 삼년상이란 죽은 자를 위하여 3년의 세월 동안 상복을 벗지 않고 애도하며 근신하는 것이다. 3년이라고 하지만 36개월을 가리키는 것은 아닌데 중국에서는 이 기간을 25개월로 보는 견해와 27개월로 보는 견해가 팽팽히 맞서 왔다. 하지만 무령왕 부부의 경우 후손들이 상복을 벗지 않는 정도가 아니라 시신을 매장하지 않고 이 기간을 지냈다는 점에서 유례를 찾아보기 힘들다. 무령왕릉에 많은 영향을 준 육조 무덤에서도 빈(殯)의 기간이 27개월 또는 25개월에 달한 예는 찾아볼 수 없다.

아마도 시신을 목관에 넣어서 현재의 왕릉이 아닌 다른 곳, 즉 빈전(殯殿)에 임시로 모셨을 터인데 이를 빈장(殯葬)이라고 한다. 그렇다면 이렇듯 장기간에 걸쳐서 빈장을 치르는 이유는 무엇일까?

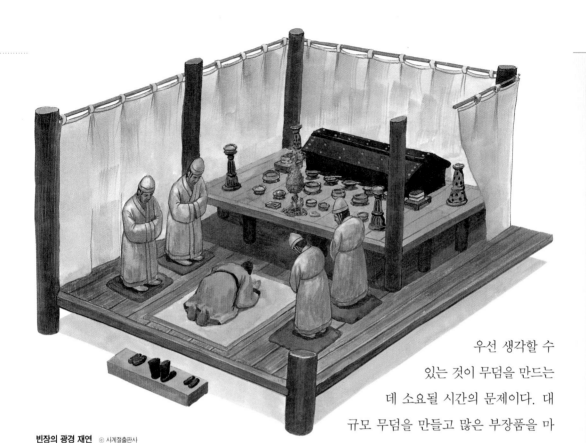

빈장의 광경 재연 ⓒ 사계절출판사

우선 생각할 수 있는 것이 무덤을 만드는 데 소요될 시간의 문제이다. 대규모 무덤을 만들고 많은 부장품을 마련하기 위해서는 상당한 시간이 소요되기 때문에 고대의 왕들은 재위하는 동안에 자신의 무덤을 만들기 시작하였다. 이집트의 피라미드가 대표적인 예이다. 중국에서도 이런 제도가 유행하였는데 수릉제(壽陵制)라고 한다.

무령왕릉을 축조하는 데에도 물론 많은 시간이 소요되었을 것이 분명하기 때문에 이것이 하나의 이유가 될 수 있다. 게다가 왕릉의 입구를 막은 벽돌 중에 "──士壬辰年作"(사임진년작)이라는 글자가 새겨진 것이 있는데 이때의 임진년은 왕이 사망하기 십여 년 전인 512년이 되므로, 이미 왕이 재위하면서 무덤에 사용할 벽돌을 만들기 시작하였다는 논리가 된다. 이 때문에 무령왕릉은 왕의 재위 기간 중에 만들어지기 시작하였다는 주장이 대세를 점한다.

또 하나의 가능성은 부장품으로 무덤에 넣을 중국제 물건들을 확보하는 데 상당한 시간이 걸릴 수 있다는 점이다. 무령왕이 사망한 후 부

왕의 상장 의례를 주도한 이는 성왕이었다. 성왕은 무령왕이 사망한 다음 해에 남조 양나라에 사신을 보내는데 그 목적은 부왕의 사망과 자신의 즉위를 알리는 것이었다. 아마도 이때 무령왕의 장례에 사용할 많은 물품들이 백제로 들어왔을 것이다. 이때까지 왕의 정식 장례를 미루었다는 논리이다.

하지만 두 가지의 가능성 모두 무령왕 부부가 27개월간 빈장을 치른 결정적 이유가 될 수는 없다. 왜냐하면 이미 왕릉이 축조되어 왕이 매장되고 중국제 물건들이 부장된 후에 사망한 왕비마저 27개월간 빈장을 치렀기 때문이다.

그렇다면 당시 백제 왕실에서 27개월간 빈장을 치르는 것을 정례화하였던 셈이다. 백제의 상장 의례에 많은 영향을 준 남조에서는 25개월 또는 27개월간 상복을 입고 매장은 신속히 하였던 반면, 백제에서는 매장을 27개월이나 미루었던 점이 결정적인 차이다. 이에 대해서는 중국의 상장 의례를 도입하는 과정에서 모종의 백제적인 변용이 있었다고 볼 수밖에 없다.

백제 왕실의 빈소, 정지산 유적 | 왕과 왕비의 시신을 현재의 왕릉이 아닌 임시 장소에 안치하려면 나름의 시설이 필요하였을 것이다. 비록 정식 무덤은 아니지만 장기간 왕과 왕비의 시신을 모시는 빈전에도 엄격한 규율과 예의를 갖추어야 하기 때문이다.

이 문제를 푸는 해답은 이미 무령왕릉이 발견된 1971년에 제시되었다. 왕비의 묘지권 내용 중에 "居喪在酉地"(거상재유지), 즉 "居喪이 酉地에 있었다"고 하였으며, 왕의 매지권에는 신지(申地)의 땅을 사서 묘로 만들었다고 하였기 때문이다. 그러나 힌트는 제시되었지만 더 이상의 진전은 없었다. 이 문제를 해결하기에는 다시 25년의 세월이 필요했다.

1996년 공주와 부여를 잇는 백제대로가 공주 시내 서북쪽 한 야산

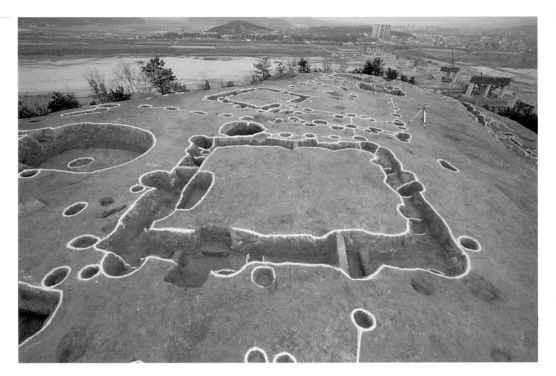

정지산의 대벽(벽주)건물지 정지산 유적에서 가장 중요한 시설인 대벽건물의 모습. 사진 위쪽으로 금강의 모습이 보인다. ⓒ 권오영

정상부를 관통하면서 구제발굴조사가 진행되었다. 국립공주박물관 학예연구실이 주체가 된 발굴조사는 종전에 알지 못하던 새로운 발견이 연이어지면서 곧 예상치 못한 상황에 직면하게 되었다. 정지산 유적이라고 명명된 이 유적은 마침내 그 중요성이 인정되어 보존 조치되고 능선을 절개하며 통과할 예정이던 백제대로는 유적의 아래를 관통하는 터널로 대체되었다. 무령왕릉 이후 공주 지역 최고의 백제 유적인 정지산 유적이 하마터면 백제대로의 공사로 인해 인멸될 뻔한 순간이었다.

이 유적은 웅진기에서 사비기에 걸쳐 있으며 유구의 종류도 건물지, 저장 시설, 목책, 무덤 등 다양한데 가장 중심적인 것은 웅진기에 만들어진 기와 건물지와 대벽(벽주)건물지였다. 이 건물들은 약 4,000평에 달하는 능선부를 평탄화하는 대대적인 토목공사를 실시한 뒤에 마련되었다. 당시에 기와 건물은 매우 귀하였기 때문에 유적의 성격이 만만치 않음을 보여 준다.

게다가 유물 중에는 무령왕릉에서 출토된 전돌의 연꽃무늬와 유사한

무늬가 있는 막새기와[瓦當]와 제사에 사용된 그릇받침, 세발 토기, 뚜껑접시 등 매우 수준 높은 것들이 주류를 이루어서 이 시설물들이 국가적인 차원에서 마련되었으며 높은 신분의 사람을 위한 것임이 분명하다. 또한 이 시설들에는 목책이 둘려 있어서 일반인의 자유로운 출입을 통제하였다.

발굴조사단은 이러한 정황에 한 가지를 추가하여 이 유적이 무령왕과 왕비의 빈전일 가능성을 조심스럽게 제시하였다. 그것은 바로 무령왕릉에서 출토된 묘지와 매지권에 나오는 신지(申地)와 유지(酉地)의 위치 때문이었다. 신지와 유지는 모두 서쪽을 가리키는데, 이때 그 중심을 공산성에 놓으면 신지는 무령왕릉을 비롯한 송산리 고분군 일대를, 유지는 정지산 유적을 가리킨다.

묘지와 매지권만으로는 풀 수 없었던 백제 왕실의 상장 의례가 모습을 드러내는 순간이다. 무령왕 부부의 무덤이 발견된 지 25년의 세월이 흐른 후 빈전의 위치가 파악된 것이다.

한편 정지산 유적이 빈전이었을 가능성을 높여 주는 또 하나의 발견이 이루어졌다. 발굴조사 당시에는 정확한 성격을 모른 채 단순한 저장 구덩이로 알았던 시설들이 사실은 얼음을 보관하던 빙고라는 점이 밝혀진 것이다. 고대사회에서 얼음의 중요 용도는 두 가지이다. 하나는 더운 여름에 술을 차갑게 식히는 것이고, 다른 하나는 시신이 부패할 때 나오는 냄새를 줄이기 위한 것이다. 시신을 모신 평상 아래에 얼음쟁반을 놓아서 냄새를 줄이고자 하였다. 이러한 풍습은 중국에서 유래한 것이지만 우리나라에서도 조선시대까지 이어졌고, 멀리 만주에 있던 부여에서도 여름 장례에 얼음을 사용한 것이 확인된다. 따라서 정지산의 빙고는 27개월에 걸친 왕과 왕비의 빈장에 사용되었을 것이다.

세발 토기 높이 8.1cm, 정지산 유적 출토, 국립공주박물관 소장.

연구와 파괴의 양면성을 띤 구제발굴

모든 형태의 발굴조사는 유적의 파괴를 전제로 한다. 무령왕릉처럼 졸속으로 조사되었건 치밀한 준비 작업을 선행하였던지 간에 한번 발굴조사된 유적은 원래의 형태를 잃고 유적이 가지고 있던 수많은 정보는 대부분 사라져 버리는 것이다. 따라서 이왕 발굴로 파괴될 유적이라도 조사의 기술과 과학적인 보존처리 방법이 좀더 개발된 이후에 발굴조사가 진행되는 것이 마땅하다. 게다가 수만 년 동안 이어져 온 전통 문화재에 대한 발굴조사를 우리 세대가 독점하라고 누구도 허락한 적이 없기 때문에 우리는 유적을 잘 보존하여 후손들이 조사, 연구할 수 있도록 물려줄 의무를 갖고 있다.

따라서 국가는 발굴조사의 허가와 조사자의 자격 심사에 엄격한 기준을 적용한다. 하지만 각종 개발 사업이 늘어나면서 발굴조사를 피할 수 없는 경우가 자주 발생하는데 이런 형태의 발굴조사를 구제발굴이라고 부른다. 연구자가 학술적인 목적을 가지고 진행하는 학술 발굴조사는 소규모로 진행되고 유적의 보존을 전제로 하는 경우가 대부분이지만, 구제발굴은 대규모이며 조사가 완료된 후에 유적을 인멸해야만 하는 경우가 잦다. 최근 급증하는 구제발굴조사는 그동안 모르던 새로운 사실을 알려 주는 점에서는 중요한 역할을 하지만 또 다른 한편으로는 유적의 대규모 파괴를 수반한다는 어두운 면도 지니고 있다.

국가적 차원의 기간산업과 관련한 대규모 토목건설 공사의 구제발굴에서는 유적의 중요성이 밝혀지더라도 보존이 불가능해지는 경우가 많다. 댐 건설로 인한 수몰 지구, 고속도로나 철로 부설부지, 대규모 주거단지 등이 그 예이다.

경주의 황성동 유적은 신라가 발전해 나가는 과정에서 전략적 물품인 철기를 대량으로 만들던 생산기지이다. 하지만 이 유적은 현재 아파트로 변해 있다. 한성 백제의 왕성 논쟁에 종지부를 찍은 서울 풍납토성 역시 1997년도 발굴조사 구간은 이미 아파트 숲으로 변해 버린 상태이다. 이런 예는 일일이 열거할 수 없을 정도로 많다.

그렇다고 모든 유적을 보존할 수는 없다. 그럴 경우 천문학적인 경

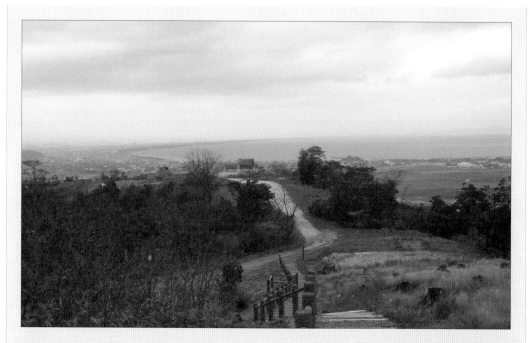

비가 들어갈 것임은 말할 것도 없지만 국토의 효율적인 이용이 불가능해진다. 따라서 유적의 중요도를 판단하여 보존 여부를 결정하는 것이 마땅하다. 하지만 어떤 유적이 중요하고 어떤 유적이 덜 중요하다는 판단을 누가 내릴 수 있을까? 자연히 유적의 보존 과정에서는 이러저러한 반대와 이견이 나올 수밖에 없는 것이다.

이런 고민은 이웃한 나라들도 마찬가지이다. 일본 야요이시대의 대표적인 마을 유적인 요시노가리(吉野ヶ里) 유적과 무키반다(妻木晩田) 유적은 구제발굴 과정에서 유적의 중요성이 알려지고 그 범위가 엄청나게 광범위하다는 사실이 밝혀지면서 일본 사회의 난제로 떠올랐다. 계획된 공사를 변경하는 문제에서부터 보존에 투입될 예산 확보, 대체 부지의 마련 등 골치 아픈 일이 한두 가지가 아니었던 것이다.

하지만 이런 어려움을 극복한 결과 두 유적은 학문적으로는 물론이고 지역 주민들의 문화적 자부심을 높여 주고 지역 경제를 활성화시키는 등 커다란 공헌을 하게 되었다. 요컨대 유적의 보존에는 고통과 희생이 따르지만 그 결실은 몇 배로 되돌아오게 마련이다.

정지산 유적의 대벽건물(大壁建物)

정지산 유적이 무령왕 부부의 빈전이었을 가능성 못지않게 주목되는 점은 이 유적에서 이른바 대벽건물이 집중적으로 발견되었다는 것이다. 사실 대벽건물이란 말은 일본식 용어인데 그리 정확한 표현은 아니어서 국내에서는 벽주(壁柱)건물이란 용어를 제안하는 학자도 있다.

그 구조는 평면 방형의 도랑을 파서 기초로 삼고 그 안에 크고 작은 기둥을 세운 후 기둥 사이에 흙을 발라서 벽으로 삼은 형태이다. 대벽이라고 부른 이유는 기둥이 흙으로 된 벽 속에 들어가서 보이지 않기 때문이고, 건물이라 부른 이유는 일상적인 주거 이외에 창고 등의 용도가 있었을 것으로 보이기 때문이다.

처음 알려진 것은 일본 시가(滋賀)현 오츠(大津)시에 있는 아노우(穴太) 유적이고, 2002년까지 일본에서만 42개 유적에서 83개의 대벽건물이 보고되었다. 문제는 대벽건물이 발견되는 지역은 문헌적으로나 지역의 전승으로나 고고학적 유물로나 모두 한반도계 이주민들의 집단 거주지라는 점이다.

정지산 유적 전경

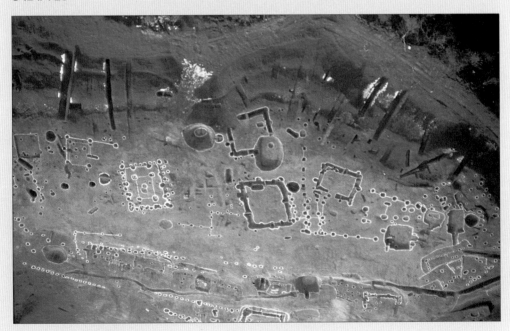

따라서 대벽건물은 일본열도에서 창안된 것이 아니라 한반도에서 유래된 것으로 예상되었지만 구체적인 양상은 알 수 없는 형편이었다. 공주 공산성에서 유사한 예가 확인되었으나 대벽건물의 구체적인 형태를 복원할 수 있는 유적은 정지산 유적이 최초이다.

　　정지산에서 7기의 대벽건물이 조사된 이후 공주 안영리, 부여 서라성 주변, 화지산 유적 등지에서 속속 발견됨으로써 대벽건물은 한반도 내에서도 백제 지역에서 창안되었음이 확인되었다. 현재 알려진 것은 모두 6~7세기의 것으로 웅진기 이후에 해당하지만 한성기로 소급될 가능성도 남아 있다.

　　이렇듯 정지산의 무령왕 부부의 빈전 구조만으로도 일본 사회에 막대한 영향을 끼친 무령왕 시대의 문화 수준을 짐작할 수 있다.

난고(南鄕) 유적의 대벽(벽주)건물지 나라현 고세시 소재.

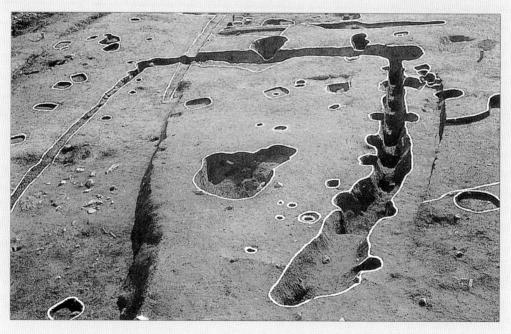

무령왕 부부의 장례 과정 이렇듯 무령왕의 장례에 대해서는 문헌 자료와 고고학적 자료가 제법 쌓인 셈

이다. 이제 그 과정을 복원해 보자.

523년 백제의 사마왕이 사망하였다. 그의 나이 62세이니 당시로서는 상당히 장수한 셈이었다. 특히 한성기의 마지막 왕인 개로왕이 고구려 군에 의해 서울 아차산 밑에 끌려가 참수당한 이래로 웅진기 최초의 왕인 문주왕, 그의 동생이자 조정의 실권자였던 곤지, 문주의 어린 아들 삼근왕, 무령왕의 이복동생인 동성왕이 모두 천수를 누리지 못하고 비명횡사한 것에 비하면 무령왕의 죽음은 호상인 셈이었다.

당시 태자였던 명롱(성왕)은 맏상주 역할을 하면서 왕위를 이어받았다. 고대사회에서 전왕의 사망에서 매장에 이르는 기간은 정치적으로 매우 민감한 시기로서, 진정한 후계자로 인정받기 위해서는 이 의례를 성공적으로 치러야만 했다.

왕의 시신은 화려한 복식으로 치장된 채 목관에 모셔졌다. 이 목관의 재료는 멀리 바다 건너 일본에서 가져온 것이며, 표면에 각종 화려한 장식을 하여 마치 그 안에 모셔진 왕의 위엄을 그대로 보여 주는 것 같았다. 목관은 무덤에 들어가기까지 27개월 동안 빈전에 모셔져야 했다.

빈전은 정지산의 능선으로 결정되었다. 금강을 조망하는 경치 좋은 이곳은 공산성에서 배로 갈 수 있는 곳일 뿐만 아니라 웅진기 왕들의 공동 묘역인 송산리 고분의 바로 북쪽이었다. 무령왕 이전 웅진기의 왕들도 대부분 이곳에 빈전을 차렸던 것으로 보인다.

기둥을 빽빽하게 세우고 중심부에는 목관이 쳐지는 것을 막기 위한 보조 기둥까지 세운 평면 방형의 건물이 이미 마련되었다. 일반적인 주거 공간으로는 매우 부적절하지만 무거운 목관을 모셔 놓기에는 안성맞춤이었다. 지붕에는 기와를 올렸는데 건물에 너무 많은 하중을 주지 않기 위하여 전체를 기와로 덮지 않고 용마루(지붕 가운데 부분에 있는 가장 높은 수평 마루)에만 올려서 건물의 치장에 신경을 썼다.

공산성과 정지산 사이에는 넓은 저습지가 펼쳐져 있었기 때문에 목

정지산 유적 전경 왼쪽 위로 보이는 것이 공산성, 왼쪽 아래로 보이는 것이 정지산이며, 그 오른편에 송산리 고분군이 위치해 있다.

관을 모셔 오는 행렬은 왕의 거처가 있는 공산성을 내려와 강기슭에서 배를 띄워 정지산 아래에 도착하였다. 기와 건물 내부에 모신 목관 앞에는 휘장을 치고, 그 주위에는 각종 제기와 음식물을 배치하였다. 이제부터 빈전 의례가 시작되는 것이다.

무령왕은 죽었으나 살아 있는 것처럼 받들어져서 아침마다 새로운 음식을 공양하고 주변을 청결하게 유지하였다. 무더운 여름이어서 시신의 부패는 빨리 진행되었고, 냄새를 없애기 위해 주변의 빙고에 보관 중이던 얼음을 깨서 쟁반에 담아 목관을 올린 평상의 아래에 놓았다.

국내의 대소 귀족들과 외국 사신들이 찾아와 예를 다하였고 태자인 명롱은 상주로서 이들을 맞이하였다. 외국 사절 중에는 바다 건너 왜국에서 온 사절도 포함되었다. 왜국은 무령왕의 아버지인 곤지가 장기간 거주하였던 곳이며, 무령왕 자신도 곤지가 한성에서 왜로 파견되던 도중 왜국의 한 작은 섬에서 태어났다. 게다가 왕을 모신 목관 재료는 왜국에서 가져온 것이었다.

27개월간 진행되는 빈장의 도중에도 명롱은 산적한 문제들을 해결해야 했다. 가장 시급한 일은 왕의 시신을 정식으로 모실 왕릉을 만드는 것이었는데, 웅진기의 왕들이 묻혀 있는 송산리 일대에서도 제일 전망 좋은 지점이 왕릉의 자리로 결정되었다.

명롱은 왕릉을 축조하면서 다른 한편으로는 정치적으로 민감한 왕위 계승 정국을 안정적으로 이끌어야만 했다. 다행히 선왕의 재위 기간 동안 왕실에 도전적이던 귀족 세력들의 힘은 많이 약화되었고, 고분고분하지 않던 남방 호족들도 이제는 백제에 충성을 바치게 되었다. 북방의 고구려가 무령왕의 사망 소식을 듣고 곧바로 침략해 왔지만 보병과 기병 1만 명을 출동시켜 격퇴하였다. 동쪽의 가야와 신라, 그리고 바다 건너 왜와의 관계는 별다른 분쟁 없이 만족스러운 편이었다. 바닥에 떨어진 왕실의 권위를 회복하며 외부적으로 백제 국가의 위상을 높이기 위해 고군분투하던 선왕대에 비하면 명롱은 훨씬 수월한 상태에서 왕위를 이어받은 셈이다.

남은 한 가지는 전통적으로 밀접한 관계를 맺어 오던 중국 남조의 양나라에 사신을 보내 선왕의 사망과 자신의 등극을 알리는 것이었다. 524년 양나라 고조(高祖)는 명롱을 "持節都督百濟諸軍事綏東將軍百濟王"(지절도독백제제군사수동장군백제왕)이란 긴 이름으로 책봉하여 선대에 이어 변함없는 우호관계를 확인하였다. 이제 명롱의 시대가 열린 것이다.

이때의 사신 파견은 정치적인 이유만이 아니었다. 선왕의 정식 장례에 부장할 고급 장의품들을 받기 위한 목적도 겸하고 있었다. 양나라 고조는 최고 수준의 장의품 일괄을 보내 주었다. 청자·흑자·백자가 골고루 섞인 도자기들, 청동 탁잔에 은그릇을 올린 화려한 동탁은잔(銅托銀盞), 청동제 그릇과 다리미, 철제 오수전 등의 장의품은 당시 남조 양의 황제나 황족들이 사용하던 것이었다. 이 물건들을 백제로 들여와 정식 장례에 사용할 때까지 잘 보존하였다.

선왕에 대한 정식 매장일은 525년 8월 12일로 최종 결정되었다. 이 날짜는 당시 백제 왕실에서 중요한 결정을 내릴 때마다 동원되던 술사(術士)들이 정한 것이었다. 술사들은 도교에 조예가 깊은 지식인들이었는데, 처음에는 중국 남조의 술사들이 파견되었지만 이제는 백제 술사들의 수준도 높아져서 묘지와 매지권의 작성에 깊숙이 간여하였다.

목관이 안치된 상황(그래픽으로 재현)
ⓒ 시공테크

빈장의 기간은 27개월이었지만 무더운 여름을 세 차례나 겪어야 했다. 얼음으로 냄새는 줄일 수 있었지만 부패라는 자연 현상은 막을 수 없었다. 무령왕의 목관이 왕릉으로 운구될 때 왕의 시신은 심하게 부패된 상태였고 입혀졌던 복식과 신발, 베개와 발받침 등은 목관이 흔들릴 때마다 조금씩 제 위치를 잃어 갔다. 관 뚜껑의 길이가 262cm, 무게가 수백 킬로그램이나 되는 목관은 힘센 장정 여섯 명으로도 벅찬 무게였다.

햇빛이 들어오지 않아 캄캄한 왕릉 내부를 중국에서 가져온 백자 등잔 다섯 개가 희미하게 밝혀 주었다. 좁은 입구로 관을 모시고 들어가 관받침의 오른쪽, 즉 동쪽에 목관을 안치하였다. 서쪽은 언젠가는 왕비를 모셔 올 공간이므로 비운 그대로였다. 왕을 위한 부장품들을 제자리에 배치하고 연도에 묘지와 매지권을 놓았다. 매장과 부장이 끝나고 무덤 입구에서 문을 닫기 전에 마지막 의례를 행하였다. 입구는 벽돌로

폐쇄되고 등잔은 산소가 소진되면서 꺼져 버렸다.

선왕의 장례가 27개월 만에 성공적으로 끝나고 명롱은 상복을 벗고 명실상부한 백제 국왕이 되었다. 하지만 선왕의 왕비이자 명롱의 어머니인 대부인이 이듬해 526년 12월에 돌아가셨다.

또다시 3년의 상장이 시작된 것이다. 빈전은 역시 정지산에 마련되었고 무령왕의 경우에 비해 규모만 약간 작을 뿐 내용은 거의 같은 빈장 의례가 또 한 차례 진행되었다. 역시 27개월이 경과한 529년 2월이 정식 매장하는 날로 결정되었다. 왕비의 목관을 운구하고 왕릉 입구를 막았던 벽돌을 들어낸 후 백자 등잔에 다시 불을 붙여 내부를 밝혔다. 3면에 걸쳐 왕의 묘지와 매지권을 기록한 2장의 판석 중 남은 한 면에 왕비의 묘지를 기록하였다. 4년 전 왕의 장례 때 글을 쓰고 새겼던 사람이 아닌 듯 왕의 것에 비해 글자는 볼품이 떨어졌다. 마지막으로 나오면서 2장의 판석을 가지런히 놓고 그 위에 철제 오수전을 다시 올려 놓았다. 입구를 막음으로써 무령왕릉은 이제 1,442년 5개월 동안의 긴 잠에 빠져들게 된다.

중국 남조 무덤의 부부합장

중국에서는 부부합장의 풍습이 이미 신석기시대부터 보인다. 남조 시기의 무덤도 특별한 예외가 없는 한 부부합장을 기본 원칙으로 한다.

동진 시기의 남경 상산(象山)의 한 무덤에서는 여인의 시신 한 구가 발견되었는데 그녀의 이름은 왕단호(王丹虎), 병을 앓아 시집을 가지 못하고 독신으로 살다가 죽은 경우이다. 하지만 이것은 예외적인 경우다.

귀족들은 각자의 머리맡에 묘지를 배치한다. 하지만 남경 상산 왕흥지(王興之) 부부묘의 경우 340년 사망한 남편의 묘지 뒷면에 348년 사망한 부인 송화지(宋和之)의 묘지를 적어 놓기도 하였으며, 유대묘(劉岱墓)의 경우는 487년에 사망한 유대(劉岱)의 묘지 말미에 483년 사망한 부인의 기록을 덧붙였다. 이런 현상은 왕의 매지권을 이용하여 왕비

의 묘지를 적은 무령왕릉의 경우와 상통한다.

　남조 무덤에서 거의 대부분의 경우 부부는 현실의 장축과 평행하게 안치된다. 도굴이 심하여 머리 방향을 알 수 있는 예가 그리 많지 않으나 상산묘는 모두 연도 쪽에 머리를 두었다. 이 점에서 무령왕릉과 남조 무덤은 동일하다. 다만 상산묘에서는 연도 방향에서 볼 때 남자가 왼쪽에 안치된 점이 무령왕릉과 다르다.

　부부가 백년해로하더라도 남편이 먼저 죽는 경우가 많다. 이 경우 몇 년 뒤 부인이 사망하면 자연스럽게 이미 만들어져 있는 무덤에 시신을 모셔 부부를 나란히 안치하면 된다. 문제는 부인이 먼저 죽는 경우이다. 이럴 경우 임시로 무덤을 마련하여 안치하였다가 남편이 죽어서 무덤이 만들어지면 부인의 시신을 모셔 온다. 이를 개장(改葬)이라고 한다. 부인이 둘인 경우는 남편의 좌우에 나란히 묻힌다.

　이런 원칙을 고려할 때 송산리 6호분의 피장자를 무령왕의 첫번째 부인으로 간주하여 그녀가 젊은 나이에 사망하여 6호분에 먼저 묻혀 있었고 무령왕은 사후 무슨 까닭인지 별도의 무덤(현재의 무령왕릉)에 묻혔다는 논리는 좀 어색해 보인다.

왕흥지 부부의 묘지　중국 동진 341년, 크기 37.5×28.5×1.1cm, 남경 상산 출토, 남경시박물관 소장.

무령왕릉의 연꽃무늬 벽돌

무령왕릉은 수많은 출토 유물로도 유명하지만 벽돌로 된 벽면 자체만으로도 예술적 감동을 준다. 그 비결은 다양한 크기, 다양한 무늬, 다양한 모양의 28가지 벽돌을 적재적소에 배치한 데 있다.

제 5 부

무령왕릉을 통해 본
백제의 건축술

벽돌을 맞물려 구조물을 만들 때에는 두 가지 방법이 있다. 한 가지는 백토(白土)와 모래·물을 섞은 접착제를 사용하는 것이고, 다른 한 가지는 벽돌과 벽돌을 밀착시켜 서로의 인장력을 이용해 쌓아 올리는 방법이다. 후자의 방법을 공적법(空積法)이라 하는데, 기술적으로 더 어려우며 벽돌의 크기가 일정해야 한다는 전제 조건이 따른다. 무령왕릉은 천장·일부에만 진흙의 흔적이 보이고 나머지는 모두 공적법으로 만들어졌다. 공적법으로 벽과 천장을 올릴 수 있는 비결은 바로 아치에 있다.

1

백제 왕릉의 변천

한성과 웅진, 그리고 사비 백제는 도성을 세 군데에 걸쳐 조영하였기 때문에 왕릉도 역시 세 군데에 걸쳐 있다. 백제가 국가의 틀을 갖추어 나가던 한성기는 사람으로 치면 유년기부터 청년기에 해당한다. 이 시기 한성은 현재의 서울 송파구와 강동구 일대를 포괄하는 지역으로, 중심적인 성곽은 풍납토성과 몽촌토성이다.

송파구 석촌동과 가락동 일대에 퍼져 있는 이 시기의 왕릉은 돌무지무덤〔積石墓〕이다. 돌무지무덤은 말 그대로 돌을 쌓아 만든 무덤으로, 초기에는 강변 둔덕에 사람 머리만 한 강돌을 쌓아 올린 무(無)기단식 돌무지무덤이 유행하다가 점차 규모가 커져 기단을 갖추고 깬 돌을 이용하여 차곡차곡 층을 주면서 쌓아 올리는 기단식 돌무지무덤으로 변모한다.

석촌동은 우리말로 돌마을이란 셈인데, 이런 명칭 또한 이 일대에 퍼져 있던 수십 기의 돌무지무덤에서 유래한다. 일제강점기만 하더라도 석촌동과 가락동 일대에는 이런 무덤들이 수십 기 있었다고 한다.

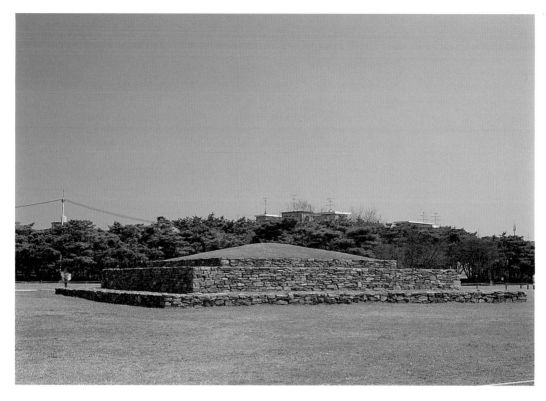

석촌동 돌무지무덤 ⓒ김성철

1970년대 이후 강남 개발의 열풍 속에서 이제는 4기밖에 남지 않았다. 석촌동의 돌무지무덤은 외형적으로는 고구려 돌무지무덤과 매우 흡사하다. 특히 석촌동 3호분은 그 유명한 고구려 장군총보다 오히려 크다. 웅대한 규모와 4세기 후반으로 보이는 연대를 감안할 때 백제의 영토를 크게 확장한 근초고왕의 무덤일 가능성이 점쳐지고 있다.

반면 외형적으로는 고구려 돌무지무덤과 동일하지만 내부에 점토를 빽빽이 채워 넣은 특이한 구조의 돌무지무덤도 존재하는데, 아마도 한강 유역에서 변이를 일으킨 지역적 변종으로 보인다. 이러한 돌무지무덤들은 모두 4~5세기대에 해당되며 이보다 앞선 시기 백제 왕실의 무덤이 어떤 것이었는지는 분명치 않다. 고구려와 마찬가지로 강돌로 된 무기단식 돌무지무덤이었거나, 여러 기의 목관과 옹관을 커다란 봉토로 포장하고 그 위에 강돌을 깔은 형태였을 것이다.

한편 백제의 지방이던 화성, 청주, 원주 등지에서는 이미 4세기경에

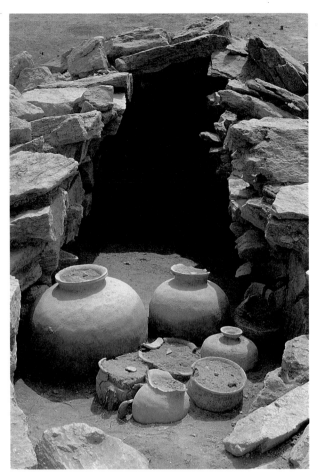

화성 마하리의 돌덧널무덤 덧널의 한 귀퉁이에 단지와 바리 등의 토기를 부장한 모습이 보인다. 화성을 무대로 활동하던 백제 지방 세력이 남긴 무덤이다.

굴식 돌방무덤이 채택되었지만 무슨 이유인지 왕실에서는 돌무지무덤을 고집하였다. 실은 고구려도 비슷한 상황이었다.

한성을 버리고 웅진으로 천도한 이후 백제 왕실의 무덤은 모두 굴식으로 바뀌고 이런 경향은 사비기에도 이어진다. 웅진기의 왕릉은 사용한 재료와 평면과 지붕의 형태에서 두 가지로 나뉜다.

첫째는 돌을 이용하여 평면 방형의 현실을 만드는데, 벽석을 올리면서 점차 안으로 기울게 하고 마지막에 커다란 판석으로 천장을 마무리하는 방식(궁륭상 석실)이다.

둘째는 장방형의 평면, 아치(arch)형 천장, 전돌을 이용한 축조 등을 특징으로 하는 부류이다. 전자는 웅진기의 대표적인 묘제로, 송산리형 고분이라 불린다. 후자는 중국 남조의 무덤을 충실히 모방한 것으로, 송산리 6호분과 무령왕릉이 여기에 속한다.

성왕대에 사비로 천도한 이후 백제 왕릉은 극단적인 박장화(薄葬化)의 경향을 보인다. 무덤의 규모가 더욱 작아져서 이전처럼 부부를 합장하기보다는 단독으로 매장하는 경우가 많아졌으며, 돌을 다루는 기술이 발달함에 따라 넓은 판석을 이용하여 단면 육각형의 조립식 가옥처럼 만든 무덤이 크게 유행한다. 이렇듯 당시 백제 왕족이 지향하던 깔끔하고 정제된 구조의 무덤을 능산리형 고분이라고 부른다.

이전의 송산리형 고분이 매우 좁은 범위에서만 축조되던 것과 달리 능산리형 고분은 백제 왕권이 통하는 모든 영역에 골고루 분포하기 때

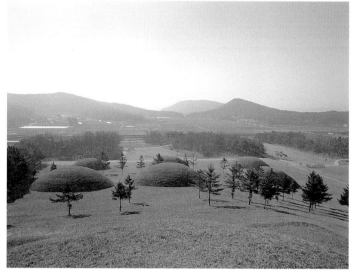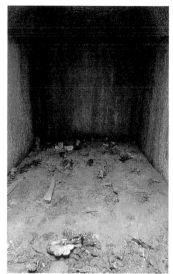

부여 능산리 고분군(좌) ⓒ 김성철

능산리 36호분 내부(우) 부부가 나란히 합장된 능산리 36호분은 단면 육각형의 전형적인 능산리형 돌방무덤이다. 현실 바닥에 피장자의 인골이 보인다.

문에 왕으로부터 지방 통치를 명령받아 중앙에서 파견된 지방관의 무덤으로 이해된다. 게다가 이러한 무덤에서는 은으로 만든 꽃 모양의 관식이 출토되는 경우가 많은데, 국내외 기록에 따르면 이 관식은 6품관인 내솔(奈率) 이상의 관리만 착용했던 것이다.

전체적으로 볼 때 백제 왕릉은 돌무지무덤이건 굴식 돌방무덤이건 돌을 사용하여 만들었다는 점이 공통적이다. 따라서 송산리 6호분과 무령왕릉은 벽돌로 만들었다는 점에서 백제 왕릉의 발달 과정에서 매우 이례적이고 돌출적인 무덤이다. 이런 무덤이 갑자기 출현하는 배경에는 당대의 복잡다단한 국내외 정세가 관련이 있을 것이다.

송산리 6호분의 주인은 누구인가?

무령왕릉을 본격적으로 다루기 전에 송산리 6호분부터 검토할 필요가 있다. 앞에서도 이미 이야기하였듯이 1971년 무령왕릉이 발견되기 전까지는 이 부덤이 무령왕릉으로 알려져 있었다. 그만큼 무덤의 입지나 규모 면에서 중요시되었던 것이다.

송산리에 분포하는 고분들은 대략 세 개의 군을 이룬다. 가장 높은 지점에 1·2·3·4호분이 옆으로 줄지어 있고, 그 아래에 7호와 8호가

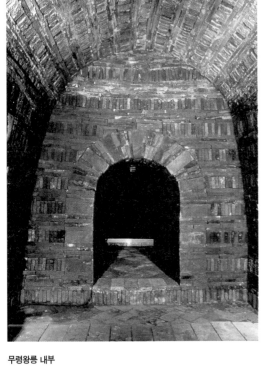

무령왕릉 내부

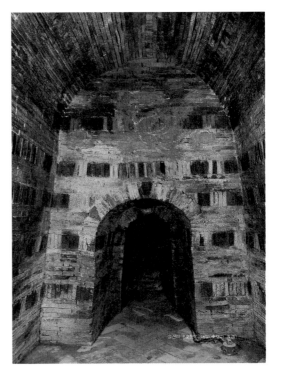

송산리 6호분 내부

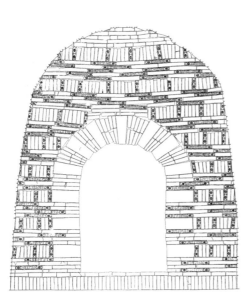

무령왕릉 현실 남벽

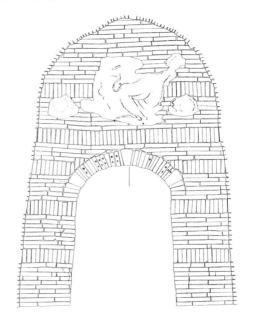

송산리 6호분 현실 남벽

있어서 하나의 무리를 이룬다. 여기에서 남쪽으로 내려오면 무령왕릉을 중심으로 5·6·29호분이 배치되며, 다시 그 아래에 11·12호분이 있어 함께 하나의 군을 이룬다. 여기서 서북쪽으로 14·15호분이 있다는 기록도 있으나 지금은 확인되지 않는다.

이중 벽돌로 쌓은 무덤은 무령왕릉과 6호분이고, 29호분은 바닥은 벽돌로, 벽은 벽돌 모양의 돌로 쌓은 특이한 구조이며, 5호분은 순수하게 돌로 쌓았다. 송산리 고분군이 대부분 돌무덤인 점을 감안할 때 무령왕릉을 중심으로 한 그룹은 벽돌무덤을 선호하였던 것 같고, 무령왕릉과 송산리 6호분에 묻힌 사람이 긴밀한 관계였음을 알 수 있다. 두 무덤은 재질만이 아니라 평면이 긴 장방형이고, 중앙에 연도가 달려서 전체적으로 凸모양을 띠었으며, 바닥의 벽돌을 '人' 자 모양으로 깐 방식, 천장이 아치형이란 점에서도 일치한다. 연도는 무령왕릉이 좀더 길지만 현실은 거의 비슷한 규모이다.

차이점도 몇 가지 있다. 우선 6호분의 연도는 들어오는 방향에서 한 번 꺾이면서 더 넓어지는 구조여서 일직선으로 뺀 무령왕릉과 다르다. 벽을 쌓는 방식에서도 무령왕릉은 4평1수(四平一竪: 벽돌 4장을 눕혀 쌓고 그 위에 1장을 세워 쌓는 방식)를 원칙으로 하지만 6호분은 바닥에서부터 10평1수, 8평1수, 6평1수, 4평1수로 변화를 주고 있는 점이 다르다.

또한 6호분에는 무령왕릉에서 볼 수 없는 벽화가 남아 있다. 벽돌 위에 직접 그림을 그릴 수는 없기 때문에 그림이 들어갈 부분만 백토(회)를 바르고 그 위에 청룡(동벽), 백호(서벽), 현무(북벽), 주작·일월(남벽)을 그렸다. 남벽은 입구이기 때문에 문에 해당되는 부위의 위쪽에 벽화를 그렸고, 나머지 벽화는 벽의 거의 중앙부에 위치한다.

벽돌의 주무늬가 오수전무늬(6호분)인지 연꽃무늬(무령왕릉)인지 등등의 세부적인 점을 제외하면 두 무덤은 기본적으로 동일한 구조이다. 6호분을 폐쇄할 때 사용한 벽돌 중에는 무령왕릉의 것과 같은 것이 있고, 반대로 무령왕릉 입구 좌우에 수직으로 올라가는 벽에 사용한 벽돌

오수전무늬 벽돌 길이 36.4cm, 국립
공주박물관 소장.

에는 6호분의 것과 동일한 오수전무늬가 있다. 이렇듯 두 무덤을 쌓은 시기가 거의 비슷해 보이며 공법도 유사하기 때문에 그 안에 묻힌 사람들도 아주 가까운 사이였을 것이다.

그런데 결정적인 차이는 6호분에는 관받침이 동벽 쪽으로 붙어 하나만 마련되었다는 점이다. 이것은 무덤에 묻힌 사람이 한 사람이란 의미인데, 당시 백제나 중국 남조 모두 부부합장을 철칙처럼 지켰다는 점을 생각할 때 매우 예외적이다. 중국에서는 부인이 2명일 때 남편을 가운데에 두고, 그 좌우로 부인들을 모신 무덤이 발굴된 적도 있다. 물론 남경의 동진시대 무덤에서는 여성 혼자 묻힌 경우도 있는데, 이 여인은 병들어 시집가지 않고 혼자 살다가 가족 공동묘지에 쓸쓸히 혼자 묻힌 것이다.

그렇다면 6호분의 피장자는 누구일까? 이 문제를 풀기에는 우리에게 남은 정보가 너무도 부족하다. 왜냐하면 6호분은 앞에서도 이야기한 것처럼 일제강점기에 가루베라는 한 아마추어 고고학자가 도굴에 가까운 저급한 수준으로 발굴조사하고 모든 상황이 종료되었기 때문이다. 가루베는 이미 완전히 도굴되어 한 점의 부장품도 남아 있지 않았다고 했지만 상식적으로 있을 수 없는 일이다. 아무리 혹심한 도굴을 당한 무덤이라도 구슬 몇 점, 철기 몇 점은 남게 마련인데, 과연 6호분에는 단 1점도 부장품이 남아 있지 않았을까? 일본에 남아 있는 우메하라(梅原) 고고자료 목록에는 송산리 6호분에서 출토되었다는 금귀걸이 1점이 그림으로 소개되어 있을 뿐이다. 이런 까닭에 부장품의 행방에 대해 의구심을 품는 사람들이 적지 않다.

지금까지 논의된 송산리 6호분의 주인공에 대한 추정은 세 가지로 나누어진다.

첫째 동성왕설이다. 그 이유는 무령왕릉에 못지않고 무령왕릉과 연대적으로 가장 가까운 무덤이라면 동성왕릉밖에 없다는 주장이다. 무령왕과 동성왕은 이복형제로 추정되며 정치적으로는 라이벌 관계였다. 그런데 6호분과 무령왕릉의 입지는 매우 밀접한 친족관계를 반영하는

데 동성왕과 무령왕의 어색한 관계와는 잘 어울리지 않는다. 두 무덤의 위치 관계를 볼 때 6호분은 무령왕릉이 이미 건축된 뒤거나 아니면 자리가 결정된 뒤에 들어섰음이 분명해 보인다. 이런 까닭에 6호분을 동성왕릉으로 보기는 어렵다.

그 다음은 무령왕 전처설이다. 이 주장은 무령왕릉에서 출토된 왕비의 치아에서 시작된다. 치아 감정 결과 그 주인은 젊은 여성으로 판정되었는데, 이 여인은 연령상 성왕의 생모가 될 수 없기 때문에 무령왕의 첫째 부인은 따로 있었을 것이란 논리이다. 이 여인이 무령왕보다 먼저 사망하자 6호분을 축조하여 안치하였고, 무령왕은 사후 무슨 까닭인지 전처와 함께 묻히는 규율을 어기고 별도의 무덤을 만들어 훗날 죽은 계비와 함께 묻혔다는 것이다. 하지만 1과(顆)에 불과한 치아로 연령을 추정한 과정 자체가 너무 불안하기 때문에 이 주장 역시 수용하기 어렵다. 만약 이 치아가 젊은 여성의 것이 아니라면 모든 논지가 일거에 허물어지기 때문이다.

마지막 가능성은 무령왕의 혼인하지 않은 아들이 젊은 나이에 죽어 묻혔을 가능성이다. 관받침(棺臺)이 하나란 점에서 6호분의 주인공은 배우자가 없었던 것 같고, 무령왕에 버금갈 정도의 지위를 누렸으며 거의 같은 시기였다는 점 등을 감안할 때 513년에 사망한 무령왕의 아들 순타태자(淳陀太子)가 그 대상이 된다. 문제는 순타에 대한 기사가 『일본서기』 게이타이(繼體)조 기사에 "백제태자 순타가 죽었다"는 것밖에 없어서 더 이상 추론할 수 없다는 점이다. 하지만 세 가지 가능성 중에서는 제일 사실에 가까운 것이 아닐까? 5호분과 29호분의 주인공도 무령왕과 아주 가까운 사이였지만 왕이 되지 못한 자의 무덤일 것이다. 왜냐하면 무령왕을 계승한 성왕의 무덤은 부여에 있기 때문이다.

장구 모양 기대 높이 30cm, 송산리 고분군 출토, 국립공주박물관 소장.

송산리 6호분 벽화의 기원

사신(四神)으로 불리는 청룡, 백호, 현무, 주작은 사방의 방위를 담당하는 상상 속의 동물이다. 무덤에 이런 동물을 그림으로써 외부에서 나쁜 기운이 침입하는 것을 막아 주고 더불어 이 무덤은 최고 명당이 되는 것이다.

사신 신앙은 중국에서 비롯되었고, 무덤에 사신을 가득 배치하는 풍습은 고구려 벽화고분에서 자주 볼 수 있다. 그래서 6호분의 사신도를 고구려의 영향으로 간주하는 연구자도 있었지만 그것은 옳지 않다. 왜냐하면 6호분의 연대는 6세기에서도 이른 시점이 분명한데 고구려에서도 아직은 네 벽에 사신을 가득 그린 벽화고분이 나타나지 않기 때문이다. 사신이 있기는 하지만 생활 풍속화와 더불어 한 귀퉁이를 차지하는 정도이고, 강서대묘처럼 벽면을 온통 사신이 차지하는 벽화는 몇 십 년이 지나서야 나오는 것이다.

그렇다면 6호분의 사신도는 어디에서 왔을까? 이 질문에 대한 답은 명백하다. 이 시기 백제와 밀접한 교류를 유지하던 남조에서 사신을 그린 벽화고분이 자주 보이기 때문이다.

남조의 벽화고분은 두 가지로 나뉜다. 우선 화상전묘(畵像塼墓)라는 것이 있다. 이것은 하나씩 보아서는 전체가 드러나지 않지만 여러 장의 벽돌을 쌓으면 비로소 사신이나 신선 등의 자태가 드러나도록 고안한

남조 무덤의 화상전 탁본(백호 부분)

벽화고분이다. 또 하나는 송산리 6호분처럼 벽에 백토를 바르고 직접 그림을 그린 벽화고분이다. 화상전묘는 대개 남조의 황제릉에서 보이며, 직접 그리는 벽화는 주로 귀족 무덤에서 보인다. 따라서 송산리 6호분은 벽돌을 쌓은 구조만이 아니라 벽화의 내용과 방식에서도 남조와 긴밀한 관련이 있어 보인다.

송산리 6호분 동벽(좌, 청룡)
송산리 6호분 서벽(우, 백호)

송산리 6호분 동벽 도면(청룡)

송산리 6호분 서벽 도면(백호)

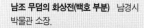

남조 무덤의 화상전(백호 부분) 남경시 박물관 소장.

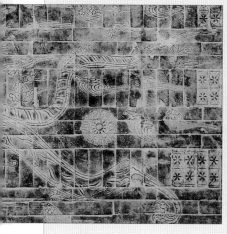
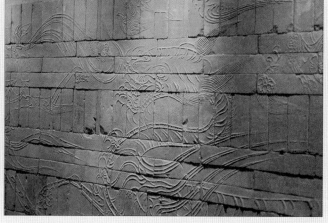

2

무령왕릉의 구조와 건축 원리

아치형 천장 올리기 무령왕릉은 땅을 파고 만든 공간에 수천 개의 벽돌을 쌓아 올린 벽돌무덤이다. 한반도에 벽돌무덤이 처음 나타난 곳은 낙랑군과 대방군이 자리 잡았던 서북지방이었다. 이 세력이 고구려에 의해 한반도에서 쫓겨난 뒤에 우리 조상들은 결코 벽돌로 무덤을 만들지 않았다. 돌과 나무, 그리고 흙을 이용한 무덤이 우리의 고유한 특성이었다. 그러다가 무령왕릉은 갑자기 벽돌무덤의 형태를 띠고 나타났다.

만 개가 넘는 벽돌을 이용하여 무덤을 쌓을 때 부딪히는 첫번째 어려움은 필요한 전체 벽돌의 개수와 각 부위별 개수, 그리고 종류별 개수와 크기의 조정이다. 무령왕릉에는 28가지의 벽돌이 사용되었는데 크기와 형태, 그리고 무늬가 제각각인 이 벽돌들은 적당히 만든 것이 아니라 사전에 각 종류별로 몇 점이 필요한지 정확히 계산하여 제작한 것이다. 당연히 사전에 정확하고 치밀한 무덤 설계도가 있었을 것이다. 또 벽돌을 굽는 과정에서 깨져 사용하지 못하게 되는 경우를 감안하여 각 종류별로 약간의 여유분이 있었을 것이다.

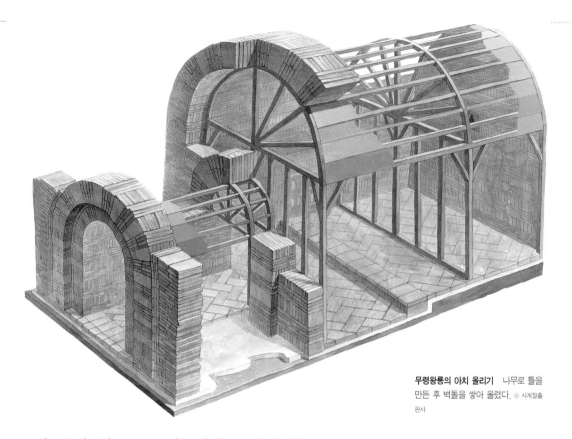

무령왕릉의 아치 올리기 나무로 틀을 만든 후 벽돌을 쌓아 올렸다. ⓒ 사계절출판사

벽돌을 맞붙여 구조물을 만들 때에는 두 가지 방법이 있다. 한 가지는 백토(白土)와 모래, 물을 섞은 접착제를 사용하는 것이고, 다른 한 가지는 벽돌과 벽돌을 밀착시켜 서로의 인장력을 이용해 쌓아 올리는 방법이다. 후자의 방법을 공적법(空積法)이라 하는데, 기술적으로 더 어려우며 벽돌의 크기가 일정해야 한다는 전제 조건이 따른다. 무령왕릉은 천장 일부에만 진흙의 흔적이 보이고 나머지는 모두 공적법으로 만들어졌다. 공적법으로 벽과 천장을 올릴 수 있는 비결은 바로 아치에 있다.

돌이나 벽돌 같은 재료를 일정한 크기로 만들어서 하나씩 쌓아 올려 위가 둥근 구조물을 만드는 방식을 아치라고 하는데, 근동(近東) 지방에서 기원전 4,000년경에 이미 등장하였다고 한다. 로마는 아치 구조물을 본격적으로 발전시켰고 그 결과 현재도 아치로 만들어진 다리와

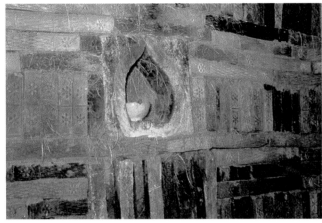

무령왕릉 벽감 부분의 벽돌(좌)

무령왕릉 벽감 부분(우)

하수도가 많이 남아 있다. 위가 둥근 아치를 연속해서 붙여 터널과 같은 형태를 띠게 되는 구조물을 볼트(vault)라고 하는데, 로마에 의해 세계 각지로 퍼져 나갔다.

무령왕릉의 천장도 일종의 볼트이다. 바닥에서부터 직선으로 쌓아 올리는 벽은 안전하지만 둥그런 곡선을 띠는 지점부터는 붕괴 위험이 있어 별도의 고안이 필요하다. 이때 가장 효과적인 방법은 나무틀을 세우고 그 위에 벽돌을 쌓아 올려 볼트 구조를 만든 후 틀을 제거하는 것이다. 무령왕릉도 이 방법을 사용하였을 것으로 보이는데 그 이유는 벽면과 천장에 박힌 채 발견된 길이 15cm 정도의 쇠못이 나무틀의 흔적으로 판단되기 때문이다.

벽돌 제자리에 놓기

무령왕릉은 수많은 출토 유물로도 유명하지만 벽돌로 된 벽면 자체만으로도 예술적 감동을 준다. 그 비결은 다양한 크기, 다양한 무늬, 다양한 모양의 28가지 벽돌을 적재적소에 배치한 데 있다.

무령왕릉의 벽돌 중에서 무늬가 없는 벽돌은 세 가지로 구분된다.

첫째는 바닥에 깐 장방형의 벽돌인데, 이 벽돌들의 한쪽 긴 면에는 "大方"(대방)이란 글자가 도드라지게 표현되었다. 이 표현은 바닥 면에 깔 벽돌이라는 의미이다. 이 벽돌들을 'ㅅ'자 모양으로 깔 경우 벽에

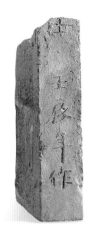

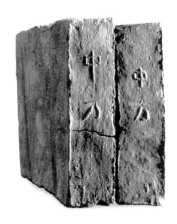

접하는 부분에 삼각형의 공간이 남기 때문에 여기에 들어갈 삼각형의
무늬 없는 벽돌도 만들어졌다.

둘째는 등잔이 놓여진 벽감(壁龕)을 만들기 위한 것이다. 2장의 벽
돌을 붙이면 정사각형의 공간 내부에 불꽃 모양의 빈 공간이 생기고 여
기에 등잔을 올려놓았다.

마지막은 이 벽감 아래로 창살 모양의 공간을 연출하기 위해 쌓은 벽
돌이다.

문자가 새겨진 벽돌은 4종류가 있다. 그중 3종류는 무덤을 만들 때
어떤 부위에 들어갈 것인지를 미리 표현한 것인데, 바닥에 깔 벽돌은
"大方", 벽을 올리는 데 이용할 벽돌은 "中方"(중방), 천장에 들어갈 벽
돌은 "急使"(급사)로 구분하였다. 나머지 하나는 무덤 입구를 폐쇄하는
데 이용한 벽돌로, 앞쪽 글자가 깨져서 "──士壬辰年作"(사임진년작)
만 읽을 수 있다. "士"라는 글자를 가지고 추론해 볼 때, 앞에는 '瓦博'
(와박)이란 글자가 있어서 "瓦博士壬辰年作"(와박사임진년작)이 본래 모
양이었을 것으로 여겨진다.

수적으로 가장 많은 부류는 무늬가 새겨진 벽돌이다. 연꽃무늬만 보
더라도 짧은 마구리 면(양쪽 머리 면)에 작은 연꽃 2개를 표현한 것, 2
장의 벽돌을 긴 면에 접해 포개 놓으면 크고 소담한 하나의 연꽃이 되
는 것, 역시 2장을 포개 놓으면 커다란 연꽃과 인동문이 나타나는 것

무령왕릉 벽면의 벽돌(좌)

연꽃무늬 벽돌(중) 높이 32cm, 국립공
주박물관 소장.

인동연꽃무늬(우) 높이 32cm, 국립공
주박물관 소장.

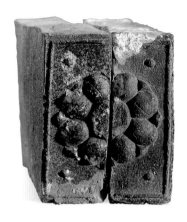

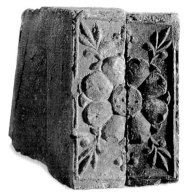

등 다양하다. 반대로 긴 마구리 면 양끝에 각기 하나의 연꽃을 배치하
고 그 사이를 사격자문으로 채운 것도 있다. 이 벽돌을 4겹 눕혀 쌓고
그 위에 나머지 연꽃무늬 벽돌을 짧은 마구리가 밖에서 보이도록 한 겹
쌓는 방식이 무령왕릉의 벽을 올리는 기본 방식이다.

그런데 벽이 수평으로 올라갈 때는 관계가 없지만 아치를 그리며 천
장을 만들기 위해서는 좀더 다른 고안이 필요하였다. 현실 안에서 보이
는 짧은 마구리 면과 드러나지 않는 마구리 면의 크기가 같은 벽돌로
아치형 건축물을 만들면 안쪽에 빈 공간이 많이 생겨 건축물이 힘을 지
탱할 수 없게 되기 때문이다. 따라서 드러나지 않는 안쪽 면이 좀더 커
야만 하는데 그 비율은 벽돌로 아치형 구조물을 만들었을 때 곡률(曲
率)이 어느 정도인지를 계산하지 않고서는 불가능하다. 무령왕릉의 천
장부는 이러한 어려움을 모두 예상하고 치밀한 계산에 의해 구워진 벽
돌로 만들어졌기 때문에 1,500년 가까운 세월이 흘러도 붕괴되지 않고
서 있는 것이다.

따라서 벽돌의 무늬도 대단하지만 더더욱 대단한 것은 각 부위에 소
요될 벽돌의 정확한 산출과 각 벽돌의 형태와 크기를 어떻게 할 것인지
에 대한 사전 결정 과정인 것이다. 사실 백제에서 벽돌을 구운 역사는
제법 오래되었는데 그 시작은 한성기부터였다. 서울의 풍납토성과 몽
촌토성 등의 도성에서 다양한 벽돌이 발견되었을 뿐만 아니라 당시로
서는 지방에 불과하던 경기도 화성 일대 일반 마을에서도 벽돌이 종종

발견되고 있다. 하지만 정확한 사전 계산에 의해 규격화된 무늬벽돌을 만든 것은 웅진기에나 가능하였고, 그 절정이 바로 무령왕릉인 것이다.

백제에서는 이러한 벽돌을 어떠한 경로로 어떻게 만들었을까? 아직 이 문제에 대한 전문적인 연구 성과는 전무한 형편이지만 몇 가지 힌트는 있다. 앞에서 본 "士壬辰年作" 벽돌의 임진년은 512년이기 때문에 무령왕릉에 소요된 벽돌의 일부를 이미 512년에 만들었음이 분명하다. 이런 이유로 무령왕릉을 왕의 재위 기간 중에 이미 만들었다는 주장도 있으나, 백제 왕실에서 재위 중에 미리 무덤을 만드는 수릉(壽陵)의 풍습은 확인되지 않기 때문에 선뜻 수긍하기 어렵다.

그렇다면 무령왕이 한창 왕성한 활동을 벌일 때 만든 벽돌이 어떤 이유인지는 알 수 없으나 11년이 지나 왕이 사망한 뒤 왕릉에 들어갔던 셈이다. 당시 이런 벽돌은 왕릉이나 왕과 아주 가까운 인척의 무덤에만 사용된 특수 재료였기 때문에 수요가 많지 않아 한 번 구우면 다시 구울 때까지 많은 시간이 흘렀을 것이다. 따라서 왕이 재위할 때 누군가를 위해 만들어 쓰고 남은 벽돌을 보관하다가 왕릉을 폐쇄하는 재료로 사용하였을 것이다.

이렇듯 일반 민중과는 동떨어진 독특한 무덤을 추구했던 백제 왕실의 상황에서 왕릉에 사용할 벽돌을 완벽하게 만드는 일이 결코 쉽지는 않았다. 이 일을 총괄한 인물이 바로 와박사(瓦博士)였다. 이때 박사란 당시 최고 기술자를 말한다.

596년 백제는 3명의 와박사와 사공(寺工: 절 짓는 기술자), 노반박사(路盤博士: 탑을 세우는 기술자)를 일본에 파견하였고, 이로써 일본열도에도 기와가 알려졌으며 일본 최초의 사찰인 아스카지(飛鳥寺, 法興寺)가 만들어지는 계기가 되었다. 그런데 '瓦'라고 하면 기와만 생각하기 쉽지만 원래는 기와와 질그릇 등이 모두 포함된다. 현재도 중국이나 일본에서 '연와'(煉瓦)라고 하면

벽돌을 가리킨다. 따라서 백제의 와박사는 기와만이 아니라 벽돌 제작까지 총괄하였을 것이 분명하며 "士壬辰年作"으로 대변되는 무령왕대의 벽돌 제작도 와박사의 총괄 지휘 아래 진행되었다고 볼 수 있다.

그러면 당시 와박사는 어떻게 벽돌 제작에 대한 노하우를 축적할 수 있었을까? 여기에는 중국, 구체적으로는 양나라 기술자의 지도가 있었을 것이다. 그 근거는 송산리 6호분 출토 벽돌의 좁고 긴 마구리 면에 유려하게 휘갈겨 쓴 "梁官瓦爲師矣"(양관와위사의)라는 여섯 글자이다. 세 번째 글자를 '品'으로 읽어야 한다는 의견도 만만치 않지만 어찌되었건 그 내용은 양나라의 관청(궁중)용 와(瓦) 또는 물건을 모델로 하여 벽돌을 만들었다는 것이다. 과연 6호분과 무령왕릉을 만드는 데 쓰인 벽돌의 형태는 양나라의 것을 많이 닮았다.

무령왕릉과 남조 묘의 비교

이렇듯 무령왕 부부가 묻힌 왕릉의 축조에는 중국 기술자의 조력이 많았을 것이 분명하다. 당연히 그럴 수밖에 없는 것이 당시 백제와 중국 남조는 유례가 없을 정도로 친밀한 관계를 유지하였다. 따라서 무령왕릉의 구조는 당연히 남조 무덤과 비교되어야 한다. 그렇지 않고 무령왕릉 자체에만 매몰된다면 나무는 보고 숲은 보지 못하는 꼴이다.

이런 이야기를 길게 하는 이유는 흔히 중국과의 관계를 배제하고 우리만의 독자성을 강조하는 것이 애국적이고 민족주의적인 듯 인식되는 우리 현실에 대한 반성이 필요하기 때문이다. 무령왕릉이 발견된 지 30년이 넘은 이 시점에도 무령왕릉과 같은 시기에 만들어지고 구조적으로나 장제, 부장품 등에서 밀접한 관련을 맺은 남조 무덤에 대한 본격적인 연구가 전혀 이루어지지 않고 있는 우리 학계의 현실은 너무나도 부끄럽다. 중국 자료에 대한 무지는 필연적으로 무령왕릉에 대한 오해로 연결될 수밖에 없는 것이다.

무령왕릉과 양나라 무덤의 벽돌

1 무령왕릉
2 선학문묘(仙鶴門墓)
3 소굉묘(蕭宏墓)
4 동가산묘(童家山墓)
5 부귀산묘(富貴山墓)

1~3 무령왕릉
4~7 소굉묘(蕭宏墓)
8 신령산와창(新寧算瓦廠) 1호분
9~12 소위묘(蕭偉墓)
13~21 소상묘(蕭象墓)
22~23 선학문묘(仙鶴門墓)

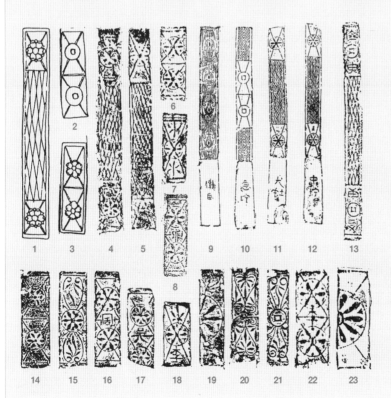

아스카(飛鳥) 문화와 나라(奈良) 문화

아스카시대란 현재의 나라현 아스카(飛鳥) 지방에 궁궐을 두었던 시기로, 6세기 후반에서 8세기 초에 해당되지만 7세기대가 중심이다. 정치적으로는 타이카(大化) 개신(645)으로 상징되는 율령국가를 향한 움직임으로 요약된다. 592년 최초의 여왕인 스이코(推古)천황의 등극과 593년 쇼토쿠(聖德)태자의 섭정 시작, 645년 정치적 실권자인 소가(蘇我)씨 세력을 타도하고 천황 중심의 중앙집권국가 건립을 시도한 타이카 개신 등 굵직한 사건들이 이어진 시기이기도 했다.

　문화적으로는 거대 고분의 소멸과 불교의 성행으로 요약된다. 3세기 중반부터 만들어지던 전방후원분이 소멸되고 이를 대신하여 평면이 둥근 원분과 네모난 방분이 유행하였다.

　일본열도에 불교가 처음 전래된 것은 백제의 성왕이 불상과 경전을 보내 준 538년이었다. 이후 백제계 이주민 집단인 소가씨 세력이 불교의 수용을 주도하면서 반대파인 모노노베(物部)씨 세력과 치열한 각축을 벌이다가 마침내 그들을 타도하고 불교 수용에 박차를 가하였다. 588년에 일본 최초의 사원인 아스카지(飛鳥寺) 건립에 착수하게 되자 백제에서는 불사리와 함께 승려, 사공(寺工), 노반박사(路盤博士), 와박사(瓦博士), 화공(畵工: 화가) 등 새로운 기술과 지식을 지닌 사람들을 보내 주었다.

　마침내 596년 사원 건물이 완성되었다. 609년에는 한반도계 이주민 기술자인 도리(止利)가 주불인 아스카 대불을 완성함으로써 대역사가

아스카지(좌) ⓒ 권오영

아스카 대불(우) ⓒ 권오영

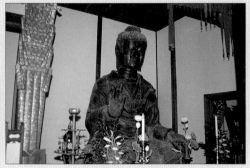

마무리된 것이다.

당시 일본열도의 주거는 대부분 움집이고 평지 건물이라도 기둥을 세우고 그 사이에 판자를 끼웠으며 지붕은 초가이거나 나무껍질을 올리는 정도였다. 주춧돌에 붉은 칠을 한 기둥을 세우고 흰색 벽에, 지붕에는 갖가지 기와를 올린 건물은 놀라움 그 자체였다. 아스카시대를 상징하는 기념비적 건축물의 축성은 고스란히 백제에서 파견된 기술자들의 지도와 지휘에 의한 것이었다.

아스카시대의 마지막 수도인 후지와라(藤原)경을 벗어나 헤이조(平城)경으로 천도한 710년부터는 나라시대라고 하는데, 헤이조경은 중국 당나라의 장안성을 모방하여 만든 도성이다. 나라시대는 당의 제도와 법률을 모방하여 귀족과 지방 호족 중에서 기용된 관리들이 행정을 운영하던 것이 특징이다. 정치적으로는 타이카 개신의 주인공 중 한 사람인 나카토미노카마타리(中臣鎌足)의 후손들인 후지와라씨가 천황권과 대립하던 시기이기도 하다.

문화적으로는 역사와 지리, 문학 등 각종 인문학과 건축, 조각, 회화, 공예 등 예술 분야가 크게 발달하였는데 이를 텐표(天平) 문화라 부른다. 이 시기의 문화적 발달을 상징하는 대표 사찰이 도다이지(東大寺)이다. 불교에 깊이 귀의하였던 쇼무(聖武)천황은 율령을 통한 정치적 지배를 종교적으로 뒷받침하기 위하여 도다이지를 창건하고 대불을 건립하였으며 여러 지역에 코쿠분지(國分寺), 코쿠분니지(國分尼寺) 등의

수미산석(좌) 아스카시대의 정원을 꾸몄던 것으로 추정되는 석조 분수로, 3개의 돌을 결합하여 전체적으로 수미산의 형태를 갖추었다. 아래에 뚫린 구멍을 통해 물이 차면, 작은 구멍을 통하여 사방으로 물이 뿜어져 나오게 고안되었다. 높이 230cm, 아스카자료관 소장. ⓒ 권오영

석인상(우) 석조 분수로 수미산석과 같은 장소에서 발견되었다. 남녀가 포옹하고 있는 형태인데 바닥에 있는 구멍을 통해 남성상이 들고 있는 잔과 여성상의 입에서 물이 나오게 되어 있다. 높이 170cm, 아스카자료관 소장. ⓒ 권오영

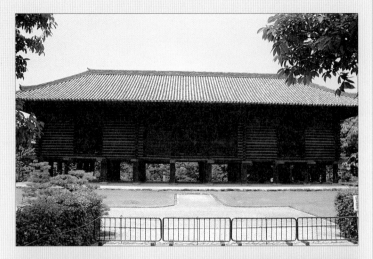

사찰을 만들었다. 쇼무천황이 사망한 뒤 부인인 고묘(光明)황후가 남편의 유품과 집안(후지와라씨) 대대로 내려오던 귀중한 물건들을 도다이지에 봉납하였고, 이것이 쇼소인(正倉院)에 남아 나라 문화의 진수를 보여 주고 있다. 그중에는 백제 의자왕이 후지와라씨의 조상인 나카토미노카마타리에게 하사한 붉은 칠의 나무상자를 비롯하여 한반도의 진귀한 물건들이 많이 포함되어 있다. 도다이지의 건설과 대불 건립에 백제계 이주민의 역할이 매우 컸음은 뒤에서 다시 설명하고자 한다.

무령왕릉과 남조 묘는 우선 입지부터 상통한다. 남조 장제의 최대 특징은 풍수설의 성행이었다. 지금까지 발견된 남조의 대형 고분 중 "산을 등지고 평야를 바라본다"는 규율에 부합하지 않는 예는 거의 없다. 남조에서는 무덤의 입지를 택하는 전문가인 상묘자(相墓者)가 존재할 정도였다.

한성기 왕릉인 석촌동 돌무지무덤군은 한강 주변의 평지에 입지하며 집안의 고구려 왕릉도 마찬가지이다. 신라의 4~5세기 왕릉인 경주 시내 돌무지덧널무덤도 역시 평지에 입지한다. 다만 5~6세기 대가야의 왕족묘인 고령 지산동 고분군은 산꼭대기 능선 위에 입지하는 점에서 다르다. 웅진기와 사비기의 백제 왕릉은 높은 산을 등지고 평야를 바라보는 전형적인 배산임수 풍수설에 입각하여 묘지를 선택하였다. 비단 왕릉만이 아니라 이 시기 백제의 돌방무덤은 좌우에 구릉을 낀 산 사면에 입지하는 것이 특징이다. 남조의 풍수설이 무덤의 위치 선정에 영향을 끼쳤음이 분명해 보인다.

남조 무덤은 커다란 봉분을 갖춘 예가 드물다. 그 결과 현재도 중국 강남 지방에서 남조 무덤이 발견되는 경우가 매우 드물며 심지어 행방을 알 수 없는 황제릉도 많은 형편이다. 무덤이 입지할 지점의 산세가 높으면 봉분을 올리지 않고, 지세가 낮을 때 봉분을 올렸기 때문이다.

이러한 전통은 위나라와 서진을 거치면서 이어져 온 규율이었다. 조조의 아들 조비(위魏의 문제文帝)는 임종 직전에 내린 조서(詔書)에서 후장(厚葬)은 불충불효의 극치이니 무덤을 크게 하지 말고 부장품을 검소하게 할 것을 극구 당부하였다. 아마도 아버지와 함께 후한 말의 동란을 겪으면서 한나라 황제묘가 도굴되는 비참한 모습을 수없이 목격하였기 때문일 것이다. 화려하게 꾸며 훗날 도굴의 표적이 되느니 수수하게 만들어 그 위치를 감춤으로써 오랫동안 보존되기를 바라는 현실적인 판단의 결과였다.

위를 이은 진(晉)도 마찬가지였다. 초대 황제 무제(武帝)의 할아버지이며 진나라의 터전을 닦은 사마의(司馬懿, 179~251) 역시 마지막 유

죽림칠현과 영계기 중국 동진, 크기 80x240cm, 남경박물원 소장.

언에서 무덤을 크게 일으키지 말고 검소하게 할 것을 당부하였다. 그 결과 서진 이후 남조 무덤들은 역대 중국의 황제릉에 비해 규모가 매우 작은 편이다. 우리나라 고대의 무덤 중 유독 백제 고분의 봉토 규모가 작고 부장품이 적은 점도 이와 무관하지 않을 것이다.

남조 장제의 또 하나 특징은 가족장의 성행이다. 제와 양의 황실 무덤은 단양(丹陽)에 집중되었고 유력한 귀족 세력인 왕씨(王氏: 南京 象山), 안씨(顔氏: 南京 老虎山), 사씨(謝氏: 南京 南郊), 고씨(高氏: 南京 仙鶴觀), 이씨(李氏: 南京 呂家山), 온씨(溫氏: 南京 郭家山) 들도 모두 자기 가문의 묘지를 가지고 있다.

남조의 전실묘는 규모에 따라 네 가지로 구분된다. 황제릉은 연도를 포함한 전체 길이가 10m 이상인 특대형이 많으며, 연도 내에 이중의 돌문이 설치된다. 죽림칠현(竹林七賢)과 영계기(榮啓期)[1]를 표현한 벽돌로 만든 무덤〔博畵墓〕이 많다. 이보다 한 등급 떨어지는 양의 소씨(蕭氏) 황족묘는 길이 8~10m 내외의 대형으로, 연도에 한 겹 돌문이나 이중의 나무문이 설치된다. 일반 세가대족의 무덤은 5~8m 규모의 중형이며, 연도에 한 겹의 나무문이 마련된다. 길이 5m 이하는 소형묘로 분류된다.

이런 점에서 볼 때 총길이 7.1m에, 연도 내 돌문이 없는 무령왕릉은 황족묘에 약간 못 미치는 등급이다. 원래 양의 황제릉과 황족묘 앞에는 각종 석각(石刻)을 세웠지만 규모가 작은 무령왕릉에는 이러한 석각과

1 영계기는 춘추시대의 고결한 선비이다. 따라서 동진대에 살았던 죽림칠현과는 수백 년의 시차가 있다. 죽림칠현은 홀수여서 무덤 좌우 벽에 나누어 그릴 때 한 명이 부족하기 때문에 영계기를 추가하여 각 벽에 4명씩 배치하였던 것이다.

신도가 없었을 것으로 판단된다. 한편 무령왕릉의 연도에서 발견된 목판은 나무문의 흔적일 가능성이 높아 보인다.

규모나 구조적으로 무령왕릉과 가장 흡사한 것은 남경 연자기(燕子磯)의 양보통(梁普通) 2년묘와 대문산묘(對門山墓)이다. 이중 전자에서는 긴 묘지가 출토되었으나 내용이 아직 제대로 공개되지 않았다. 연대나 등급이 무령왕릉과 가장 근사한 무덤들이므로 앞으로 상세한 내용이 알려지면 무령왕릉 연구에 큰 도움을 줄 것 같다.

무령왕릉의 전체 구조와 부장품이 양나라 무덤의 것과 매우 비슷하다는 사실은 이미 여러 차례 지적하였다. 특히 복숭아 모양의 벽감과 가창(假窓: 창의 역할은 하지 않지만 형식적으로 벽돌을 세워 창문의 형태로 만든 시설), 철제 오수전과 백자 잔 등은 양의 무덤과 무령왕릉이 거의 시차를 보이지 않는다.

하지만 차이점도 있어서 남조 묘에서 자주 보이는 관받침 앞의 제단, 연도 안의 돌문, 그리고 그 위에 조각된 '人' 자 모양의 장식 등은 무령왕릉에는 없는 것이다. 남조의 전실묘 중에는 현실 바닥에 벽돌로 음정(陰井)을 만들고 도랑으로 연결해서 묘실 밖으로 배출하는 배수구를 설치한 것이 많은데 길이가 매우 길어서 단양 호교대묘(胡橋大墓)는 190m, 유방촌(油坊村) 대묘는 50m 이상, 부귀산(富貴山) 대묘는 87.5m 이상이다. 이는 다습한 남방 지구의 기후와 연관이 있거나 다른 한편으로 우물이나 물과 관련된 모종의 신앙과 연결된 것으로 이해된

무령왕릉의 가창 부분

남경 종산(鍾山) 부도 깨져서 뒤집혀진 부도로, 남조 묘의 돌문에 새겨진 것과 같은 '人' 자 모양의 장식이 보인다. ⓒ 권오영

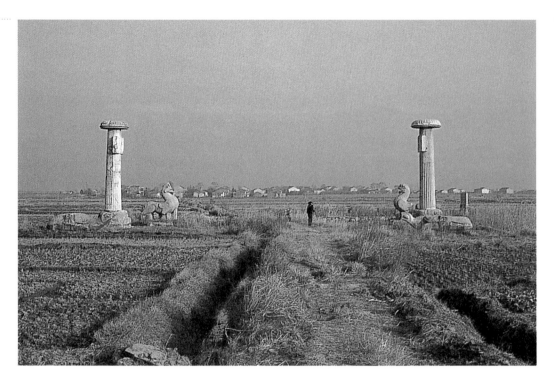

양 문제(文帝) 건릉(建陵)의 석각들

다. 무령왕릉에서는 연도 밖으로 18.7m에 달하는 긴 배수구가 확인되었으나 현실 바닥의 음정은 존재하지 않는다.

그동안 많은 사람들이 무령왕릉의 벽돌 축조 방식이 남조의 방식과 다르다는 점을 들어 무령왕릉 축조 방식의 독자성을 강조하고 이를 백제적 변용이라고 주장하였다. 남조 무덤에서 벽을 쌓아 올릴 때는 3장의 벽돌을 눕혀 쌓고 한 장을 세워 쌓는 이른바 3평1수인 데 비해 무령왕릉은 4평1수란 것이 이 주장의 핵심이다. 그래서 중국 벽돌무덤의 영향을 받기는 하였으나 축조를 담당한 기술자는 백제인이었다거나 축조 기술에서 백제적 변용이 있다는 주장이 국내 학계의 주류였다. 결론부터 말하자면 이러한 주장은 근거 없는 희망에 불과하다.

이러한 억측은 중국 자료에 대한 무지에서 비롯되었다. 양나라 벽돌무덤에서 가장 많이 보이는 방식이 3평1수이고 그 다음이 2평1수인 점은 사실이지만 4평1수의 예도 얼마든지 확인되기 때문이다. 예컨대 강소성(江蘇省) 장가항시(張家港市) 남조 묘에서는 3평1수·4평1수·5평

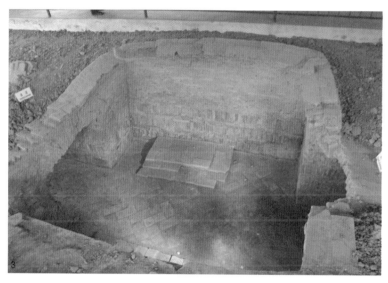

동오(東吳)의 장군 주연(朱然)과 그 가족들의 묘 중국 동오의 전실묘로 안휘성 마안산(馬鞍山)시에 있다. 1은 무덤 내부의 전경, 2는 연도의 입구, 3은 현실 내부이다. ⓒ 최종택

1수가 혼용되었으며, 서진에서 남조 시기에 걸친 고분군인 절강성(浙江省) 상우현(上虞縣) 봉황산(鳳凰山) 유적에서는 4평1수가 오히려 주류를 차지한다. 따라서 4평1수 방식을 근거로 무령왕릉의 독자성을 논하는 것은 근거가 없다.

약간의 차이점이 있기는 하지만 무령왕릉의 입지와 구조, 축조 방식이 전형적인 남조식이라는 점은 인정해야 한다. 남조의 영향을 인정하는 것이 결코 우리의 역사에 대한 비하가 아니며, 오히려 당시 백제가 이러한 선택을 하였던 원인에 대해 의문을 품는 것이 바른 자세일 것이다.

남조 황제릉의 석각

남북조시대 남조의 도성이었던 강소성 남경시와 그 주변을 처음 답사할 때 생긴 의문은 왜 황제릉이 하나도 남아 있지 않는가 하는 점이었다. 일반적으로 남조의 무덤은 북조에 비해 규모가 작고, 산비탈 능선을 이용하여 만들어졌기 때문에 봉토가 깎여 버리면 그 위치를 알기가 곤란한 경우가 많다. 따라서 대부분의 경우 우연히 또는 토목공사를 하다가 발견된다. 이렇게 발견될 경우라도 간단한 발굴조사가 끝난 후에는 파괴하고 공사를 진행하는 경우가 대부분이기 때문에 남조 황제릉의 내부를 본다는 것은 여간 어려운 일이 아니다.

하지만 무덤을 감싸고 있는 묘역은 어마어마하게 넓어서 황제나 황족의 무덤 하나의 넓이가 반경 수킬로미터에 달하는 경우도 많다. 이러한 묘역의 입구에는 돌로 깎아 만든 웅장한 기념물이 서 있다. 이것을 석각(石刻)이라고 하며, 대개는 무덤 주인공의 생애를 기록한 신도비(神道碑), 기둥 모양의 석주(石柱), 상상 속의 동물이 쌍을 이루며 서로 마주 보고 있다. 이 사이는 무덤으로 가는 신도의 출발점이 되는데 무덤까지 벽돌을 깐 신도가 수백 킬로미터, 때로는 수킬로미터에 이르기도 한다.

석각 중에서도 예술적 가치가 가장 높은 것은 동물, 즉 석수여서 현재도 남경시의 상징물로 되어 있다. 무덤을 지키는 상상 속의 동물을

제나라 경제(景帝) 수안릉의 석수

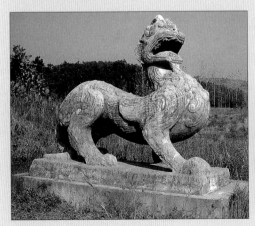
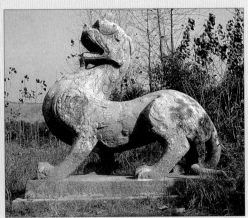

벽사라고 하는데, 특별히 황족이나 황제릉에 배치된 벽사 중에서 뿔이
둘 인 것을 천록, 하나인 것을 기린이라고 부른다. 천록과 기린은 모두
가슴을 활짝 펴고 하늘을 향해 포효하는 모습을 취하고 있으며, 때로는
앞발 아래에 새끼를 품고 있는 모습도 보인다.

양 문제 건릉의 석주

양나라의 소수묘(蕭秀墓) 신도비

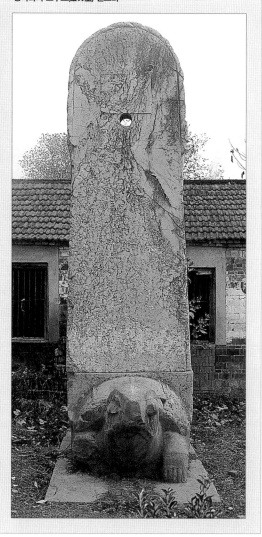

3

목관은 무엇을 말해 주는가

웅진기 백제 지배층의 무덤은 굴식 돌방무덤이 대세를 점한다. 무덤의 주인공은 사망 후 일정 기간 동안의 빈장이 끝나면 목관에 모셔진 채 무덤에 들어가게 된다.

일반적으로는 무덤을 다 만든 후 시신을 모신 목관을 넣을 것으로 생각되지만 그렇지 않고 무덤을 만들면서 목관을 배치하고 시신을 다른 방법으로 무덤 주변까지 운구한 후 목관에 넣어 매장하는 방식도 있다.

우리와 달리 돌로 만든 관을 주로 이용하던 일본에서는 재미있는 현상이 발견된다. 높은 신분의 사람들은 굴식 돌방무덤 안의 거대한 석관 안에 모셔지는데, 문제는 좁은 입구로 석관을 넣기가 도저히 불가능해 보이고, 설령 넣는다 하더라도 공간의 부족으로 석관을 회전시켜 안치하는 것이 불가능한 경우가 자주 있는 것이다. 이 점에 착안한 일본의 와다 세이고(和田晴吾) 교수는 고대 일본의 관은 미리 놓여진 관과 들고 들어가는 관의 두 종류가 있음을 밝혔는데, 후자는 백제의

무령왕릉 현실의 목관 관재

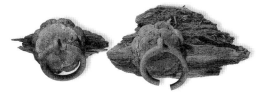

왕 목관의 관 고리 고리 지름 8.5cm, 국립공주박물관 소장.

왕비 목관의 관 고리 고리 지름 8.5cm, 국립공주박물관 소장.

관 못의 머리 지름 3cm, 국립공주박물관 소장.

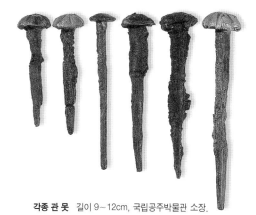

각종 관 못 길이 9~12cm, 국립공주박물관 소장.

영향일 가능성이 매우 높다. 백제에서는 쇠못과 꺾쇠를 이용하여 판재를 결합하고 관 고리를 부착하여 들고 옮기는 관이 한성기부터 이미 나타났기 때문이다.

　무령왕릉 목관에 주목한 일본의 요시이 히데오(吉井秀夫) 교수의 연구 내용을 기초로 이 문제에 접근해 보자. 무령왕릉 목관의 가장 큰 특징은 화려한 장식성이다. 목관에 사용한 못은 길이 5cm와 9cm짜리의 네모머리 못〔方頭釘〕, 9cm와 12cm짜리 여덟 잎 둥근머리 못〔八花形圓頭釘〕, 6cm 미만의 여섯 잎 둥근머리 못〔六花形圓頭釘〕 등인데, 모두 머리 부분에 은판을 씌웠으며 도금을 한 것도 있다. 관의 측면에 달리는 관 고리는 쇠나 청동으로 만드는 데 그치지 않고 금이나 은을 씌워 만든 받침을 부착하였다. 왕과 왕비의 목관 재료에는 모두 칠을 했고 뚜껑 안쪽에는 비단 같은 직물을 부착하는 데 사용했던, 머리에 금판을 씌운 압정이 박혀 있다. 길이 2.5m에 수백 킬로그램이나 되는 웅

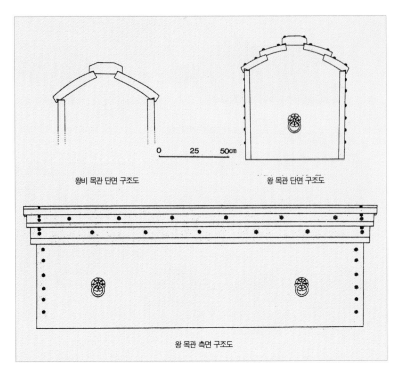

왕비 목관 단면 구조도

왕 목관 단면 구조도

왕 목관 측면 구조도

장한 목관에 온통 검은 칠을 하고 금색, 은색의 금속으로 치장한 모습은 그 자체가 굉장한 볼거리였을 것이다.

이렇듯 관을 화려하게 꾸민 근본적인 이유는 장례 풍습과 관련이 있다. 앞에서도 보았듯이 무령왕 부부는 사망 후 27개월 동안 정지산의 빈전에 모셔졌다. 이 시기는 왕과 왕비에게 국내외 조문객이 애도를 표하는 기간이기도 하였다. 부패해 가는 유해를 공개하지는 않았을 것이므로 조문객이 접하는 것은 목관뿐이었다. 목관이 왕의 상징이자 권위의 표현이었을 터이니 화려한 장식은 당연한 이치이다. 하지만 정지산에서 왕릉까지 목관을 운구하는 일은 보통 일이 아니었을 것이다. 또한 1m 남짓한 좁은 입구를 통해 목관을 제 위치에 안치하는 일은 더욱 어려웠을 것이며, 왕비의 목관을 운구할 때는 이미 모신 왕의 목관과 부장품을 손상시키지 않으며 일을 진행해야 했으니 그 어려움은 더더욱 컸을 것이다.

왕과 왕비의 목관은 지금의 목관과 달리 뚜껑을 계단식으로 하여 여

러 개의 판재를 연결하는 형태였으며, 하나를 제작하는 데 10장이 넘는 판재가 필요하였다. 그런데 문제는 이 재목이 한반도에서는 자라지 않는 금송(金松)이란 점이다. 금송은 햇빛이 솔잎에 비칠 때 찬란한 황금빛을 띤다고 하여 붙은 이름인데, 일본어로는 고야마키(高野槙: こうやまき)라고 한다. 강수량이 풍부하고 습윤한 데서 자생하며 자라면 높이가 30~40m, 지름이 60~80cm에 달하고, 큰 것은 지름이 150cm나 된다. 곧게 잘 자랄 뿐만 아니라 내수성과 내습성이 좋아 일본에서는 후지와라(藤原)궁·헤이조(平城)궁 등의 건축 자재로 이용되었으며, 야요이에서 고분시대에 걸쳐 수장층(首長層)의 목관재로 널리 애용되었다.

그런데 고대 일본인은 석관을 선호하였으며 목관을 사용하더라도 백제의 것과는 달랐다. 그러므로 무령왕 부부의 목관이 일본에서 제작되었다고 보기는 곤란하다. 그렇다면 통나무나 약간의 가공을 거친 상태로 백제에 들어왔을 것이다. 목관을 제작하려면 운반 후에도 건조, 가공, 못과 관 고리의 제작, 옻칠, 비단 제작 등 여러 공정이 필요하므로 오랜 시간이 소요되었을 것이다. 또한 주인공이 돌아가신 뒤 곧바로 목관에 모신 채 빈전으로 이동하였을 터이므로, 생전에 미리 목관을 만들어 두었을 것이 틀림없다.

따라서 당시 백제에서는 일본에서 금송을 입수하여 관리하는 체제가 이미 완성되었다고 보아야 한다. 백제 왕족들은 일반 귀족들과 달리 금송을 주된 관재로 사용한 듯하며, 사비기에 들어서도 왕족묘인 능산리 고분군이나 익산 쌍릉[2]에서는 금송이, 여타 고분에서는 비자나무나 일반 소나무가 관재로 사용되어 신분에 따른 관재의 차이를 여실히 보여준다.

2 전북 익산시에 소재한 2기의 굴식 돌방무덤으로, 서로 200m 정도의 거리를 두고 떨어져 있다. 동쪽의 무덤을 대왕뫼, 서쪽의 것을 소왕뫼라고 한다. 서동요로 유명한 무왕과 그 부인인 선화공주의 무덤이라는 전설이 내려온다. 이 전설의 진위를 확인할 수는 없으나 일제강점기에 발굴조사한 결과 사비기의 전형적인 돌방무덤의 형태를 취하고 있으며, 금송으로 만든 화려한 목관이 출토되어 왕이거나 왕족의 무덤일 가능성이 높다.

진묘수

연도에 배치되어 무덤에 들어오는 침입자와 사악한 기운을 막아내던 무령왕릉의 진묘수는 백제 장제에서는 보기 힘
든 존재이다. 뭉툭한 입과 코, 작은 귀, 비만한 몸통, 짧은 다리, 등에 돌기된 4개의 갈기, 4개의 다리 뒤에 붙은 날개,
징수리에 꽂힌 사슴뿔 모양의 쇠뿔 등이 특징적인 모습이다. 현재는 많이 지워졌지만 아직도 희미하게 입술에 발랐던
붉은색이 남아 있다.

백제 장식 미술의 아름다움

제6부

왕의 베개와 발받침에는 몸이 닿는 부분과 바닥에 닿는 면을 제외하고 전면에 걸쳐 거북 등 모양의 육각형 무늬를 금판으로 구획하였다. 선이 꺾이는 꼭지점과 중앙부에는 금달개로 장식한 금꽃을 붙여서 화려함을 더하였다.

왕비의 베개는 테두리를 금박으로 장식하고 그 내부에 역시 육각형의 무늬를 베풀었다. 육각형의 중앙에는 흰색, 붉은색, 검은색으로 비천(飛天)·새·어룡(魚龍)·연꽃·인동(忍冬)·사엽문(四葉文) 등의 그림을 세련된 필치로 묘사하였다. 마지막으로 양쪽 윗부분에 나무를 깎아 형체를 갖추고 금박으로 장식한 봉황 1쌍을 고정시켰는데· 바로 이 부위에는 봉황을 얹을 때 서로 구분하기 위한 표시로 "甲"·· "乙"이란 글자가 유려하게 쓰여 있다.

1

무령왕 부부를 치장한 물건들

관모와 관식 무령왕릉에서는 왕과 왕비가 각기 순금으로 장식된 모자를 쓰고 관에 누워 있었다. 이 모자는 비단 같은 유기질로 형태를 만들고 순금으로 된 관식(冠飾) 1쌍을 덧붙인 화려한 것이었다.

『삼국사기』를 비롯한 국내외 사서에서는 백제왕의 관은 오라관(烏羅冠: 검은 비단으로 만든 관)에 금화(金花)를 장식하며 관원의 관은 은화(銀花)로 장식한다고 하였는데, 과연 무령왕릉에서 순금제 관식 1쌍이 출토된 것이다.

왕의 관식(국보 제154호)은 두께 2mm 정도의 금판을 도려내어 불꽃이 타오르는 것 같은 형태를 갖추었는데, 1점은 왼쪽으로 굽어서 올라가고 다른 1점은 오른쪽으로 굽어 올라간다. 하지만 2점을 포개어 놓으면 똑같은 형태가 된다.

아래에 달린 자루는 구부린 후 테에 달았으며, 그 흔적인 못 구멍이 남아 있다. 따라서 이 관식은 관 테두리에 세워 단 장식(솟을장식, 입식 立飾)임을 알 수 있다. 무늬는 연꽃무늬, 인동당초(忍冬唐草)무늬, 불꽃

무늬로 구성되었는데, 두 가닥의 인동당초 가지는 아래로 늘어뜨리고 나머지 여러 가닥은 불꽃처럼 피어오르게 배치하여 매우 세련된 느낌을 준다. 꼭대기에는 활짝 핀 연꽃을 배치하였고 다시 그 위에 세 가닥의 인동당초를 피어오르게 하여 마무리 지었다.

얇은 금판의 달개(영락, 瓔珞)[1]에 구멍을 뚫고 금실을 꿰어 관식의 겉면을 장식하였는데, 그 금판의 수가 127개에 달한다. 이밖에 관식이 출토될 당시 그 주변에 금제 톱 모양 장식, 못 자국이 있는 오각형 장식, 꽃 모양의 금판 장식과 수많은 유리구슬이 있었는데 원래는 이것들도 관식의 장식품이었을 것이다.

왕의 관식이 역동적이면서 강렬한 인상을 주는 데 비해 왕비의 관식(국보 제155호)은 좌우가 정연한 대칭을 이루어서 정적이고 단정한 느낌을 준다. 전체적인 느낌과 무늬를 베푼 방식은 왕의 것과 동일하지만 무늬의 구성은 약간 다르다. 무늬는 잎을 아래로 늘어뜨린 연꽃(복련, 伏蓮)이 감싸고 있는 꽃병과 여기에 꽂아 놓은 활짝 피어오르는 듯한 줄기 달린 연꽃이 중심 내용이다. 이 연꽃의 꼭대기에는 커다란 인동당초무늬가 불꽃처럼 피어오르고 있으며 꽃병을 감싼 연꽃의 아래로도 역시 인동당초무늬가 늘어져 있다.

화상전의 연꽃과 꽃병 무늬 중국 하남성 동현 남조 묘의 화상전으로, 잎을 아래로 늘어뜨린 연꽃이 감싸고 있는 꽃병과 여기에 꽂아놓은 줄기 달린 연꽃의 문양이 무령왕비의 관식과 유사한 형태이다.

왕의 금제 관식의 뒷면

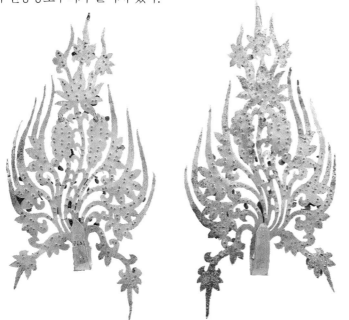

1 금관 등에 매달아 반짝거리도록 한 얇은 쇠붙이 장식.

147

왕의 금제 관식 길이 30.7cm, 국립공주박물관 소장.

왕비의 금제 관식 길이 22,6cm, 국립공주박물관 소장.

왕비 관식의 복원안

그런데 이 순금제 판이 관식이 아니라 부채라는 주장이 있었다. 실제로 안악 3호분이나 덕흥리 벽화고분과 같은 고구려 고분벽화에서는 부채를 들고 있는 주인공의 모습이 자주 표현되는데 그 부채의 형태가 타오르는 불꽃이나 인동당초무늬를 닮은 것이다. 하지만 무령왕릉에서 출토된 금제 관식을 부채로 간주하기는 힘들다. 그 이유는 왕과 왕비 모두 머리 쪽에서 관식이 출토되었으며, 관식의 아랫부분이 구부러진 상태에 못 구멍이 있어서 모자의 아랫부분에 겹쳐 결합한 흔적이 보이기 때문이다. 게다가 부채라면 1점이 나왔겠지만 무령왕 부부에게는 1쌍씩 배치되었다는 점도 맞지 않는다. 1980년대에 창원 다호리 유적에서 발견된 부채 자루를 보더라도 고대의 부채는 나무 자루에 새의 깃털을 꽂는 방식이지 무거운 금속제는 아니었으므로 더 이상의 논의는 불필요하다.

문제는 관식이 비단 모자와 어떻게 결합되었는가 하는 점이지만 발굴조사 과정에서 유물이 급하게 수습되었기 때문에 상세한 복원은 아직 지지부진한 상태이다. 관건은 1쌍의 솟을장식을 앞뒤로 배치하였는지, 양옆에 배치하였는지, 아니면 앞면에 나란히 병립시켰는지 하는 점이다.

일본 후지노키 고분 출토 광대이산식 금동 관의 도면

사극에서는 간혹 솟을장식을 앞뒤로 하나씩 세운 관을 쓴 백제왕이 출현하지만 이것은 맞지 않는 것 같다. 왜냐하면 포개었을 때 서로 대칭을 이루는 왕의 관식을 앞뒤로 배치하면 무늬의 방향이 한쪽으로 치우쳐 버리기 때문이다. 그렇다면 좌우 또는 전면 배치가 옳을 터인데 2개의 솟을장식을 전면에 나란히 배치하는 고대 일본의 이른바 광대이산식(廣帶二山式) 관을 참조할 때 무령왕 부부의 경우도 전면 배치일 가능성이 높다.

관원의 관을 장식하던 은제 화형 관식

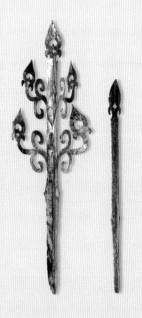

백제가 부여에 도읍을 삼았던 사비기는 지방에 대한 지배 방식이 정비된 시기여서 독자적인 세력을 누리던 지방의 토호 세력들은 중앙의 강력한 통제를 받았으며, 중앙에서 직접 파견된 관리가 지방을 통치하기도 하였다. 중앙과 지방에 걸쳐 획일화되는 이러한 양상은 규격화된 고분이 분포하는 점에서도 확인할 수 있는데 대표적인 것이 바로 능산리형 고분이다.

이 단계에 오면 부장품의 수량이 매우 줄어드는데 그럼에도 불구하고 은으로 만든 꽃 모양의 화형 장식은 제법 많은 예가 알려져 있다. 도읍인 부여에서는 능산리(3점)와 염창리, 하황리 등에서 출토되었고 지방에서는 논산 육곡리, 남원 척문리, 나주 흥덕리와 복암리(2점) 등지에서 출토되었다. 장식의 형태는 줄기, 가지, 꽃봉오리, 꽃을대, 꼭대기의 꽃 등으로 정형화되었다.

특히 부부가 나란히 매장되었던 능산리의 한 고분에서는 양쪽 모두에서 화형 장식이 출토되었다. 신중한 발굴을 통하여 이 관식을 결합시킨 관의 형태를 복원하였는데, 그것은 철테를 이용하여 역삼각형의 관식을 만들고 정 중앙에 화형 관식을 꽂은 후 관식 전체를 유기질 모자에 결합시키는 방식이었다.

이러한 관식을 착용한 자는 내솔(奈率) 이상의 벼슬을 한 사람이라는 역사 기록을 볼 때, 은제 화형 관식은 백제의 신분제와 관등제를 연구하는 데 일등급 자료이다. 더욱 흥미로운 것은 부부합장묘로 보이는 능산리 고분의 경우 여성에게서도 이러한 관식이 출토되었다는 점이다. 이것이 무엇을 의미하는지 분명하게 밝혀지지는 않았지만 백제 여성의 지위와 관련하여 중요한 자료임은 틀림없다.

은제 화형 관식 길이 15.5cm, 부여 능산리 36호분 출토, 국립부여박물관 소장.

정면

측면

은제 화형 관식 복원 도면

삼국의 관

지금까지 고구려 지역에서 발견된 관은 작은 조각들을 포함하여도 10점이 되지 않는다. 이중에 형태를 파악할 수 있는 것들을 보면 금동 관을 오려서 새가 날개를 활짝 펼친 모양을 표현하거나 금관을 마치 새 깃털처럼 오리거나 꼰 것들이 많다.

반면 평양의 청암리 토성에서 발견된 금동 관은 만곡(彎曲)하는 띠(대륜, 帶輪)에 7개의 솟을장식과 두 가닥의 내림장식이 연결된 형태로, 인동당초무늬가 불꽃처럼 올라가는 형상이 무령왕의 관식과 매우 비슷하여 양 지역 간의 문화적 공통성 내지 교류의 실상을 보여 준다.

신라의 관은 종류가 다양하여 복잡한 양상을 띤다. 경주를 비롯한 각지에서 현재까지 출토된 것만 하더라도 50점이 넘을 정도로 많은데, 재질도 순금제·금동제·은제·동제 등 다양하다.

우리가 박물관에서 흔히 접하는 신라 금관은 산(山)자형의 솟을장식 3개와 나뭇가지나 사슴뿔 모양의 솟을장식 2개를 대륜에 세운 형태인데 이것은 외관(外冠)에 해당된다. 외관으로 끝나는 것도 있으나 신분이 높은 자는 그 안에 내관(內冠)을 갖추기도 한다.

외관의 솟을장식은 3개인 것이 많은데 이럴 경우 내관이 없는 것이 많아서 내관의 존재 여부와 솟을장식의 개수 등이 관의 재질과 함께 소유자의 신분을 반영하는 것으로 보인다. 내관은 새가 날개를 활짝 편 모양의 솟을장식을 모자에 결합시키는 것이 일반적이다. 모자는 금속으로 된 것도 있고 자작나무 껍질로 된 것도 있다. 순금으로 만든 내관과 솟을장식 5개가 붙은 외관을 소유한 자가 최고의 신분을 갖춘 사람이었다.

이밖에도 의성 탑리 고분과 경주 황남대총 남분에서는 새 깃털 모양을 표현한 관이 출토되었는데 고구려의 영향을 강하게 받은 사실을 보여 준다.

가야의 관은 고령에서 출토되었다고 전하는 순금제 관과 출토지를 알 수 없는 일본 도쿄국립박물관 소장품을 제외하면 모두 금동제이거나 은제이다. 고령에서 출토되었다고 전하는 금관은 현재 호암미술관

에 소장되어 있는데, 금제 대륜에 나뭇가지 모양의 솟을장식 4개가 결합된 형태이다.

도쿄국립박물관 소장품은 일제강점기에 한반도에 거주하면서 도굴품을 비롯한 많은 문화재를 수집한 오쿠라 다케노스케(小倉武之助)*가 기증한 것이다. 솟을장식은 모두 5개인데, 정 중앙의 하나는 작은 보주형(寶珠形)이며 각기 2개씩의 잎사귀 모양 장식이 좌우로 벌어지며 짝을 이루고 있다.

신라 관의 솟을장식이 직선적으로 꺾이는 데 비해 가야의 관은 곡선적인 것이 특징이지만, 신라 세력이 가야 영토를 잠식해 오면서 가야의 관도 서서히 신라화된다. 부산 복천동 고분군에서 발견된 금동 관에서 그러한 현상을 엿볼 수 있다.

백제의 관은 익산 입점리 고분과 나주 신촌리 9호분에서 출토된 것이 대표적이다. 모두 금동제인데 내관과 외관으로 구성된 점은 동일하지만 형태는 약간 다르다. 입점리의 외관은 작은 편에 불과하여 그 형태를 알 수 없는 형편인데 내관은 위가 둥그렇고 머리에 닿는 부분은 볼록렌즈 모양이며, 뒤통수 쪽에서 나온 줄기가 반구형의 장식으로 마무리된다. 최근에 발견된 천안 용원리와 공주 수촌리의 것도 거의 비슷한데 테두리만 금속이고 내면은 유기질로 된 점이 다르다.

신촌리의 내관은 입점리와 유사하고 외관은 3개의 솟을장식을 세운 형태인데 무령왕릉 왕비의 관식과 흡사하다. 크게 보면 백제 관의 범주에 포함시킬 수 있지만 잎사귀 모양의 솟을장식을 세운 점에서 가야 지역과의 공통성도 엿보인다.

● **오쿠라 다케노스케(小倉武之助)** 일제강점기에 대구의 전기회사 사장으로 있던 오쿠라 타케노스케는 엄청난 양의 문화재를 구입하였다. 그의 수집 동기는 "일본 고대사 가운데 조선의 발굴품이나 고미술품을 근거로 하지 않으면 밝혀지지 않는 부분이 의외로 많은 점에 놀라고 난 뒤부터 체계적인 수집 계획을 세웠다"라는 그의 발언에 잘 나타나 있다. 일제 패전 이후 이 유물들은 일본으로 건너갔고, 1964에 『오쿠라컬렉션 목록』의 발간으로 그 내용이 알려졌다. 금관만도 10점이 넘었던 그의 컬렉션은 뒤에 일본 도쿄국립박물관에 기증되었다.

◉ 고구려

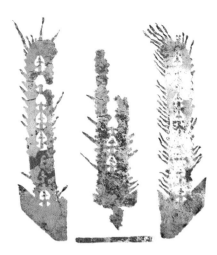

금동 관　높이 36.0cm, 전 집안 출토, 국립중앙박물관 소장.

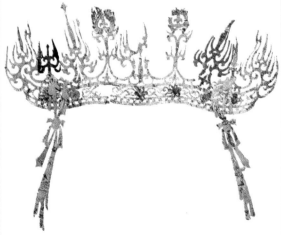

불꽃뚫음무늬 금동 보관　크기 33.8×26.5cm,
평양시 대성 구역 청암리 토성 출토, 조선중앙력사박물관 소장.

◉ 신라

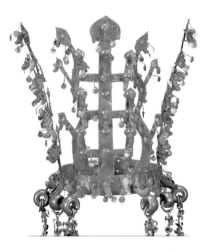

금제 관　높이 27.3cm, 경주 황남대총 출토, 국립경주박물관 소장.

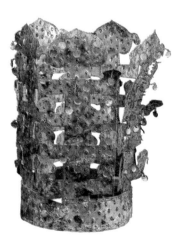

금제 관　높이 30.3cm, 전 상주 출토, 국립중앙박물관 소장.

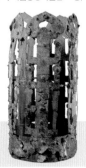

금동 관　긴칸즈카 고분 출토,
도쿄국립박물관 소장.

◉ 유사한 형태의 일본의 관

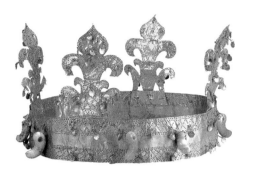

금관 높이 11.5cm, 전 고령 출토, 호암미술관 소장.

금동 관모 높이 13.7cm, 익산 입점리 1호분 출토, 국립전주박물관 소장.

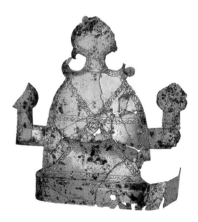

금동 관 높이 19.6cm, 고령 지산동 32호분 출토,
국립대구박물관 소장.

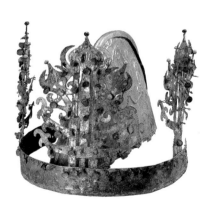

금동 관 높이 25.5cm, 나주 신촌리 9호분 출토, 국립중앙박물관 소장.

관 높이 27.2cm, 니혼마츠야마 고분 출토,
도쿄국립박물관 소장.

금동 관모 높이 17.1cm, 에다후나야마 고분 출토,
도쿄국립박물관 소장.

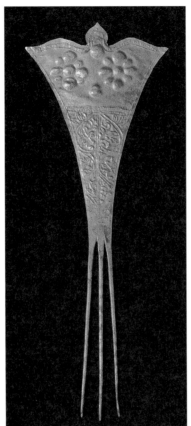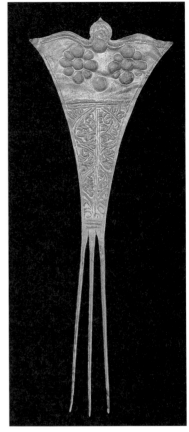

여러 가지 장신구 왕의 관식에서 약간 떨어진 지점에 있던 거울 위에서 순금으로 만든 뒤꽂이(국보 제159호)가 출토되었다. 세 가닥 꼬리에 날개를 활짝 편 제비의 형상인데 날개에는 연꽃무늬가, 몸통에는 인동당초무늬가 표현되었다. 무늬를 베푼 방법은 무늬를 새긴 나무틀을 한쪽 면에 대고 두들겨서 요철면을 만드는 타출(打出)기법이다. 따라서 한쪽 면은 볼록하게 무늬가 튀어나오고 다른 면은 반대로 오목하게 들어가 있다.

이 뒤꽂이는 상투에 꽂아 머리를 단정하게 하는 비녀의 일종이다. 세워서 꽂았던 것으로 보이는데, 길이가 18.4cm나 되기 때문에 윗부분이 머리 위로 돌출되어 관을 쓰면 눌리게 된다. 이를 통해 관이 상부 개방형이었음을 알 수 있다.

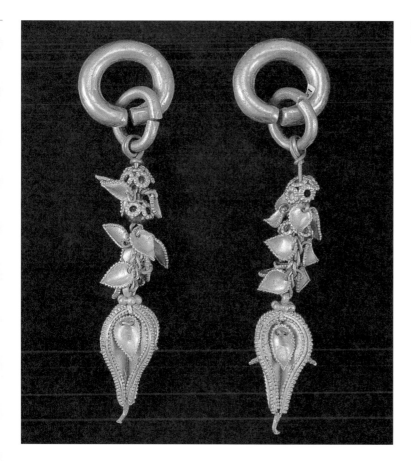

금제 귀걸이　왕비의 귀걸이 중 한쌍이다. 길이 8.8cm, 국립공주박물관 소장.

　왕의 귀걸이(국보 제156호)는 머리 부분에서 1쌍이 출토되었는데, 귀에 거는 주환(主環: 중심고리)에서 두 갈래 장식이 늘어진 형태이다. 한 갈래는 금판을 오무려 만든 2개의 원통을 잇대고 그 아래에 3장의 하트형 수하식(垂下飾: 드리개)을 매달았으며, 다른 갈래는 공처럼 둥글고 속이 빈 장식 5개를 연결하고 그 아래에 모자 쓴 푸른 곡옥(曲玉: 곱은 옥)을 연결하여 화려함을 더하였다.

　왕비의 귀걸이(국보 제157호)는 4쌍이 발견되었다. 머리 부근에서 발견된 것이 2쌍이고 발받침 부근에서도 팔찌와 함께 2쌍이 발견되었다. 머리 부근의 귀걸이는 직접 착용하였던 것으로 보이는데 발치 쪽의 귀걸이에 비해 훨씬 화려하다. 주환, 유환(遊環: 노는고리)에 이어 화려한 중간식(中間飾),[2] 그리고 수하식으로 이어지는 형태로, 중간식의 골격

2 귀걸이의 고리와 드리개의 가운데 부분을 이루는 장식, 샛장식.

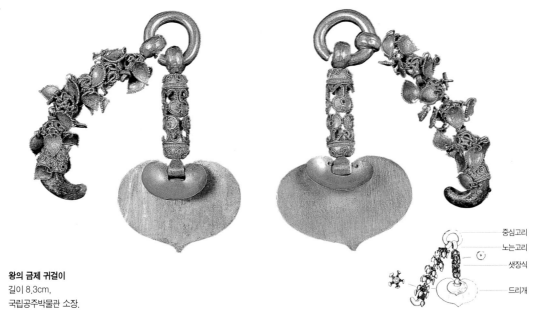

중심고리
노는고리
샛장식
드리개

왕의 금제 귀걸이
길이 8.3cm,
국립공주박물관 소장.

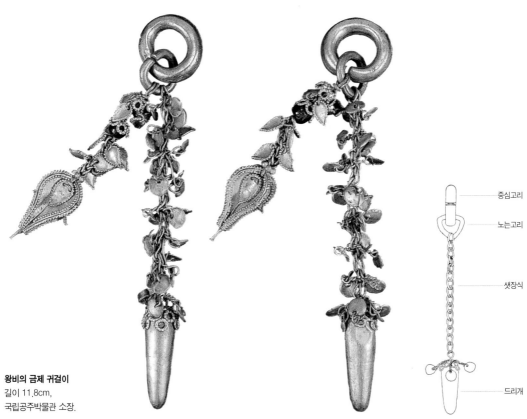

중심고리
노는고리

샛장식

드리개

왕비의 금제 귀걸이
길이 11.8cm,
국립공주박물관 소장.

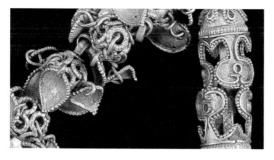
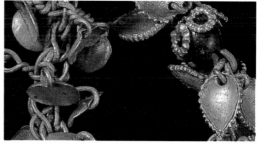

은 푸른 유리구슬 위에 작은 고리를 잇대 반구체 2개를 붙인 것이다. 다른 1쌍도 기본적으로 동일한 구조인데 많은 달개로 구성된 중간식과 포탄 모양의 수하식이 더하여진 점이 다르다.

여기에서 주목되는 것은 구슬 위에 반구체를 잇댄 중간식의 형태이다. 삼국시대 장신구를 전공하는 동양대학교 이한상 교수에 따르면 이러한 형태는 백제의 특징이며 우메하라(梅原) 고고자료에 전하는 송산리 6호분의 출토품, 합천 옥전 M11호분와 일본 카모이나리야마(鴨稲荷山) 고분의 출토품이 같은 범주에 속한다고 한다.

발치 쪽의 귀걸이는 가는 주환에 금실을 2번 감아 고정시키고 여기에 다시 금실을 걸어 작은 원형의 달개를 수하식으로 붙인 수수한 형태이다. 크기도 작기 때문에 왕비가 어렸을 때 착용하였던 것으로 보기도 한다.

금제 소형 귀걸이 길이 3cm, 국립공주박물관 소장.

3 시가(滋賀)현 다카시마(高島)군에 위치한 6세기대의 전방후원분이다. 규모가 작은 편이지만 금동제 관, 금동 신발, 귀걸이 등의 화려한 장신구가 출토되어 한반도와 모종의 관련을 맺었던 인물이 묻힌 것으로 추정된다. 그런데 이 지역은 게이타이(繼體)의 부친, 즉 히코우시(彦主人)왕의 본거지이기 때문에 이 무덤에 묻힌 사람이 바로 게이타이의 부친일 가능성이 높다.

금제 7절 목걸이 지름 14cm, 국립공주박물관 소장.

금제 9절 목걸이 지름 16cm, 국립공주박물관 소장.

금제 누금세공 구슬 목걸이 구슬 지름 각 0.6cm 내외, 국립공주박물관 소장.

금제 공 모양 구슬 목걸이 구슬 지름 각 0.6cm 내외, 국립공주박물관 소장.

금제 귤 모양 구슬 목걸이 구슬 지름 각 0.6cm 내외, 국립공주박물관 소장.

발굴조사 직후 목걸이로 인정된 것은 왕비 머리 쪽에서 발견된 2점(국보 제158호)뿐이었다. 한 점은 9절, 다른 한 점은 7절이지만 기본 구조는 같다. 각각의 금봉을 가운데는 두툼하게, 끝부분은 얇게 두들겨 구부려서 서로 고리로 연결하여 걸고 남은 얇은 고리로 다시 제 몸통을 감은 형태이다. 신라의 목걸이에 비해 덜 화려하지만 간결하면서도 세련된 맛을 풍긴다.

왕비의 머리와 가슴 부근에서 흩어진 채로 발견된 작은 공 모양의 금구슬 174점은 원래 목걸이였던 것 같다. 금구슬은 동그란 금고리 11~12개를 잇대어 속이 빈 공 모양의 구슬을 만들고 그 위에 좁쌀 같은 작은 금 알갱이를 붙인 것으로 매우 화려하다. 작은 금 알갱이를 붙이는 기법을 누금(鏤金)기법이라고 하는데 정교한 기술이 없이는 불가능하다.

발굴조사 당시 왕에게는 목걸이가 없는 것으로 판단되었지만 왕의 가슴에서 허리 부분에 걸쳐 발견된 271점의 공처럼 생긴 작은 금구슬도 엮으면 화려한 목걸이가 되고, 허리 부근에서 발견된 귤처럼 생긴 금구슬 73점도 역시 목걸이였던 것 같다.

팔찌는 왕비 쪽에서만 모두 6쌍이 출토되었다. 금제·은제·금은제가 각기 2쌍씩인데 은제 1쌍(국보 제160호)은 왕비의 왼쪽 팔목에, 금제 1쌍은 오른쪽 팔목에, 나머지는 모두 발받침 부근에서 발견되었다. 재미있는 것은 한쪽 팔목에 금제와 은제를 하나씩 착용한 것이 아니라 금은 금대로, 은은 은대로 찼던 것이다. 발치 쪽의 것은 신발과 40cm 정도 떨어진 지점에 가지런히 놓여 있었기 때문에 발찌로 찬 것은 아닌 듯하며, 지름이 4~5cm에 불과하여 왕비가 어릴 때 찼던 것으로 보인다. 앞에서 본 귀걸이와 마찬가지로 이런 물건들은 시집오면서 가져와 소중히 보관하다가 죽은 후에 따로 상자에 담아서 발치 쪽에 놓아두었던 것 같다.

이중 2쌍은 금봉과 은봉을

은제 4절 팔찌 지름 5.2cm, 국립공주박물관 소장.

금제 톱니바퀴 모양 팔찌(좌) 지름
7cm, 국립공주박물관 소장.

은제 톱니바퀴 모양 팔찌(우) 지름
7cm, 국립공주박물관 소장.

엇갈려 연결한 형태로, 앞에서 본 목걸이의 축소판이라고 할 수 있다.
이것과 왼쪽 팔목에 찬 은제 1쌍을 제외하면 나머지는 모두 재질에 관
계없이 겉면이 톱니바퀴 모양으로 울퉁불퉁한 긴 막대 모양의 판을 둥
글게 구부려 만든 것이다. 단순하면서도 겉면의 톱니 모양이 화려한 느
낌을 준다. 이러한 형태의 팔찌는 무령왕릉만이 아니라 신라나 가야 지
역의 무덤에서도 곧잘 발견되었는데 삼국시대에 널리 유행한 형식이었
음을 알 수 있다. 남경의 서진 무덤에서도 비슷한 유물이 나온 적이 있
어 그 기원이 중국에 있는 듯하다.

무령왕릉에서 출토된 팔찌의 백미는 뭐니뭐니 해도 왼쪽 팔목 부근
에서 발견된 은제 팔찌이다. 겉면에는 혀를 내민 채 머리를 뒤로 돌린
2마리의 용이 꼬리에 꼬리를 물듯이 연결되었는데 비늘이나 발톱의 표
현이 매우 사실적이다.

**"多利作"(다리작)명 은제 팔찌의 명문
부분**

안쪽의 테두리는 톱니처럼 생긴 무늬로 채우
고 그 안에 "庚子年二月多利作
大夫人分二百卅主耳"라
는 글자를 굵고 깊
게 새겼다. 그 뜻
은 경자년(庚子
年, 520) 2월에
다리(多利)가
대부인(왕비)용
으로 만들었는데
230주(朱)라는 것이다.

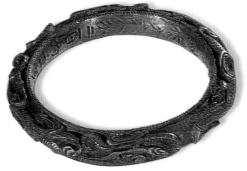
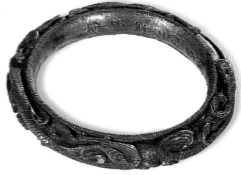

520년이면 왕이 죽기 3년 전, 왕비가 죽기 6년 전이며 다리라고 불리는 당시 최고의 기술자가 왕비에게 만들어 바친 것이다. 따라서 이 팔찌가 장례용품으로 만든 것이 아니라 살아생전 왕비가 착용하던 장신구였음을 확실히 알 수 있었고, 당시 백제에서는 왕비를 대부인이라고 불렀던 점도 알게 되었다. 이웃한 신라에서도 황남대총(98호분)[4] 북분에서 출토된 허리띠에 "夫人帶"(부인대)라는 글자가 새겨져 있어 "大夫人"(대부인)과 대비된다.

그런데 230주(主)가 무엇을 의미하는지는 약간의 계산이 필요하다. 일단은 이 수치가 팔찌와 관련된 모종의 도량형일 가능성이 높다. 우선 主와 朱의 발음이 같은 점을 근거로 '主=朱=銖'라고 해석하는 견해가 있다. 이 견해가 맞으려면 팔찌의 무게가 230수(銖)여야 한다.

동양의 도량형은 시대에 따라 다르고 백제의 도량형에 대해 아직 밝혀진 것이 별로 없지만 부여에서 발견된 거푸집 덕분에 어림짐작은 할 수 있다. 부여에서는 "一斤"(1근)이란 글자가 새겨진 거푸집이 2점 발견되었는데 그 거푸집으로 은괴를 만들면 무게가 각기 261.25g과 286.97g이 된다. 그런데 1근은 16양(兩), 1양은 24수이므로 1근은 384수이기 때문에 백제의 1수는 0.680~0.747g 정도에 해당된다. 따라서 230수의 무게는 156.4~171.8g 정도가 된다. 그런데 무령왕비 팔찌의 무게는 167.230g과 166.022g이므로 230주가 과연 230수라는 무게 단위를 나타냄이 확인되는 것이다.

4 경주시 황남동에 위치한 우리나라 최대의 고분이다. 두개의 무덤 봉분이 합쳐진 표주박 형태인데 총 길이 120m, 너비 80m, 높이 23m의 거대한 산과 같다. 1973년부터 1975년까지 발굴조사한 결과 시신을 안치한 목관의 바깥에 굵은 나무를 이용한 목곽을 설치하고, 다시 그 위에 사람머리만 한 강돌을 쌓은 후 최후에 봉토를 씌운 돌무지덧널무덤의 구조가 분명히 드러났다. 무덤의 연대는 5세기대로서, 남분의 주인공은 60세 전후의 남성, 북분은 여성으로 확인되어 부부합장묘로 추정된다. 수만 점의 유물이 출토되었는데 그 중에서도 화려한 금관을 비롯한 장신구는 신라 고분 문화의 정수이다.

삼국의 귀걸이

삼국시대 고분에는 다양한 형태의 귀걸이가 부장되었다. 신라의 귀걸이는 굵은 고리와 가는 고리가 모두 있는데 다양한 장식으로 변화를 꾀하고 있다. 초기의 것은 고구려의 영향을 받아 비교적 간단하고 소박하지만 6세기대에 접어들면 좁쌀 모양의 작은 금알갱이를 촘촘히 붙이거나 화려한 옥을 끼워 넣어 화려함을 더한다.

5c

고구려

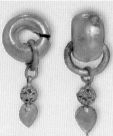

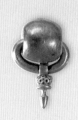

길이 4.9cm, 강릉 병산동 29호분 출토,
강릉대학교박물관 소장.

길이 6.1cm, 충북 진천 회죽리 출토,
국립중앙박물관 소장.

길이 5.2cm, 충북 청원 상봉리 출토,
국립중앙박물관 소장.

백제

길이 4.5cm, 천안 용원리 9호분 출토,
공주대학교박물관 소장.

길이 각 6~7·6.2cm, 공주 교촌리 출토,
국립중앙박물관 소장.

신라

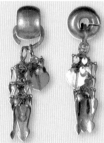
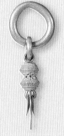

길이 10.6cm, 경주 황남대총 북분 출토, 국립경주박물관 소장.

길이 5.4cm, 경주 서봉총 출토, 국립중앙박물관 소장.

가야

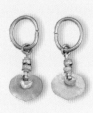
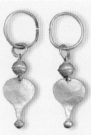

길이 5.7cm, 합천 옥전 M3호분 출토,
국립김해박물관 소장.

길이 8.1cm, 합천 옥전 M3호분 출토,
경상대학교박물관 소장.

고구려의 귀걸이는 대부분 굵은 고리이며 여러 개의 고리를 연결하여 만든 공 모양의 샛장식과 뾰족하고 작은 추 모양의 드림이 전형적이다. 백제의 귀걸이는 모두 가는 고리인 것이 특징이며 원형이나 하트 모양 샛장식이 달려 비교적 소박한 형태를 취한다. 무령왕릉의 것이 가장 화려한데 허리띠와 마찬가지로 신라와 서로 영향을 주고 받은 것으로 보인다. 가야의 귀걸이는 백제와 마찬가지로 가는 고리만 보이며 사슬로 연결된 샛장식이 많이 보이는 점에서 일본에서 출토되는 것들과 매우 닮아 있다.

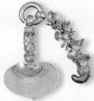

길이 8.3cm, 공주 무령왕릉 출토, 국립공주박물관 소장.

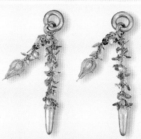

길이 11.8cm, 공주 무령왕릉 출토,
국립공주박물관 소장.

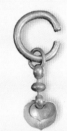

길이 5.1cm, 부여 능산리 32호분 출토,
국립부여박물관 소장.

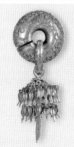

길이 8.7cm, 경주 보문리 부부총 출토, 국립중앙박물관 소장.

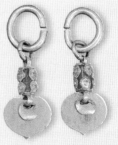

길이 5.2cm, 경주 황오동 34호분 출토, 경북대학교박물관 소장.

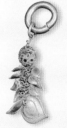

길이 7.7cm, 합천 옥전 M11호분 출토,
경상대학교박물관 소장.

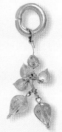

길이 11.7cm, 합천 옥전 M4호분 출토,
국립진주박물관 소장.

길이 7.2cm, 진주 중안동 출토,
국립중앙박물관 소장.

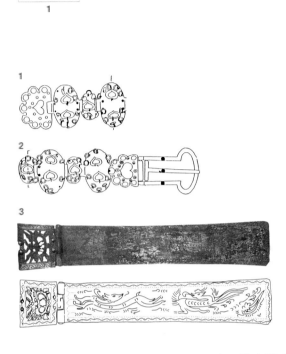

허리띠 **1**은 띠끝꾸미개와 도면, **2**는
띠고리와 도면, **3**은 드리개와 도면이다.
길이 95.7cm, 국립공주박물관 소장.

허리띠 왕의 허리춤에서는 2벌의 허리띠가 출토되었다. 1점은 비교적 소박한 편이어서 가죽 같은 유기질 허리띠에 띠고리〔鉸具〕[5]와 띠꾸미개〔銙板〕[6]만 붙인 것이고, 다른 1점은 가죽이나 천이 없이 금속으로만 만들어 매우 화려하다. 전체 길이가 70cm를 넘는 이 허리띠는 띠고리·띠꾸미개·띠끝꾸미개〔帶端金具〕[7]·드리개로 구성되었으며, 은을 주재료로 하면서도 군데군데 금을 섞어 시각적 효과를 높였다.

띠고리는 버섯처럼 끝이 둥글게 부푼 모양이고, 7개의 잎이 달린 꽃 모양 장식을 연결고리로 삼아 띠와 연결된다. 띠를 장식한 꾸미개는 큰 것 19개와 작은 것 18개가 서로 연결된 형상으로, 모두 한쪽을 두들겨 오목하게 만든 타원형이 기본 형태이다. 큰 꾸미개에는 중앙에 2개의 하트형 달개를 달고 주위에 8개의 동그란 달개를 달았으며, 작은 꾸미개에는 중앙에 1개의 하트형 달개를, 주위에 6개의 동그란 달개를 달았

5 허리띠를 고정하는 데 쓰는 금속
의 고리.
6 띠의 겉에 달아 꾸미는 쇠붙이.
7 띠고리의 반대쪽 끝에 달린 장식.

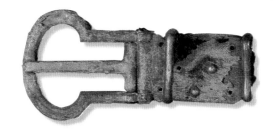

띠꾸미개(좌) 길이 3.8cm, 국립공주박물관 소장.

띠고리(우) 길이 6.7cm, 국립공주박물관 소장.

는데 달개는 모두 금제이다.

띠고리의 반대편에 해당되는 띠끝꾸미개는 띠고리와 띠를 연결하던 꽃 모양 장식과 흡사한데 약간 펑퍼짐한 느낌이다. 은판 가운데에 뚫린 하트 모양의 구멍을 이용하여 허리띠를 고정하였을 것이다.

무령왕 허리띠의 진수는 드리개 부분이다. 띠와 연결되는 부위에는 오각형의 금판 중앙을 투조(透彫)하여 두꺼비를 표현하였는데, 자세히 보면 윗부분의 두 변은 뾰족하게 돌출되었으며 두꺼비의 배 부분에는 뒤집힌 하트 모양의 구멍이 뚫려 있다. 이 금판에서부터 아래로 타원형의 금판과 은판이 교대로 이어지는데 금판에 비해 은판이 크며 은판의 중앙부에는 금으로 된 하트 모양 달개가 2개씩 달려 있다. 타원형의 크고 작은 금속판을 연결하여 드리개로 삼은 것은 6세기 신라 허리띠의 특징이기도 하다. 마지막의 은판은 네모난 금판과 연결되고 이 금판은 다시 숫돌 모양으로 가운데가 홀쭉하게 처리된 기다란 은판과 연결됨으로써 전체적으로 금－은－금－은의 순서를 정확히 지켜서 금으로 시작하여 은으로 끝나는 규칙성을 보여 준다.

네모난 금판에는 뿔 달린 도깨비가 입을 벌린 모습을 역시 투조로 표현하였는데 동그란 눈과 위아래 2개씩 표현된 송곳니 때문에 무섭다기보다는 귀여운 얼굴이다. 마지막 은판에는 예리한 끌로 백호와 주작을 새겨 놓았다. 그렇다면 이 드리개에 표현된 형상은 두꺼비, 도깨비, 백호, 주작인 셈인데 두꺼비는 달을 상징하고 도깨비는 사악한 기운을 쫓는 역할을 한다. 나머지 백호와 주작은 사신(四神)의 일부이며, 송산리 6호분의 사신도와 마찬가지로 고구려보다는 중국 남조의 영향을 보여 준다.

허리띠 연결 부위의 금판에 새겨진 두꺼비

고대의 금속공예 기법

삼국시대의 귀금속 장신구나 말갖춤새, 무기를 자세히 관찰하면 미세한 부분까지 섬세한 무늬를 표현한 것들이 매우 많다. 때로는 눈으로 확인이 불가능하여 돋보기나 현미경으로 보아야만 할 때도 있다. 이런 물건들은 당시의 최고 기술자들이 혼신의 힘을 다하여 만든 명작인데 고대의 첨단 하이테크 기술이라고 부를 수 있을 것이다. 대표적인 기법이 타출(打出), 누금(鏤金), 투조(透彫), 상감(象嵌), 선조(線彫) 등이다.

타출 금속의 한쪽 면을 때리거나 눌러서 다른 쪽 면에 양감 있게 볼록한 형태로 무늬를 표현하는 기법이다. 삼국시대의 금관이나 신발에서 많이 확인된다.

누금 가는 금실이나 금알갱이를 금속 표면에 붙여 무늬를 표현하는 기법을 말한다. 낙랑 고분인 평양 석암리 9호분에서 출토된 금제 허리띠 고리가 대표적인 유물이다. 삼국시대에는 신라 고분의 귀걸이나 반지 같은 작은 장신구에 좁쌀만 한 작은 알갱이를 붙인 예가 많다.

투조 끌이나 실톱 같은 도구를 이용하여 금속판을 도려냄으로써 다양한 무늬를 표현하는 기법을 말한다. 금관의 내관이나 신발에서 많이 확인된다.

상감 물체의 표면에 글자나 무늬를 음각하고 그 홈 안에 다른 물질을 넣어 무늬를 표현하는 기법이다. 고려시대의 상감청자가 대표적이다. 삼국시대에는 금속기의 표면에 금실이나 은실을 넣어 무늬나 문자를 표현하는 방법이 널리 이용되었다. 일본의 이소노카미(石上) 신궁에 보관된 백제 칠지도(七支刀)가 가장 대표적인 예이다. 이외에도 5~6세기에 걸쳐 백제, 가야, 일본에서는 칼의 몸통이나 고리 부분에 상감기법이 발휘된 유물이 많이 보이는데 대개는 백제에서 제작되어 파급된 것으로 이해되고 있다. 따라서 상감기법은 삼국시대의 금속공예 중에서도 가장 백제적인 기술이다.

선조 깃털의 움직임, 바람의 흐름 등 극히 미세한 표현이 필요할 때 사용하는 기법이다. 둥근 점을 촘촘히 찍어서 언뜻 보면 선인 것처럼 보

타출(좌)과 누금(우)의 예

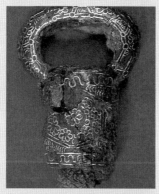

투조(좌)와 상감(우)의 예

선조의 예

이게 하는 점타(點打), 날의 단면이 이등변삼각형인 조각도를 연이어 찍어서 선처럼 보이게 하는 축조(蹴彫), 날카로운 도구로 일정한 부위를 눌러 금속 성분을 주변으로 밀어냄으로써 결과적으로 선 무늬를 내는 방법 등은 모두 금속의 가소성을 이용한 방법이다. 이와 달리 금속의 표면 자체를 깎아내는 절삭(切削) 공법(모조, 毛彫)은 가장 고난도의 기술인데, 후지노키 고분의 유물에서 확인된다.

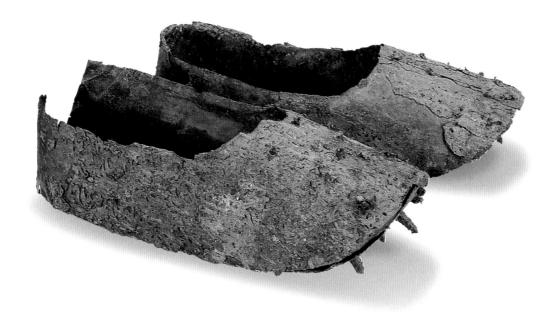

왕의 금동 신발 길이 35cm, 국립공주
박물관 소장.

신발 │ 왕과 왕비는 모두 화려하게 장식한 신발, 즉 식리(飾履)를 신
었다. 이러한 신발은 평소에 신던 것이 아니라 장의용이어서
왕과 왕비의 것 모두 길이가 35cm에 이른다. 심지어 일본에서는 40cm
를 넘는 것은 물론이고 54cm나 되는 것도 있다.

　부부의 발은 신을 신은 채 발받침 위에 놓여져 있었지만 27개월 동안
빈소에 모셔지면서 부패가 진행되었을 것이고 게다가 관을 운반하는
도중에 흔들리면서 약간씩 위치가 이동하였던 것 같다. 왕비의 경우,
신발은 거의 제자리를 지킨 듯 2점이 가지런히 놓여 있었지만 발받침
은 30cm 정도 이동한 상태였다.

왕의 금동 신발의 뒷부분(좌)
왕의 금동 신발의 깔창(우)

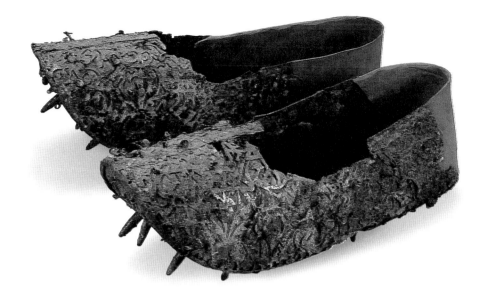

왕비의 금동 신발 길이 35cm, 국립공
주박물관 소장.

　백제의 신발은 기본적으로 바닥판과 양쪽의 측판을 결합시키는 방식
이다. 그런데 무령왕 부부의 신발은 3개의 판 모두가 내판과 외판을 결
합시킨 이중판이다. 왕의 것은 은제 판에 금동 투조판을, 왕비의 것은
금동 판에 금동 투조판을 결합시킨 것이 차이점인데, 내·외판의 같은
지점에 구멍을 뚫고 달개가 달린 구리실〔銅絲〕로 묶어 결합시켰다. 육
각형의 6개 꼭지점과 정 중앙에 구멍을 뚫어 하나의 육각형 안에 7개의
달개가 배치되었다.

　내판에는 무늬가 없지만 외판에는 투조로 무늬를 베풀었는데, 안에
연꽃과 봉황을 각기 표현한 육각형 무늬가 반복되었다. 전면에는 금동
달개가 달려 있지만 바닥면의 육각형에는 연꽃무늬만 표현된 점이 양
측판과 다르다. 바닥에는 10개의 못이 박혀 있다. 내면에는 나무껍질과
포를 깔창으로 깔아서 살과 금속이 직접 닿지 않도록 배려하였다.

　왕비의 신발은 왕의 것보다 상태가 훨씬 양호하다. 전체적인 형태와
제작기법은 왕의 것과 같고 다만 바닥의 못 모양이나 세부 문양 등이
다를 뿐이다.

삼국의 신발

고구려의 신발은 바닥판만이 확인되었기 때문에 나머지 부분은 가죽이나 헝겊 같은 유기물질이었을 것으로 추정된다. 평평한 사각형의 금동판에 스파이크가 촘촘히 박혀 있는 것이 특징이다. 고분벽화에서도 이러한 신발을 신은 무사의 모습이 묘사되었기 때문에 실제 생활에서도 특수한 경우에 사용했던 것으로 보인다.

백제 신발은 원주 법천리,* 익산 입점리, 나주 신촌리와 복암리 고분군**의 출토품과 송산리에서 출토되었다고 전하는 이화여대 소장품, 출토지를 알 수 없는 서울역사박물관 소장품 등 모두 6점이 있었는데 최근 공주 수촌리 고분에서 3점이 더 발견되었다. 작은 조각에 불과하여 전체 형태를 알 수 없는 법천리 고분 출토품을 제외하면 모두 바닥판과 양쪽의 측판을 결합시켜 형태를 만들었다.

무늬의 종류는 금동 판을 T자 모양으로 뚫어서 무늬를 만든 투조문(법천리, 이화여대소장품, 서울역사박물관 소장품)과 한쪽 면에서 무늬를 쳐서 도드라지게 만든 타출문(입점리, 신촌리, 복암리)으로 나뉘어진다. 같은 타출문이더라도 입점리와 신촌리는 마름모형, 복암리와 일본의 에다후나야마 고분 출토품은 육각형을 기본으로 한다.

신라의 신발은 발등 부위와 발뒤축 부위를 각기 1장의 판으로 감쌌다는 점에서 백제와 근본적인 차이가 있다. 무늬는 凸자 모양의 투조무늬를 교차시킨 것이 주류를 이룬다. 경주의 한 돌무지덧널무덤에서는 금동 신발 1짝이 출토되었는데, 바닥의 무늬가 전에 본 적이 없는 화려한 것이어서 무덤의 이름을 식리총이라고 하였다.

못이 박힌 신발을 신고 있는 무사(좌)
집안 삼실총 벽화의 도면.

고구려의 금동 신발(우) 길이 34.8cm,
국립중앙박물관 소장.

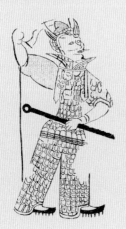

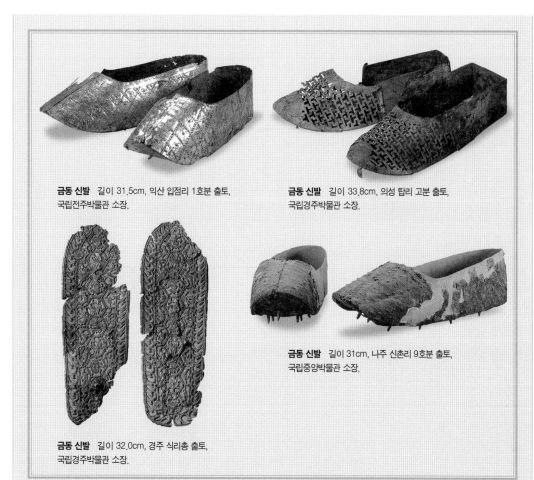

금동 신발 길이 31.5cm, 익산 입점리 1호분 출토,
국립전주박물관 소장.

금동 신발 길이 33.8cm, 의성 탑리 고분 출토,
국립경주박물관 소장.

금동 신발 길이 31cm, 나주 신촌리 9호분 출토,
국립중앙박물관 소장.

금동 신발 길이 32.0cm, 경주 식리총 출토,
국립경주박물관 소장.

● 원주 부론면 법천리에 위치한 삼국시대의 고분군. 법천리는 남한강의 지류인 섬강변에
위치하는데 이 일대는 강을 통해 원주, 여주, 충주가 연결되는 수상교통의 요충지이다.
1973년 우연한 기회에 중국에서 만든 양(羊) 모양의 청자, 세발 달린 청동 그릇(초두), 철
제 발걸이(등자) 등 4세기대 유물들이 수습되어 처음으로 유적의 존재가 확인되었다. 1999
년부터 국립중앙박물관이 발굴조사를 실시하여 덧널무덤, 돌덧널무덤, 굴식 돌방무덤 등
다양한 무덤을 조사하였는데 그중에서도 4~5세기경의 백제 고분이 가장 주목받았다. 원
주 지역을 무대로 성장하던 지방 수장층의 무덤으로 추정된다.

●● 나주 다시면 복암리에 위치한 삼국시대의 고분군. 원래는 7기가 있었다고 전해지
만 현재는 4기만 남아 있다. 평지 위에 흙으로 거대한 언덕(분구)을 만든 후, 다시 무덤이
들어갈 부분을 파내고 그 안에 옹관이나 굴식 돌방무덤을 마련하였다. 1호분에서는 시신
을 안치하는 데에 사용된 돌베개와 녹유탁잔이 출토되었다. 옹관과 돌방을 비롯한 다양한
형태의 매장 시설이 41기나 들어 있어서 집단묘의 형식을 띠는데 그중 한 대형 돌방에서는
은으로 만든 화형 관식, 금동 신발과 말갖춤새 등의 중요 유물이 출토되었다.

2

베개와 발받침

왕비 베개의 "甲", "乙" 묵서명

왕과 왕비는 나무로 만든 베개(두침, 頭枕)와 발받침(족좌, 足座)에 머리와 발을 올려놓은 채 목관에 모셔졌다. 왕의 것은 검은색으로 칠하였고, 왕비의 것은 붉은색이다. 잘 다듬은 나무토막을 베개는 U자, 발받침은 W자 모양으로 파내고 겉면에 화려한 무늬를 베풀었다.

왕의 베개와 발받침에는 몸이 닿는 부분과 바닥에 닿는 면을 제외하고 전면에 걸쳐 거북 등 모양의 육각형 무늬를 금판으로 구획하였다. 선이 꺾이는 꼭지점과 중앙부에는 금달개로 장식한 금꽃을 붙여서 화려함을 더하였다.

왕비의 베개는 테두리를 금박으로 장식하고 그 내부에 역시 육각형의 무늬를 베풀었다. 육각형의 중앙에는 흰색, 붉은색, 검은색으로 비천(飛天), 새, 어룡(魚龍), 연꽃, 인동(忍冬), 사엽문(四葉文) 등의 그림을 세련된 필치로 묘사하였다. 마지막으로 양쪽 윗부분에 나무를 깎아 형체를 갖추고 금박으로 장식한 봉황 1쌍을 고정시켰는데, 바로 이 부위에는 봉황을 얹을 때 서로 구분하기 위한 표시로 "甲", "乙"이란 글자가 유려하게 씌어 있다.

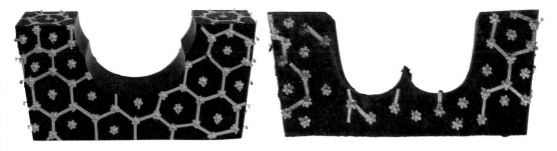

왕의 베개(복원품) 너비 38cm, 국립공주박물관 소장.

왕의 발받침 너비 38cm, 국립공주박물관 소장.

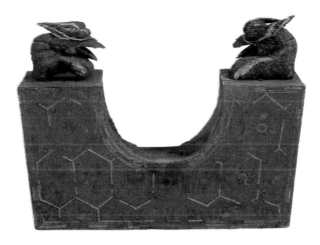

왕비의 베개 너비 40cm, 국립공주박물관 소장.

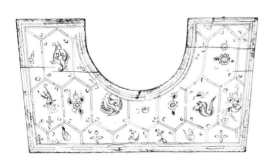

왕비 베개의 문양 도면

왕비 베개의 세부 문양

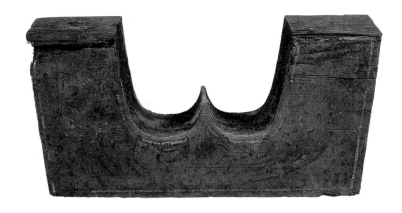

왕비 발받침의 장식

왕비의 발받침　너비 40cm, 국립공주
박물관 소장.

　　왕비의 발받침에는 테두리에 돌린 금박 안에 육각형 무늬가 없이 화
려한 그림이 그려져 있으나 그 내용은 알 수 없다. 양쪽 윗부분에는 쇠
로 만든 줄기와 금으로 만든 잎이 달린 나무 모양의 장식이 세워져 있
었던 것으로 보이는데, 이 나무는 지상(이승)과 천상(저승)을 연결하는
우주목(宇宙木)이거나 생명수를 표현한 것이다.

　　고구려와 신라에서는 돌을 깎거나 흙으로 구워 만든 베
개나 발받침을 이용하여 시신을 안치하는 풍습을 가지고
있으나 이렇듯 화려한 목제품을 사용한 것은 백제가
유일하다.

복원된 장식을 끼운 왕비의 발받침

고대의 칠기

옻나무는 표면에 상처가 나면 스스로 치료하기 위해 백색 젖빛 수액을 배출한다. 채취한 후 마포(麻布) 따위를 이용하여 여과하면 불순물이 제거된 생칠(生漆)이 된다. 이것을 잘 뒤섞어 부드럽게 하고 햇빛에 노출시켜 수분을 증발시키면 점성과 광택이 증가한다. 여기에 산화제이철을 섞으면 붉은색이 나는 주칠이 되고 목탄이나 그을음을 섞으면 검은색의 흑칠이 된다.

칠은 접착력이 높고 방부성과 방수성도 강하기 때문에 한국, 중국, 일본, 베트남, 타이, 미얀마 등에서 오래전부터 발달하였다. 어디에 칠을 하느냐에 따라 칠기의 종류가 달라지는데 목기에 칠을 바르면 목태(木胎)칠기, 대나무에 바르면 남태(藍胎)칠기, 토기에 바르면 도태(陶胎)칠기, 금속기에 바르면 금태(金胎)칠기라고 한다. 이밖에도 여러 가지가 있는데 목태칠기가 가장 많이 사용되었다.

우리나라에서 칠기의 역사는 매우 오래되어 초기 철기시대에 해당되는 함평 초포리에서 벌써 칠의 흔적이 발견되었다. 변한의 이른 단계 무덤인 창원 다호리 무덤떼에서는 목태, 도태의 다양한 칠기가 출토되어 이미 기원전 1세기경 한반도 남부 지방에서 고도의 칠기 문화가 꽃피었음을 보여 주었다. 한반도 서북 지방에 낙랑군이 설치된 후에야 비로소 칠기 문화가 들어왔을 것으로 보았던 기존 선입견이 잘못되었음을 여실히 증명해 준다.

백제 지역에서는 서울 석촌동 고분군과 원주 법천리 고분군에서 목태칠기가 출토되었다. 모두 용기로 사용하던 것들인데 흑칠과 주칠을 혼용하였다. 이러한 칠기 문화의 기반이 있었기 때문에 무령왕릉의 목관, 베개와 발받침에 화려한 칠을 더할 수 있었던 것이다.

칠기 그릇과 부채자루 길이 33.6(우)·높이 7.5(좌)cm, 창원 다호리 1호분 출토, 국립중앙박물관 소장.

3

환두대도와 장식 도자

환두대도 │ 찌르는 칼을 검(劍), 베는 칼을 도(刀)라고 한다. 최초의 금속기인 청동으로 검이 만들어졌을 때부터 칼은 무력 그 자체였고 소유한 사람의 우월한 지배력을 상징하였다. 삼국시대에 들어오면 검보다 도가 주로 사용되는데 둥글게 처리된 끝부분에 끈을 묶어 손목에 감싸서 전투할 때 칼을 떨어뜨리지 않도록 고안된 칼을 둥근고리자루칼〔환두대도, 環頭大刀〕이라고 부른다. 그런데 애초에 실용적 목적으로 고안된 고리에 용이나 봉황 같은 최고 지배자를 상징하는 동물을 장식할 때 그 칼은 최고 권력을 상징하게 된다. 삼국시대에 유행한 용봉문 환두대도는 이런 이유로 탄생한 것이다.

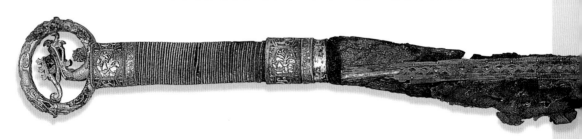

환두대도 길이 82cm, 국립공주박물관 소장.

무령왕이 차고 있는 칼의 둥근 고리 안에는 여의주를 문 한 마리 용이 생생하게 묘사되어 단룡문 환두대도로 분류된다. 둥근 고리의 겉면에는 2마리의 용이 머리를 아래로 하고 있는데 비늘까지 생생히 표현되었다.

화려한 장식은 여기서 끝나지 않고 손잡이 부분까지 이어진다. 나무로 된 손잡이 위에는 눈금을 새긴(蛇腹文: 뱀의 배 무늬) 금실과 은실을 교대로 감고, 그 상단과 하단에 금판을 붙인 후 다시 그 위에 은제 귀갑문(龜甲文: 거북 등 무늬)과 금제 톱니무늬를 투조로 표현하였다. 은제 귀갑문의 안에는 봉황과 인동무늬가 교대로 표현되었다. 나무로 된 칼집에는 옻칠을 하고 그 위에 금판, 다시 그 위에 X자형으로 투조한 은판을 붙임으로써 마무리하였다. 무령왕이란 명성에 걸맞게 화려한 칼이다.

지금까지 백제 지역에서 발견된 환두대도 중 용이나 봉황무늬가 표현된 것은 천안 용원리와 나주 신촌리 고분 정도에 불과한데, 환두의 재질이 은이고 손잡이에 아무런 장식이 없는 등 화려한 정도에서는 무령왕릉에 비할 바가 아니다. 여기에 비견될 만한 칼은 다라국(多羅國)의 왕묘인 합천 성산리 옥전 M3호분에서 나온 것이 있을 뿐이다.

이토록 화려한 칼을 제작한 주체는 누구일까? 많은 사람들은 당연히 백제라고 생각하겠지만 양나라에서 만들어 무령왕을 영동대장군(寧東大將軍)으로 책봉할 때 준 것이란 논리가 한국과 일본 학계 일각에서 만만치 않게 제기되고 있다. 거기에는 이렇게 화려한 칼을 어떻게 백제가 만들 수 있을 것인가 하는 의구심과 함께 5~6세기 동아시아 국제질

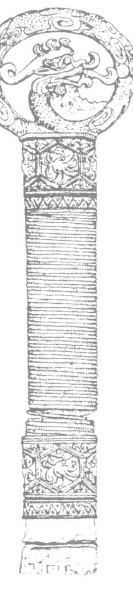

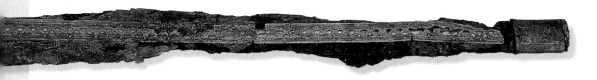

서의 기본 틀인 조공–책봉관계의 상징물이란 인식이 깔려 있는 것이다.

하지만 용이나 봉황을 화려하게 장식한 칼이 정작 남조에서는 아직 확인되지 않고 있다. 둥근 고리 3개를 겹쳐 놓은 듯한 삼루문(三累文)이나 두 가락 잎사귀를 표현한 쌍엽문(雙葉文)은 무덤 벽화에 종종 나타나지만 용이나 봉황문은 전혀 발견되지 않은 것이다. 이런 까닭에 무령왕릉은 물론이고 용원리나 신촌리, 나아가 가야나 일본에서 출토되는 용봉문 환두대도 중의 일부는 백제왕이 하사한 것이 아닌가 하는 의구심이 들게 된다. 앞에서 보았듯이 인접 국가들을 '주변의 작은 나라들', 즉 방소국(旁小國)으로 깔보던 백제의 당시 위상을 생각할 때는 있을 법한 일이다.

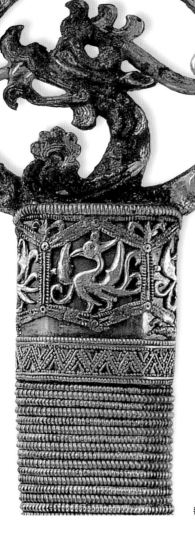

환두대도의 손잡이 **부분**

장식 도자 | 도자(刀子)는 손칼의 한자어이다. 고대인들에게 손칼
은 일상생활에서 필수적인 물건이었다. 형이자 왕인
고국천왕의 죽음을 알리러 온 형수 우씨를 접대하려고 손수 고기를 썰
다가 손을 벤 연우(고구려 동천왕)가 사용한 것도 손칼이고, 쇠낫이 본격
적으로 보급되기 전 곡식의 이삭을 따는 데에 사용되던 농기구도 손칼
이었다. 그 결과 고고학적 발굴조사에서 집자리건 무덤이건 가장 많이
출토되는 철기는 손칼이다. 실용품이기 때문에 장식을 더하는 경우는
거의 없고 사슴뿔로 만든 손잡이가 간혹 발견되는 정도에 불과하다.

그런데 무령왕릉에서는 금과 은을 이용하여 화려하게 장식한 손칼이
4점이나 출토되었다. 1점은 왕의 허리춤에서, 3점은 왕비 쪽에서 출토
되었는데 손잡이 부분에 금실과 은실을 번갈아 감거나 투조판을 붙이
는 등 마치 환두대도의 축소판을 보는 것 같다.

따라서 장식 도자도 역시 소유자의 신분을 과시하는 일종의 위세품
(威勢品)[8]이었음이 분명
하다. 지금까지 백제,
신라 지역에서 출토된
어떤 장식 도자보다도
무령왕릉의 것이 화려
하다. 일본에서는 무령
왕릉과 밀접한 관련성
을 보이는 군마(群馬)현
간논야마(觀音山) 고분
에서 무령왕릉의 것과
유사한 장식 도자가 출
토되었다.

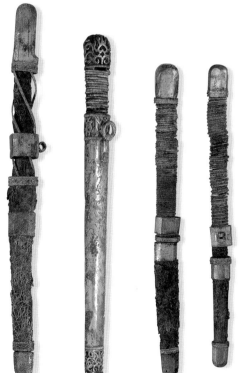

장식손칼 길이 16.5~25.5cm, 국립
공주박물관 소장.

8 신분이 높은 사람이 자신의 신분
을 과시하기 위해 사용했던 물건.

고대 한국과 일본의 환두대도

1 천안 용원리 2 공주 무령왕릉 3 나주 신촌리 9호 을관 4 창녕 교동 10호분 5 합천 옥전 M4호분 6 합천 옥전 M3호분 7 고령 지산동 32NE-1호분 8 고령 지산동 39호분

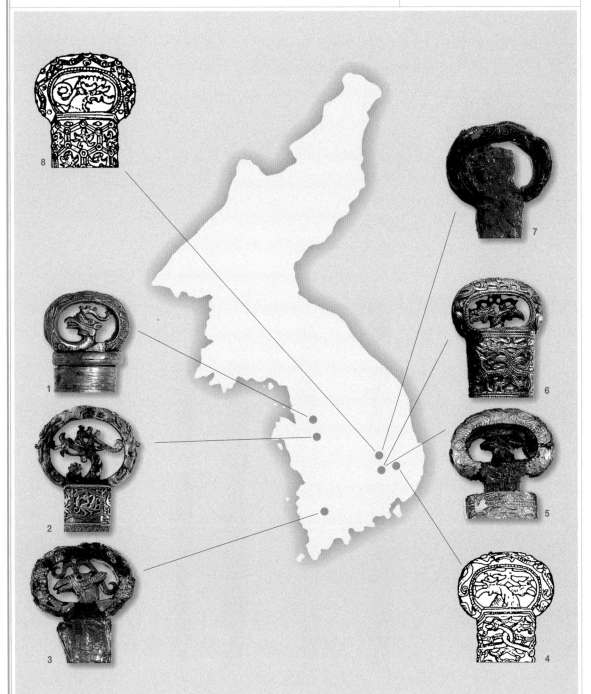

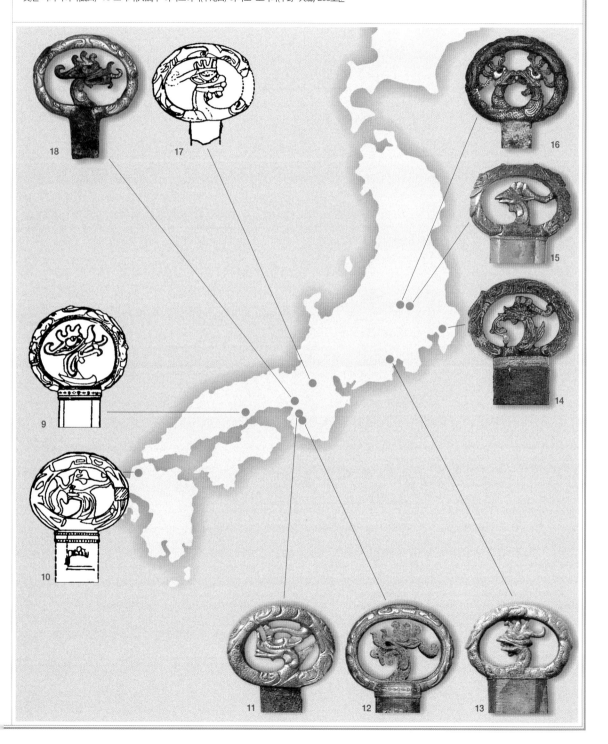

4

다양한 청동 유물

청동 거울 칼이 현실적인 무력의 상징이라면 거울은 자연과 교감할 수 있는 신비한 능력의 표상이었다. 청동기시대에 가지가지 청동기를 몸에 늘어뜨리고 손에 든 채 태양을 향해 외치는 제사장의 몸에서는 햇빛에 반사된 광채가 번뜩거렸고 이를 본 민중들은 이 사람이 태양의 자손임을 확신하였다. 그중에서도 화려한 무늬를 새겨 넣은 청동 거울(동경, 銅鏡)이 으뜸가는 보물이었다. 이런 까닭에 우리나라의 거울은 얼굴을 보는 거울이 아니라 신과 교감하는 무구(巫具)였던 것이다.

주술적인 사고가 인간을 사로잡던 원시의 긴 터널을 지나고 차츰 인지가 깨이면서 삼국의 지배자들은 거울을 소유하고 부장하는 습속을 버리게 되었다. 불교나 도교 같은 고급 종교가 들어오면서 더 이상 주술적인 무구는 필요하지 않았기 때문이다. 같은 시기 이웃한 일본열도에서 거울을 무덤에 부장하는 풍습이 크게 유행한 것과는 크게 다르다.

그런데 돌연 무령왕릉에서 거울이 3점이나 나온 것이다. 의자손수대경(宜子孫獸帶鏡)과 방격규구신수경(方格規矩神獸鏡)이 왕쪽에서, 수대

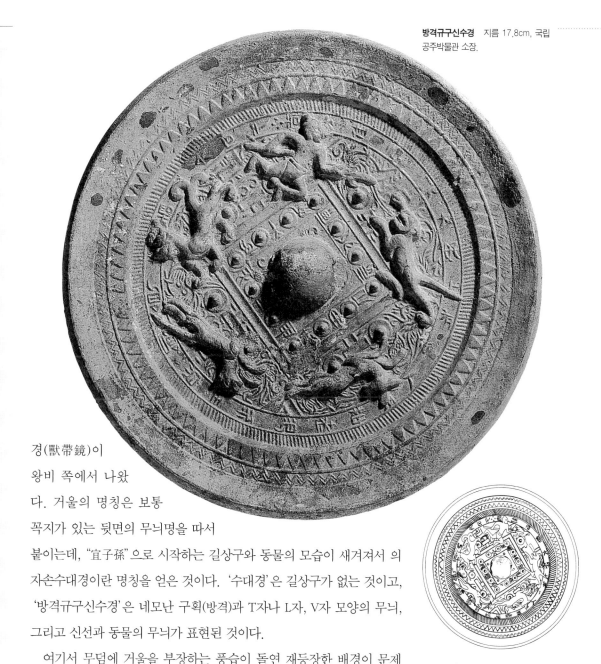

경(獸帶鏡)이

왕비 쪽에서 나왔

다. 거울의 명칭은 보통

꼭지가 있는 뒷면의 무늬명을 따서

붙이는데, "宜子孫"으로 시작하는 길상구와 동물의 모습이 새겨져서 의
자손수대경이란 명칭을 얻은 것이다. '수대경'은 길상구가 없는 것이고,
'방격규구신수경'은 네모난 구획(방격)과 T자나 L자, V자 모양의 무늬,
그리고 신선과 동물의 무늬가 표현된 것이다.

　여기서 무덤에 거울을 부장하는 풍습이 돌연 재등장한 배경이 문제
가 된다. 장례 풍습에 무언가 변화가 일어났음은 분명한데 구체적인 양
상은 알 수 없지만 그 배경에 도교적 내세관이나 남조 상장 의례의 영
향이 있었던 것 같다.

방격규구신수경 도면

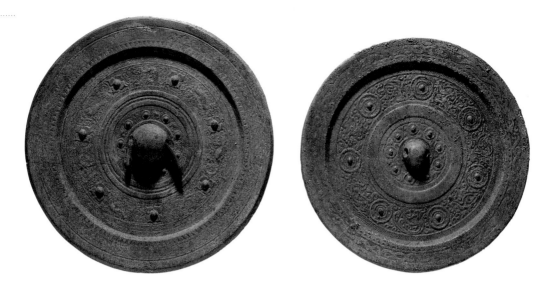

의자손수대경(좌) 지름 23.2cm, 국립 공주박물관 소장.

수대경(우) 지름 18.1cm, 국립공주박 물관 소장.

또 한 가지 문제가 되는 것은 3점 중 가장 크고 왕의 머리 부분에서 발견된 의자손수대경이다. 이와 똑같이 생긴 거울이 일본에서 3점이나 발견되었기 때문이다. 당연히 6세기 전반 백제와 왜 사이의 긴밀한 관계가 궁금해지는데 이 문제는 뒤에서 다시 보자.

다리미　왕비의 발치 쪽에서는 신발 아래에 깔린 채로 속이 깊은 프라이팬 모양의 청동 다리미(위두, 熨斗)가 1점 출토되었다. 몸통의 윗면에는 6줄의 홈을 새겼으며 속 바닥에는 천을 붙였다. 손잡이는 몸통과 단을 이루며 붙어 있는데 매우 긴 점이 특징이며, 횡단면은 위가 편평하고 아래가 둥근 반원형이다. 속에 숯을 넣고 옷감을 다렸을 것이다. 물론 왕비가 직접 왕의 옷을 다리지는 않았겠지만 부인의 역할을 상징적으로 표현한 것이다.

동제 다리미 길이 49cm, 국립공주박 물관 소장.

186

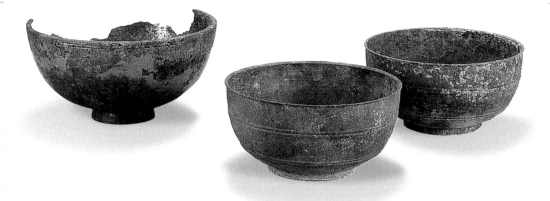

동제 완 높이 7.2cm, 국립공주박물관 소장.

각종 청동 그릇 무령왕릉에서는 청동으로 만든 그릇이 11점이나 출토되었다. 고구려나 신라에서도 최고 지배 계층의 무덤에 청동 그릇이 부장되는 경우가 종종 있지만 이렇게 많은 양이 나온 것은 유례가 없다.

출토 위치는 연도와 현실로 나뉘어진다. 연도에 들어가자마자 2점의 완(盌)이 청자 육이호 2점, 수저 2벌과 함께 나뒹굴고 있었는데, 원래는 왕과 왕비를 위하여 1벌씩 놓여졌을 것이다. 제 위치에서 이탈한 이유는 분명치 않은데 입구라는 점을 감안하면 발굴조사 초기의 혼란한 상황에서 유래되었을 가능성도 있다.

완의 크기는 약간 다른데 얕은 굽이 달린 밥그릇 모양이다. 겉면에는 두 군데에 걸쳐 볼록한 띠가 돌아간다.

계속 안으로 들어가서 연도가 끝나 가는 지점의 동쪽에 1점의 잔이 목판 아래에 깔린 채 발견되었다. 이 목판의 정체는 앞에서 설명한 대로 나무문이었을 것이다. 또한 연도가 끝나고 현실이 시작하는 부분의 바닥에 잔 2점이 포개진 채 놓여져 있었다. 관받침 위에 놓인 왕의 머리 주변에는 흑자 병과 청동 잔 1점이 놓여 있어서 술병과 술잔의 역할을 하였던 것 같다.

이밖에 잔 1점이 더 있는데 도면에 표시되지 않았을 뿐만 아니라 설명도 애매하여 출토 지점을 도저히 알 수 없다. 최초의 보고서에서는 "관대 앞 중심부 가까이"라고 하였고, 무령왕릉 발견 이후 20년이 흐른

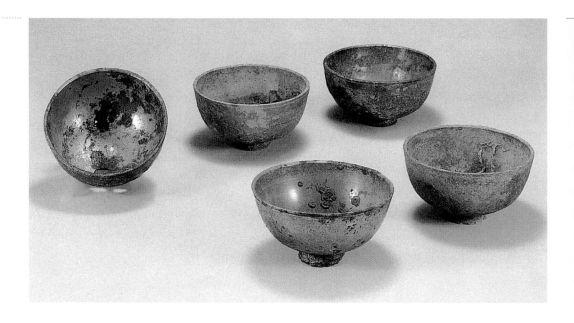

동제 잔 높이 4.5~4.7cm, 국립공주
박물관 소장.

1991년에 나온 연구물에서도 똑같은 표현이 반복되었을 뿐이다.

어찌되었건 무령왕릉에서 모두 5점의 청동 잔이 출토된 것은 분명한
데 크기와 형태는 모두 비슷하다. 높이 4.5cm 전후, 입지름 4.6cm 정
도이며 바닥에 높이 0.6cm 정도의 낮은 굽이 달렸다. 전체적으로 완을
축소한 듯한 모양이다.

발견 당시에는 겉면을 감싼 두터운 녹 때문에 별다른 무늬가 없는
줄 알았지만 과학적인 보존처리 작업을 거친 결과 겉면에는 연꽃이 피
어난 모양을, 안쪽에는 연꽃과 줄기 사이로 2마리의 물고기가 유유히
헤엄치는 모습을 얇고 가는 선으로 표현한 것이 드러났다. 잔에 맑은
술을 부으면 연못에 물고기가 노니는 듯한
착각을 불러일으켰을 것이다. 이렇게
금속 용기의 안쪽에 쌍어(雙魚)를 표
현한 것은 남조에서 자주 등장하기
때문에 이 그릇 역시 양나라에서 수
입하였던 것으로 보인다. 재미있는 것
은 남조에서는 쌍어문[9]을 청동 대야에

동제 잔의 외면(좌)과 내면(우)의 무늬
도면

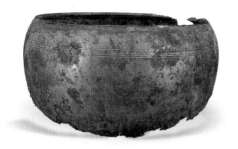

표현한 경우가 많은데, 여자가 시집올 때 이 대야를 가져온 것으로 보
고 있다.

이제 현실의 관받침 위를 살펴보면 왕비 쪽에서 모두 4점의 청동 그
릇이 확인된다. 머리가 놓인 지점의 서남쪽에는 숟가락과 손칼을 넣은
주발 1점을, 머리의 남쪽에는 접시·동탁은잔(銅托銀盞)·완을 1점씩 배
치하였다.

주발은 바닥 부분의 부식이 심해 정확한 형태를 알 수 없으나 입지름
17.7cm, 몸통 부분의 지름이 20cm 정도로, 주둥이 부분이 안으로 경
사지면서 두툼해진다. 겉면에는 별다른 무늬 없이 음각한 얇은 선이 몇
줄 돌아가고 있다. 내부에 숟가락과 손칼이 들어 있던 점을 볼 때 식기
로 사용되었음을 알 수 있다.

접시는 지름이 14cm, 높이가 1cm 정도 되는 납작한 형태인데 안은
오목하게 파이면서 입쪽에 1줄, 다시 그 안쪽으로 3줄 해서 모두 4줄의
침선이 돌아가고 있다.

완은 연도 입구에서 발견된 2점과 약간 차이가 있어서 입지름이 더
크고 높이도 높으며 받침의 지름은 작다. 표면에 아무런 무늬가 없는
점도 차이점이다.

무령왕릉에서 발견된 금속 그릇의 진수는 뭐니뭐니 해도 동탁은잔이
다. 동탁은잔이란 청동제 받침(동탁)과 은으로 만든 잔(은잔)을 합쳐 부
르는 말로서 원래는 불교 행사용이다. 받침은 낮은 대각(굽다리)이 달린
접시 모양이며 정 중앙에는 은잔을 걸치기 위한 속이 빈 원통형의 받침

9 두 마리의 물고기를 대칭으로 표
현한 무늬를 쌍어문이라고 부른
다. 간혹 김해의 수로왕릉 정문에
그려진 쌍어문을 인도의 것과 비
교하면서 수로의 부인 허왕후가
인도에서 김해로 시집왔다는 주장
의 근거로 삼기도 한다. 하지만 수
로왕릉의 쌍어문은 18세기 말~19
세기 초에 그려진 것이어서 학술
적인 가치는 전혀 없다. 쌍어문이
란 것이 인도에서만 보이는 것도
아니어서 중국 동북 지방의 선비
족이나, 남쪽의 남조 지역에서 모
두 청동 대야의 안쪽 바닥을 장식
한 무늬로 즐겨 사용된다. 무령왕
릉의 것은 중국 남조와 관련이 있
을 것으로 판단된다.

동탁은잔과 뚜껑의 도면 높이 15cm,
국립공주박물관 소장.

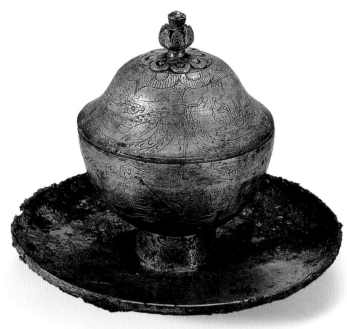

이 솟아 있다. 여기에 은잔의 굽이 안으로 들어가면서 걸치도록 고안되
었다.

동탁에 은잔을 올려놓았을 때의 전체 높이는 15cm 정도인데 받침과
은잔의 비례가 안정감을 주면서도 상쾌한 느낌을 준다. 이는 반구형 몸
통과 야트막한 산을 형상화한 듯한 뚜껑, 연꽃 봉오리 모양의 꼭지가
보여 주는 비례미에서 오는 것이다.

은잔이라고 이름 붙이기는 하였지만 사실은 은합(銀盒)이라고 하는
것이 더 어울리는 이 그릇에는 겉면 전체에 화려한 무늬가 베풀어져 있
다. 신라의 왕릉급인 황남대총에서도 뚜껑을 가진 은합이 출토되었지

동탁은잔의 뚜껑 세부

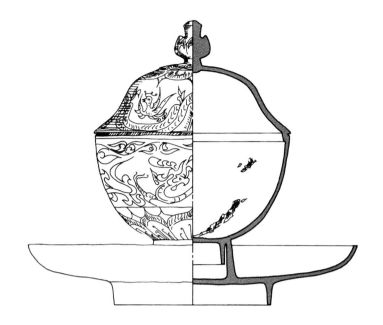

동탁은잔의 측면도와 단면도

만 뚜껑 표면에 세 잎사귀와 고리로만 간단히 장식하였을 뿐 무령왕릉 동탁은잔의 화려함에는 비교가 되지 않는다.

뚜껑의 꼭지 주변에 만개한 여덟 잎사귀의 연꽃 모양을 표현한 금제 장식을 붙여서 피어오르는 꽃봉오리를 에워싸게 하였으며, 이 금 장식의 아래로는 잎이 8개인 연꽃과 신선들이 산다는 삼산(三山), 봉황으로 보이는 새들을 음각선문으로 표현하였다. 몸통부는 아래에서 보았을 때 굽을 중심으로 역시 8개의 잎을 가진 연꽃이 만개하고, 그 위로 사슴·용·새 등의 상서로운 동물들을 표현하였다. 무늬의 표현이나 모양에서 고구려 고분벽화와 상통하는 것이 많을 뿐 아니라 무령왕릉이 발견된 지 22년 후인 1993년 부여에서 발견된 금동대향로를 예견하는 듯하다.

그런데 이러한 금속 그릇들은 백제에서 제작된 것이 아니라 청동 다리미와 마찬가지로 중국 양나라에서 수입하였을 가능성이 높다. 양나라 유적에서 무령왕릉의 것과 유사한 다리미와 각종 그릇들이 출토된 예가 이미 보고되었기 때문이다.

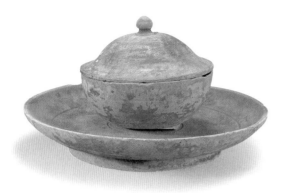
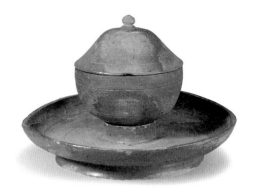

녹유탁잔(좌) 높이 20.7cm, 나주 복암리 고분 출토, 전남대학교박물관 소장.

녹유탁잔(우) 높이 12.9cm, 국립중앙박물관 소장.

처음에는 중국에서 수입되었다고 하더라도 이러한 그릇을 모델로 백제 내부에서 다양한 실험이 이루어졌던 것 같다. 그 증거 중의 하나가 나주 복암리의 한 고분에서 출토된 녹유(綠釉)탁잔이다. 이 무덤의 주인공은 나주 지역을 기반으로 삼은 세력가로서, 백제 중앙에서 내려 준 물건들을 앞세워 스스로의 권위를 내세웠다. 녹유탁잔도 그러한 유물 중의 하나일 것이다. 삼국시대의 도공은 중국의 동기나 자기의 형태를 토기로 번안하거나 자기의 질감을 재현하려고 노력하였는데 그 성과물이 녹유이다. 따라서 복암리의 녹유탁잔도 이러한 결과물의 하나로 보인다.

보물 제453호로 지정된 국립중앙박물관 소장의 녹유탁잔(상·우)은 무령왕릉의 동탁은잔과 외형적으로 매우 흡사한데 출토지를 모른 채 그동안 막연히 통일신라시대의 것으로 추정되었다. 하지만 이러한 형태의 유물은 오히려 백제에서 유행하였음이 분명하다. 왜냐하면 이와 유사한 유물들이 6~7세기 일본 각지에서 발견되었기 때문이다.

숟가락 | 연도 입구에서 발견된 2점의 숟가락은 전체 길이가 18cm를 조금 넘는다. 음식이 담기는 곳인 시부(匙部)의 깊이는 얕고 평면은 살구씨 모양이며 길이는 7.4~7.6cm 정도이다. 손잡이는 갑자기 넓게 벌어져 두터워지는데 끝단은 직선을 이룬다. 시부

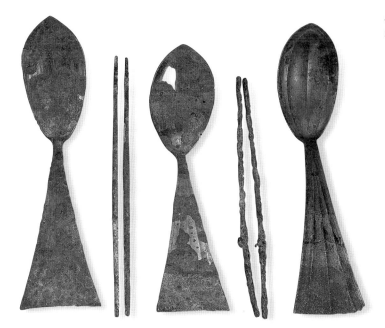

동제 숟가락과 젓가락 길이 18.2~
21.2cm, 국립공주박물관 소장.

와 손잡이에 모두 볼록한 융기선을 만들어서 장식성을 더하였다. 2쌍
의 젓가락 중 1쌍은 손잡이 끝에서 5.4cm 정도 내려온 지점에 작은 고
리가 달려 있어서 이채롭다.

왕비의 머리 쪽에서 장도와 함께 주발에 담겨진 채 발견된 숟가락은
앞에서 본 2쌍의 것과 대동소이하나 길이가 20cm가 넘는 점이 다르다.

삼국시대 고분에서 금속제 수저가 발견된 예는 매우 드문데 몇 점 출
토된 것도 무령왕릉처럼 표면에 무늬를 베푼 것은 전혀 없어서 신분의
차이를 확연히 보여 준다. 숟가락과 달리 젓가락은 무령왕릉을 제외하
면 삼국시대 무덤에서 출토된 예가 아직 없다. 귀한 금속제 젓가락을
사용한다는 것은 왕과 왕비가 아니면 불가능하였을 것이고 대부분은
나무를 깎아 만든 것에 만족해야 했을 것이다.

고대의 수저

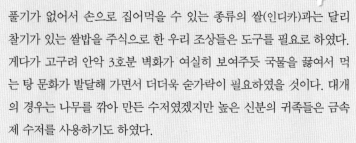

풀기가 없어서 손으로 집어먹을 수 있는 종류의 쌀(인디카)과는 달리 찰기가 있는 쌀밥을 주식으로 한 우리 조상들은 도구를 필요로 하였다. 게다가 고구려 안악 3호분 벽화가 여실히 보여주듯 국물을 끓여서 먹는 탕 문화가 발달해 가면서 더더욱 숟가락이 필요하였을 것이다. 대개의 경우는 나무를 깎아 만든 수저였겠지만 높은 신분의 귀족들은 금속제 수저를 사용하기도 하였다.

신라에서는 경주 금관총에서 금동제 1점과 은제 3점이 발견된 것이 유일하지만 백제에서는 부여의 왕궁 추정지, 논산 표정리 고분, 청주 신봉동 고분 등 적지 않은 예가 있다. 이 점만 보아도 백제의 귀족 문화가 매우 고급스럽고 세련되었음을 알 수 있다. 특히 부여의 왕궁 추정지에서 출토된 작은 숟가락은 동그란 시부에 긴 자루, 피지 않은 꽃봉오리 모양의 끝 장식으로 구성되어 매우 세련된 형태이다.

통일신라시대에 들어가면 경주 안압지, 황해도 평산, 부여 부소산성 등지에서 출토된 예가 있으며 고려시대 이후에는 개인 무덤에 청동 수저를 부장하는 예가 증가하기 시작하여 마침내 조선시대에는 백자 식기 세트와 청동 수저 1벌을 무덤에 넣는 것이 일반적인 풍습으로 자리잡게 된다.

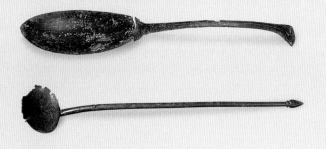

동제 숟가락 길이 18.5cm, 청주 신봉동 고분 출토, 국립청주박물관 소장.

동제 숟가락 길이 23.5cm, 부여 추정 왕궁지 출토, 국립부여박물관 소장.

5

수입된 중국 도자기

무령왕릉에서는 백제 토기가 단 1점도 출토되지 않았고 대신 중국 도자기가 9점이나 발견되었다. 청자 단지가 2점, 네 귀 달린 흑자 병 1점, 백자 잔 6점이 그것이다. 청자는 모두 귀가 6개인 항아리인데 한 점에는 뚜껑이 있고 흑자는 술병처럼 생겼다. 백자는 모두 작은 종지 모양으로, 5점은 벽면의 오목한 감(龕)에 넣어 등잔으로 사용되었으며 1점은 "무덤 바닥에서 발견되었다"고 하지만 정확한 위치는 알 수 없다.

백자 등잔 높이 4.5cm, 국립공주박물관 소장.

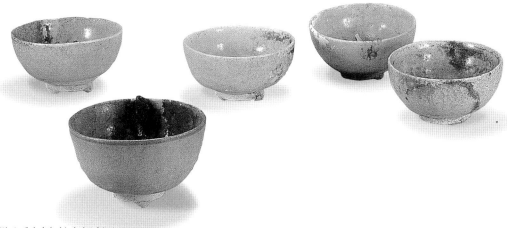

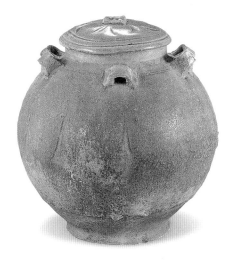

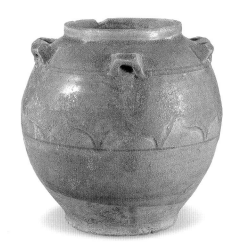

뚜껑 달린 청자 육이호 높이 21.7cm, 국립공주박물관 소장.

청자 육이호 높이 18cm, 국립공주박물관 소장.

10 표면에는 유약을 발랐지만 일반적인 자기보다 낮은 온도에서 구워 벽심이 무른 그릇을 말한다. 그런 까닭에 자기가 아니라 도기로 분류된다. 중국에서는 3세기 동오대부터 많은 양의 시유도기가 사용되는데 이는 청자나 흑자와 같은 자기류가 그만큼 귀한 물건이었음을 보여 준다.
서울의 몽촌토성과 풍납토성, 홍성의 신금성 등지에서 중국의 시유도기가 많이 출토되었고 그중에 어깨 부위에 동전무늬를 찍은 부류를 따로 전문도기(錢文陶器)라고 부른다. 백제 유적에서 발견된 전문도기는 대개 3세기 후반대의 유물로 추정된다. 그 결과 백제와 중국의 교류가 4세기 중·후반 근초고왕대부터라는 종전의 통설이 무너지게 되었다.

백제에서는 중국제 도자기를 넣은 무덤이 자주 발견되는데 최고 지배층이거나 지방 세력가들의 무덤이다. 이들 무덤에는 대부분 백제 토기와 더불어 중국 도자기가 1점씩 부장되었으나 무령왕릉에는 무려 9점이나 부장되었다. 왕릉이라는 신분적 차이를 여실히 보여 준다.

무령왕릉 다음으로 많은 중국 도자기를 부장한 공주 수촌리 4호분에서는 흑자 2점과 시유(施釉)도기[10] 1점, 청자 잔 1점이 발견되었다. 4세기 후반에서 5세기 전반에 걸친 시기에 공주 지역에서 최고 권력을 누리던 인물의 무덤인데 4점의 중국 도자기를 부장하였다는 것만으로도 대단한 것이다. 하지만 9점의 무령왕릉에 비하면 커다란 낙차를 실감할 수 있다.

그런데 한 가지 주목되는 사실은 흑유반구병(黑釉盤口瓶)[11]의 주둥이 한쪽이 깨져 있는 점이다. 물론 사용하거나 무덤에 부장하는 도중에 깨졌을 가능성도 있지만 백제에서는 제사나 무덤 부장용 토기의 한 귀퉁이를 깨는 풍습이 광범위하게 퍼져 있었다. 제사의 예로는 서울 풍납토성 경당 지구 9호 유구와 부안 죽막동 유적이 저명하며 부장품의 예는 이루 말할 수 없을 정도로 많아서 오히려 한 부분을 깨지 않는 경

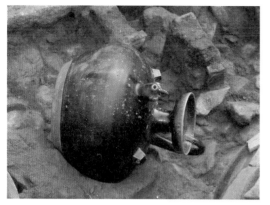

공주 수촌리 고분의 중국 자기 출토 상황

우가 드물다.

일부러 물건의 일부를 훼손하는 행위를 훼기(毁器)라고 하는데 토기 훼기의 예는 백제만이 아니라 신라, 가야, 일본에서도 광범위하게 나타난다. 경우에 따라서는 칼 등의 금속기를 일부러 구부려 무덤에 부장하기도 하였는데 금관가야의 왕릉인 김해 대성동 고분군의 예가 저명하다.

이러한 행위의 이면에 있는 당시 사람들의 심리 상태를 엿보기는 쉽지 않으나 일단은 이승과 저승을 구분하려는 의도로 보인다. 저승에 갈 사람을 위한 부장품이나 신에게 바치는 제수용품은 일상적인 물건과는 무언가 달라야 했기에 한쪽 귀퉁이를 떼어 내 구분하려고 했던 것 같다.

11 일반적인 병과 달리 주둥이가 수평으로 이어지다가 90도로 꺾여 곧게 올라간 것을 반구라고 한다. 물이나 술과 같은 액체를 따르기에 적합한 모양이다. 중국에서는 청자나 흑자의 주요 기종으로 즐겨 이용되는데 그 영향을 받아 백제와 신라에서는 6세기경부터, 고구려는 이보다 좀더 이른 시기부터 반구호나 반구병이 나타난다. 목과 몸통이 긴 것은 반구병, 뭉툭한 것은 반구호로 부른다.

6

무덤을 지킨 돌짐승, 진묘수

무령왕릉의 진묘수 높이 30.0cm, 국립공주박물관 소장.

연도에 배치되어 무덤에 들어오는 침입자와 사악한 기운을 막아 내던 무령왕릉의 진묘수는 백제 장제에서는 보기 힘든 존재이다. 뭉툭한 입과 코, 작은 귀, 비만한 몸통, 짧은 다리, 등에 돌기된 4개의 갈기, 4개의 다리 위에 붙은 날개, 정수리에 꽂힌 사슴뿔 모양의 쇠뿔 등이 특징적인 모습이다. 현재는 많이 지워졌지만 아직도 희미하게 입술에 발랐던 붉은색이 남아 있다.

중국에서는 전국시대 초(楚)나라에서 나무로 만든 사슴뿔이 달린 기괴한 모습의 진묘수(鎭墓獸)를 무덤에 부장하는 풍습이 성행하였는데 외부 침입으로부터 죽은 자를 수호하는 역할이었다. 진묘수의 관념은 점차 지역적으로 확산되어 머리에 하나의 예리한 뿔이

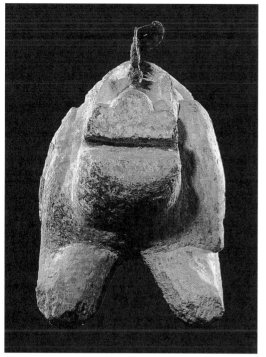
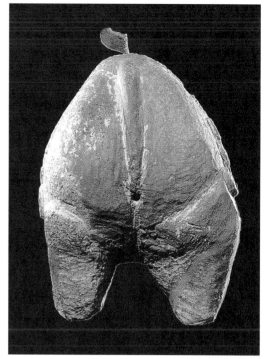

달린 동물의 형태로 정리되어 갔다. 재질은 다양해서 때로는 조각품으로, 벽화로, 그리고 벽돌의 그림으로 나타났다.

　중국의 장례 풍습은 한대까지는 거대한 무덤에 많은 부장품을 넣는 후장(厚葬)을 유지하였으나 삼국시대의 혼란기를 겪으면서 조위(曹魏)와 진(晉)에서는 박장(薄葬)을 국가의 정책으로 강력히 추진하였다. 황제들도 모범을 보이면서 호화스런 부장품 대신 흙으로 구운 작은 모형을 넣을 것을 권하였고 진묘수는 이러한 명기(明器)들 중 중요한 위치를 차지하였다.

　남조의 황제릉에서는 무덤 앞에 배치되는 석각(石刻)에 이러한 진묘수를 포함시키는 것이 정형화되는 한편 무덤 내부에도 작은 진묘수를 넣었다.

　남조 무덤에서 발견된 진묘수들은 무령왕

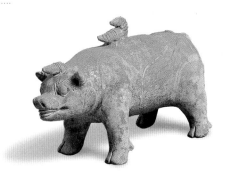

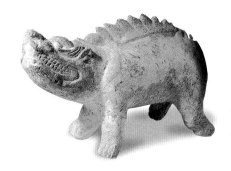

돼지 모양 진묘수(청자, 상) 중국 서진,
12.8×22.2cm, 남경시박물관 소장.

악어 모양 진묘수(석제, 중) 중국 남조,
22.8×38.6cm, 남경시박물관 소장.

물소 모양 진묘수(토제, 하) 중국 남조,
21×31cm, 남경박물원 소장.

12 불로·불사약을 가졌다고 하는
중국 신화에 나오는 여신.

릉의 것과 크기가 비슷하며 재질은 돌도 있고 흙으로 만든 것도 있다. 형태는 제각각이어서 남중국 일대에 분포하던 물소의 형태를 모델로 삼은 것도 있고 돼지를 변형시킨 것도 있으며, 심지어 악어 모양도 있다. 어차피 상상 속의 동물이기 때문에 딱히 한 가지 동물만 모델로 삼은 것은 아니었다. 무령왕릉의 것은 전체적으로 돼지 형태인데, 남경 지역의 남조 무덤에서 발견된 돼지와 악어 모양의 진묘수를 합성한다면 아마 무령왕릉의 진묘수와 비슷해질 것이다.

그런데 일본의 요시무라 치사코(吉村昔子)는 무덤을 지키는 역할을 한다는 중국 진묘수에 대한 자료를 섭렵하면서 중요한 발견을 하였다. 중국의 진묘수는 머리에 뿔이 하나 달린 이른바 독각계 진묘수가 주류를 이루는데, 이들의 역할은 단순히 무덤을 지키는 데 그치는 것이 아니라 죽은 자를 서왕모(西王母)[12]가 사는 곳으로 인도함으로써 영혼의 승선(昇仙)을 도와주는 안내자 역할을 한다는 것이다.

다른 말로 하자면 머리에 하나의 뿔이 달린 진묘수는 도교적 저승세계에 대한 인식의 산물인 셈이다. 무령왕릉에서 발견된 진묘수도 뿔의 형태나 세부 표현을 보면 중국적인 진묘수의 범주에서 벗어나지 않는다. 그렇다면 당시 백제 왕실이 생각하던 저승세계의 모습이 중국의 도교적 사후관과 같은 것이었을까? 앞의 묘지와 매지권에서 보듯이 백제 왕실이 의외로 도교에 깊이 심취했을 가능성이 재삼 떠오른다.

그런데 이 동물은 오른쪽 뒷다리가 부러진 채로 발견되었다. 발굴조사자들은 보고서에서 왕비를 추가로 매장할 때 당시 사람들이 부주의로 넘어뜨렸을 가능성을 생각하였다.

2002년 필자는 국내 몇몇 연구자들과 남조문물답사단을 구성하여

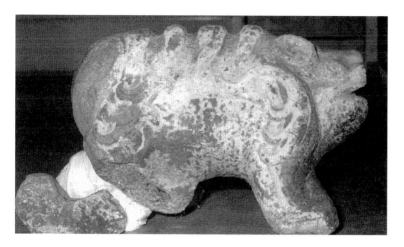

중국 남경 일대를 답사하였는데 남경시박물관의 남조 유물들을 관찰하던 중 충남대 박순발 교수에 의해 뜻밖의 발견이 이루어졌다. 남조 무덤에서 출토된 진묘수들도 모두 뒷다리 한쪽이 부러져 있었던 것이다.

아직 중국 학자들도 이 문제에 주목하고 있는 것 같지는 않은데 무령왕릉의 경우를 포함하여 모두 우연의 일치로 보기에는 너무 부자연스럽지 않은가? 그렇다면 매장을 행하는 도중, 모종의 의례 과정에서 진묘수의 뒷다리 한쪽을 일부러 부러뜨렸을 가능성이 짙어진다. 진묘수의 뒷다리를 부러뜨리는 풍습에서도 남조 국가와 백제는 공통성을 보이는 것이다.

7

백제 금속공예의 진수

무령왕릉에서는 다른 백제 고분과는 비교할 수 없을 만큼 많은 귀금속 장식이 출토되었다. 금, 은, 금동, 유리 등 재질도 다양한데 아쉬운 것은 발굴조사가 너무 급하게 이루어지면서 개개 유물의 정확한 위치와 착장(着裝) 상태, 정확한 수량 등을 알 수 없다는 점이다. 예컨대 유리구 슬만 하더라도 크고 작은 것을 모두 합하면 수만 점이 되겠지만 정확한 사용처는 물론이고 아직껏 정확한 수량조차 파악되지 못하고 있다. 앞으로 무령왕릉 같은 처녀분이 또다시 우리 세대에 나올 가능성은 아주

금제 네 잎 모양 장식 길이 7,6×8,4cm, 국립공주박물관 소장.

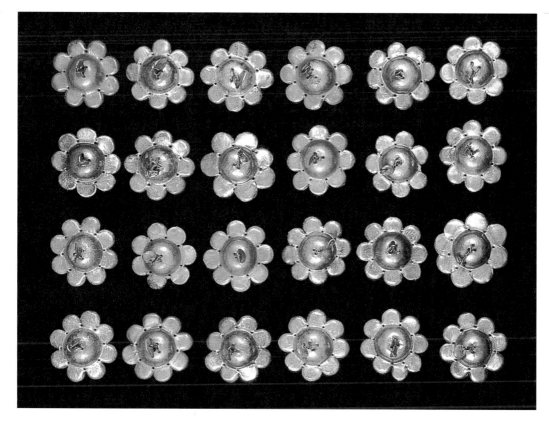

적기 때문에 아쉬움은 더하지만 무령왕릉에서 이런 유물이 나온 사실 만으로도 무궁한 자료를 제공하는 것이다.

금제 꽃 모양 장식 지름 4cm, 국립공 주박물관 소장.

금과 은으로 만든 장식 | 우선 왕비 쪽에서 발견된 네 잎 모양의 금제 장식을 들 수 있다. 5개의 달개가 달린 반구체 주위에 각기 하나씩의 달개를 단 4개의 잎사귀를 배치한 장식이다. 기본적으로 네 잎 무늬(사엽문)의 형태를 취하였는데 이러한 무늬는 중국에서 즐겨 사용되었고 특히 목관 장식으로 애용되었다. 반구체 안쪽에 유기물 흔적이 있는 것을 볼 때 직물이나 가죽에 달았던 것으로 보인다.

수적으로 가장 많은 것은 금·은제 꽃 모양 장식이다. 반구체 주위에 꽃잎이 배치된 형상으로 꽃잎과 꽃잎 사이에 구멍이 뚫려서 다른 물체

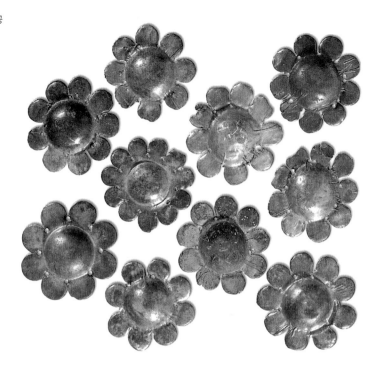

에 부착할 수 있다. 왕 쪽에서는 달개 달린 소형(지름 2cm) 장식이 475
점, 달개 없는 것이 122점 확인되었으며 잎의 수는 6·7·8엽으로 다양
하다. 왕비 쪽은 지름이 4cm 정도의 대형으로 38개 모두 달개가 달렸
으며 잎의 수는 7, 8개로 두 종류이다. 왕과 왕비 쪽에서 모두 목관 겉
면과 바닥에 흩어진 상태로 수습된 은제 꽃 모양 장식은 지름이 6cm로
큰 편인데, 잎의 수는 8, 9, 11개로 3가지이고 총수는 92점이다. 그중
한 점의 겉면에는 "一百卅三"이란 글자가 새겨져 있는데 아마도 그 의
미는 총 143점을 만들었다는 뜻일 게다. 이들 장식은 다용도여서 목관
이나 수의를 장식하거나 무덤 벽면에 둘려진 장막에 달았을 것이다.

　꽃 모양보다는 덜 화려하지만 금속판의 한쪽을 눌러서 마치 챙 달린
모자처럼 만든 원형 장식도 있는데, 이 역시 같은 용도로 사용한 것 같
다. 왕과 왕비 쪽에 걸쳐서 무려 1,000점이 넘는 금제 원형 장식이 나왔
는데 달개 달린 것(지름 1.6cm)이 973점, 달개 없는 것(지름 1.3cm)이
28점이다. 동일한 형태지만 재질이 은인 것은 25점으로 모두 달개가

은제 오각형 장식 길이 6.75cm, 국립
공주박물관 소장.

달려 있다.

 이밖에 금제 나뭇잎 모양 장식 16점, 은제 마름모꼴 장식 21점, 금제
오각형 장식 21점, 은제 오각형 장식 6점, 달개 달린 금제 사각형 장식
1점 등 일일이 열거하기 어려울 정도로 많은 장식이 있다. 은으로 만든
공 모양의 구슬은 수십 점이 넘지만 정확한 수를 모른다. 은제 오각형
장식 중 2점은 한쪽 면에서 뾰족한 도구로 때려 무늬를 만드는 타출기
법으로 인동당초무늬를 표현하였다.

 또한 금과 은으로 된 나선 모양의 장식이 각 1점, 톱니 모양의 금제
장식이 2점 더 있다. 이런 형태의 장식은 백제 고분에서 종종 발견되었
다. 웅진기의 것은 공주 금학동과 금성동·옥룡동 등지의 중앙과 서천·
군산 등지의 지방에서 출토된 예가 있고, 사비기의 무덤에서도 유사한
물건이 나왔지만 수량과 종류, 그리고 화려함에서 무령왕릉에 비할 바
가 아니다.

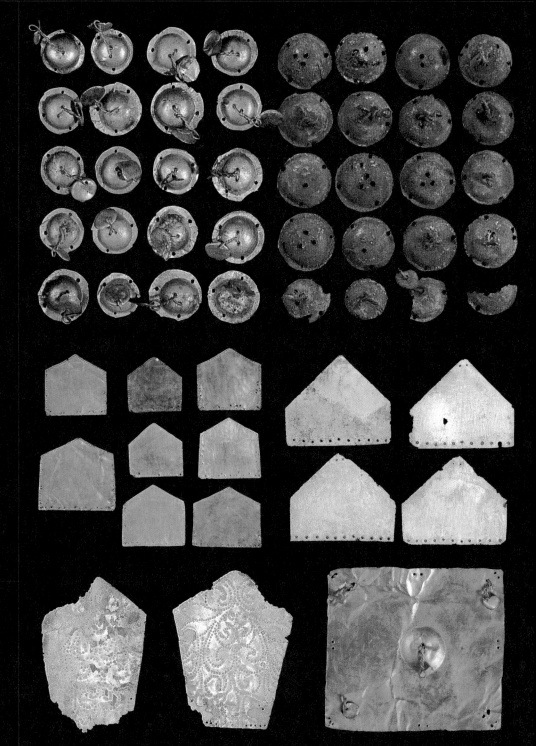

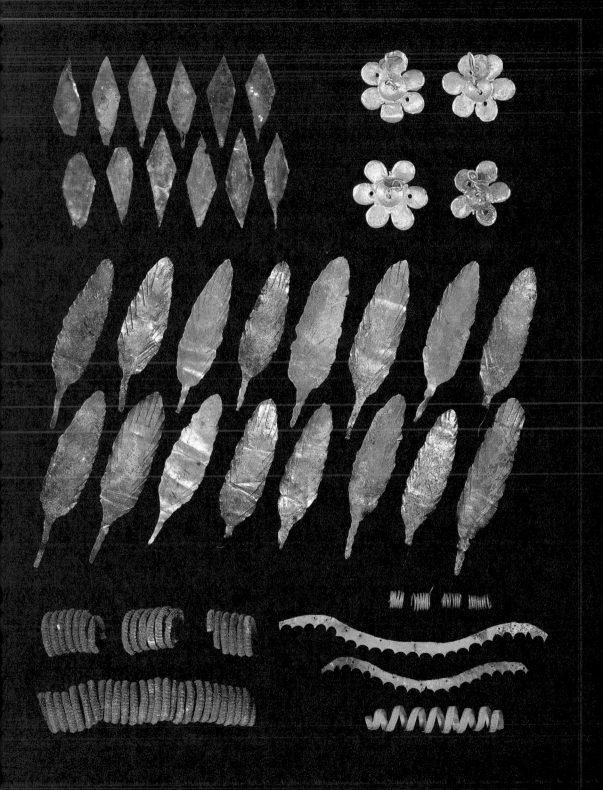

각양각색의 구슬 무령왕릉에서 출토된 유물 중 양적으로 가장 많은 것은 노랑색, 연두색, 녹색, 청색, 주황색 등 다양한 색깔에 다양한 크기로 만들어진 수만 점의 유리구슬이다. 아직껏 무령왕릉에서 출토된 유리구슬의 수가 얼마인지 알 수 없는 실정이지만 발달된 유리공예의 수준을 보여 주는 데에는 부족함이 없다.

그중에서 특이한 것은 왕비의 가슴 부위에서 70여 점이 수습된 금박 유리구슬이다. 금박 유리구슬이란 유리 표면에 금박을 입히고 다시 그 위를 유리로 코팅한 특이한 구슬이다. 기원전 3세기 무렵 중동 지방에서 만들기 시작하여 기원후 4~5세기에 중앙아시아, 인도, 동남아시아 등지에 전래되었다. 한반도에서 가장 먼저 출현하는 곳은 낙랑 지역이지만 제작지는 한반도 바깥이었다고 판단된다. 3세기까지는 낙랑이 중심이 된 고대 교역망을 통해 한반도 각지로 퍼져 나갔고 그 결과 연천 학곡리, 천안 청당동·두정동, 김해 양동리, 부산 복천동, 경산 임당동 등지에서 소량의 유물이 발견되었다. 4세기 이후에는 백제를 중심으로 넓은 범위에 걸쳐 퍼져 나갔는데 차츰 국산화가 진행되었던 것 같다.

무령왕릉에서 발견된 금박 유리구슬의

금박 구슬
지름 0.2~0.3cm,
국립공주박물관 소장.

금박 유리구슬과 곱은옥
길이(곱은옥) 2.7cm, 천안
두정동 출토, 국립공주박물
관 소장.

각양각색의 구슬들

크기는 들쑥날쑥하고 모양도 한 점씩 떨어진 것과 2~3점이 줄줄이 붙어 있는 것이 공존하는데 서로 연결하면 목걸이가 된다.

금박 유리구슬 못지 않게 특이한 구슬이 연리문(練理文) 구슬이다. 역시 왕비의 머리 부근에서 발견되었는데 색색의 유리띠를 감아 돌려서 만든 대롱 모양의 구슬이다. 모양은 다르지만 같은 기술로 만든 구슬이 함평 신덕의 전방후원분(前方後圓墳),[13] 그리고 일본 나라현의 니자와센즈카(新澤千塚) 126호분에서 발견되었는데 모두 백제와 긴밀한 관련이 있다.

이밖에 대롱옥(관옥, 管玉)과 대추 모양으로 호박이나 유리를 원료로 만들어진 구슬도 있고, 곱은옥 형태는 경옥(비취)과 유리로 만들어졌다. 경옥제 곱은옥에는 금으로 된 모자를 씌웠는데, 이 모자에는 당시 최첨단 기술이라고 할 수 있는 좁쌀 알갱이만 한 금 알갱이를 붙인 누금기법, 적색과 녹색의 안료를 끼워 박은 감장(嵌裝)기법이 유감없이 발휘되었다.

마지막으로 유리로 만든 인물상 2점을 살펴보자. 형태가 온전한 한 점은 높이 2.8cm 정도에 푸른빛이 도는데 머리를 깎고 손을 합장한 모습이다. 허리 아래가 없어진 다른 한 점도 같은 형태로 추정되는데 산화가 심하게 진행되어 원래의 색을 많이 잃고 누런빛을 띤다. 2점 모두 허리에 구멍이 있는데 여기에 끈을 매달았던 것으로 보인다. 펜던트처럼 매달아서 수호신이나 부적의 역할을 하였을 터인데 이런 물건을 중국에서는 옹중(翁仲)이라고 부르며 남조시대에 유행하였다. 머리털이 하나도 없는 이 동자는 불교 승려나 도교 도사를 묘사한 것으로 보인다.

13 3~4세기대의 분구묘인 만가촌 유적과 6세기 이후의 돌방무덤인 석계 고분군 사이에 위치한 길이 51m의 전방후원분이다. 방패 모양의 도랑을 비롯한 외형, 돌방을 쌓은 방식, 벽면에 바른 붉은 칠 등이 일본의 고분과 많이 닮아 있다. 굽다리 접시(고배)와 뚜껑접시(개배)를 비롯한 많은 양의 토기와 무기, 말갖춤새, 유리구슬, 장신구 등이 출토되었다. 무덤의 구조와 부장품 면에서 일본적 요소와 백제적 요소가 뒤섞여 있어서 이 무덤의 주인공이 누구인지에 대한 논쟁이 치열하게 전개되고 있다. 즉 이 지역의 수장이란 설, 일본에서 파견된 인물이란 설, 태생은 일본이지만 백제를 위해 활약한 관리라는 설이 팽팽히 맞서 있는 상태이다.

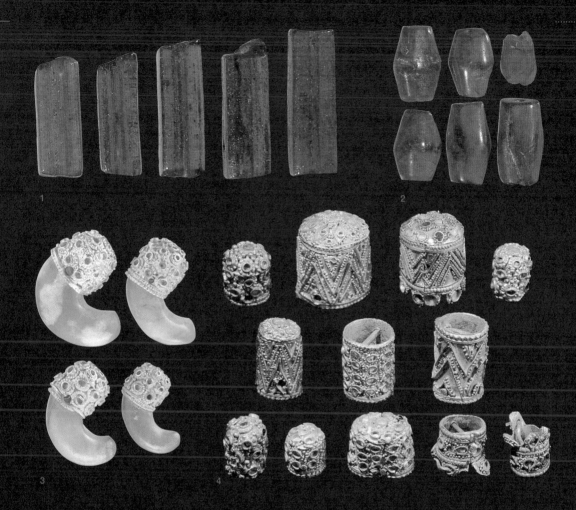

1 **대롱옥** 길이 1.7cm, 국립공주박물
관 소장.

2 **대추옥** 길이 1.7~2.1cm, 국립공주
박물관 소장.

3 **모자를 씌운 곱은옥** 길이 3.5, 국립
공주박물관 소장.

4 **금제 모자 모양 장식** 길이 1.5~
2.1cm, 국립공주박물관 소장.

5 **유리제 동자상** 높이 2.8cm, 국립공
주박물관 소장.

6 **유리제 동자상** 높이 1.6cm, 국립공
주박물관 소장.

7 **옹중(翁仲)** 중국 남조, 남경시박물관
소장.

벽사 모양 탄정 벽사와 관련된 것으로, 검은 탄화목으로 만든 동물 모양의 작은 펜던트이다. 길이 2cm, 국립공주박물관 소장.

탄정

왕의 허리띠 부근에서는 총 104점의 검은색 구슬이 발견되었다. 지름 0.5~1.5cm, 두께 0.3~0.6cm 정도의 납작한 물질의 테두리에 금테를 돌린 특이한 형태인데, 금테 양쪽에 구멍이 뚫려 있어서 서로 줄줄이 연결하면 화려한 목걸이가 된다. 이 검은 물질은 탄화목(炭化木) 또는 탄정(炭精)이라 불리며, 석탄의 일종이다. 탄정을 이용하여 만든 공예품은 중국 한나라와 낙랑 무덤에서 종종 발견될 뿐 삼국시대 무덤에서는 좀처럼 보기 힘들다. 따라서 중국에서 들여온 물건일 가능성이 있으나 겉에 금테를 돌린 예는 백제 특유의 고안인 것 같다.

탄정으로 만든 대추 모양 장식 12점이 왕비의 목걸이 부근과 가슴 부위에 걸쳐 출토되었다. 주목되는 것은 왕의 허리띠 부근에서 1점,

벽사 모양 탄정 중국 동진, 높이 1.03(좌)·1.4(우)cm, 남경 부귀산(富貴山) M4호묘(좌)·남경 북고산(北固山) M1호묘(우) 출토, 남경시박물관 소장.

왕비 허리 부근에서 1점씩 나온 사자 모양의 작은 펜던트이다. 목걸이와 함께 결합되었는지 아니면 별도로 매단 장신구였는지는 분명치 않지만 몸통 가운데에 뚫린 구멍을 볼 때 어딘가에 매단 것은 분명하다. 그런데 이 동물의 형태를 보통 사자라고 하지만 백제인들이 아프리카에 가지는 않았을 터이니 사자란 동물을 알 수는 없었을 것이다.

이 동물은 실은 벽사(辟邪)라고 하는 상상 속의 동물이다. 중국인들은 무덤을 지켜 주는 상상 속의 동물을 여러 가지 창안하였는데 그중 머리에 뿔이 나지 않고 사자의 몸통을 가진 동물을 벽사라고 부른다. 지금도 중국 남경 지역에 가면 돌을 조각하여 만든 벽사 1쌍이 무덤 초입부에 배치된 모습을 볼 수 있다. 아울러 남조 무덤에서는 탄정으로 만든 작은 장신구들이 종종 발견되었다. 이런 까닭에 이 펜던트는 중국에서 수입한 것으로 보인다.

탄목 금구 목걸이 지름 1~2cm, 국립 공주박물관 소장.

후지노키 고분 출토 금동 관의 복제품

무령왕 부부의 관식과 가장 유사한 형태의 관은 무령왕릉보다 좀 늦은 시기에 만들어진 후지노키(藤ノ木) 고분의 출토품이다. 고대 일본의 장신구 문화는 백제의 영향을 강하게 받았기 때문에 백제의 사정을 알 수 없는 경우에는 역으로 일본의 자료를 통해 재구성할 수 있다. 후지노키 고분의 금동 관은 일본식 용어로 광대이산식(廣帶二山式)에 해당되는데, 정면 두 군데가 솟아오른 높은 띠에 2개의 솟을장식을 세운 형태이다.

제 7 부

주변 국가와 전개한 문화 교류

백제 주민들의 일본열도 이주는 백제가 멸망하기 전에도 단속적으로 이어졌지만 본격적인 이주는 역시 660년 사비 도성 함락과 663년 백강 전투가 계기가 된다. 일본열도에 이주한 백제인의 수는 문헌에 확인되는 자만 4,000명을 넘는다.

이들이 주로 거처한 곳은 현재의 오사카인 나니와(難波)와 가와치(河內), 시가현 일대이며 간토 지방에 집단적으로 이주된 이들도 적지 않았다. 그들의 활약상은 문관의 인사와 교육을 담당하는 기관이나 율령의 찬술(撰述) 등을 통한 고대국가 체제의 확립, 불교사상과 의학 등 사상이나 고급 지식의 전파·축성 등을 통한 건축·토목 기술 전파 등 다방면에 걸쳐 있어서 일일이 열거하기 어려울 정도이다.

1

중국과의 문화 교류

이미 여러 차례 언급하였듯이 웅진기 백제와 중국의 남조 국가는 전후 유례가 없을 정도로 밀월관계를 유지하였다. 특히 무령왕대야말로 양국간 우호관계의 전범을 보여줄 만한데 이러한 긴밀한 관계는 무령왕대에 백제가 중흥할 수 있었던 원동력이자 국제적 위상 회복에 대한 자신감의 표현이기도 하였다. 개별 유물의 설명에서 분산적으로 다루었던 내용들을 '중국과의 관계'라는 안경을 끼고 집중 정리해 보자.

시차가 없는 백제와 중국의 신제품 선호

백제가 중국에서 다양한 물품들을 수입한 것은 그 역사가 매우 오래되어서 이미 3세기 중·후반부터 서진의 도자기가 수입되기 시작하였다. 인접한 고구려·신라·가야의 유적과 바다 건너 일본에서 지금까지 수만 건의 발굴조사가 이루어졌지만 중국 도자기의 출토 사례는 고작 1~4건에 불과한 데 비해 백제에서는 이미 수백 점 이상이 발견되었다. 여기에는 무언가 특이한 사정이 있음이 틀림없다. 그것은 백제 귀족층이 중국 귀족과 마찬가지로 도자기를 선호했다

는 의미이다.

　당시 중국 양나라에서는 청자를 최고급 부장품으로 취급하여 황제나 귀족 무덤에만 부장할 수 있었다. 청자를 주로 생산하던 지방은 지금의 절강성 해안 일대였는데, 예로부터 월(越)이라고 불렀기에 이곳에서 만들어진 청자 가마를 월요(越窯)라고 불렀다. 월요는 남조시대에 한 번, 그리고 훗날 오대십국시대에 다시 한 번 크게 흥성하였으며, 양자를 구분하기 위하여 남조시대의 월요를 고월요(古越窯)라 하기도 한다.

월주요 청자 중국 서진, 높이 49cm, 남경시박물관 소장.

　월요라 하더라도 가마마다 특색 있는 청자를 구워 구요(甌窯)니 무주요(婺州窯)니 하는 식으로 구분하였다. 그중에서도 가장 독특한 것은 덕청요(德清窯)에서 구운 검은빛이 나는 자기였다. 4세기 후반부터 생산되기 시작한 이 흑자는 태토 속에 철분 함유량이 많아 짙은 간장색을 띠는데 이후 덕청요의 간판 격이 되었다.

　백제에서는 이미 한성기부터 덕청요 흑자가 수입

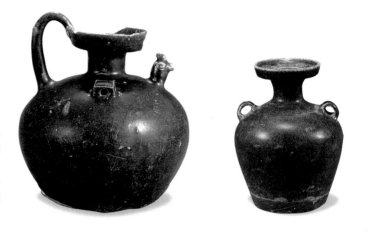

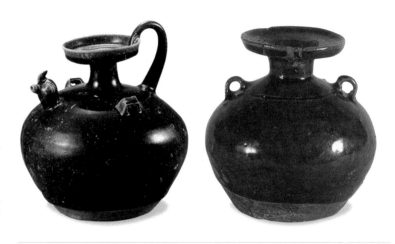

되었는데, 천안 용원리나 공주 수촌리에서 출토된 닭 머리 모양의 주둥이가 달린 주전자가 그것이다. 신라에서 발견된 유일한 중국 자기인 황남대총 출토 흑자도 덕청요 생산품으로 추정되며, 무령왕의 머리맡에 부장되었던 흑자 병도 역시 덕청요에서 구운 것으로 보인다. 무령왕릉에는 귀가 여섯 달린 단지가 뚜껑이 있는 것과 없는 것 각 1점씩 부장되었는데, 그와 유사한 유물들을 중국 남경이나 상해의 박물관에서 쉽게 찾아볼 수 있다.

문제는 백자 잔이다. 모두 6점이 출토되었는데 5점은 벽감에 하나씩

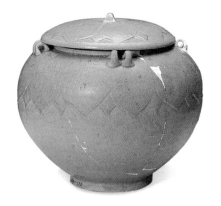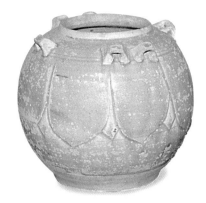

청자 연판문 뚜껑 달린 항아리(좌)와 백자 연판문 항아리(우) 중국의 자기들로 무령왕릉에서 출토된 청자와 유사하다. 중국 남조, 남경시박물관 소장.

놓여져 등잔으로 사용되었고, 나머지 1점은 흑자 병 주변에서 발견되었기 때문에 술잔으로 이용된 것 같다. 그런데 이 자기에 대해서는 발굴 직후부터 백자로 보아야 한다는 견해와 청자의 색이 좀 다르게 나왔을 뿐이라는 견해가 서로 엇갈렸다. 현재 이 자기를 직접 관찰한 중국의 도자기 연구자들도 청자설과 백자설로 나뉜 형편이다. 만약 이것들이 백자라면 세계에서 가장 이른 시기의 백자가 되는 셈이다. 종전에 알려진 세계 최고의 백자는 575년 무렵에 만들어졌는데 무령왕릉의 것은 이보다 50년이나 이른 것이다. 단지 세계에서 가장 오래되었다는 점이 중요한 것이 아니라 중국에서 만들어진 최첨단 제품이 큰 시차 없이 그대로 백제로 수입된 점이 중요하다.

국가간 장벽이 급격히 사라지는 현대에도 선진국에서 개발된 신제품이 주변 국가로 확산되는 데에는 상당한 시일이 소요된다. 특히 기술적인 낙차가 큰 경우에 오랜 시간이 걸리는 점을 감안할 때 당시 중국 남조와 백제는 수요자들의 욕구에서나 고급 문화를 향유하는 자세에서나 낙차를 보이지 않았던 것 같다. 기와나 철기, 도금 기술 등의 고급 기술이 중국에서 한반도, 다시 일본열도로 들어갈 때에는 수백 년의 시간이 필요한 경우가 비일비재하다. 예컨대 중국에서 기원전 1,000년경에 출현한 기와가 백제에서는 3세기 후반경에 등장하고 일본에서는 6세기 후반에야 비로소 나타난다.

오수전범 흙으로 구워 만든 오수전의 거푸집. 한번에 쇳물을 부어 여러 개의 오수전을 주조하게 되어 있다. 중국 남조.

무령왕대의 시차 없는 문물 교류의 현상은 왕릉의 구조적인 공통성, 묘지와 매지권의 표현 방식에서도 여실히 드러난다. 또 한 가지 극적인 예가 철제 오수전이다. 오수전이란 화폐는 한나라 때 만들어져 수나라 때까지 오랫동안 이용된 고대 중국의 대표적인 동전이다. 그런데 주재료인 구리가 부족해지자 한때 쇠로 만든 오수전이 유통된 적이 있었는데, 이 철오수를 주조한 시기가 523년이다. 523년은 무령왕이 사망한 해이자 빈장이 시작된 해이며, 아마도 왕릉의 공사가 시작된 해일 것이다. 중국에서 523년에 발행한 동전이 바로 그해에 사망한 무령왕의 무덤에 부장되었다는 사실은 매우 극적이기까지 하다. 아마도 부왕의 붕어(崩御)와 신왕의 등극을 알리러 524년에 파견된 사신이 중국에서 가져와 525년 본장 때에 부장하였을 것이다. 혹시 왕비가 돌아가셨을 때 가져온 것이 아닌지 의구심을 품을 수도 있지만, 왕의 매지권 표면에 철오수의 쇳녹이 붙어 있는 것을 볼 때 왕비를 매장하기 전에 무덤에 넣은 것은 움직일 수 없는 사실이다.

오수전 지름 2.4cm, 국립공주박물관 소장.

철제 오수전 무령왕릉 출토 오수전과 동시에 만들어진 중국의 오수전이다. 중국 남조, 지름 2.4cm, 강소성 진강 출토, 진강박물관 소장.

무령왕릉 등잔에는 어떤 기름을 사용하였을까?

6점의 백자 잔 중에서 5점은 등잔으로 사용되었기 때문에 안에 검은 그을음이 묻어 있었고 심지가 남은 것도 있었다. 최근 고고유물에 대한 과학적인 분석법이 발달하면서 이 등잔에서 재미있는 결론을 얻을 수 있었다.

모든 생물은 주요 생체 성분 중에서 지방을 구성하는 지방산의 구조와 비율이 서로 다르다. 따라서 아주 미세한 양이라도 유물에 남은 잔존 지방산의 종류와 비율을 분석해 내면 유물의 사용처와 방법을 추측할 수 있는 것이다. 예를 들어 칼에 남아 있는 잔존 지방산을 분석하여 이 칼로 돼지를 잡았는지, 닭을 잡았는지를 알 수 있고 청동기시대 반달돌칼을 대상으로 하면 이 칼로 벼를 베었는지, 콩을 베었는지 알 수 있게 되는 것이다.

무령왕릉의 등잔을 이런 방법으로 분석한 결과 주로 유채기름이나 들기름 같은 식물성 기름을 이용하였고, 동물성 기름과 식물성 기름을 함께 섞어 쓴 등잔도 있었다.

백자 등잔 높이 4.5cm, 국립공주박물관 소장.

청자 연꽃무늬 잔(중앙) 높이 9cm,
천안 용원리 출토, 서울대학교박물관
소장.

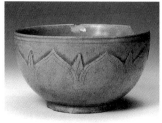
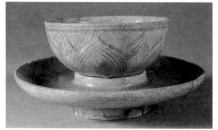

청자 연꽃무늬 잔(좌) 중국 남조.

청자 연꽃무늬 잔과 잔받침(우) 중국 남
조, 높이 11.5cm, 강서성박물관 소장.

중국 물품의 수입이 끼친 영향

무령왕릉에서 출토된 다양한 금속 그릇들도 중국 남조의 영향을 받았다. 다만 어떤 형태로 영향을 받았는지가 문제인데, 중국에서 제작한 것을 직수입하였는지, 수입한 후 본떠서 만들었는지를 밝혀야 하지만 안타깝게도 이 분야에 대한 국내 연구는 진행된 것이 없다. 백제 왕릉에서 출토된 물건이 백제가 아닌 중국에서 만들어졌다고 주장한다면 비애국적이고 국익에 손상을 줄지도 모른다는 피해 의식이 한 가지 원인일지도 모른다.

앞의 청동 그릇 부분에서 이미 살펴보았듯이 무령왕릉의 청동 그릇들은 양나라에서 만든 후 수입한 것으로 보는 것이 합리적이다. 왜냐하면 이때까지 백제에서 금속제 그릇을 사용하였음을 보여 주는 예가 없기 때문

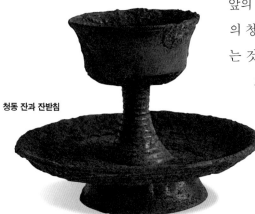

청동 잔과 잔받침

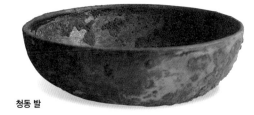

청동 발

이다. 특히 동탁은잔은 백제 재래의 그릇 형태와 전혀 연결되지 않은 채 돌연 출현한 것이지만, 중국에서는 이미 5세기에 유사한 형태의 금속 그릇이 많이 만들어졌다. 특히 5세기 후반에 해당하는 귀주성(貴州省) 평전현(平墳縣)의 남조 무덤에서 출토된 유물은 무령왕릉 것의 조형(祖形)이라고 할 만하다.

사실 백제는 서울에 도성이 있던 한성기부터 중국 금속기를 모방한 토기들을 제작하기 시작하였는데, 보주형 꼭지가 달리고 드림부가 수직으로 내려오는 토기 뚜껑이 대표적이다. 이러한 형태의 뚜껑은 4세기에 돌연 출현하는데 그 모델은 남조의 금속 그릇이나 청자에 있다. 백제 토기의 전형으로 인정되는 다리 셋 달린 삼족기(三足器)도 사실은 중국 서진 이후의 삼족 벼루를 모델로 하였을 것이다.

일단 백제에 들어온 금속 그릇은 다양한 형태로 번안되었다. 그 재질은 청동일 수도 있고 토기일 수도 있고 녹유도기일 수도 있다. 현재 무령왕릉 이외에 백제 지역에서 발견된 청동 그릇은 아직 없으나 무령왕릉의 동탁은잔을 그대로 모방한 녹유도기가 나주 복암리 고분에서 출토되었다. 이 물건은 웅진기의 백제 중앙이 당시 최대의 지방 세력가였던 나주 집단에게 하사한 것으로 보이는데, 형태적으로는 무령왕릉의 것을 닮았지만 재질이 녹유란 점에서 품격이 한 등급 떨어진다. 이는 백제왕과 지방 실력자 간의 차등을 표현한 것으로 보인다. 통일신라시대의 것으로 간주되는 국립중앙박물관의 녹유도기 한 점도 출토지를

1 **청자 양형기**　중국 동진, 높이 13.2cm, 원주 법천리 출토, 국립춘천박물관 소장.

2 **청자 양형기**　중국 동진, 높이 12.4cm, 남경 상산 7호묘 출토, 남경시박물관 소장.

3 **토기 호자(호랑이 모양 변기)**　높이 25.7cm, 부여 군수리 출토, 국립부여박물관 소장.

4 **청자 호자**　높이 20.4cm, 전(傳) 개성 출토, 국립중앙박물관 소장.

알 수 없어 확언할 수는 없지만 역시 백제의 것일 가능성이 매우 높다.

　사비기에도 청동 사발이나 완을 모방한 토기가 자주 보이는데 주로 도성이었던 부여에서 발견된다. 관북리 유적에서는 토제 뚜껑, 대각 달린 완, 탁잔 등이 함께 출토되었는데 왕실에서 사용하던 식기이거나 제기로 여겨진다. 이러한 경향은 신라나 바다 건너 일본도 마찬가지여서 중국제 도자기나 동기에서 유래한 토기가 크게 유행하게 된다.

연꽃무늬·바람개비무늬 와당(좌) 지름 (좌) 18.8cm, 공주 공산성·부여 출토, 국립공주박물관·국립부여박물관 소장.

상자 모양 벽돌(우) 길이 28cm, 부여 군수리 출토, 국립부여박물관 소장.

물건의 수입에서 기술 전수로

중국에서 수입된 물건은 백제 기술자들에 의해 끊임없이 모방되고 재창조되었지만 이것만으로는 한계가 있었다. 중국 기술자가 직접 들어오지 않고서는 불가능한 부분도 있었던 것이다. 대표적인 예가 기와와 벽돌의 제작이었던 것 같다. 앞의 송산리 6호분에 대한 설명에서 이미 밝힌 것처럼 "梁官瓦爲師矣"란 글자를 새긴 벽돌은 웅진기 백제의 와전 문화가 양나라로부터 크게 영향받았음을 단적으로 보여 준다. 아마도 몇 명의 백제 기술자가 양나라를 방문하여 와전 생산체계를 시찰하고 돌아왔거나 양나라 기술자 몇 명이 백제에 파견되었을 터인데 후자의 가능성이 더 높아 보인다. 백제가 고급 기술자나 학자를 파견해 줄 것을 양나라에 요청하고 양나라가 이것을 들어주는 기록이 사서에 몇 번이나 보일 뿐만 아니라 일본에 기와 제작술을 전수할 때 백제 역시 3명의 와박사를 파견하였기 때문이다.

중국에서 파견한 기술자는 백제 기술자에게 선진 기술을 전수하였을 것이다. 백제는 한성기부터 이미 다양한 와전 문화를 발전시켰기 때문에 기술적인 차이는 그리 크지 않았을 것이므로 백제 기술자가 선진 기술을 습득하는 데 큰 난관은 없었을 것이다. 반대로 백제 와박사가 일본에 파견되었을 때에는 일본인들이 기와를 만들어 본 경험이 전무하였기 때문에 스에키(須惠器)[1] 제작에 전문적으로 종사하던 도공들이 동원되었다. 그 결과 기와에 토기 제작 기술이 스며들어 모양은 기와인데 군데군데 토기 같은 모습을 보이게 된다.

양나라 기술자로부터 전수받은 선진 기술을 바탕으로 기와와 벽돌을

연꽃무늬 와당 중국 남조, 남경 영산(靈山)대묘 출토, 남경시박물관 소장.

1 일본 고분시대에 사용된 단단한 토기를 말한다. 적갈색 연질의 하지키(土師器)가 야요이 토기의 전통을 계승한 고유한 토기 문화에서 만들어진 것임에 반해, 스에키는 한반도 남부 토기 문화의 직접적인 전래에 의해 출현한 것이다. 스에키는 경사가 심하고 밀폐된 가마 속 1,200도 이상의 고온으로전문적인 도공에 의해 만들어진다. 이들 도공이 집단적으로 거주하면서 토기를 만들던 공방 중 대표적인 것이 오사카 남부 사카이(堺)시의 스에무라(陶邑) 유적이다.

자체 생산하는 데 성공한 것은 기념할 만한 사건이었을 것이다. 벽돌 표면에 "(瓦博)士壬辰年作"이라는 문구를 새긴 것은 이것을 기념하고자 함이었을까?

이렇게 하여 백제는 한성기의 와전 문화를 한 단계 향상시킬 수 있었으며 덕분에 웅진기의 건축 문화도 활짝 꽃피게 된다. 무령왕 부부의 빈전으로 여겨지는 정지산에서 출토된 기와는 한성기에 비해 훨씬 단단하고 두꺼우며, 대량 생산체제를 갖추었음을 보여 준다. 아울러 한성기에는 전혀 없던 연꽃무늬 막새기와가 갑자기 완숙한 상태로 출현한다. 아직 남조 기와에 대한 연구가 초보적인 수준이므로 이 문제에 대한 깊이 있는 연구는 좀더 기다려야겠지만, 웅진기 백제의 와전 문화가 한성기와 달리 크게 변하는 데 양나라의 영향이 결정적이었음은 사실일 것이다.

물건과 기술에서 정신세계로

물건의 수입과 기술 전수로 이어지던 백제와 남조의 관계는 이제 심오한 종교와 사상의 세계로 확대되었다. 중국의 종교와 사상에 대한 이해도에서 백제는 상당히 조숙한 편이어서 이미 한성기에 낙랑군이나 대방군과 교섭하는 와중에 유학과 도교에 대한 이해가 시작되었고, 4세기 후반에는 동진으로부터 불교를 수용하였다.

동진의 뒤를 이어 송, 제와 교섭이 이어지면서 중국 정신문화에 대한 백제의 이해도는 점차 심화되어 갔다. 『송서』(宋書)에 따르면 백제 비유왕이 450년(원가元嘉 27) 유송(劉宋)에 역림(易林)과 식점(式占)[2]을 요청하는데, 이는 당시 백제 지배층이 중국의 술수(術數)[3]에 관심이 많았음을 보여 준다. 유송 문제(文帝)의 원가(元嘉) 연간(424~453)은 오랜만의 정치적 안정을 기반으로 학문을 크게 진작시켜 이른바 '원가의 성세'라고 불리는 문치의 시대였다. 백제가 이 기간에 역림과 식점을 요청한 것은 결코 우연이 아니라 남조의 학문이 최고조에 오른 시점을 정확히 파악하였던 것이다.

2 식점(式占)은 전국시대부터 시작되었으며, 이 점을 칠 때 사용하는 것이 식반(式盤)이다. 낙랑 고분인 석암리(石巖里) 205호분(왕우묘, 王旴墓)에서 식반이 출토되었기 때문에 낙랑에서 식점이 행하여졌음은 분명하며 이것이 한성기 백제에 전래되었을 것이다. 식점의 사용은 일상생활 전반에 영향을 주었는데 그 내용 중에 빈장에 관한 내용이 명시되어 있음을 볼 때 식점이 백제의 상장 의례에 중대한 영향을 끼쳤을 것으로 생각된다.
3 술수는 음양오행의 상생과 상극의 원리를 이용하여 점을 치는 것이다. 역박사(易博士)나 역박사(曆博士)가 주체가 되어 행해지는데, 무령왕과 성왕대에 활동했던 박사들은 대부분 중국계 인물이다. 이들은 무령왕 부부의 장례 행위를 주관하거나 의전(儀典) 내용을 자문했을 것으로 보인다. 역림은 술수를 행하는 방법을 적어놓은 책이다.

백제와 교섭한 남조 국가 중에서 가장 뚜렷한 흔적을 남긴 것은 양(梁)이었다. 4대 55년에 걸친 양의 짧은 존속 기간 중 대부분은 무제(武帝)의 치세(502~549)였다. 6세기 전반 전 기간에 걸친 무재의 재위 기간 중 전반기는 무령왕(501~523), 후반기는 성왕(523~554)의 시대에 해당한다. 무령왕과 성왕의 중국 측 파트너는 바로 무제였던 것이다.

무령왕은 재위 기간 동안 모두 네 차례에 걸쳐 양나라에 사신을 보냈다. 502년의 사절은 신왕조 창립을 축하하는 의미였고, 이로부터 10년이 지난 512년에 두번째로 사신을 보내었다. 521년 11월, 무령왕이 파견한 백제 사신은 양나라에 도착하였고, 이해 12월 양 무제(武帝)는 "行都督百濟諸軍事鎭東大將軍"(행도독백제제군사진동대장군)의 관작을 자임한 무령왕을 "使持節都督百濟諸軍事寧東大將軍"(사지절도독백제제군사영동대장군)이란 높은 벼슬에 봉하였다. 이로써 국제사회에서 백제의 위상을 확고부동하게 다질 수 있었다. 다음 해인 522년에도 한 번 더 사신을 보낸 것으로 『책부원귀』(册府元龜)[4]에는 기록되어 있는데, 이해는 무령왕이 사망하기 1년 전이었다.

무령왕이 사망한 다음 해인 524년에 성왕은 부왕의 사망을 알리기 위해 사신을 보냈으며, 이때 무제는 자신의 백제 측 파트너인 무령왕의 장례에 사용될 각종 물품들을 일괄로 보냈다. 왕의 빈전인 정지산 유적에서는 중국 물건이 1점도 나오지 않고 그 대신 왕릉에서 중국식 장례용품이 완전한 일습(一襲)으로 출토된 것이 그 증거이다.

무제의 재위 기간은 양은 물론이고 남조의 역사 전체를 보아서도 최고의 전성기였다. 백제의 물질문화가 양나라의 영향을 얼마나 강하게 받았는지는 송산리 6호분에서 발견된, "梁官瓦爲師矣"(양관와위사의)란 글자가 새겨진 벽돌이 상징적으로 보여 준다. 정신적인 측면에서의 영향은 대통(大通) 원년(527, 성왕 5년)에 무제를 위하여 대통사(大通寺)란 사찰을 웅진에 건립한 사실만으로도 충분히 알 수 있다.

무제는 505년 오경박사(五經博士)[5]를 두어 학문 진흥에 힘썼는데 이것은 관료 육성을 목적으로 한 것이었다. 그런데 백제는 성왕대인 541

"大通"(대통) 명 기와 공주 대통사지(하)·부소산성(상) 출토, 지름 3.8cm, 국립공주박물관(하)·국립부여박물관(상) 소장.

4 북송(北宋)의 왕흠약(王欽若)과 양억(楊億) 등이 진종의 명령에 따라 1005년부터 13년간에 걸쳐 1,000권의 분량으로 편찬한 사료집이다. 고대로부터 오대(五代)까지의 역대 임금과 신하의 정치적 행위를 여러 서책에서 모아 항목별로 정리한 것으로 한국 고대사와 관련된 기사도 많이 남아 있다.
5 오경이란 유학의 다섯 가지 경서, 즉 시경, 서경, 주역, 예기, 춘추를 말한다. B.C. 136년 한나라의 무제는 동중서의 건의를 받아들여 유학을 국교로 정하고 기본 경전으로 오경을 채택하면서 오경박사 제도를 처음으로 두었다. 백제에서는 4세기 근초고왕대에 박사 고흥이란 인물이 처음으로 등장하고 무령왕대에 박사 제도가 크게 정비되었다.

사택지적비(砂宅智積碑) 부여에서 발견된 비석의 일부로, 유교적 소양을 갖추고 도교사상에 심취해 있던 7세기 백제 귀족의 모습을 살펴볼 수 있다. 높이 102cm, 국립부여박물관 소장.

년 양에 사신을 보내어 『시경』(詩經) 연구의 전문가인 모시박사(毛詩博士)를 보내줄 것을 청하였으며, 뒤에는 강례(講禮, 五經)박사로 유명하던 육후(陸詡)라는 인물이 무제의 명으로 백제에 파견되기도 하였다. 백제의 이러한 움직임은 유송대 원가의 성세와 마찬가지로 양 무제 기간에 이룩된 문화적 성취를 백제가 이미 파악하고 있었음을 보여 준다. 오경박사는 성왕대에 처음 백제에 왔다기보다는 그 전부터 들어왔을 가능성이 있다. 육후의 예에서 보듯이 파견된 박사가 일정한 기간을 채우면 후임자와 교체되는 방식이었기 때문이다.

백제는 양나라가 자신에게 취한 것과 동일한 방식을 왜에게 적용하였다. 『일본서기』에 따르면 무령왕은 513년 한학에 능통한 오경박사 단양이(段楊爾)를 왜국에 파견하고, 3년 뒤에는 고안무(高安茂)를 파견하여 교대시켰다. 이들은 모두 중국계로 여겨진다.

이런 양상은 성왕대에도 계속되었다. 역시 『일본서기』에 따르면, 성왕은 554년 덕솔(德率) 동성자막고(東城子莫古)를 보내 내솔 동성자언(東城子言)과 교대시켰다. 또한 오경박사 왕유귀(王柳貴)로 고덕(固德) 마정안(馬丁安)을, 승려 담혜(曇慧) 등 9명으로 승려 도심(道深) 등 7명을 대신케 하면서 따로 역박사(易博士) 시덕(施德) 왕도량(王道良), 역박사(曆博士) 고덕(固德) 왕보손(王保孫), 의박사(醫博士) 내솔(奈率) 왕유릉타(王有悷陀), 채약사(採藥師) 시덕(施德) 반량풍(潘量豊), 고덕 정유타(丁有陀), 악인(樂人) 시덕 삼근(三斤), 계덕(季德) 기마차(己麻次), 계덕 진노(進奴), 대덕(對德) 진타(進陀)를 보냈다고 한다. 이때의 역박사(易博士), 역박사(曆博士), 의박사(醫博士), 채약사(採藥士) 들도 그 이름을 볼 때 대개 중국계로 보인다.

이렇듯 중국에서 무제대에 마련된 오경박사가 시차를 보이지 않고 백제를 거쳐 일본으로 들어간 사실은 6세기 전반 중국―백제―일본을 연결하는 문화 교류의 네트워크를 여실히 보여 준다. 당시 교류의 중심축이 백제였음은 두말할 필요가 없다.

이러한 사정이 있었기에 무령왕릉은 무덤의 입지, 구조, 머리 방향

등은 물론이고 묘지와 매지권의 형식과 내용, 표기 방식까지 남조의 관행을 충실히 따랐던 것이다. 심지어 왕과 왕비가 행한 삼년상의 내용은 오히려 중국보다도 교조적이었다.

무령왕과 성왕의 중국 파트너, 양 무제

양 무제 소연(蕭衍)은 제나라 황실의 먼 친척으로서 박식하고 무예에도 재간이 있어 젊어서부터 두각을 나타냈다고 한다. 제나라 말기에 군사적 실력자로 부각한 소연은 친형 소의(蕭懿)가 제나라 폭군 동혼후(東昏侯)에게 살해당하자 스스로 거병하여 양나라를 세웠다.

검소하여 거친 식사와 면옷을 입고 목면으로 만든 모자를 썼으며, 새벽 2시에 일어나 공문서를 읽었고 겨울에는 손에 동상이 걸릴 때까지 글씨를 썼으며, 평상시에도 음악 듣기를 즐기지 않았다고 한다. 그의 재위 전반기는 매우 훌륭하여 남조 역사의 고질이 되어 버린 처참한 권력 쟁탈전을 진정시키고 정치·군사적인 안정을 기초로 여러 개혁 정책을 추진하였으며, 학문을 진작시켜 남조 문화의 황금기를 열었다.

양 무제의 초상

양 무제 때에 크게 번성했던 서하사(栖霞寺)의 석굴사원 ⓒ 권오영

동태사 동태사 터에 새로 세워진 사찰의 목탑과 대비전 건물. 양나라 때의 모습과 분위기는 느낄 수 없게 되었다.
ⓒ 권오영

하지만 말년에는 정치 기강이 해이해졌으며 불교에 지나치게 의존하는 모습을 보였다. 그는 동태사(同泰寺)를 건립하여 세 차례나 시주를 하였고, 스스로 사찰의 노예라고 일컬으며 신하와 백성들에게 재물을 바쳐서 자신을 환속시켜 줄 것을 요구하였다. 심지어 속세의 인연을 끊고 부처에 귀의하겠다고 절에 들어가기도 하였다. 당시 승려와 노예가 총 인구의 절반을 차지한다는 기록이 있을 정도였으며 도성인 건강(建康)에는 사원이 500여 개, 승려가 10만 명에 이르렀는데 이들은 모두 부역이 면제되어 국가 재정의 궁핍을 가져왔다. 무제는 훗날 갈족 출신의 무장 후경(侯景)에 의해 건강성이 함락당한 뒤 유폐되어 86세의 나이로 사망하였다.

2

신라와의 관계

소원해진 외교 무령왕대 한반도 국내 정세는 그 전과는 사뭇 다른 형태로 변화하였다. 고구려에 대한 수세적 입장에서 벗어나 적극적인 공세를 펼친 것이다. 양군이 교전을 벌인 지역이 멀리는 황해도 지역, 가까이는 경기도 일대임을 볼 때 상실한 한강 유역을 수복하기 위한 경쟁이 긴박하였음을 알 수 있다.

백제와 신라는 5세기대 이후 평양으로 천도하여 남쪽으로 밀려 내려오는 고구려 세력에 맞서 함께 대응할 필요를 느꼈고 비유왕 7년(433) 이후에는 우호적인 관계를 맺었다. 이로 인해 남하하는 고구려군에 맞서 양국의 군대가 힘을 모아 싸우는 일이 여러 차례 있었고, 한성이 함락되던 475년에는 문주가 신라에서 1만 명의 원병을 얻어 온 일도 있었다.

동성왕은 493년 3월 신라에 사신을 보내어 국혼을 요청하였고 신라가 이에 화답하여 이찬(伊飡)[6] 비지(比智)의 딸을 보냄으로써 양국 간에는 혼인동맹이 맺어졌다. 494년 신라가 고구려와 싸우다 견아성(犬牙城)이 포위되자 동성왕이 군대를 파견하였고, 495년 8월에는 고구려가 치양성을 포위하여 백제가 고전하자 신라가 군사를 출동시켜 도와주

6 신라의 17관등 중 두 번째로 높은 관등으로서 이척찬, 이간이라고도 한다. 이찬에 올라갈 수 있는 신분은 오직 진골뿐이며 이찬은 대개 중앙 관서의 우두머리에 해당된다.

었다.

하지만 무령왕대에는 신라가 백제를 지원한 흔적이 보이지 않는다. 신라의 입장에서는 고구려와 백제의 분쟁에 개입하는 것을 자제하고 내부적인 발전에 열을 올리는 상황이었고 덕분에 지증왕대의 체제 정비를 기반으로 법흥왕과 진흥왕대에 대약진을 이룰 수 있었다.

아무튼 무령왕대 백제와 신라의 관계는 역사 기록으로 볼 때 약간은 멀어진 사이였음이 분명해 보인다. 하지만 〈양직공도〉에서 보았듯이 신라는 521년 백제를 따라서 양나라에 사신을 보냈고, 이때 백제는 풍부한 경험과 능수능란한 외교술을 이용하여 국제적으로 신라를 자신의 주변 작은 나라로 격하시켰다.

그래도 문물 교류는 약간은 소원해진 양국의 관계에도 불구하고 백제와 신라는 문물의 교류를 중지하지 않았다. 정치적으로 외교적으로 양국의 관계가 냉각되더라도 물건과 기술은 자유롭게 국경을 넘는 일이 너무도 많다. 심지어 싸우면서 닮는다는 말이 있듯이 적대적 관계 속에서 엄청난 문화 교류가 이루어지기도 한다. 그 결과 무령왕릉에서는 신라적인 색채가 감지된다.

한 가지 예만 들어보자. 3~4세기 고구려가 동아시아의 패자로 성장하는 과정에서 최대의 난적은 서북방의 선비족이었다. 선비족인 모용황(慕容皝, 297~348)의 군대가 침공하여 고국원왕은 왕성이 초토화되어 부왕(미천왕)의 왕릉이 도굴된 후 시신이 탈취되고, 어머니는 볼모로, 그리고 5만 명의 백성은 포로로 끌려가는 엄청난 굴욕을 겪어야만 했다. 훗날 광개토왕과 장수왕대의 전성기를 구가하면서도 고구려 왕실은 그 강대한 선비족을 맞아 항쟁하였던 지난 역사를 되새기며 스스로를 가다듬곤 했던 것이다. 그런데 역설적이게도 3~4세기 고구려의 마구와 갑주(甲冑), 금공품 등 선진적인 물질문화가 선비족의 그것을 모델로 하여 발전된 것이었음이 최근의 발굴 성과로 고스란히 드러나고 있다. 따라서 6세기 백제와 신라 사이에도 다양한 형태의 물자와 기

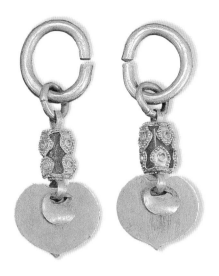

신라식 은제 허리띠 장식(우) 길이 6cm, 공주 송산리 4호분 출토, 국립중앙박물관 소장.

금제 귀걸이(좌) 길이 5.2cm, 경주 황오동 34호분 출토, 경북대학교박물관 소장.

술의 교류가 있었을 것이다.

삼국시대 장신구 연구의 전문가인 동양대학교 이한상 교수에 따르면 무령왕이 착용한 귀걸이의 특징은 2개의 원통체를 결합한 중간식에 있다고 한다. 이와 유사한 예가 일본의 에다후나야마(江田船山) 고분[7]과 경주 황오동 34호분에 있는데, 전자는 백제에서 제작되었거나 백제의 영향이 분명한데 문제는 후자이다. 이러한 유형은 백제 귀걸이에서는 돌연적이지만 신라 귀걸이의 발전 과정에서는 선행 단계가 존재하기 때문에 무령왕의 귀걸이는 신라 귀걸이에서 비롯되었을 가능성이 높아진다. 무령왕이 착용한 귀걸이 자체가 신라에서 왔다기보다는 기술적으로 신라 귀걸이의 영향을 받았던 흔적으로 볼 수 있다.

더욱 분명한 사례는 송산리 4호분에서 출토된 은제 허리띠 장식이다. 세잎무늬와 인동당초무늬를 투조한 방형 띠꾸미개 아래에 하트형의 띠꾸미개가 달린 이 허리띠 장식은 제작 방법과 형태가 신라 금관총에서 출토된 금제 허리띠와 완전히 동일하기 때문에 신라에서 제작된 것이 분명해 보인다. 송산리 4호분은 돌로 만든 굴식 무덤인데 시기는 무령왕릉보다 이른 것으로 보인다. 그렇다면 이 신라식 허리띠 장식은 백제와 신라가 혼인 관계를 맺어 동성왕에게 시집온 신라 귀족의 딸과 관련된

7 큐슈 구마모토현에 위치한 전방후원분이다. 무덤의 형태와 매장 시설은 전형적인 일본 고분의 모습이지만 부장된 수많은 유물 중에는 한반도와 관련된 것들이 섞여 있다. 특히 금동 관과 관모, 귀걸이, 신발 등은 백제적인 특징이 뚜렷하다. 이 무덤의 주인공은 백제와 긴밀한 교류를 행하면서 기나이의 최고 수장과 정치적 동맹 관계를 맺었던 인물로 판단된다.

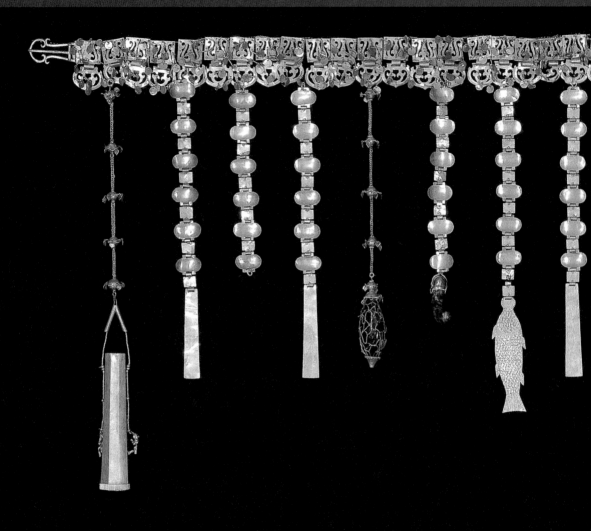

금제 허리띠 길이 109cm, 경주 금관
총 출토, 국립경주박물관 소장.

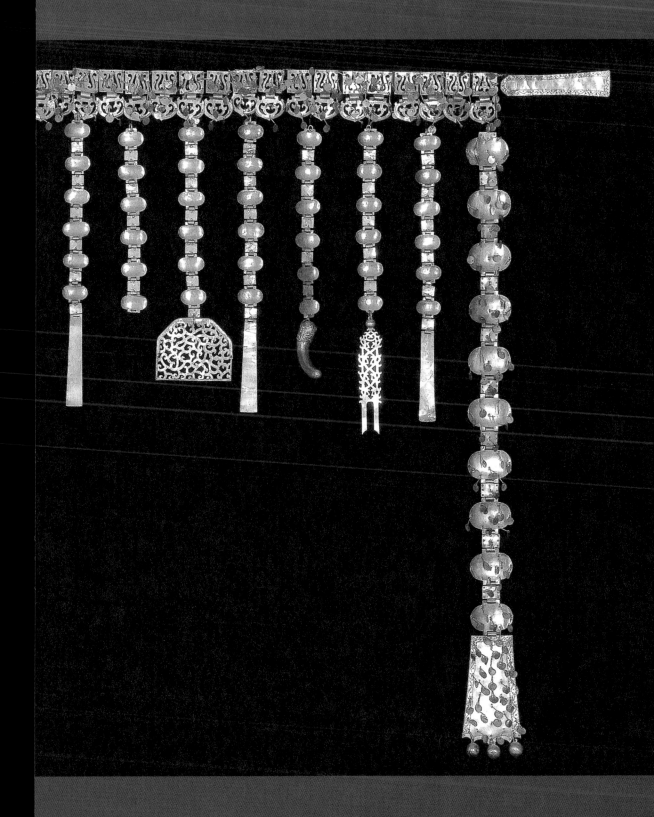

것은 아닐까?

무령왕의 허리띠도 신라의 허리띠 장식과 매우 닮았다. 무령왕릉에서 출토된 2점의 허리띠 중 크고 작은 타원형 금속판을 교대로 연결시킨 것의 띠꾸미개와 드리개를 보면 백제 지역에서는 그것과 비교할 만한 예를 찾을 수가 없다. 하지만 신라로 눈을 돌리면 금령총,[8] 천마총[9]을 위시한 6세기대 신라 왕릉에서 출토된 허리띠에서 유사한 예가 많다. 특히 천마총에서 출토된 은제 허리띠의 경우 버섯 모양의 띠고리, 다각형의 띠끝꾸미개는 무령왕의 그것과 매우 유사하다. 이런 점에서 무령왕의 허리띠도 어느 정도 신라의 영향을 받은 것으로 보이는데, 그 형태를 전적으로 수입한 것은 아니고 필요한 부분만 도입하여 백제화시킨 것이다.

장신구에서는 신라의 영향이 두드러진 반면 칼의 제작에서는 백제의 영향이 뚜렷해 보인다. 칠지도의 예에서 알 수 있듯이 백제는 이미 4세기대에 상감기법을 구사하고 있었다. 상감기법이란 날카로운 공구로 금속 표면에 홈을 낸 후 금실과 은실을 박아 넣어 글자나 무늬를 표현하는 고도의 기법이다. 칠지도는 검(劍)의 몸통에 글자를 상감한 반면 천안 용원리와 화성리 고분에서는 도(刀)의 둥근고리〔環頭〕에 치밀한 무늬를 베풀었다. 이러한 기술은 가야와 신라, 바다 건너 왜로 전해지게 된다.

용봉무늬 고리자루칼 역시 마찬가지이다. 신라 지역에서는 경주에서 3점, 창령에서 1점 등

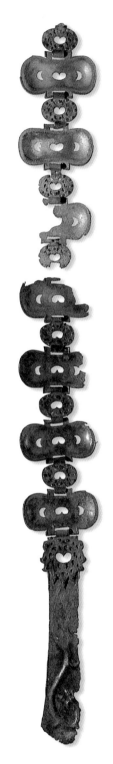

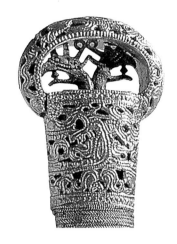

총 4점의 용봉무늬 고리자루칼이 발견되었는데 제작지가 백제인지 신라인지를 구분하는 것은 어렵지만 기술와 의장 자체는 백제에서 유입된 것이 분명해 보인다.

금속제 용기에서도 백제에서 신라로 흘러간 기술의 흐름이 두드러진다. 무령왕릉 동탁은합과 흡사한 물건이 대구 달성 55호분에서 출토된 적이 있다. 합의 대각이 얇은 점, 뚜껑의 형태 등은 무령왕릉의 것과 매우 흡사하지만 탁잔 깊이가 얕아지는 점은 늦은 시기의 특징이기 때문에 무령왕릉 직후의 것으로 이해된다.

창녕 지역의 수장묘(首長墓)인 교동 7호분[10]에서는 짧은 대각과 꽃봉오리 모양의 꼭지를 가진 청동 합이 출토되었는데, 이 유물의 산지는 중국이거나 백제일 것으로 보인다. 분명한 것은 이 그릇이 영남 지역으로 유입되는 데 백제가 개재하고 있었다는 점이다. 이후 신라에서도 청동 그릇이 만들어지기 시작하였으며, 대표적인 예가 경주 황룡사지와 안압지 출토품이다. 흥미로운 점은 청동 그릇이 처음에는 무덤의 부장품으로 사용되었지만 어느 시점부터는 사찰이나 궁궐 유적에서 출토된다는 점이다. 이는 청동 그릇의 용도가 변하였음을 의미하는데 불교 행사나 궁궐에서 고급 식기로 사용되면서 오랜 세월에 걸쳐 이어져 내려온 것이다. 이러한 현상은 일본도 동일하여 도다이지(東大寺)의 창고인 쇼소인(正倉院)에는 고대 청동 그릇들이 잘 보존되어 전하고 있다.

환두대도(좌) 길이 97cm, 경주 천마총 출토, 국립경주박물관 소장.

환두대도(우) 길이 85cm, 전(傳) 경주 안강 출토, 호암미술관 소장.

10 경남 창녕군 교리 일대에 위치한 삼국시대의 고분군이다. 창녕은 삼국시대에 비자벌이라 불린 세력집단이 웅거하던 곳으로 지금도 많은 고분이 남아 있다. 그중에서도 교동 고분군이 무덤의 숫자와 규모, 부장품의 질적인 측면에서 가장 탁월하기 때문에 비자벌의 왕족들은 교동 고분군에 묻힌 것으로 보인다.
해방 이후 몇 차례에 걸친 발굴조사 결과 창녕 지역의 고분 문화는 가야보다는 오히려 신라와 많은 공통점을 지니고 있음이 밝혀졌다. 하지만 경주와는 다른 창녕 나름의 고유한 특성도 보여 주는데, 특히 굽다리 접시와 뚜껑 같은 토기류에서 현저하다.

경주 호우총의 청동 합

신라의 청동 그릇으로 경주 호우총에서 출토된 뚜껑 달린 합이 유명하지만 이 물건은 고구려에서 만든 것이다. 합의 바닥에는 네 줄에 걸쳐 "乙卯年國崗上廣開土地好太王壺杅十"(을묘년국강상광개토지호태왕호우십)이란 글자를 도드라지게 표현하였으며, 이 글자의 위아래에는 井 또는 #형태의 문자가 하나씩 있다.

을묘년은 415년(장수왕 3년)이고, '國崗上廣開土地好太王'(국강상광개토지호태왕)은 광개토왕의 본명이다. 광개토왕이 412년 10월에 사망한 뒤 고구려도 백제와 마찬가지로 삼년상을 치렀음을 감안하면 415년은 삼년상이 끝나고 정식으로 매장이 이루어지는 시점이다. 아마도 이즈음 만든 청동 제기 중 일부가 어떤 이유인지는 알 수 없으나 신라로 유입되어 왕족의 무덤에 부장된 것으로 보인다.

고구려에서는 이러한 청동 그릇을 호우(壺杅)라고 불렀는데, '十'과 '井(#)'이 의미하는 것은 분명치 않다. 다만 '井(#)'이란 문자(기호)는 비단 고구려만이 아니라 백제, 가야, 신라, 왜 등지에서 광범위하게 사용되었으며 사악한 기운을 물리치는 벽사의 의미를 담고 있다.

청동 합과 바닥의 명문 높이 19.4cm, 경주 호우총 출토, 국립중앙박물관 소장.

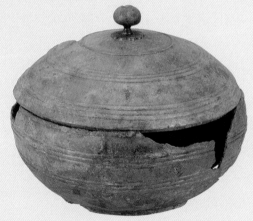

3

가야와의 관계

대가야를 압박하라 | 무령왕의 주요 업적 가운데 하나는 적극적인 남방 경영이다. 우리의 사서에는 상세한 내용이 없으나 『일본서기』에는 비록 왜곡된 형태라도 당시 상황을 전해 주는 기사가 있다. 게이타이(繼體)천황 6년조에 따를 때, 이해(512, 무령왕 12년)에 백제가 왜로부터 상다리(上哆利), 하다리(下哆利), 사타(娑陀), 모루(牟婁) 등 4현을 할양받았으며 다음 해에는 기문(己汶: 남원), 대사(帶沙: 하동)를 사여받았다고 한다.

왜를 상위에 두고 삼국과 가야를 종속적인 위치에 자리매김한 것은 『일본서기』 특유의 표현법이므로 이때 '할양'이니 '사여'니 하는 표현은 적합하지 않다. 국제 외교에서 이렇게 토지를 나누어 양보하고 사여해 주는 일 역시 찾아보기 힘들다.

따라서 이 기사는 백제가 512년에 상다리 등 4현을, 그리고 513년에는 기문, 대사 지역을 정복하였다는 사건 그 이상도 이하도 아니다. 이때 백제와 경쟁을 벌인 상대는 가야의 맹주였던 고령의 대가야다.

상다리 이하 4현의 위치는 지금의 전라남도 동부 지역으로 판단되며,

이 일대를 교두보로 삼아 이듬해에는 남원의 기문 지역과 섬진강을 넘어 경남 하동까지 장악하였던 것이다. '기문'은 앞에서 본 〈양직공도〉에 나온 상기문, 하기문의 바로 그 기문이다. 이 전투의 승리로 인해 백제는 양나라에 반파(대가야)와 기문을 "주변의 작은 나라"라고 소개하면서 자신의 부용국(附庸國)으로 처리하였던 것이다. 대사는 섬진강이 바다와 만나는 요충지로서 백제로서나 내륙에 위치한 대가야로서나 바다로 나아가 일본으로 향하는 배를 띄울 수 있는 최적의 항구였기 때문에 치열한 경쟁의 대상이었다.

이러한 정황을 반영하듯 남원 지역에는 5~6세기대에 걸쳐 백제식 고분과 대가야식 고분이 팽팽히 맞서 있고, 경남 하동 지역에도 백제식 고분이 만들어지고 유물이 반입되었다. 이제 백제는 소백산맥과 섬진강 주변의 요충지를 모두 장악하여 더 이상 대가야가 이 지역으로 침투하는 것을 봉쇄하였다. 그 성과는 대사라는 좋은 항구의 확보로 끝나는 것이 아니라 백제 중앙에 대한 저항의 기운을 가지고 있던 영산강 유역 세력의 의지를 완전히 꺾음으로써 남방 지역에 대한 대장정이 마무리된 것이다.

청동 발 높이 9.9cm, 의령 경산리 2호분 출토, 경상대학교박물관 소장.

11 6세기 중엽경에 축조된 소규모 고분군으로 굴식 돌방을 매장 시설로 갖고 있다. 1호분은 무덤을 쌓은 방식, 목관이 아니라 석관이 들어 있는 점이 일본 고분을 닮았다. 2호분에서는 고령 지산동, 합천 옥전 M3호분에 이어 가야 지역에서는 세번째로 청동 그릇이 출토된 점이 주목된다. 공통적으로 토기의 형태에서는 신라 토기의 영향이 보인다.

대가야 지역에서 다시 보는 무령왕릉

치열한 경쟁을 전개하던 국제 정세 속에서도 양국의 문물 교류는 지속되었다. 그런데 당시 백제와 대가야는 국력이나 문화적인 역량에서 상호 대등하게 비교할 대상은 아니었다. 자연히 백제에서 대가야로 전래된 요소가 압도적으로 많을 수밖에 없었다.

대가야의 왕족들은 고령 지산동의 산 능선 위에 집단 묘지를 만들었다. 그중에서도 왕릉급은 능선의 좋은 자리에 위치하고 이보다 신분이 떨어지는 자들은 경사면에 무덤을 만들었는데, 44호분이라고 이름 붙인 왕릉급 무덤에서 청동 완이 2점 출토되었다. 이들 청동 완은 깊이만 좀 얕을 뿐이고 무령왕릉의 왕비 머리 쪽에서 숟가락과 함께 발견된 주발과 유사하다. 이밖에 합천 옥전 M3호분이나 의령 경산리 고분[11] 등 가야

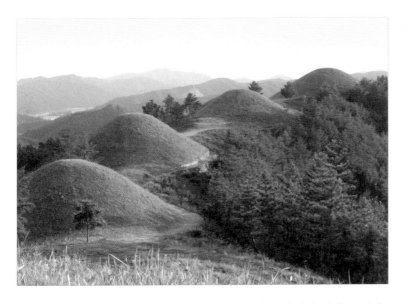

고령 지산동 고분군 ⓒ 김성철

고분에서 종종 발견되는 청동 완이나 주발도 역시 백제의 것과 통한다.

진주 지역에 자리잡은 가야 세력의 최고 우두머리가 묻힌 무덤은 진주시 수정봉·옥봉 일대에 있다. 이 무덤은 지금은 흔적도 없이 인멸되었는데 일제강점기에 출토된 유물 일부가 일본 도쿄대학교에 소장되어 있다. 그중 무령왕릉의 동탁은잔을 그대로 모방한 토기가 한 점 섞여 있다. 이 유물이 진주까지 들어간 배경은 분명치 않지만 무령왕대에 백제가 대사(하동) 지역까지 진출한 상황과 관련이 있을 것이다.

토기 합과 받침 수정봉·옥봉 고분군 출토, 도쿄대학교박물관 소장.

동탁은잔을 비롯한 무령왕릉의 금속 그릇은 중국에서 수입하였을 가능성이 매우 높지만 백제는 이러한 선진 문물을 수입하는 데 머문 것이 아니라 이것을 백제화시키고 인근의 가야나 신라, 왜 등에 전해 주었다. 가야의 옛 땅에서 발견되는 청동 그릇들은 백제와 밀접한 관련이 있을 것으로 보이며 그 경로는 백제를 경유한 중국제 물품의 수입이거나 백제에서 제작된 물품의 수입, 둘 중의 하나일 것이다.

호암미술관에는 지금까지 알려진 가야의 관모나 관

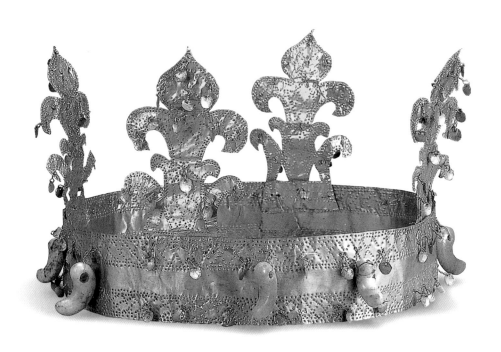

식 중에서 가장 화려한 금관 1점이 소장되어 있다. 국보급 유물이지만 아쉽게도 도굴꾼에 의해 파헤쳐졌기 때문에 어느 지역, 어떤 유적에서 출토되었는지 알 수가 없다. 다만 고령 지역에서 도굴되었을 것으로 추정할 뿐이다. 그런데 고령에 분포하는 가야 고분 중에서 지산동 고분군의 위상이 가장 높고 이 유적이 오래전부터 심하게 도굴되었다는 사실을 떠올리면, 이 금관이 원래 지산동의 한 왕릉에 부장되었던 물건일 가능성이 매우 높다.

독특한 외형의 이 금관은 금과 은으로 만든 수많은 장식과 함께 발견되었다. 금제 장식은 잎이 여섯 개인 연꽃 모양, 아몬드를 반으로 쪼갠 모양, 원판 안에 여섯 잎의 연꽃을 타출한 것, 반구형 몸통에 달개가 달린 것 등이고, 은제 장식은 반구형 주변에 3개의 하트 모양 달개가 달린 것과 가운데가 빈 공 모양 등 다채롭다.

마치 무령왕릉의 것을 복사해 놓은 듯한 이 장식들이 정확히 어떤 용도로 사용되었는지는 무령왕릉과 마찬가지로 아직 밝혀지지 않았지만

대가야 왕에게 베풀어진 장식이 철저히 백제계인 점이 주목된다. 백제에서 제작되었는지, 기술자가 파견되었는지, 대가야의 기술자가 모방하였는지 그 제작 배경은 앞으로 풀어야 할 과제이지만 6세기 전반 무령왕릉의 의장(意匠)이 가야에서 재현되고 있는 상황이 눈앞에 보이는 듯하다.

지산동의 고분들은 이미 심하게 도굴되어 대가야 문화의 진면목을 보여 주는 데에는 한계가 있었다. 1990년대 이후 합천 지역에 대한 발굴조사가 진행되면서 상황은 급변하였다. 합천은 또 하나의 가야 세력인 다라국(多羅國)이 있던 곳이다. 고령의 대가야는 5세기 후반 이후 주변의 다른 가야 세력들을 하나로 엮어 맹주의 위치에 올라서려고 하였는데 그 관계를 대가야 연맹이라고 하며, 이 연맹에서 대가야에 필적할 만한 강자가 바로 합천의 다라국이었다. 다라국의 왕릉은 합천군 쌍책면 성산리 옥전 고분군인데 이곳에서 무령왕릉과 관련된 유물이 쏟아져 나왔다.

옥전 23호분에서 출토된 반구형의 금동 관모는 천안 용원리 고분, 익산 입점리 고분, 큐슈의 에다후나야마(江田船山) 고분에서 출토된 것과 유사한 형태인데, 대롱 모양 장식이 정 중앙에 달리고 곧게 뻗은 점이 다르다. 하지만 최근 발굴조사된 공주 수촌리에서 옥전 것과 유사한 관

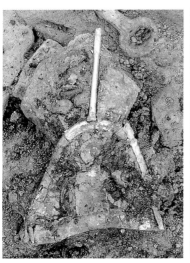

금동 관모 발굴 당시의 모습(좌)

수습 후의 금동 관모(우) 높이 13.5cm, 합천 옥전 M23호분 출토, 경상대학교 박물관 소장.

은제 허리띠 길이 10.8cm, 합천 옥전 M11호분 출토, 경상대학교박물관 소장.

모가 출토되었기 때문에 세부적인 차이에도 불구하고 이것들이 모두 백제계임이 분명해졌다. 합천 반계제 고분군은 옥전 고분군보다는 격이 낮은 세력의 집단묘인데, 다—A호라고 이름 붙인 한 무덤에서 유사한 형태의 관모형 장식이 달린 투구가 출토되었다. 투구를 제외하고 관모형 장식만 볼 때 역시 백제계임이 분명하다. 백제—대가야 연맹—왜(큐슈)로 이어지는 기술과 물류의 흐름이 포착되는데 시간적으로는 무령왕릉보다 약간 앞선 시기의 것들이다.

대가야왕 하지(荷知)가 479년 중국 남제(南齊)에 사신을 파견하여 "輔國將軍加羅國王"(보국장군가라국왕)이란 칭호를 받을 때에도 필경 백제 사신의 안내를 받아서 갔을 것이다. 대가야의 입장에서는 자국의 생존을 위하여 기문과 대사 지역을 놓고 백

백제식 금제 귀걸이 길이 7.7cm, 합천 옥전 M11호분 출토, 경상대학교박물관 소장.

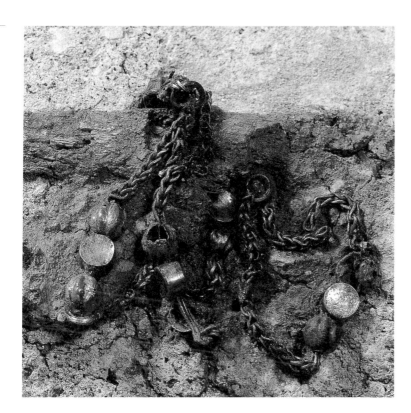

은제 팔찌 출토 모습 합천 옥전 M82
호분 출토, 경상대학교박물관 소장.

제와 경쟁을 벌였지만 외교적으로나 문화적으로 백제에 크게 의존하는
처지였던 것이다.

무령왕릉과 직접 비교되는 유물은 옥전 M11호분에서 많이 발견되었
다. 이 무덤에는 여덟 잎 연꽃 모양의 금동 장식을 붙이고, 은판으로 머
리를 감싼 못으로 결구한 목관이 안치되었다. 이는 결코 가야 지
역에서는 볼 수 없는 백제적 요소이다.

장신구에서도 백제적 요소가 현저하다. 주인
공이 착용한 허리띠의 버섯 모양 띠고리는 무
령왕의 그것과 통한다. 금귀걸이의 중간식은 작
은 금고리를 연접하여 만든 반구형 장식 2개로
푸른 유리를 위아래로 감싸듯이 붙인 구슬 4
개로 구성되었다. 이와 유사한 귀걸이는 일본
시가(滋賀)현 카모이나리야마(鴨稻荷山) 고분에

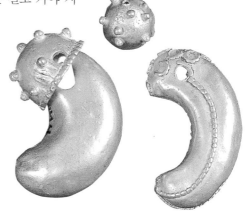

금제 곱은옥 길이(우) 2.1cm, 합천 옥
전 M4호분 출토, 경상대학교박물관
소장.

천장석에 그려진 연꽃 고령 고아동 고분.

연꽃무늬 벽화 부여 능산리 동하총.

고령 고아동 고분 돌방 내부

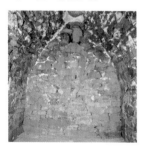

12 대가야의 옛 땅인 고령군 고령 읍에 남아 있는 가야 지역 유일의 벽화고분이다. 봉토의 지름은 20 ~25m 정도, 돌방의 길이는 3.7m 이다. 2개의 관받침이 발견되어 합 장묘임을 알 수 있는데 먼저 안치 된 서쪽에 남자, 뒤에 추가장된 동 쪽에 여자가 묻혔던 것으로 판단 된다. 부부합장의 가능성이 높은 데 돌방의 장축 방향에 나란히 부 부를 안치하면서 남자의 왼쪽에 여자를 안치한 점이 무령왕릉, 혹 은 백제의 장제와 동일하다.

서도 출토되었으며 무령왕비가 착용한 귀걸이와 상통한다. 모두 백제 적 또는 무령왕릉적인 장신구이다.

이밖에 옥전 12호분에서 출토된 손칼의 금제 장식에 표현된 도깨비, 82호분에서 출토된 팔찌의 속이 빈 은제 구슬, M4호분의 금은제 곱은 옥과 공 모양의 옥은 모두 무령왕릉 부장품의 재판이다.

대가야의 마지막 단계에는 굴식 돌방에 벽화가 그려진 무덤이 등장 한다. 고령 고아동 고분[12]이 그것이다. 깬 돌을 가지고 벽을 올리면서 점점 안으로 경사지게 아치 모양을 만들었지만 완전한 아치는 되지 못 하고 천장의 마지막 부분은 커다란 판석으로 마감하였다. 울퉁불퉁한 벽면에는 백토(회)를 바르고 천장석에는 연꽃을 그렸는데 그 형태가 부 여 능산리 고분의 벽화와 유사하여 백제의 영향으로 판단된다. 시기적 으로는 무령왕보다 몇 십 년 뒤에 해당하지만 대가야에 유입된 백제 문 화의 한 예이다.

4

일본과의 문화 교류

장신구 | **관**

앞에서도 설명하였듯이 고구려, 백제, 가야와 신라는 제각각 특징적인 관모와 관식을 발전시켰다.

일본에서 지금까지 발견된 관 중에 고구려와 관련된 예는 아직 없으며 신라계임이 분명한 것은 딱 1점 있다. 그것은 군마(群馬)현 긴칸즈카(金冠塚) 고분에서 출토된 금동제 관이다. 대륜(帶輪)의 폭이 넓어지고 5개의 솟을장식이 모두 산(山)자형이면서 전체적인 균형을 해칠 정도로 긴 점에 차이가 있지만 신라계임은 분명하다.

대부분 일본의 관모는 가야 또는 백제계일 것으로 추측된다. 예컨대 후쿠이(福井)현 니혼마츠야마(二本松山) 고

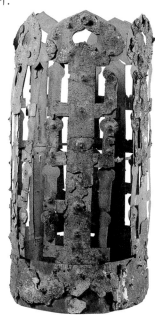

금동제 관 긴칸즈카 고분 출토, 도쿄 국립박물관 소장.

분에서 출토된 관은 대가야의 고령 지산동 32호분에서 출토된 관을 빼 닮았다.

무령왕릉보다 조금 앞선 시기에 해당되는 익산 입점리 1 호분에서 출토된 금동 관은 한성 말에서 웅진 초 백제 관모의 전형을 보여 준다. 이 무덤은 이미 도굴의 피해를 입었기 때문에 관모의 정확한 형태를 복원하기가 어렵지만 위가 둥근 금동 모자[13]는 나주 신촌리, 합천 반계제와 옥전을 거쳐 큐슈의 에다후나야마(江田船山) 고분에서도 출토되었다. 신촌리의 예를 제외한 전부가 대롱 모양의 장식을 붙이는 것이 특징인데, 특히 입점리와 에다후나야마 고분의 출토품이 가장 유사하다.

무령왕 부부의 관식과 가장 유사한 형태의 관은 무령왕릉보다 좀 늦은 시기에 만들어진 후지노키(藤ノ木) 고분의 출토품이다. 고대 일본의 장신구 문화는 백제의 영향을 강하게 받았기 때문에 백제의 사정을 알 수 없는 경우에는 역으로 일본의 자료를 통해 재구성할 수 있다.

금동제 관 니혼마츠야마 고분 출토, 도쿄국립박물관 소장.

금동제 관 높이 17.0cm, 에다후나야마 고분 출토, 도쿄국립박물관 소장.

13 이러한 모자는 머리에 쓰는 것이 아니라 정수리 부분에 얹고 끈으로 턱에 매는 것이다. 이 관을 따로 모관(帽冠)이라 부르기도 한다. 백제의 모자는 천안 용원리 고분과 공주 수촌리 고분에서도 발견됨으로써 시간적으로 4세기대까지 올라갈 가능성이 높아졌다. 다만 이 무덤에서 나온 모자는 테두리만 금속인 점이 5세기대 이후의 모자와 다른 점이다. 위가 둥근 모자는 신라에서도 발견되었는데 금속제 이외에 나무로 만든 것도 있다.

후지노키 고분의 금동 관은 일본식 용어로 광대이산식(廣帶二山式)에 해당되는데, 정면 두 군데가 솟아오른 넓은 띠에 2개의 솟을 장식을 세운 형태이다. 솟을장식은 기이한 나뭇가지에 펜촉, 복숭아, 새 모양의 달개 장식이 주렁주렁 매달린 형태이다. 광대이산식은 기본적으로 일본열도에서 유행하였으며 고구려·신라의 관과는 이질적이어서 서로 계보가 다르고, 백제·가야의 관과 연결된다. 특히 좌우대칭을 이

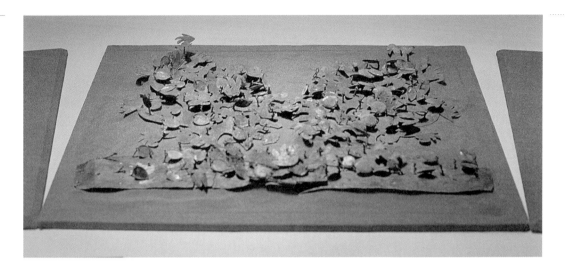

금동 관 후지노키 고분 출토, 가시하라
(橿原)고고학연구소 부속박물관 소장.

루는 2개의 솟을장식은 무령왕 부부의 관식을 연상시킨다.

관의 전체를 덮고 있는 새 모양의 달개 장식은 일본열도 내에서 당대 최고 지배층의 무덤에서 한정 출토되고 있으며, 이 무덤들에는 공통적으로 한반도 계통의 유물이 많이 부장되었다. 신라에서는 허리띠의 달개 장식으로 나타나고, 가야에서는 미늘쇠〔有刺利器〕[14]라 불리는 위세품(威勢品)에 새 모양 장식을 붙인 예가 있다. 새 모양 장식은 백제에서 아직 유례가 없지만 펜촉 모양의 장식은 부여에서 출토된 백제 미술의 걸작, 금동대향로에 그대로 나타나 있다. 이로써 후지노키 고분과 백제를 연결시키는 데에는 무리가 없게 되었다.

따라서 정확한 형태를 포착하는 데 실패했던 무령왕릉 관식의 배치 방식은 후지노키의 관과 마찬가지로 정면에 2개를 배치하는 방식일 가능성이 매우 높아 보인다.

후지노키 고분 출토 금동 관(복원품)

14 가시가 돋친 날카로운 물건이란 뜻이지만 우리나라 무덤에서 출토된 유물에서 날이 서 있는 경우는 없다. 따라서 실제적인 용도보다는 종교적인 목적에서 사용한 것으로 추정되며 한쪽 끝부분을 오므려서 이 안에 긴 나무 자루를 꽂아서 사용한 것으로 여겨진다. 형태는 다양한 편이지만 넙적한 철판을 오려 내거나 접어서 일정한 모양을 만든다는 점에서 공통적이다. 신라와 가야 고분에서 출토되는 경우가 많은데 각기 지역적인 특징을 보인다. 새가 매달린 모양의 미늘쇠는 합천 지방에서 자주 출토된다.

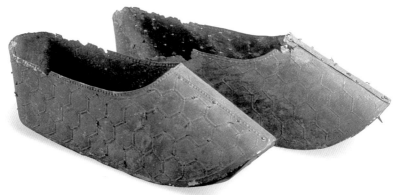

금동 신발 에다후나야마 고분 출토,
길이 33cm, 도쿄국립박물관 소장.

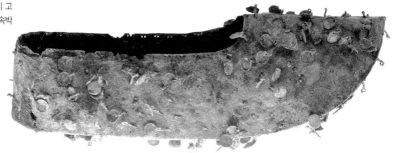

금동 신발 길이 38.4cm, 후지노키 고
분 출토, 가시하라고고학연구소 부속박
물관 소장.

15 오사카 평야의 동남부에 위치
한 6세기대의 군집분으로, 250여
기의 굴식 돌방무덤으로 구성되어
있다. 부장품은 스에키와 하지키
등의 토기류 이외에 고리자루칼,
금동 신발, 작은 모형 부뚜막과 청
동제 머리 뒤꽂이, 팔찌의 출토 비
율이 높은 것이 특징이다. 이러한
유물들은 한반도계 이주민, 특히
백제계 집단과 관련이 있기 때문
에 이 무덤을 남긴 집단의 성격을
추정할 수 있다.

신발

일본 지역에서 발견된 신발은 기본적으로 바닥판과 좌우의 측판 등
3개의 금속판을 결합시켜 제작하였다는 점에서 무령왕릉, 입점리 1호
분, 신촌리 9호분 등 백제 신발의 계보를 잇고 있다. 대표적인 예가 육
각형의 무늬를 타출한 에다후나야마 고분의 출토품이며 무령왕릉보다
조금 늦은 단계의 오사카부 이치스가(一須賀) 고분,[15] 카모이나리야마
고분 등이 동일한 제작 방식과 형태적 특징을 보여 준다.

후지노키 고분은 발굴조사 초기부터 한반도와 밀접한 관련이 있을
것으로 추정되었는데 특히 금동 관과 신발, 금 은제 목걸이 등의 장신
구, 안장 장식〔鞍輪〕과 화려한 칼 등이 대표적이다. 신발 역시 전체적
인 외형이나 제작 기법, 육각형무늬 등이 백제계임을 분명히 보여 준

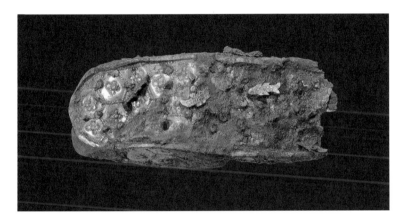

후지노키 고분 출토 신발의 바닥 부분
(복원품)

금동 신발의 바닥 길이 27cm, 나주
복암리 출토, 국립광주박물관 소장.

다. 일본의 신발에서는 물고기 모양의 얇은 판을 다는 장식 기법이 간혹 나타나는데 예전에는 이를 일본 특유의 창안으로 간주하였으나, 나주 복암리에서도 물고기 모양의 금동 판이 바닥에 달려 있는 신발이 출토되어 이 역시 백제에서 창안되었을 가능성을 다시 확인시켜 주었다.

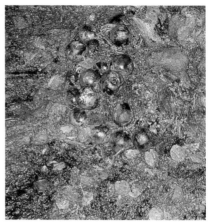

후지노키 고분의 은제 구슬(좌)
후지노키 고분의 치자 구슬(우)

구슬

고대 일본에서는 전문적으로 유리나 옥의 제작에 종사하던 집단을 옥작부(玉作部)라고 불렀는데 이들 중에는 한반도에서 이주해 간 사람들이 많았던 것으로 여겨진다. 왜냐하면 고고학적 발굴조사에서 발견되는 옥을 만들던 공방 시설들이 한반도계 이주민의 취락에서 발견되거나, 한반도 문화의 냄새를 강하게 풍기는 무덤에서 다양한 구슬이 발견되고 있기 때문이다.

특히 이들은 백제계일 가능성이 매우 높으며, 유리구슬만이 아니라 금속제 구슬도 마찬가지이다. 예컨대 후지노키 고분에서 출토된 은에 도금한 공 모양과 치자열매 모양의 구슬은 무령왕릉에서도 금제와 은제의 형태로 다량 출토되었으며, 함평 신덕 고분에서도 은제 공 모양 구슬이 출토되어 백제계 구슬의 면모를 여실히 보여 주었다.

백제와 일본열도의 관계를 보여 주는 또 하나의 예가 무령왕릉에서 발견된 금박 구슬, 다른 말로 금층 유리옥이라고 불리는 것이다. 불어서 만든 작은 유리옥의 표면에 금박을 씌우고 이것을 다시 굵은 유리대롱 안에 넣고 가열하여 코팅을 입힌 것으로, 보통의 유리옥 제작보다 높은 기술이 필요하다. 일본에서는 금이 아닌 은을 입히는 경우도 있는데 이때는 은박 구슬 또는 은층 유리옥이라 불린다. 무령왕릉에서 발견된 금박 구슬과 유사한 형태의 것이 오사카부 다카이다야마(高井田

1 **연리문 구슬** 지름 1.2cm, 나라현 니자와센즈카 고분 출토, 토쿄국립박물관 소장.

2 **연리문 구슬** 후나키야마(船來山) 19호분 출토, 기후(岐阜)현 모토즈(本巢)시 교육위원회 소장.

3 **각종 구슬** 길이(왼쪽 아래) 2.7cm, 함평 신덕 고분 출토, 국립광주박물관 소장.

4 **금박 구슬** 다카이다야마 고분 출토, 가시와라시립역사자료관 소장.

252

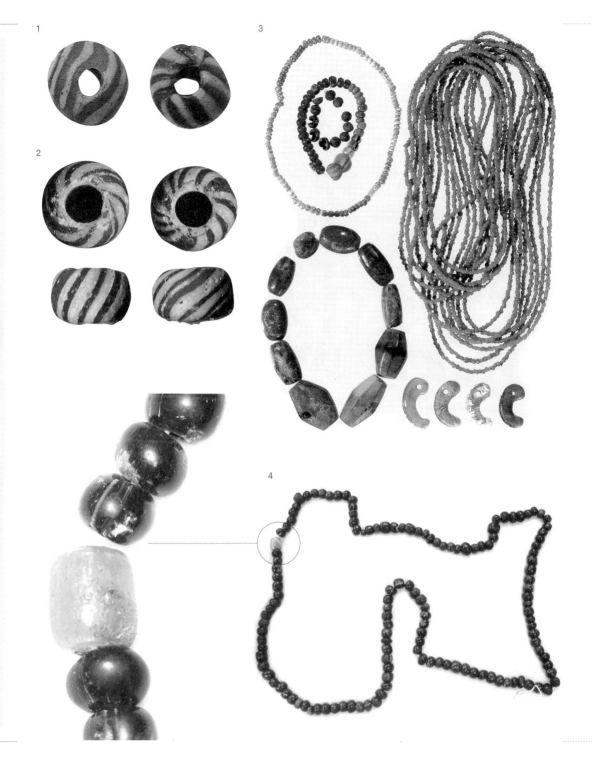

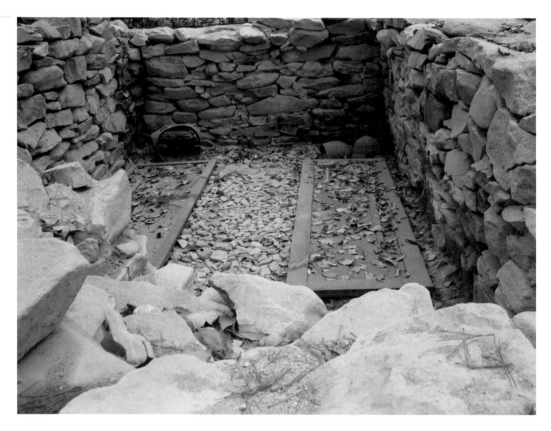

다카이다야마 고분 발굴 현장

山) 고분에서 출토되었는데, 이 고분은 백제 특히 무령왕릉과 긴밀한 관계를 맺고 있다.

　무령왕릉에서 출토된 구슬 중에 그 다음으로 주목되는 것은 여러 가지 색깔의 유리띠를 감아 돌려서 만든 대롱 모양의 옥이다. 적갈색, 노란색, 녹색의 세 가지 색으로 물결치는 무늬를 표현하여 연리문(練理文)이라 불리고, 일본에서는 연리문 구슬을 따로 안목옥(雁木玉)이라고 부르기도 한다. 함평 신덕 고분에서는 대롱 모양이 아니라 어금니 모양이지만 연리문이 베풀어진 옥이 출토되었고, 이와 거의 동일한 것이 니자와센즈카(新澤千塚) 126호분을 필두로 일본열도 곳곳에서 출토되었다. 이런 구슬이 출토되는 무덤은 지역의 유력한 수장의 무덤이거나 한반도계 이주민의 무덤인 경우가 많다는 점이 주목된다.

254

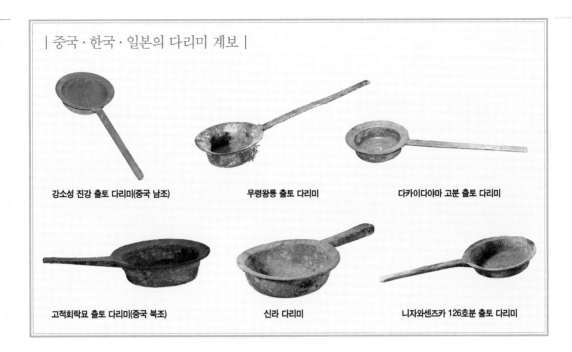

| 중국·한국·일본의 다리미 계보 |

강소성 진강 출토 다리미(중국 남조)　　　무령왕릉 출토 다리미　　　다카이다야마 고분 출토 다리미

고적회락묘 출토 다리미(중국 북조)　　　신라 다리미　　　니자와센즈카 126호분 출토 다리미

금속 용기　│　**다리미**

무령왕릉의 청동 다리미는 백제에서는 유일한 예지만 신라와 일본에서는 종종 발견되었다. 특히 일본에서는 나라현 니자와센즈카 126호분과 오사카부 다카이다야마 고분에서 출토된 것들이 주목받았다.

왜냐하면 두 무덤 모두 일반적인 일본 무덤과 달리 구조, 장법, 부장품에서 한반도와 밀접한 관계를 나타내어 한반도에서 이주해 간 이른바 도래인(渡來人)의 무덤으로 인식되었기 때문이다. 자연히 일본 연구자들은 이들 무덤과 무령왕릉을 비교하면서 5~6세기 동아시아의 국제 교섭에 대한 논의를 진행시켰다.

그런데 다카이다야마 고분과 니자와센즈카 126호분의 다리미는 형태가 다르다. 가장 큰 차이는 자루의 길이이며 이 점에서 두 유물의 형태적인 차이가 기인한다. 무령왕릉의 것은 다카이다야마의 것과 마찬가지로 긴 자루가 달렸고 접합부에 단이 졌는데, 중국 강소성(江蘇省) 진강(鎭江)과 강도(江都)에서 이와 유사한 양나라의 유물이 발견되었

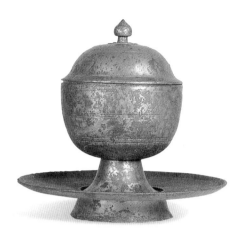
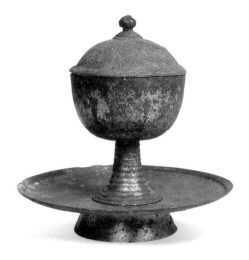

동탁유개동합 높이 15.8cm, 간논야마 고분 출토, 군마현립역사박물관 소장.

동탁유개동합 간논즈카 고분 출토, 다 카자키(高崎)시교육위원회 소장.

다. 한편 니자와센즈카의 것은 짧은 자루를 특징으로 하는데, 신라 고 분과 산서성(山西省) 고적회락묘(庫狄廻洛墓)[16] 등 북중국에 이와 유사한 유물이 분포하는 경향을 보인다.

　따라서 청동 다리미라고 하더라도 형태의 차이에 따라 중국 남조―백제(무령왕릉) ― 왜(다카이다야마)와 중국 북조 ― 신라 ― 왜(니자와센즈카)로 이어지는 두 가지의 흐름이 포착된다. 이 흐름은 그대로 6세기 동아시아 문물 교류의 양대 경로이기도 했다.

동탁은잔

　일본의 간토(關東) 지방은 고대에 '동국'(東國)이라고 불렸던 지역으로, 『일본서기』에는 이 일대에 정착한 이주민 집단에 대한 최초의 기사가 실려 있는데, 덴지(天智)천황 5년(666)에 백제의 남녀 2,000여 명을 동국에 거주시켰다고 한다. 아마도 백제 멸망과 부흥운동의 실패 이후 일본열도로 이주한 백제인 중 일부가 이주한 사실을 반영하는 것이리라.

　하지만 이러한 단편적인 문헌자료에 기대지 않더라도 이 지역에서는 한반도 특히 백제와 관련된 유물이 적지 않게 발견되었다. 금동제 관, 귀걸이, 신발 등의 예가 현저한데 그중 청동 그릇이 가장 주목된다. 군

16 선비족 출신 귀족인 북제의 고 적회락(庫狄廻洛, 506~562)과 그 의 처, 첩 등 3명을 함께 묻은 합장 묘이다. 무덤의 구조는 벽돌로 쌓은 한변 5.4m의 방형 평면에 길이 3.1m의 연도가 딸린 형태이다. 천 장이 무너지는 바람에 도굴의 피해를 입지 않아 내부에서 많은 유물이 부장 당시의 모습 그대로 출토되었다. 특히 다양한 금동 그릇과 장신구, 흙으로 빚은 인형 등이 주목되는데 그중에서도 금동 그릇들은 6세기 동아시아 각국의 국제교류 양상을 보여 주는 중요한 유물이다.

마(群馬), 사이타마(埼玉), 치바(千葉), 이바라키(茨城) 등 간토 지방의 6세기대 지역 수장의 고분에서는 무령왕릉에서 출토된 동탁은잔이나 청동 그릇을 모델로 한 그릇들이 자주 발견되었다.

군마현에 소재하는 길이 90.5m의 간논즈카(觀音塚) 고분[17]은 6세기 말경에 축조된 전방후원분으로, 굴식 돌방에서 무령왕릉의 동탁은잔을 닮은 청동 그릇 2점이 출토되었다. 일본에서는 이러한 형태의 그릇을 승대부유개동완(承台附有蓋銅盌)이라고 하며, 무령왕릉의 것과 대비시킨다면 동탁동잔(銅托銅盞), 좀더 정확히는 동탁유개동합(銅托有蓋銅盒)이라고 할 수 있다. 재질에서 차이가 있지만 무령왕릉의 것에 비해 뚜껑 꼭지와 무늬가 간단해지고 동합이 깊어지는 점에서도 다르다. 대각의 길이는 무령왕릉의 것보다 길어졌는데 특이한 점은 좁고 긴 대각이 바닥으로 가면서 크게 나팔꽃 모양으로 퍼지고 요철문이 장식되었다. 이와 결합되는 탁잔 역시 대각이 높고, 합의 대각과 연결되는 부위는 무령왕릉의 것과 달리 속이 찬 막대기 모양이며 합의 대각 안쪽으로 들어가 있다.

이후 일본에서는 기본적으로 무령왕릉의 동탁은잔 형태를 계승하면서도 대각의 길이가 매우 길어지는 부류와 짧은 대각이 유지되는 부류로 나뉘어 각기 형태적인 발전을 거듭해 나갔다. 치바현 긴레즈카(金鈴塚) 고분[18]의 동탁유개동합은 전자의 예이고, 이바라키현 카제가에리이나리야마(風返稻荷山) 고분의 것은 후자의 예이다.

한편 받침은 없이 뚜껑과 합만 출토된 경우도 많은데 가나가와(神奈川)현 도비야마(登尾山) 고분이나 사이타마현 쇼군야마(將軍山) 고분 등이 그 예이다. 이러한 형태의 그릇 역시 중국에서 기원을 찾을 수 있으며, 백제를 거쳐 일본으로 전래되었을 것이다.

애초에 이 청동 그릇들이 한반도로 전래될 때에는 중국에서 만들어져 유입되었으나 곧 백제에서 국산화가 진행되었을 것이며 한두 단계 늦게 일본열도에서도 자체 제작이 시작되었을 것이다. 본래의 용도는

동탁유개동합 높이 17cm, 긴레즈카 고분 출토, 긴레즈카자료관 소장.

17 야와타(八幡) 고분군은 군마현 다카자키(高崎)시에 소재하는 대규모 고분군이다. 전방후원분인 간논즈카 고분, 히라츠카(平塚) 고분, 후타고즈카(二子塚) 고분과 40기 정도의 작은 원분으로 구성되어 있다. 간논즈카 고분은 태평양전쟁 중 방공호를 파던 주민의 손에 의해 석실이 열렸고 이때 동경 4매, 승대부유개동완(承台附有蓋銅盌) 2점, 동완 2점, 각종 무기와 마구 등이 출토되었다.

18 길이 100m의 전방후원분이다. 시기는 6세기 말경이며 금방울이 출토되어 금령총이란 이름으로 불리게 되었다. 굴식 돌방 안에는 3명의 시신이 안치되어 있었는데 17점이나 되는 다양한 장식대도, 금동 신발, 금동 마구, 무기, 거울, 유리옥 등 많은 유물이 발견되었다.

불교와 관련된 제기였지만 한반도와 일본열도로 전래되면서 그 의미가 변형되었던 듯하다. 무령왕릉에서는 식기로서 부장되었지만 일본에서는 식기보다는 무덤 주인공의 위세품적 성격을 띠고 있으며 차츰 시간이 흐르면서 부장품이 아닌 사원용으로 변화하기 때문이다.

이상의 내용을 감안할 때 일본열도 내에서도 간토 지방에 청동 그릇의 출토 사례가 많은 것은 불교의 전래만으로는 설명하기 힘들고, 백제 – 일본 기나이(畿內) 세력 – 일본 간토 세력의 정치·외교적 관계의 산물로 보아야 할 것이다. 과연 이 유물 중 몇 점이 백제 제작이고 몇 점이 일본 제작인지를 규명하는 것은 앞으로의 과제이지만 대체로 백제에서 직접 전래된 경우, 기나이 지방을 경유한 경우, 기나이에서 제작하여 사여한 경우 등이 혼재할 것으로 보인다. 간토 지방의 수장층 입장에서 보면 백제 또는 기나이 세력과 맺은 정치·외교적 관계의 산물인 이 귀중품들이 지역 사회에서 자신의 우월한 사회적 지위를 과시하는 위세품으로 기능할 수 있다는 점을 의식했을 것이다.

거울 1898년 우연한 기회에 미카미야마시타(三上山下) 고분이라는 무덤에서 출토된 2매의 거울이 고고학자인 우메하라 스에지(梅原末治)의 손에 의해 1923년 비로소 다른 거울들과 함께 소개되었다. 하지만 이 무덤이 어떤 무덤인지도 알 수 없었고, 출토된 거울들은 그후 개인 수집가의 손을 떠나 행방이 묘연해지고 우메하라가 소개한 실물 크기의 사진 1장만 남게 되었다.

이 거울은 모두 의자손수대경(宜子孫獸帶鏡)이라고 불리는 형식으로, 무령왕릉에서 출토된 것과 무늬는 물론이고 크기마저 동일하다. 그 중 한 점(A경)은 얼굴이 비치는 면에 물고기 모양의 금동제 장식이 붙어 있어서 무언가 다른 유물에 눌린 채 무덤에 부장되었음을 알 수 있다. 물고기 모양의 장식은 이미 여러 곳에서 출토된 적이 있는데 모두 대형 전방후원분이나 원분의 형태를 띠며 기나이 지방의 경우는 내부에 집 모양 석관을 매장 시설로 이용한다는 공통점이 있어서 대왕이나

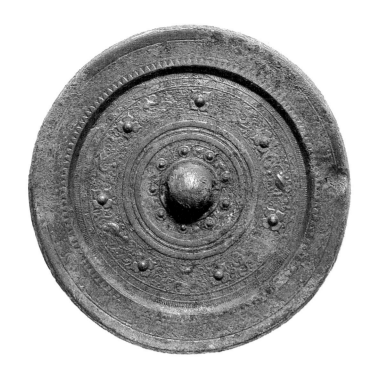

청동 거울 지름 23.3cm, 간논야마 고분 출토, 군마현립역사박물관 소장.

유력한 호족과 관련된다. 이 점을 단서로 여러 정황 증거를 종합한 결과 이 거울들은 시가현 야스(野洲)군 가부토야마(甲山) 고분[19]에서 출토되었을 가능성이 제일 높은 것으로 결론 내려졌다.

이 거울에 표현된 무늬는 중국 후한시대에 제작된 거울의 무늬를 따르고 있지만 자세히 살펴보면 무늬가 어긋나는 곳과 상처가 생긴 곳 등이 공통적이어서 이미 존재하던 하나의 거울을 점토로 틀을 떠 한꺼번에 제작한 자매경(姉妹鏡)으로 추정된다.

여기에서 청동 그릇이 많이 출토된 일본의 간토 지방으로 다시 눈을 돌려보자. 군마현 간논야마(觀音山) 고분은 앞에서 본 간논즈카 고분과 소재지와 명칭이 비슷한데 간논즈카 고분은 야하타(八幡) 고분군의 중핵에, 간논야마 고분은 와타누키(綿貫) 고분군[20]의 중핵에 해당한다. 두 고분군 모두 군마 지역에 자리잡았던 고대 호족 세력이 만들었다. 이 호족들은 사서에서 '가미츠케노'(上毛野)라고 불리던 세력으로, 기나이 지방의 대왕가와 밀접한 관계를 유지하였다.

19 시가(滋賀)현 야스(野洲)군에 위치한 6세기 중반경의 대형 원분으로, 굴식 돌방을 갖추었으며 내부에는 큐슈의 구마모토(熊本)에서 가져온 돌로 만든 집 모양의 석관이 안치되었다. 부장품은 대부분 도굴되었으나 남아 있는 유물만 보더라도 매우 호화스러웠던 양상을 알 수 있다. 묻힌 사람은 고대 오오미(近江: 지금의 시가현) 지역의 유력한 호족이면서 대외교섭에 깊게 관여했던 인물로 추정된다.

20 군마현 이노카와(井野川) 하류에 형성된 대형의 전방후원분 4기와 주변의 원분을 합쳐서 와타누키 고분군이라고 부른다. 형성 시기는 5세기 중엽~6세기 후반에 걸쳐 있는데 그중 가장 늦은 단계의 전방후원분이 바로 간논야마 고분이다. 돌방 내부에서는 중국이나 한반도와 관련된 유물이 많이 출토되었으며, 무덤의 주인은 6세기 중후반에 걸쳐 이 일대를 거점으로 활약하던 지방 호족으로 추정된다.

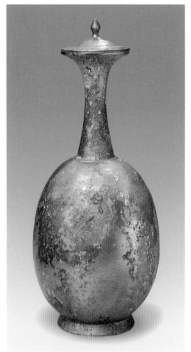
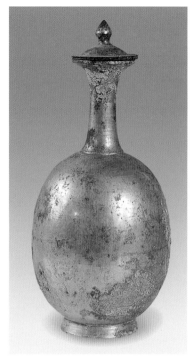

청동 물병(좌) 높이 31.3cm, 간논야마 고분 출토, 군마현립역사박물관 소장.

청동 물병(우) 높이 18.2cm, 고적회락 묘 출토, 산서성 고고연구소 소장.

21 무령왕릉에서는 비록 고적회락 묘와 간논야마 고분처럼 세경병이 나오지는 않았지만 백제에서 이러한 형태의 동병(銅甁)이 사용되었고 또 백제식으로 변화하였음은 분명하다. 사비기로 추정되는 나주 대안리 4호분에는 청동이 아닌 흙으로 빚은 세경병이 부장되었으며, 부여 동남리 건물지, 보령 오합사지(후대의 성주사지) 등지에서도 출토되는 것을 볼 때 사비기에 들어와 사찰이나 관청 등의 중요 건물지에서 이 병이 애용되었음을 알 수 있다. 신라에서는 9세기 중반 이후에 들어서야 비로소 고분 부장용이나 사찰용으로 출현하고 있어 백제보다 200년 가량 지체된 모습을 보인다.

6세기 중·후반경으로 여겨지는 간논야마 고분에서는 많은 유물이 출토되었지만 단연 주목을 받은 것은 의자손수대경과 목이 긴 청동 물병, 즉 세경병(細頸甁)[21]이다. 그런데 이것과 거의 동일한 형태의 청동 물병이 멀리 떨어진 중국 산서성 태원시(太原市)의 고적회락묘(庫狄廻洛墓)에서 발견되었다. 이 무덤에서 출토된 막대한 양의 유물 중에서도 단연 관심을 끈 것은 간논야마 고분의 것과 동일한 형태의 물병이었고, 이는 일본 지방 호족이 대륙과 교류하던 증거로 이용되곤 하였다. 하지만 좀더 들여다보면 중국 산서성과 일본 군마현의 사이에는 엄연히 백제가 존재한다.

고적회락묘에서 출토된 금속 그릇 중에서는 물병이 가장 주목을 받았지만 이외에도 다양한 형태의 그릇들이 있다. 특히 청동에 금을 도금한 탁잔과 그 위에 얹힌 물병은 무령왕릉의 동탁은잔과 대비된다. 역시 청동에 금을 도금한 다리미는 자루가 좀 짧아서 무령왕릉의 것과 직접 연결되기는 곤란한 북방계이지만, 다리가 세 개이고 긴 자루가 달린 자

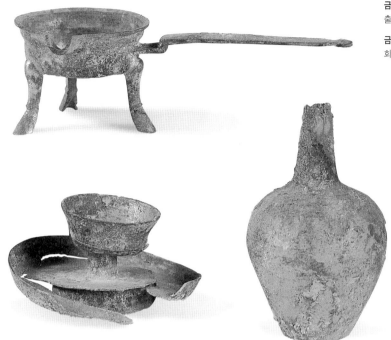

금동 자루솥　높이 7cm, 고적회락묘
출토, 산서성 고고연구소 소장.

금동 탁잔과 세경병　높이 13cm, 고적
회락묘 출토, 산서성 고고연구소 소장.

루솥(초두, 鐎斗)은 한성기 백제 왕성 중의 하나인 서울 풍납토성에서
출토된 것과 매우 흡사하다. 따라서 비록 북조의 고분이지만 고적회락
묘와 무령왕릉의 관계에 대해서도 주목할 필요가 생기는 것이다.

　백제와 가미츠케노(上毛野)의 관계를 보다 직접적으로 설명하는 것
이 간논야마 고분에서 출토된 의자손수대경이다. 이 거울은 무령왕릉,
그리고 가부토야마 고분에서 출토된 것으로 추정되는 거울들과 동일
한 형태이다. 다만 앞의 것들이 형제·자매의 관계에 비유된다면 간논
야마 고분의 거울은 가부토야마에서 출토된 것 중 한 점(A경)과 더욱
흡사하고 다른 한 점(B경) 및 무령왕릉 거울과는 약간 다른데 그 이유
는 A경을 모델로 제작되었기 때문이다. 비유하자면 가부토야마 A경은
간논야마 거울의 부모뻘, 무령왕릉 거울은 간논야마 거울의 삼촌이 되
는 셈이다.

　무령왕릉, 가부토야마 고분, 간논야마 고분은 축조 시기가 6세기 전
반, 중반, 후반에 해당되는데 여기에 묻힌 사람들은 크게 보면 같은 시

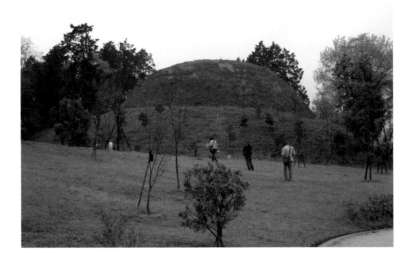

대를 살았다고 할 수 있다. 이들에 의해 형성된 백제 중앙－일본 기나이－일본 간토 지방을 잇는 네트워크의 정체를 규명하는 것이야말로 6세기 한·일 관계사의 핵심에 다가서는 것이다.

그렇다면 이 거울들을 만든 시기와 주체가 문제가 된다. 일단 제작 주체는 중국 남조·백제·왜의 세 가지 경우를 들 수 있는데, 중국이나 백제에서 만들었을 경우 일본에 이입된 과정에는 백제의 역할이 있을 것이고 반대로 일본에서 제작되었을 경우에는 백제와 왜의 관계에 대한 해명이 필요하다. 어떤 경우든 6세기대에 중국－백제－왜 사이에 진행된 문물 교류의 흐름을 엿볼 수 있는 점에서 중요하다.

기타 무령왕릉에서는 호두와 비슷한 치자나무 열매처럼 생긴 속이 빈 공 모양의 금구슬 73점이 왕의 허리 부근에서 발견되었다. 일본 후지노키 고분에서도 은에 도금을 한 비슷한 모양의 구슬들이 출토되었는데 목걸이로 사용한 것 같다.

간논야마 고분에서는 속이 빈 반구에 좁은 테가 달린 금동제 장식 수십 점이 출토되었는데 시신을 덮은 천의 장식품으로 추정되었다. 무령왕릉에서도 이와 동일한 형태의 장식이 금제와 은제로 수십 점씩 출토되었으며 여기에 더하여 6엽과 8엽의 꽃 모양 장식도 출토되었다. 그

용도는 역시 왕 부부의 수의나 시신을 덮은 천을 장식한 것으로 추정되었다. 속이 빈 은제 구슬 역시 양 고분에서 출토된 것들이 유사하다.

한 가지 예를 더 들자면 왕에게서 1점, 왕비에게서 3점이 출토된 장식 도자이다. 금과 은을 섞어서 만든 이 호화스러운 손칼들은 실용적인 의미보다는 이 물건을 소유한 사람의 신분이 높았음을 과시하는 용도로 사용되었다. 영산강 유역이나 신라 지역에서도 이와 유사한 예가 종종 발견되는데 형태 면에서 보면 간논야마 고분에서 출토된 5점의 손칼이 가장 유사하다. 다만 금이 아닌 은으로만 장식하였다는 점에서 차이가 있다.

이렇듯 간논야마 고분과 무령왕릉은 멀리 떨어져 있으면서도 부장품의 내용에서 많은 유사성을 보인다. 백제 중앙과 일본 간토 지방의 사람들이 맺었던 모종의 교섭관계를 반영하거나 백제계 이주민의 일본열도 정착의 역사를 반영하는 것이리라. 그것도 아니라면 당시 무령왕릉풍 의장이 동아시아 세계를 풍미하였음을 보여 주는 셈인데, 과연 "무령왕릉을 보면 동아시아가 보인다"는 명제가 허튼소리가 아님은 분명하다.

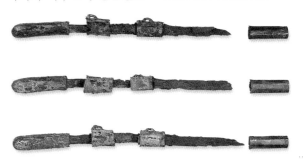

공주 단지리 횡혈묘 조사가 말해 주는 것

2004년 봄 고속도로 건설공사 구간에서 한반도 최초로 횡혈묘 조사가 이루어졌다. 그 전에도 공주 지역에서 간간이 횡혈묘의 흔적이 발견된 경우는 있었지만 15기에 달하는 횡혈묘가 본격적으로 발굴된 것은 이번이 처음이었다. 공주시 우성면 단지리 유적의 조사이다.

횡혈묘란 비탈진 산의 경사면을 옆으로 파고 들어가서 무덤을 만들고 그 안에 시신을 안치하는 형태의 무덤이다. 세부적인 형태에서는 곧바로 옆으로 파고 들어간 것과 일단 수직으로 파 내려간 후 일정한 깊이에서 옆으로 뚫어 L자형으로 된 것으로 나뉜다. 전자는 주로 큐슈 북부 지역에 많이 분포하고 지하식 횡혈묘라고 불리는 후자는 미야자키(宮崎)를 중심으로 한 큐슈 남부 지역에 집중되어 있다.

단지리의 경우는 전자에 속하는데 연도는 없거나 있더라도 아주 짧고 무덤방의 단면은 천장이 둥근 반원형을 이루고 있다. 최초의 매장이 이루어진 후 몇 차례에 걸쳐 추가장이 이루어져 여러 명의 인골이 발견되었으며 문의 폐쇄는 판석이나 자갈, 나무판자 등을 이용하였다.

횡혈묘는 일본의 큐슈에 집중적으로 분포하며 시마네(島根)나 오사카 등지에서도 무리를 이루고 발견되는 경우가 많다. 일본 고유의 무덤으로 인식되어 온 무덤이 백제의 도성인 공주 지역에서 발견된 것은 어떤 의미가 있을까?

우선 단지리 유적의 연대 문제이다. 전문가 사이에 이론이 없지 않지만 크게 보아 5세기 말에서 6세기 전반, 즉 웅진기에 속한다는 점에

단지리 횡혈묘

서는 일치하고 있다. 유물의 대부분은 백제 토기인데 그중에 뚜껑 접
시를 비롯한 몇 점의 이질적인 토기가 주목되었다. 이 토기를 관찰한
일본인 연구자들의 의견은 둘로 나뉘었다. 일본에서 제작된 스에키라
는 설과 스에키의 영향을 강하게 받았지만 제작지는 백제라는 설이었
다. 결과적으로 일본의 스에키와 밀접한 관련이 있는 토기류가 섞여
있는 셈이다.

　단지리의 연대를 올려 보는 입장에서는 일본 횡혈묘의 기원을 한반
도에 두는 입장도 있지만 일본열도에서 발견된 숫자가 압도적으로 많
기 때문에 한반도 기원설은 아직 시기상조이다.

　그 다음은 이 무덤에 묻힌 자가 누구인가 하는 점이다. 이 문제는 스
에키 논란과도 직결되는데 백제인설과 왜인설로 나누어진 상태이다.
횡혈묘 자체가 일본적인 묘제라는 점, 토기 중에 스에키와 관련된 자료
가 섞여 있는 점 등을 고려하면 자연히 일본에서 건너온 사람이거나 일
본과 밀접한 관계에 있던 사람일 가능성이 매우 높다.

　여기에서 떠오르는 사실은 웅진기 왕족들이 일본과 밀접한 관련을

일본 큐슈의 횡혈묘

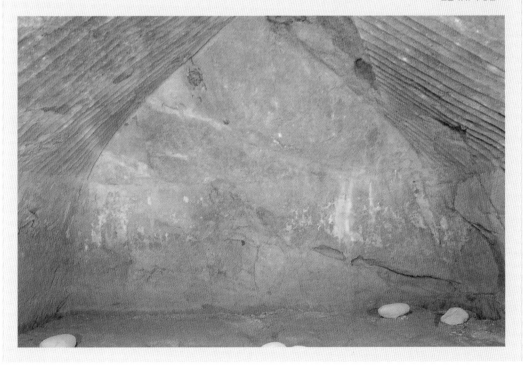

맺고 있었다는 점이다. 무령왕의 아버지 곤지는 오랜 기간 일본에서 활약하다가 귀국하였다. 곤지의 아들이자 무령왕의 이복동생인 동성왕도 일본에 머물다가 삼근왕이 사망하자 큐슈 북부 지역의 군사 500인의 호위를 받으며 귀국하여 왕위에 올랐다고 한다(『일본서기』유랴쿠雄略 23년 조). 이들 군사 중 일부는 귀국하지 않고 백제에서 사망하였을 가능성이 있는데, 그럴 경우 자신의 고향에서 유행하던 횡혈묘에 묻혔을 것이다. 무령왕 자신도 일본에서 태어났고 죽어서는 일본에서 자란 금송으로 만든 목관에 묻혀 있다. 청동 다리미, 금박 구슬 등의 유물이 출토되어 무령왕릉과 긴밀한 관련을 보이는 오사카의 다카이다야마 고분은 그 주변에 수백 기의 횡혈묘를 거느리고 있다.

이러한 사실을 종합해 보면 웅진기의 도성인 공주에서 일본과 밀접한 관련을 맺고 있는 유적과 유물이 나오는 것은 당연하다고 할 수 있다. 이러한 실물자료야말로 웅진기 백제와 왜의 관계를 추적하는 작업의 실마리가 되는 것이다.

게이타이와 사마

무령왕의 일본 측 파트너, 게이타이

무령왕이 동아시아 세계에 백제의 국가적 위상을 공고히 다진 6세기 전반이란 시점은 남조 양 무제와 왜 게이타이(繼體, 507~531)의 시대이기도 하다. 3명의 제왕은 모두 당대 최고의 명군들이었다.

삼국의 관계는 유례없는 우호 국면이었고 남조의 발달된 선진 문화는 일단 백제에 들어온 후 백제화 과정을 거치고 다시 왜로 전래되었다. 삼국간 물류의 흐름은 상상할 수 없을 만큼 깊이와 폭을 더하여 갔다.

무령왕의 일본 측 파트너인 게이타이는 일본 고대사에서 수수께끼의 인물로 통한다. 그의 등극 과정에 대해 『일본서기』는 다음과 같이 전한다.

> 무열(武烈)이 붕어하였다. 대왕가의 왕통이 끊어졌기 때문에 당시 정계의 최고 실력자였던 오토모노가나무라(大伴金村) 오무라지(大連)와 모노노베노아라카히(物部麁鹿火) 오무라지, 코세노오히토(許勢男人) 오토미(大臣) 등이 월국(越國)의 오호토(男大迹)왕을 옹립하였다. 오호토왕은 처음에는 고사하였는데 가와치노우마카이노오비토아라코(河內馬飼首荒籠)의 설득에 응해 쿠즈하노미야(樟葉宮)[22]에 도착하고 즉위하였다.

게이타이는 이전의 무열과 다른 계보에 속하였음이 분명하다. 무열이 죽음으로써 왕통이 끊겼다는 이야기는 믿을 수 없다. 당시 대왕은 대개 정식 부인 이외에 5~6명의 첩과 수십 명의 자식을 두는 것이 일반적이었기 때문이다. 설사 무열의 자식이 전무하다고 하더라도 가까운 친척들이 수십 명이 있었을 터인데 혈연적으로 너무 멀어서 확인하기도 어려운 게이타이가 등극한다는 것은 너무도 부자연스러운 일이다. 궁색하게 응신(應神)의 5대손이라고 사서는 전하지만 현실적으로 자신의 5대조를 기억하는 일은 쉬운 일이 아니며 당시 이 정도의 인척관계에 놓인 인물들은 수백 명이었을 것이기 때문이다. 따라서 게이타

22 현재의 오사카부 히라카타시 쿠즈하(樟葉) 부근으로 전해진다. 게이타이 이전의 모든 천황과 달리 그는 야마토(大和)를 벗어난 지점에 궁성을 마련하였다. 이곳은 게이타이의 부계쪽 근거지인 시가현의 비와코(琵琶湖)와 원거리 항해의 출발지인 오사카만을 잇는 요충지이다. 게이타이 정권의 출자(비 야마토계) 및 정치적 지향성(국제 교섭)을 잘 보여 준다.

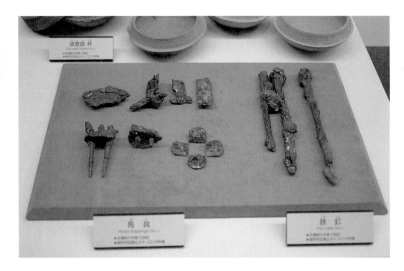

23 후쿠이(福井)현 쿠즈류가와(九頭龍川) 유역에는 길이 100m가 넘는 전방후원분들이 분포하고 있다. 이 지역은 게이타이의 어머니인 후리히메 일족의 본거지인데 게이타이 아버지 쪽의 고분보다 규모가 훨씬 커서 게이타이의 입장에서는 친가보다도 외가의 세력이 더 강력하였던 것 같다.
그중 5세기 대의 무덤인 니혼마츠야마 고분에서는 2개의 관이 출토되었는데 하나는 구리에 금을 도금한 것이고 하나는 은을 도금한 것이다. 약간의 형태 차이는 있지만 대륙에 커다란 솟을장식을 달고 그 솟을장식의 정면에 하트 모양의 달개를 매단 점이 공통적이다. 고령 지산동 고분에서 출토된 관과 매우 닮은 형태이다.

이의 등장은 새로운 왕조의 탄생을 의미하는 셈이다.

즉위 이전 그의 이름은 오호토왕이다. 아버지는 오오미(近江: 시가현) 지역에서 세력을 떨치던 히코우시(彦主人)왕이고 어머니는 후리히메(振媛)이다. 어릴 때 부친이 사망하여 외가쪽 본거지인 에치젠(越前), 즉 현재의 후쿠이(福井)현에서 양육되었다.

게이타이가 태어난 곳(시가현)이나 성장한 외가 쪽(후쿠이현) 모두 한반도와 밀접한 관련을 맺고 있다. 게이타이의 아버지 무덤으로 추정되는 시가현 카모이나리야마(鴨稲荷山) 고분에서는 백제와 연관된 장신구류가 출토되었으며, 후쿠이현에는 대가야 계통의 관 2점이 출토된 니혼마츠야마(二本松山) 고분[23]이 있다. 이렇듯 게이타이와 관련된 지역의 고분에서 한반도와 관계 깊은 부장품이 풍부하게 출토되면서 이주민 집단의 존재가 부각되었다.

부계와 모계 양쪽의 풍부한 국제교섭을 배경으로 삼으며, 막강한 부와 군사력을 확보한 현실적인 힘을 바탕으로 지방수장이던 게이타이는 일본열도의 최고수장, 즉 대왕으로 등극할 수 있었던 것이다. 이런 까닭에 일본 고대사의 대가인 이노우에 미츠사다(井上光貞)는 비록 글로 밝힌 적은 없지만 사석에서 게이타이의 집안이 도래계, 즉 한반도에서 이주해간 집단이 아닐까 하는 의견을 피력하였다고 한다.

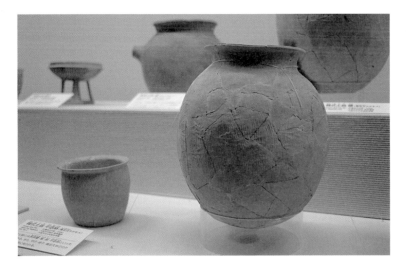

　게이타이의 등극에 결정적 역할을 한 마사(馬飼) 집단도 그 주력은
한반도계 이주민이다. 현재의 오사카부 네야가와(寢屋川)시, 시조나와
테(四條畷)시 일원이 그 근거지인데 신왕조 최초의 궁성인 쿠즈하노미
야와 바로 인접한 지역이다. 마사 집단은 군마의 양성으로 군사력을 장
악할 뿐만 아니라 말이라는 교통 수단을 확보한 점에서 활발한 경제활
동을 벌일 수 있다. 게이타이가 등극하는 데에는 그 자신의 힘만이 아
니라 이들 마사 집단의 군사력, 경제력이 큰 힘이 되었을 것이다.

　마사 집단이 한반도계 이주민인 것은 분명하지만 구체적으로 어느
지역 출신인지 알 수 없었는데 이를 규명할 결정적인 자료가 나오기 시
작하였다. 최근 몇 년간 발굴조사가 진행되고 있는 시조나와테시의 시
토미야키타(蔀屋北) 유적이 그것이다. 이 유적에서는 집단적으로 말을
사육하던 흔적과 함께 말을 운반하던 배(준구조선)가 출토되어 마사부
의 활동상을 잘 보여 준다.

　그런데 중요한 점은 이들의 식생활에 소요되던 조리 용기가 백제 토
기와 무척 닮았다는 점이다. 그중에는 백제 토기와 구분하기 어려운 것
도 섞여 있고 일부는 일본 고유의 토기(하지키)를 닮아가고 있는 것도
있어서 백제에서 유래한 토기 문화가 점차 일본에 정착해가는 모습을
여실히 보여주고 있다. 장신구 같은 귀중품과 달리 실생활에 이용되는

식기류는 사람과 동떨어진 채 그 자체만 이동할 수 없다. 따라서 이러한 토기 문화의 존재는 5세기경 백제계 주민들이 오사카 지역에 집단적으로 이주, 정착하여 말의 사육을 통해 세력을 확장하였음을 보여 주는 것인데 이들이 바로 마사 집단인 것이다.

게이타이의 등장에서 또 한 가지 중요한 요인은 바다를 통한 교역이다. 게이타이의 무덤은 다카츠키(高槻)시의 이마시로즈카(今城塚) 고분으로 여겨지는데, 이 고분에 세워졌던 하니와(埴輪)를 공급하던 가마가 신이케(新池) 유적이다. 그런데 여기에서 출토된 원통형 하니와 중에는 범선을 표현한 것들이 있어서 바닷길을 장악하던 상황을 상징적으로 보여 준다. 게이타이가 처음 궁성을 세웠던 히라카타(枚方)시는 현재는 내륙이지만 그 당시에는 바닷물이 깊숙이 들어와 있어서 백제와 중국으로 가는 출발지였다.

이마시로즈카(今城塚) 고분과 신이케(新池) 유적

오사카 평야의 북동부에 해당되는 요도가와(淀川)의 북안 일대는 미시마(三嶋)라고 불리는 지역인데, 고분시대 전기부터 많은 고분이 만들어졌다. 5세기 전반경에는 오다차우스야마(太田茶臼山) 고분이 이 지역 최고 수장의 무덤으로 등장하고 6세기 전반경에는 좀더 동쪽에 이마시로즈카(今城塚) 고분이 만들어진다. 이마시로즈카 고분은 무덤의 길이만 190m, 바깥쪽에 이중으로 돌려진 도랑까지 합한 전체 묘역의 길이는 350m이다. 무덤의 규모면에서는 길이 226m의 오다차우스야마 고분보다 약간 작지만 6세기에는 전국적으로 고분의 규모가 줄어들기 때문에 6세기에 이 정도의 규모라면 최고 수장묘, 즉 천황릉인 셈이다.

현재 궁내청에는 오다차우스야마 고분이 게이타이천황릉으로 등록되어 있지만 고분의 형태나 출토된 유물을 볼 때 이 무덤은 5세기에 만들어진 것이 분명하기 때문에 결코 게이타이릉이 될 수 없고 이마시로즈카 고분이 진정한 게이타이릉일 가능성이 매우 높다.

이마시로즈카 고분의 이중으로 된 도랑 사이에 제방처럼 생긴 영역이 있는데 이곳을 발굴하자 원통형 하니와와 함께 집, 방패 등의 기물, 새와 소 같은 동물, 여자 무당과 앉아 있는 사람을 표현한 다양한 하니와가 출토되어 이 지점에 하니와를 세워놓고 모종의 제사가 이루어졌음을 알 수 있었다. 특히 높이 170cm, 무게 160kg이 넘는 초대형 집 모양 하니와는 일본 최대인데 당시 궁전의 모습을 본뜬 것으로 추정된다.

매장 시설은 오래전의 지진으로 인한 파괴가 심해 분명치는 않지만 굴식 돌방무덤 안에 3개 이상의 석관이 들어 있었던 것으로 추정된다.

수천 개의 하니와를 만든 공방이 이마시로즈카 고분에서 북서쪽으로 1km되는 지점에 위치한 신이케(新池) 유적이다. 모두 18기의 하니와 가마가 발굴조사되었는데 그 구조는 단단한 경질토기를 굽는 가마와 마찬가지로 경사도가 급한 등요(登窯)이다. 이러한 가마는 5세기에 한반도에서 새로 수입된 기술로 만들어진 것이다. 신이케 가마에서는 450년 경부터 하니와의 생산이 이루어지는데 오다차우스야마 고분에 소요된 하니와도 이곳에서 만들어진 것이다. 이 공방에서 만든 하니와는 효고(兵庫), 나라, 오사카, 교토 등 긴키(近畿) 지역 곳곳에 공급된 것으로 확인되었다.

궁전 모양 하니와 높이 170cm, 이마시로즈카 고분 출토. 다카츠키(高槻)시 교육위원회 소장.

신이케 유적의 하니와 가마 ⓒ 권오영

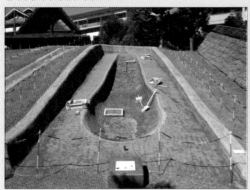

이마시로즈카 고분 하니와 노출 상황

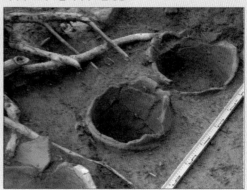

이와이의 무덤 이와토야마(岩戸山) 고분

무령왕과 동시대를 살면서 당시 일본 최고의 수장이던 게이타이와 경쟁하던 인물이 츠쿠시노키미(筑紫君) 이와이(磐井)이다. 『고사기』(古事記), 『일본서기』 등의 역사책에 의하면 이와이가 게이타이의 명령에 따르지 않고 신라와 내통하자 게이타이가 군대를 보내 그를 살해하였다고 한다. 이 전쟁은 야마토 정권과 지방 세력 간에 벌어진 최대의, 그리고 최후의 승부였다.

이와이는 큐슈 지역의 대수장이었는데 야메(八女)시의 이와토야마(岩戸山) 고분이 그의 무덤으로 추정되고 있다. 이 무덤은 길이 135m의 큐슈 지역 최대의 고분인데 일반적인 고분과는 달리 후원부에 덧붙여 별도의 공간을 만들고 그곳에 돌로 만든 사람(석인)과 다양한 물건(석물)들을 배치하였다. 그중에서도 갑옷을 입은 무사, 각종 말갖춤새를 단 말, 방패와 대도 등이 주목되는데 이러한 유물은 생전의 이와이의 권세를 여실히 보여주고 있다.

야메시에는 석인, 석물을 배치한 고분이 이와토야마 고분 말고도 몇 개가 더 있어서 이 지역의 고유한 특색이 되고 있다. 길이 107m의 세키진산(石人山) 고분은 그 명칭에서 보듯이 돌로 만든 인물(무사)로 유명하다. 그런데 큐슈에서 멀리 떨어진 돗토리(鳥取)현 이시우마다니(石馬谷) 고분에서도 석인, 석마가 발견되는 것을 볼 때 이와이의 세력이 상당히 먼 곳까지 뻗쳤음을 짐작할 수 있다.

게이타이와 이와이의 전쟁은 일본열도 전체의 패권을 놓고 벌어진 최후의 승부였는데 이 전쟁에서 승리한 게이타이는 지방 세력을 억누르고 왕권을 강화해 나갈 수 있었다. 이후 백제와의 관계는 양국 모두 지방 세력이 배제된 상태에서 중앙정부 간의 직접적인 형태로 진행될 수 있었다.

이와토야마 고분의 석인상 © 권오영

게이타이의 한반도 정책은 한마디로 말해 노골적인 친백제 노선이었다. 재위 중 최대의 사건은 큐슈를 대표하는 이와이(磐井) 세력과의 전쟁이다. 『일본서기』에는 이와이의 반란이라고 표현하고 있지만 실상은 신왕조와 큐슈 세력 간의 대등한 승부였다. 전쟁의 원인은 이와이가 신라와 연결되어 대륙과 통하려는 게이타이 왕조를 방해하였다는 것인데 실제 내용은 큐슈 세력과 신왕조가 정면으로 충돌한 것이었다. 527년에 벌어진 전쟁은 신왕조 측의 승리로 끝이 나고 이제 일본열도에서 신왕조에 저항할 세력은 없어지게 되었다. 마치 무령왕이 영산강 유역의 반독자 세력을 굴복시키면서 전남 지역 전체를 아우를 수 있게 된 것과 마찬가지이다.

스다하치만(隅田八幡) 거울의 수수께끼

무령왕과 게이타이는 와카야마(和歌山)현 스다하치만(隅田八幡)신사에 소장된 한 점의 거울에서 다시 등장한다. 이 거울이 어떤 경위를 거쳐 언제부터 이 신사에 보관되었는지는 불분명하지만, 지름이 20cm 정도인 청동 거울 한 점에 고대한·일 관계사의 수수께끼가 담겨 있기에 현재 일본 국보 2호로 지정되어 도쿄국립박물관에 전시되고 있다. 이 거울은 중국 거울을 모방해서 만든 방제경(倣製鏡: 본뜬 거울)인데 48개의 글자가 또렷이 양각되었다.

스다하치만신사 입구에 세워진 거울 모형 ⓒ 권오영

癸未年八月日十大王年男弟王在意紫沙加宮時斯麻念長壽遣開中費直穢人今州利二人等取白上同二百旱作此鏡

여기서 우선 눈에 띄는 것은 '男弟王'(남제왕)과 '斯麻'(사마)라는 인물이다. 남제(男弟)를 일본식으로 읽으면 오오토가 되는데, 이는 등극하기 전의 이름이 오호토(男大迹)였던 게이타이임이 분명하다. 사마에 대

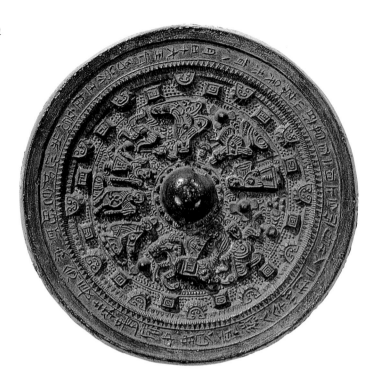

해서는 무령왕으로 보는 견해와 이에 반대하는 견해로 나뉘어 있다. 반대하는 근거는 백제왕에 대해 사마라는 이름만 썼을 리 없고, 사마숙녜(斯麻宿禰)라는 이름에서 보듯이 당시 존재하던 성씨의 하나라는 것이다.

하지만 무령왕과 게이타이가 동시대에 각각 백제와 왜의 최고 권력자인 동시에 서로 돈독한 관계를 유지하였던 사실을 염두에 둘 때 이 거울에 두 사람이 모두 등장하는 것은 결코 우연으로 보기 어렵다. 그렇다면 계미년(癸未年)은 503년일 가능성이 높아지는데 이해는 무령왕 3년이고 게이타이가 등극하기 전이다. 아쉽게도 우리 학계에서 이 거울에 주목한 연구가 매우 부족하고 일본 학계에서도 별다른 관심을 보이지 않아서 많은 부분이 수수께끼에 싸여 있지만 위의 명문을 조심스럽게 판독하면 이렇다.

계미년 8월 일, 십대왕(十大王)의 때에 오호토왕이 오시사카(意紫沙加)궁에 있을 때 사마가 (男弟王의) 장수를 염원하여 가후(와) 치노아타이(開中

費直=河内直)와 예인(穢人) 금주리 두 사람을 보내어 양질의 백동 200
한(斤, 桿)을 취하여 이 거울을 만들었다.

키노조(鬼 / 城) 백제 멸망 후 이주한
백제계 주민들이 당·신라 연합군을 막
기 위해 만든 성이다. ⓒ 권오영

십대왕이 누구인지는 알 수 없다. 앞에서 보았듯이 게이타이가 등극
하는 데에는 가와치(河內) 지역의 이주민 집단 특히 백제계 주민의 역
할이 지대하였는데, 가와치노아타이(河內直)란 이 지역의 우두머리이
다. 예인(穢人)은 한반도계 주민을 지칭함이 분명한데 동해안 출신으로
보인다. 그렇다면 이 거울은 무령왕과 게이타이의 긴밀한 관계를 다시
한번 확인시켜 주는 셈이다. 양자의 관계를 제대로 인식하고 나면 고대
한·일 관계사의 여러 수수께끼가 풀릴 것이다.

무령왕 후손의 일본 정착 | 백제 주민들의 일본열도 이주는 백제
가 멸망하기 전에도 단속적으로 이어
졌지만 본격적인 이주는 역시 660년 사비 도성 함락과 663년 백강 전

고류지(廣隆寺) 교토에 있는 사찰로 원래의 이름은 봉강사(蜂岡寺)이다. 기록에 의하면 603년 쇼토쿠(聖德)태자가 자신이 모시던 불상을 진하승(秦河勝)이란 신라계 이주민에게 주어 봉안케 하고 세운 절이라고 한다. 621년 쇼토쿠 태자가 젊은 나이로 사망하자 신라에서 목조 미륵반가상을 보내주어 이 불상을 고류지에 봉안하였다고 한다. ⓒ 권오영

24 고대 일본의 귀족 가문 1,182씨족의 유래를 정리한 책으로서 815년에 편찬되었다. 모든 씨족을 신별(神別: 신의 후손), 황별(皇別: 황족), 제번(諸蕃: 귀족)으로 구분하였는데 이중 많은 부분이 한반도에서 이주해 간 사람들임을 알 수 있다.

25 697~791년까지 9대 95년간의 역사를 기록한 역사서이다. 797년 총 40권의 책으로 완성되었는데 720년에 편찬된 『일본서기』에 이어 두번째로 편찬된 편년체 역사서이다.

투가 계기가 된다. 일본열도에 이주한 백제인의 수는 문헌에 확인되는 자만 4,000명을 넘는다.

이들이 주로 거처한 곳은 현재의 오사카인 나니와(難波)와 가와치, 시가현 일대이며 간토 지방에 집단적으로 이주된 이들도 적지 않았다. 그들의 활약상은 문관의 인사와 교육을 담당하는 기관이나 율령의 찬술(撰述) 등을 통한 고대국가 체제의 확립, 불교사상과 의학 등 사상이나 고급 지식의 전파, 축성 등을 통한 건축·토목 기술 등 다방면에 걸쳐 있어서 일일이 열거하기 어려울 정도이다.

특히 이중에서도 유력한 2개의 집단이 있었다. 하나는 무령왕의 후손이라는 야마토노후비토(和史)씨이고, 다른 하나는 의자왕의 자손에 해당하는 백제왕씨(百濟王氏)이다. 전자의 대표적 인물이 와노오토츠구(和乙繼)이고 그 딸이 다카노노니카사(高野新笠)이다. 이 여인이 고닌(光仁)천황과 결혼하여 낳은 아들이 훗날 간무(桓武)천황이 된다. 『신찬성씨록』(新撰姓氏錄)[24]에서는 이들을 무령왕의 후손이라고 하였고, 『속일본기』(續日本紀)[25]에서는 무령왕의 태자였지만 왕이 되지 못하고 죽은 순타태자(純陀太子)의 후손이라고 하였다. 이들이 정말 무령왕의 후손이었는지에 대해서는 반론도 있지만 백제계임은 분명하다. 설

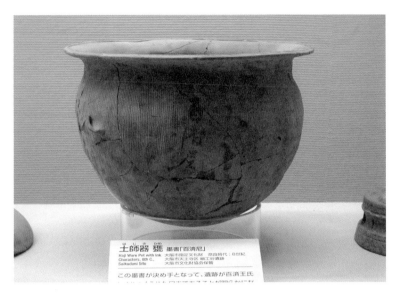

"百濟尼"(백제니)명 토기　사이쿠다니 유적 출토, 오사카시 역사박물관 소장.

령 무령왕 후손설이 당시 그들이 처해 있던 정치적인 이유로 인해 날조된 것이라 하더라도 하필 무령왕을 그들의 조상으로 설정하였다는 점이 중요하다. 이것은 백제 멸망 후에도 백제계 주민들이 무령왕의 위상을 매우 높이 평가하였음을 반증하는 동시에 무령왕이 일본과 밀접한 관련을 맺었음을 감안한 것이기 때문이다.

한반도에 전운이 감돌던 7세기 중엽 일본 조정에는 백제 왕자인 풍장(豊璋)과 그 동생 색성(塞城), 충승(忠勝), 그리고 교기(翹岐)와 선광(禪廣, 善廣) 등 여러 명이 활동하고 있었다. 나당연합군에 의해 백제가 멸망한 후 661년에 풍장이 귀국하여 부흥운동을 전개하지만 선광은 그대로 일본에 머물게 된다. 백제의 왕성은 부여(扶餘)씨이기 때문에 선광의 이름은 부여선광이었지만, 백제가 멸망한 후 690년 무렵인 지토(持統)천황대에 이들은 '百濟王'(백제왕)[26]이라는 성을 갖게 되었다. 이것이 백제왕씨의 시작이다. 이들은 나니와 지역인 백제군(百濟郡)[27]에 집단적으로 거주하며 백제사(百濟寺), 그리고 비구니들이 수행하던 백제니사(百濟尼寺)라는 사찰을 건설하여 이를 정신적 지주로 삼았다.

백제왕씨들은 대대로 일본 조정에서 활동하였는데 특히 선광의 증손자인 경복(敬福)은 매우 유능한 인물이었다. 경복이 승진을 거듭하여

26 현재의 오사카부 히라카타시에는 백제사(百濟寺)와 함께 백제왕씨(百濟王氏)를 모시는 백제왕신사(百濟王神社)가 나란히 남아 있다. 발굴조사를 통해 백제사는 남문, 중문, 금당, 강당, 식당(승려들의 거처)이 일직선으로 배치되고 금당 앞에 동·서 2개의 목탑이 있었던 것이 밝혀졌다. 출토된 막새기와의 무늬가 당시 궁궐에 사용되었던 것과 같은 디자인이어서 조정으로부터 특별한 취급을 받았음이 확인되었다.

27 백제군은 현재의 오사카 히가시스미요시(東住吉)구, 이쿠노(生野)구, 덴노지(天王寺)구에 해당된다. 1996년과 1997년에 덴노지구의 사이쿠다니(細工谷) 유적이 조사되었는데 7~8세기대의 유물이 많이 발견되었다. 특히 주목을 끈 것은 "百尼寺"(백니사), "百濟尼"(백제니), "百尼"(백니), "尼寺"(니사) 등의 글자가 씌어진 토기들이다. 기록에만 나오던 백제사(百濟寺)와 백제니사(百濟尼寺)의 존재를 실물로 밝혀준 셈이다. 이 사찰들은 백제왕씨가 거점을 옮긴 후에도 12세기까지 존속하였다고 한다.

현재의 미야키(宮城)현과 후쿠시마(福島)현 일대를 통치하는 지방관으로 활동할 때 조정은 도다이지(東大寺) 대불 건립에 국력을 쏟고 있었다. 무려 여덟 번에 걸친 주조 작업 끝에 비로자나불은 완성되었지만 남은 문제는 겉에 입힐 금이 없다는 점이었다. 경복은 채금과 야금에 능한 한반도계 기술자 집단을 결집하여 황금 채굴에 매달렸다. 마침내 사금을 발견하여 황금 900냥을 쇼무(聖武)천황에게 바쳤고(749) 이로 인해 대불은 완성되었다. 경복은 이 공로로 7계급 특진하였고, 백제왕씨들은 홍수가 많은 나니와를 피해 가타노(交野: 히라카타시)로 이주하고(750) 일족의 번영을 기원하여 거대한 사찰을 만들었으니, 이 절의 이름도 백제사(百濟寺)이다.

도다이지 대불 건립의 현장 지도자였던 구니노나카노무라지키미마로(國中連公麻呂)도 사실은 백제가 멸망할 때 일본으로 망명한 국골부(國骨富)란 인물의 손자이고, 괴상하게 길어진 이름은 백제의 대성 중 하나인 국씨의 일본식 변형에 불과하다. 대불 건립은 일반 민중의 호응 없이는 불가능한 일이었는데 이때 민간에서 포교 활동을 벌이던 교기(行基)[28]의 역할은 절대적이었다. 그런데 교기는 백제에서 일본으로 건너온 코시노사이치(高志才智)라는 인물의 손자였다. 따라서 그도 백제

28 7세기 후반에서 8세기 전반에 걸쳐 존재한 인물로서 민간 깊숙이 불교를 포교하여 살아 있는 부처님으로 추앙받았다. 쇼무천황에 의해 최고의 승직인 대승정으로 추대되었다. 불교만이 아니라 다방면에 조예가 깊어서 차(茶) 문화나 사회사업, 토목공사와 관련된 일화도 많이 전해진다.

계 인물임을 알 수 있다.

이렇듯 도다이지 대불 건립의 과정을 보더라도 백제계 이주민의 역할은 절대적이었다. 이후 이들은 일본 정계의 실력자로 부상하게 된다. 예를 들어 간무천황의 부인은 모두 27명이었는데 이중 9명이 백제왕씨일 정도였다. 간무는 백제왕씨들의 본거지인 히라카타에 자주 행차하여 백제왕씨들이 연주하는 음악을 즐기거나, "백제왕씨는 짐의 외척이다"는 조서를 내리며 벼슬을 올려주었다. 8세기 일본 정계에서 누리던 백제왕씨들의 막강한 위상을 엿볼 수 있는 대목이다.

부록

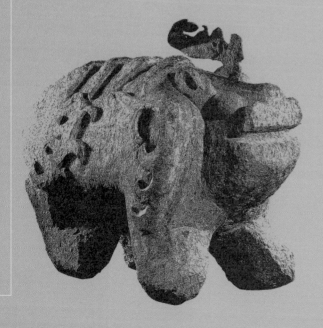

발굴 현장으로 보는 무령왕릉의 유물 배치도

…… 폐쇄석을 무릎 높이까지 내려놓은 두 사람은 마침내 문턱을 넘어 무덤 안으로 들어갔다. 연도 중간쯤에서 엽전이 올려져 있는 석판으로 다가간 두 사람은 그 위에 쓰인 "寧東大將軍百濟斯麻王"(영동대장군백제사마왕)이란 부분에서 눈길이 멈췄다. 사마왕이 무령왕을 가리키는 것을 먼저 안 사람은 김영배였다. 도굴당하지 않은 왕릉, 그것도 피장자가 누구인지 밝혀진 무덤, 게다가 피장자는 다른 왕도 아니고 꺼져가던 백제의 맥박을 힘차게 돌려놓은 무령왕이었으니 그때 두 사람이 얼마나 흥분하였을지는 짐작이 간다. —본문 52쪽 중에서

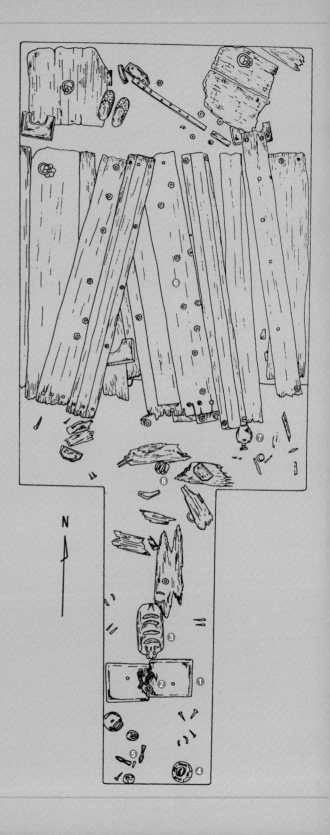

1___지석
2___오수전
3___진묘수
4___청자 육이호
5___청동 수저
6___목관재
7___흑갈유사이병
8___등잔

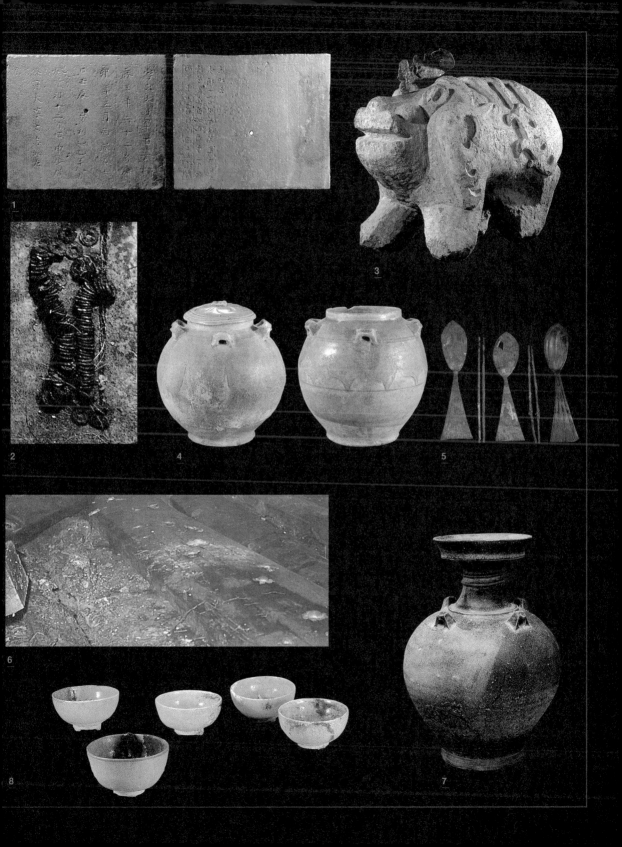

왕의
시신 주변의
유물 배치도

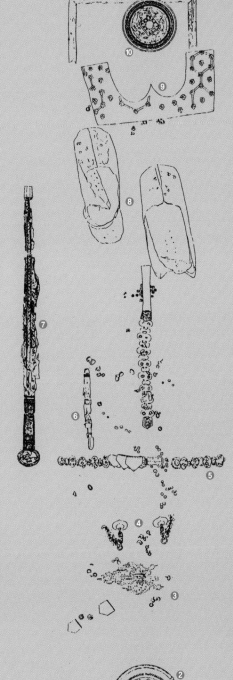

…… 무령왕이 차고 있는 칼의 둥근 고리 안에는 여의주를 문 한 마리 용이 생생하게 묘사되어 단룡문 환두대도로 분류된다. 둥근 고리의 겉면에는 2마리의 용이 머리를 아래로 하고 있는데 비늘까지 생생히 표현되었다. 화려한 장식은 여기서 끝나지 않고 손잡이 부분까지 이어진다. 나무로 된 손잡이 위에는 눈금을 새긴(蛇腹文: 뱀의 배 무늬) 금실과 은실을 교대로 감고, 그 상단과 하단에 금판을 붙인 후 다시 그 위에 은제 귀갑문(龜甲文: 거북 등 무늬)과 금제 톱니무늬를 투조로 표현하였다. 은제 귀갑문의 안에는 봉황과 인동무늬가 교대로 표현되었다. 나무로 된 칼집에는 옻칠을 하고 그 위에 금판, 다시 그 위에 X자형으로 투조한 은판을 붙임으로써 마무리하였다. 무령왕이란 명성에 걸맞게 화려한 칼이다. —본문

179쪽 중에서

1___뒤꽂이
2___의자손수대경
3___관식
4___귀걸이
5___허리띠
6___장도
7___환두대도
8___금동 신발
9___발받침
10__방격규구신수문경

0 _____ 30 cm

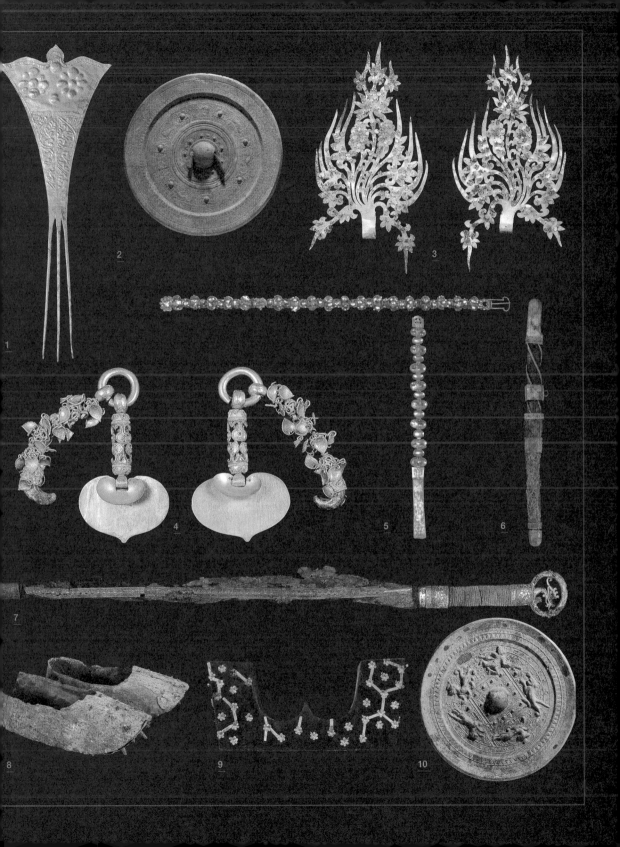

왕비의 시신 주변의 유물 배치도

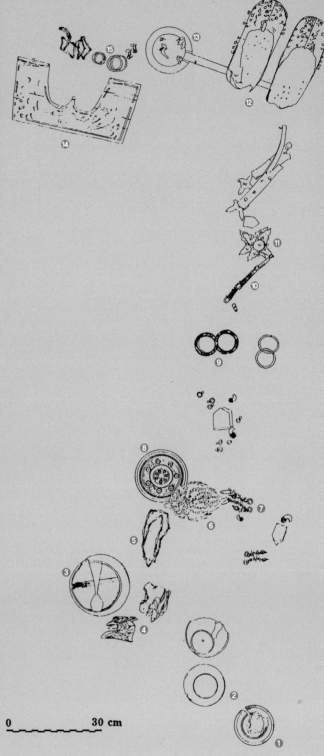

…… 무령왕릉에서 출토된 팔찌의 백미는 뭐니뭐니 해도 왼쪽 팔목 부근에서 발견된 은제 팔찌이다. 겉면에는 혀를 내민 채 머리를 뒤로 돌린 2마리의 용이 꼬리에 꼬리를 물듯이 연결되었는데 비늘이나 발톱의 표현이 매우 사실적이다. 안쪽의 테두리는 톱니처럼 생긴 무늬로 채우고 그 안에 "庚子年二月多利作大夫人分二百새主耳"라는 글자를 굵고 깊게 새겼다. 그 뜻은 경자년(庚子年, 520) 2월에 다리(多利)가 대부인(왕비)용으로 만들었는데 230주(朱)라는 것이다. 520년이면 왕이 죽기 3년 전, 왕비가 죽기 6년 전이며 다리라고 불리는 당시 최고의 기술자가 왕비에게 만들어 바친 것이다. ─본문 162쪽 중에서

1___동제 접시
2___동제 완
3___동제 발, 동제 수저
4___나무 새
5___목걸이
6___관식
7___귀걸이
8___수대경
9___은제 팔찌
10___장도
11___금제 네 잎 모양 장식
12___금동 신발
13___청동 다리미
14___발받침
15___금제 팔찌

0 30 cm

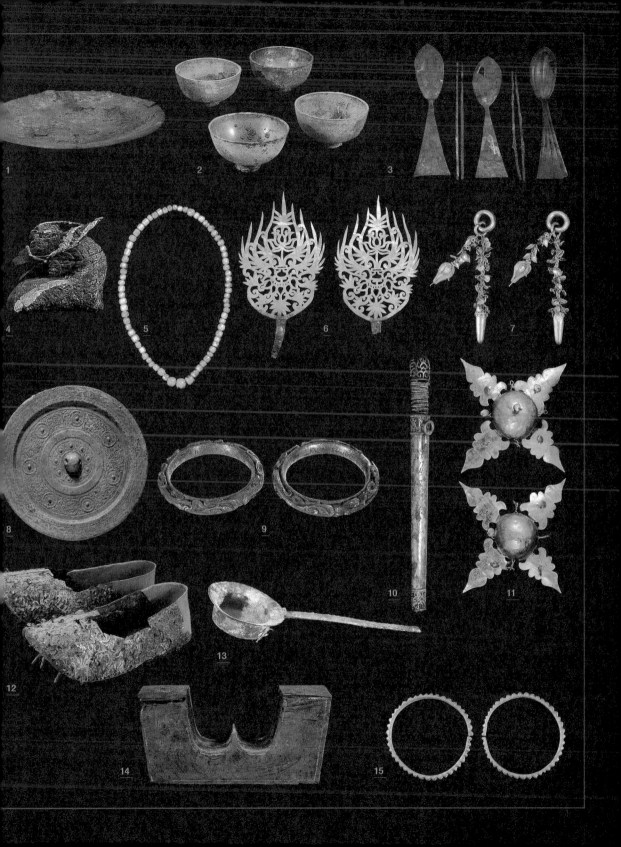

또 하나의 걸작

금동대향로

한성의 함락과 고구려의 압박으로 인한 외교적 난관, 귀족의 반란과 왕족의 피살로 점철된 침체된 정국을 극복한 무령왕도 생명의 유한함은 극복할 수 없었다. 523년, 왕은 62세의 나이로 붕어하였다. 한 시대가 끝난 것이다.

무령왕의 뒤를 이은 인물은 명롱이었다. 그가 백제사상 최고의 영주로 꼽히는 성왕이다. 하지만 웅진에서 즉위한 마지막 왕인 성왕은 무령왕의 업적을 계승 발전시켰지만 개인적인 운명은 천수를 다한 부왕을 따르지 못하고 비명횡사한 할아버지들(개로왕, 문주왕, 곤지)과 숙부들(삼근왕, 동성왕)의 뒤를 따랐다. 553년 백제사 최대의 비극인 성왕의 피살사건이 일어난다. 이 슬픔을 딛고 일어서기 위해 백제왕실이 온 힘을 기울여 만든 보물중의 보물이 바로 부여의 금동대향로이다.

1 잃어버린 성궤의 추적자들

1993년 국립부여박물관 발굴단은 부여 시내를 감싼 나성과 사비기 백제 왕족의 공동묘지인 능산리 고분군 사이에 위치한 경사면을 발굴조사하고 있었다. 능산리 고분군을 찾는 관광객이 늘어나면서 이곳에 주차시설을 마련하기 위해 사전 발굴조사를 진행한 것이었다. 그런데 건물 옆에 부속된 공방터 바닥의 물통에서 전대미문의 국보급 유물이 출토되었다. 높이가 자그마치 62.5cm, 무게가 11.8kg이 되는 초대형 금동향로였다. 무령왕릉이 발견된 지 22년이 되는 해에 또 하나의 위대한 발견이 이루어진 것이다.

계속되는 발굴조사에서 이 건물은 중문-목탑-금당-강당으로 이어진 1탑 1금당식 사찰의 일부임이 밝혀졌다. 하지만 이 향로가 만들어진 시기와 주체, 그리고 역사적 배경은 여전히 오리무중이었다. 그 수수께끼는 연이어진 발굴조사의 결과로 2년 뒤인 1995년에 일부나마

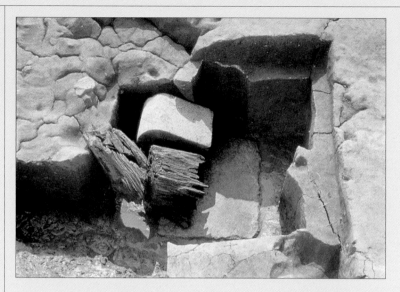

풀리게 되었다. 이번에는 목탑지에서 돌로 만든 우체통 모양의 사리감
(舍利龕)이 발견된 것이다. 사리감이란 사리를 모신 사리함을 넣은 감
실을 말한다.

금동대향로가 발견된 지 10년이 지나면서 십여 편의 논문이 발표되
었다. 이 과정에서 밝혀진 사실도 많지만 여전히 베일에 가려 풀리지
않은 수수께끼가 몇 배나 더 많다. 초기에는 제작 시기를 백제 멸망 직
전으로 보는 견해가 우세하였지만 창왕의 이름이 새겨진 사리감이 발
견됨으로써 일단 6세기 중반 창왕대에 만들어진 것으로 보는 관점이
유력해졌다. 사용 목적과 제작 주체도 대체로 규명되었다. 남은 문제는
향로에 담긴 사상적 배경이다.

그런데 이 사상적인 측면을 풀기 위해서는 우선 이 향로가 백제에서
제작된 것인지 중국에서 수입한 것인지부터 밝혀야 한다. 만일 이 향로
가 중국에서 중국인이 제작한 것이라면 그 안에 담긴 사상적 내용을 백
제와 직접 연결시키기 곤란하기 때문이다.

국내 대부분의 연구는 이 향로가 중국의 영향을 강하게 받았지만 물
건 자체가 제작된 곳은 백제일 것이란 점에서 대부분 일치하고 있다.

상주 척가산 남조 묘의 벽돌에 묘사된 향로(우)와 세부(좌) 중국 남조, 강소성 상주시 척가산 소재.

국보인 이 유물이 중국제라면 자존심이 이만저만 상하는 일이 아니기 때문에 가급적이면 '메이드 인(made in) 백제'이기를 바라는 염원이 깔려 있음은 물론이다. 그러다 보니 남북조시대에는 이렇듯 대형 향로의 실물이 없다느니, 악사의 머리 형태와 악기가 중국과 다르다느니 하는 점을 근거로 한 백제 제작설이 우위를 차지하고 있는 것이다.

하지만 과연 그럴까? 중국 자료에 대한 무지에서 자의적인 해석이 횡행하던 무령왕릉의 또 하나의 복사판은 아닐까? 그런 이유로 필자는 이 향로의 제작지와 성격에 대해 말을 아껴왔다.

지금까지 중국에서 발견된 향로 중 부여의 것과 가장 유사한 것은 상해박물관에 전시된 한대(漢代)의 금동향로였다. 크게 똬리를 튼 용의 입에 원통형 받침대가 물려 있고 그 위에 투조된 반구형 몸통과 새가 앉은 뚜껑이 얹혀 있는 형태이다. 받침대의 용과 뚜껑의 새가 부여의 금동대향로와 무척 흡사하여서 2001년 처음 이 유물을 보았을 때는 적지 않게 흥분하였다.

하지만 거듭 생각해 보니 이 향로는 시간적으로 부여의 것과 상당한 차이가 나고 투조한 문양 역시 차이가 나기 때문에 기본적인 형태는 같지만 직접 연결짓기는 곤란하다고 판단되었다. 그러다가 2003년 가을 대전에서 열린 금동대향로 발견 10주년 학술대회에서 결정적인 자료를 발견하였다. 호주에서 활동하는 중국인 학자 리우양(柳揚)의 발표를 들

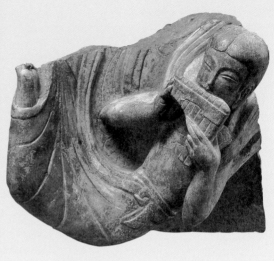

다가 눈이 번쩍 뜨일 슬라이드 자료를 발견한 것이다.

　강소성(江蘇省) 상주시(常州市) 척가산(戚家山)에서 벽돌로 쌓은 남
조 시기의 무덤이 조사되었는데 벽돌 중에는 향로를 들고 있는 시녀의
모습을 부조(浮彫)로 표현한 것이 있었다. 언뜻 보아도 우리의 금동대
향로와 너무나 흡사하였다. 게다가 이 무덤의 연대는 남조 만기, 즉 6세
기 중·후반에 해당하므로 부여의 금동대향로와 직결되는 셈이었다.
연구실로 돌아와 확인해 보니 이미 1979년 중국 학술지 『문물』(文物)
에 소개되어 있었다. 금동대향로의 발견 이후 10년이 지나고 십여 편의
논문이 발표되는 동안에도 이 화상전(畫像塼)에 주목한 국내 연구자가
한 명도 없었다는 사실은 도저히 이해하기 어려웠다. 이 화상전을 보기
전에는 금동대향로에 대해 논의하는 것이 무의미해 보였다.

　2004년 2월, 중국 육조 문물을 연구하는 7명의 조사단이 중국을 방
문하였다. 단원 모두가 동일한 문제의식을 가진 것은 아니어서 제각각
다른 목적을 가지고 있었지만 필자의 머릿속에는 온통 상주의 그 화상
전이 자리 잡고 있었다.

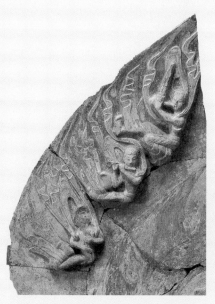
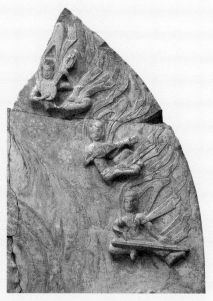

악기를 연주하는 비천상 중
국 동위·북제, 청주 용흥사.

답사단은 우선 제남시(濟南市)에 있는 산동성(山東省)박물관을 방문
하였다. 백제 불상에 막대한 영향을 끼친 6세기 중·후반의 청주시(靑
州市) 용흥사(龍興寺) 출토 불상을 관람하기 위해서였다. 불교 조각에
는 문외한이지만 1996년에 막대한 양의 남북조시대 불상이 출토된 용
흥사가 사비기 백제의 불교 문화와 강한 연관성을 지닐 것이라는 예감
은 가지고 있었다. 책에서 확인한 바로는 앙련(仰蓮: 위를 향하여 활짝
핀 연꽃)으로 장식된 반구형의 대좌를 용이 물고 있는 불상의 모습이 금
동대향로와 너무도 흡사하였기 때문이다.

그런데 산동성 박물관에서 개최한 용흥사 유물 특별전이 안타깝게도
우리가 도착하기 이틀 전에 종료되어서 유물을 한 점도 볼 수가 없었
다. 우리는 낙담하였지만 그 대신 상설전시실에는 산동성 일대에서 출
토된 6세기 불상들이 전시되어 있었다. 불상의 광배에는 수많은 비천
들이 표현되었는데, 한 명은 향로를 받들고 나머지는 금동대향로에 표
현된 바로 그 악기들을 연주하고 있었다. 그동안 우리 학계에서는 중국
남북조 시기에 만들어진 금동 향로의 실물이 없다고 하였지만 화상전

이나 불상을 좀더 주목하였다면 그런 이야기는 하지 못하였을 것이다.

조사단은 제남을 뒤로하고 남경을 거쳐 상주시로 향하였다. 사실 상주의 유물에 대한 정보는 무덤을 조사한 기관이 상주시박물관이란 것 이상은 아무것도 없는 상태였다. 5박 6일간의 짧은 답사 일정에서 온전히 하루를 상주에 배당할 것을 주장한 필자의 시도가 좀 무모해 보였고 성과가 좋지 못하면 다른 조사단원으로부터 핀잔을 들을 수밖에 없는 위태로운 순간이었다. 하지만 당시 해리슨 포드가 주연한 영화 레이더스(원제목: Raiders of the lost ark, 잃어버린 성궤의 추적자들)가 눈에 아른거렸다. 우리는 잃어버린 향로의 추적자들이다.

상주는 수운과 교통의 요충지여서 남조 국가들은 이 지역을 군사적으로 중요시하였으며 현재는 대규모 공단이 체계적으로 들어선 매우 번화한 도시였다. 하지만 시 박물관에는 찾아오는 관람객이 거의 없어서인지 문이 잠겨 있었고 담당자를 겨우 만나 열쇠로 열고 들어간 전시실 어디에도 이 벽돌은 없었다. 점심식사도 거른 상태였던 답사단은 밑져야 본전이란 심정으로 관장 면담을 청하였고 마침 출타 중이던 관장이 돌아왔다. 당당한 자세의 여 관장님은 우리의 방문 목적이 무엇인지 단도직입적으로 물었고 우리는 화상전 관람을 열망한다고 대답하였다. 박물관 스텝 사이에 몇 분간 회의가 이어지더니 고대하던 답이 떨어졌다.

"그 유물들은 우리 박물관 수장고에 고스란히 보관되어 있습니다. 다만 벽돌의 숫자가 900점을 넘으니 어떤 것을 보고 싶은지 당신들이 선택하셔야 합니다. 그리고 유물 관람과 사진 촬영에는 소정의 돈을 내셔야 합니다."

조사단의 감격은 구구한 설명이 필요치 않을 것이다. 우리는 마침내 잃어버린 성궤, 아니 향로를 찾은 것이다.

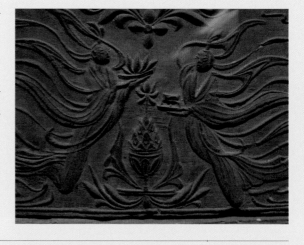

남조 묘의 벽돌에 표현된 향로 하남(河南) 등현(鄧縣)의 화상전묘.

2 향로를 만든 까닭은 무엇일까?

1993년 금동대향로가 처음 발견된 이후 연속적인 발굴조사가 이어지면서 많은 새로운 사실을 알게 되었다. 수수께끼를 푸는 중요한 열쇠는 1995년에 목탑지에서 발견된 사리감이었는데, 문제는 이 사리감에 새겨진 글자였다. 그 내용인즉, "백제 창왕(위덕왕) 14년(567)에 매형공주(妹兄公主)가 사리를 공양하였다"는 것이다. 매형공주는 지금 우리가 사용하지 않는 표현이어서 논란이 있지만 아마도 창왕의 누나로 보인다.

그렇다면 이 사찰의 창건과 사리 공양은 창왕과 그 누나가 주도한 셈이며 이들은 모두 성왕의 자녀이다. 이 사찰의 위치가 성왕을 비롯한 사비기 왕릉이 밀집해 있는 능산리 고분군에 접해 있다는 점을 감안할 때, 사찰의 성격은 단순한 절이 아니라 왕족의 원찰(願刹)[1]이었던 것이다. 이런 까닭에 이 유적은 능사(陵寺)라고 불리게 되었다.

따라서 금동대향로를 만든 목적도 성왕과 관련된 것으로 볼 수 있다. 여기에는 6세기 중반 백제와 신라 사이에 벌어진 치열한 항쟁의 역사, 그리고 무령왕의 아들인 성왕과 손자인 위덕왕 사이에 벌어진 가슴 아픈 부자간의 사연이 얽혀 있다. 김상현 교수의 연구를 토대로 기구한 사연을 재현해 보자.

무령왕의 뒤를 이은 성왕은 부왕이 닦아 놓은 터전을 기반으로 백제의 도약을 꿈꾸었다. 특히 고구려에 의해 강탈당한 한강 유역은 백제 왕실이 처음 국가를 세운 곳이고 조상의 무덤이 있는 곳이어서 반드시 수복해야 할 땅이었다.

551년 백제는 신라와 손을 잡고 한강 유역에 대한 공격을 감행하여 고구려로부터 한반도 중부 일대의 광대한 영역을 수복하였다. 신라는 한강의 중상류 일대를, 백제는 하류 일대를 사이좋게 차지한 셈이었다. 하지만 당시 신라의 왕은 성왕에 못지 않은 능력과 배포를 지닌 진흥왕

1 죽은 사람의 명복을 빌기 위해, 혹은 자신의 소원을 이루기 위해 만든 사찰을 말한다. 우리나라에서는 삼국시대부터 조선시대에 걸쳐 다양한 형태의 원찰이 만들어진다. 사찰을 건립하려면 막대한 돈과 노동력이 필요하기 때문에 대개의 경우는 왕실이나 귀족이 주체가 된다.

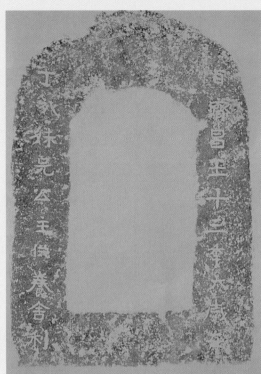

이었다. 2년 후 신라는 백제의 허를 찔러 한강 하류 지역까지 모두 차
지하고 이 지역에 신주(新州)를 설치하였다.

신라에게 한강 유역을 빼앗긴 백제는 크게 당황하였고, 태자 창(昌)
은 신라 공격을 주도하였다. 하지만 당시 백제 조정의 중론은 신중론이
대세를 점하여서 원로들은 급히 서두르지 말고 기회를 엿보자고 말렸
다. 하지만 혈기왕성한 창은 "늙었구려. 어찌 이리 겁을 내시오"라고
원로들을 비웃으며 신라 영토로 진입하여 전쟁을 벌였다. 하지만 전투
는 소강상태에 빠져 별다른 진전이 없이 세월만 흘러갔다.

성왕은 아들이 오랫동안 전쟁에 시달리는 것을 걱정하고 이를 위로
하기 위해 친히 행차하였다. 신라는 성왕이 직접 온다는 정보를 포착하
였고 나라 안의 모든 병사를 모아서 매복하였다가 관산성(管山城: 충북
옥천)에서 백제군을 크게 격파하였다. 성왕은 포로가 되었고, 신라의 말

항공 촬영한 능사 전경

키우는 노비 고도(苦都)가 성왕의 목을 치게 되었다. 성왕은 죽음은 피할 수 없더라도 왕의 목을 천한 노비에게는 맡길 수 없다고 거부하였지만 매정하게 거절당하였다. 마침내 성왕은 하늘을 우러러 크게 한숨짓고 눈물을 흘린 뒤 참수당하였다. 이로써 웅진에서 즉위한 다섯 왕 중 무령왕을 제외한 모든 왕(문주·삼근·동성·성)이 천수를 누리지 못하고 비명횡사하였다. 한성기 마지막 왕인 개로왕의 피살과 무령왕의 아버지인 곤지의 죽음까지 합치면 백제 왕실에 내려진 저주는 끝이 없어 보였다. 성왕의 죽음으로 백제의 운세는 이미 끝장난 것이나 다를 바 없었다.

신라는 왕의 머리를 관청 건물의 계단 아래에 묻고 나머지 몸통만 백제로 돌려보냈다. 태자는 겨우 포위망을 뚫고 목숨을 구하였으나 백제의 피해는 너무도 컸다. 왕을 비롯하여 4명의 좌평(佐平)과 29,600명의

병사가 몰살되어 한 필의 말도 살아 돌아오지 못할 정도였다.

　사비로 돌아온 태자에게 패전의 충격은 참혹하였다. 자신의 과오로 늙은 부왕이 비참한 죽음을 맞이하였고, 백제가 동원할 수 있었던 거의 전 병력이라고 할 수 있는 3만 군사가 전멸하였다. 집집마다 아버지와 남편과 아들을 잃은 백성의 원망이 하늘을 찔렀고 신하들은 패전의 책임을 신랄하게 추궁하였다. 태자는 정치적으로 궁지에 몰렸으며 정신적 공황 상태에 빠졌다. 정상적인 등극은 불가능해 보였다. 그는 왕위를 포기하고 불교에 귀의하려고 출가를 결심하였다. 중국의 양 무제가 그러하였듯이 우여곡절 끝에 가까스로 100명의 사람을 대신 출가시킴으로써 정치적 난국은 봉합되고 겨우 왕위에 오를 수 있었다. 이 왕이 『삼국사기』에 위덕왕으로 기록된 창왕이다. 창왕은 재위시의 명칭이고, 위덕왕은 죽은 뒤의 시호(諡號)[2]이다.

　위덕왕 재위 전반은 이러한 위기를 극복하는 시기였다. 왕권은 약화되었고 위덕왕은 부왕의 죽음에 대한 책임감에 눌려 있었다. 반면 재위 후반은 악몽 같은 과거를 떨쳐내고 활발한 국제 교섭을 진행하던 시기였다. 전통적으로 우호관계를 맺어오던 남조가 뚜렷한 쇠락 기미를 보이자 북조 국가들과 관계를 개선하여 정치적 안정과 왕권의 신장을 꾀하였던 것이다. 결과적으로 남조가 북조에 통합되어 수(隋)라는 통일왕국이 성립된 역사를 볼 때 위덕왕대의 남북조 등거리 외교는 매우 현명한 선택이었다. 그 결과물로 이후 백제에서는 북조계 문물의 출토 사례가 증가한다.

　이러한 재위 전반과 후반을 가로지르는 시점에 이루어진 것이 능사의 건축이고 사리의 공양이었다. 그렇다면 위덕왕 남매가 성대한 불사를 일으킨 데에는 여러 목적이 있었다고 보아야 한다.

　그 첫째는 비명횡사한 부왕의 영혼을 달래는 일이었다. 목이 잘린 부왕의 몸통이 묻힌 왕릉(능산리 중하총으로 추정)의 바로 옆에 이 절을 만들고 사시사철 때맞추어 부왕의 영혼을 위로하는 종교 행사가 진행

2 왕이 죽은 뒤에 그 공덕을 기리어 바치는 이름이다. 왕만이 아니라 왕비, 왕이 못된 왕의 아버지, 덕이 높은 선비에게도 시호를 바치는 경우가 많았다. 『삼국사기』에 따르면 신라의 법흥왕이 자신의 부왕에게 지증(智證)이란 시호를 올린 것이 최초라고 하지만 이미 그 전부터 시호제도가 있었을 것으로 보인다.

되었다.

그 다음은 기나긴 악몽을 떨쳐 내고 심기일전하는 일이었다. 한성기 후반부터 이어진 왕실의 불행, 특히 관산성의 대패전으로 인한 정치적 상처를 보듬고 땅에 떨어진 왕실 권위를 높이는 것이 급선무였다.

이 불사를 계기로 치욕의 과거사를 지워 버리려는 위덕왕의 의도가 맞아떨어져 그의 재위 후반은 전반과는 크게 다른 모습을 보인다. 이런 배경 속에서 백제 금속 공예의 최고 걸작인 금동대향로가 탄생한 것이다.

3 향로에 담긴 이야기

금동대향로는 기본적으로 중국 박산로(博山爐)의 계보에 속한다. 박산로는 한대의 신선사상에서 유래하였는데 시대가 바뀌면서 그 형태는 거듭 변하였다.

　금동대향로가 중국의 일반적인 박산로와 다른 점은 크기가 훨씬 크고 무늬가 매우 정교하며 표현된 이야기가 다양하다는 점이다. 이 향로는 크게 세 부분으로 나뉜다. 아래부터 보자면 용이 주체가 된 받침대, 향로의 몸통 부분, 그리고 뚜껑이다. 이 세 부분은 각기 따로 제작하여 결합시킨 것이다. 물론 뚜껑 꼭대기의 새도 별도로 만든 후 결합시킨 것이지만 기본적으로 뚜껑에 속한다.

　향로를 떠받들고 있는 용이 물을 상징하는 것은 분명해 보인다. 동양에서 용은 신성한 동물로서 최고 권력자를 상징하는 동시에 물의 신이기도 하였다. 향로의 용은 크게 똬리를 틀면서 머리를 수직으로 곧추세우고 있는데, 그 입에는 위를 향하여 활짝 핀 연꽃, 즉 앙련으로 화려하게 장식된 향로의 몸통이 물려 있다.

　연꽃이 물에서 피는 식물이란 점을 감안할 때 용은 수중을, 향로 몸통은 수상을 상징하는 것으로 볼 수 있다. 몸통을 장식한 볼륨감 있는 연꽃잎 가운데에는 물고기와 새 같은 동물과 다양한 형태의 인간이 표현되었다.

　금동대향로의 하이라이트는 뚜껑이다. 뚜껑은 이상적인 신선세계를 상징하는데, 제일 위에는

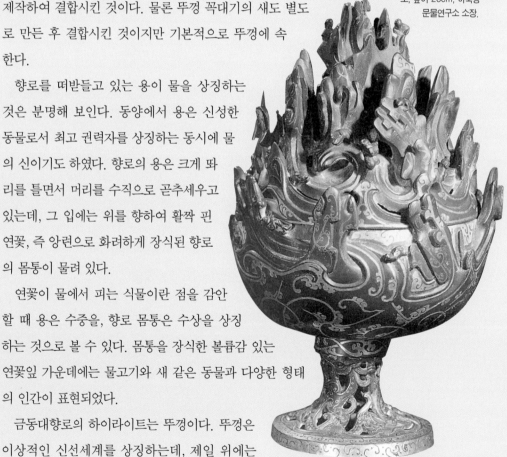

한대의 향로　하북(河北) 만성(滿城) 유승묘(劉勝墓) 출토, 높이 26cm, 하북성 문물연구소 소장.

가슴을 활짝 펴고 있는 새 한 마리가 앉아 있다. 반구형의 뚜껑에는 25개의 큰 산과 49개의 작은 봉우리가 중첩되었고, 그 사이에 17명의 인물과 36마리의 동물이 표현되었다. 인물들은 불로장생의 신선들인데 머리를 감거나 낚시하고, 때로는 말을 타고 활을 쏘거나 코끼리에 올라타서 유유자적하고 있다. 제일 위의 다섯 봉우리에는 악기를 연주하는 5명의 악사가 표현되었다. 동물은 곰, 호랑이, 사람 얼굴에 새의 몸을 한 상상 속의 동물, 멧돼지 등이며 포수와 괴물도 있다. 뚜껑에 뚫린 10개의 구멍과 제일 위의 새 목덜미에 있는 2개의 구멍에서 한꺼번에 향이 스며 나오면 매우 신비로운 장면이 연출되었을 것이다.

여기에 표현된 동물이나 괴물은 대개 중국의 향로나 불상, 금속기 등에서 나타났던 것들이다. 예를 들어 얼굴만 있는 도깨비 모양의 포수는 중국 청동 그릇에서 단골로 등장하는 장식이고, 금동대향로의 것처럼 머리에 펜촉 같은 뿔이 난 형태는 5세기 후반 남조 무덤의 돌문에 새겨져 있다. 몸통은 없이 머리만 있는 괴물이 뱀을 물고 있는 모습도 한대 이래로 등장하는 상상 속의 동물이며, 무엇엔가 크게 놀라 달아나는 듯한 괴물(외수)은 6세기 전반 양나라 황족의 무덤 앞에 세워진 비석에도 나타난다. 5명의 악사가 연주하는 악기는 완함(阮咸, 월금), 피리, 북, 현금, 배소(排簫)이다. 이 모습을 통해 백제의 악기를 규명하려는 시도가 있지만 6세기 남북조 불상의 비천에 이 악기들이 모두 표현되었음은 이미 앞에서 설명하였다.

뚜껑 꼭대기의 새에 대해서는 봉황, 주작, 천계(天鷄) 등 다양한 견해가 제출되었지만 봉황이 가장 유력하다. 그 이유는 벼슬의 형태와 긴 꼬리가 봉황의 특징을 갖추었으며, 금동대향로보다 조금 이른 시기에 만들어진 산동성 등현(鄧縣)의 남조 무덤에서 발견된 화상전에 이와 흡사한 새를 표현하고 옆에 봉황이라고 명시하였기 때문이다. 봉황은 가장 상서로운 새이면서 왕을 상징한다. 백제와 가야, 그리고 일본 고분에서 종종 발견되는 용봉문 환두대도가 이 범주에 속한다. 봉황의 출현

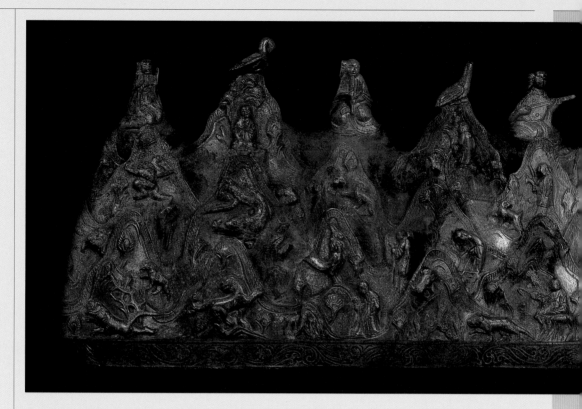

컴퓨터 그래픽으로 재구성한 금동대향로 뚜껑의 전개도

은 성군의 출현, 질서의 확립, 태평성대의 도래를 예고하는 것이니 위덕왕에게 이보다 더 필요한 것은 없었을 것이다.

　금동대향로에는 도교적 신선사상과 불교사상이 함께 담겨 있다. 이 중 어느 한 가지를 특정하려는 시도는 무의미하다. 육조 시기의 승려들은 일반인들에게 도가의 도사처럼 인식되었다. 그들은 노장사상에 정통하였고 도교와 손잡고 청담사상(淸談思想)을 유포하였으며 도가의 신선처럼 산속에 은거하기도 하였다. 이러한 사정을 고려할 때 금동대향로에 담긴 사상적 지형이 불교적이냐 도교적이냐를 논의하는 것 자체가 어리석은 짓일지도 모른다. 원통한 죽음을 당한 부왕의 영혼을 달래는 데 사용되는 향로인 만큼 위덕왕 남매의 간절한 염원이 담겨 있었을 터이니 그것이 불교적이건 도교적이건 그 구분은 무의미한 것이다.

　여전히 남은 과제는 과연 이 향로가 어디에서 만들어진 것인가 하는

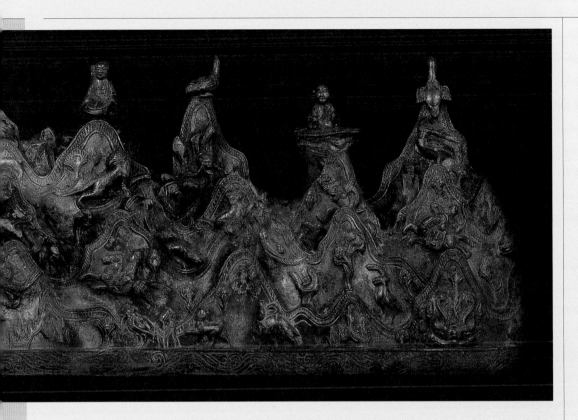

점이다. 어쩌면 이 질문도 무의미할지 모른다. 향로에 담긴 이상세계는 분명 중국적이다. 하지만 당시 백제 왕실은 중국의 불교와 도교에 대해 이미 깊은 이해를 가지고 있었다. 무령왕과 성왕대에 진행된 양나라와의 문화적 교류는 백제 지식층들의 중국 종교사상에 대한 이해를 엄청나게 심화시켰다. 이들은 금동 향로에 담긴 의미를 충분히 이해하였고 이미 그것을 자기 것으로 만들고 있었다.

　우리는 그동안 제작지 문제라는 '껍데기'에 매몰되어 사상의 이해라는 '알맹이'를 소홀히 다룬 것은 아닐까? 설사 이 향로가 중국에서 만들어져 백제로 들어왔다 하더라도 당시 백제인들이 향유하고 있던 수준 높은 사상과 종교의 가치를 떨어뜨리지는 못할 것이다.

이 책을 만드는 데 도움을 받은 문헌들

단행본·보고서

국문

공주대학교백제문화연구소 편, 『무령왕릉의 연구현황과 제문제』, 1991

공주대학교백제문화원형복원센터, 『백제 문화의 원형』, 2004

국립공주박물관, 『일본 소재 백제문화재 조사보고서 I -近畿地方-』, 국립공주박물관 학술조사총서 제9책, 1999

국립공주박물관, 『일본 소재 백제문화재 조사보고서 II -九州地方-』, 국립공주박물관 학술조사총서 제11책, 2000

국립공주박물관, 『일본 소재 백제문화재 조사보고서 III -近畿地方-』, 국립공주박물관 학술조사총서 제14책, 2002

국립공주박물관, 『정지산』, 국립공주박물관 학술조사총서 제7책, 1999

勞榦(김영환 역), 『위진남북조사』, 예문춘추관, 1995

문화재관리국 편, 『무령왕릉 발굴조사보고서』, 삼화출판사, 1974

소진철, 『금석문으로 본 백제무령왕의 세계』, 원광대학교 출판국, 1994

윤무병, 『백제고고학연구』, 학연문화사, 1992

이남석, 『백제묘제의 연구』, 서경, 2002

이남석, 『백제의 고분문화』, 서경, 2002

이남석, 『웅진시대의 백제고고학』, 서경, 2002

장인성, 『백제의 종교와 사회』, 서경, 2001

충청남도·공주대학교백제문화연구소, 『백제무령왕릉』, 1991

일문

輕部慈恩, 『百濟美術』, 1946

奈良文化財研究所, 『飛鳥·藤原京展』, 奈良文化財研究所創立50周年記念, 2002

奈良縣立橿原考古學研究所, 『南朝石刻』, 2002

奈良縣立橿原考古學研究所, 『藤ノ木古墳とその時代』, 1989

奈良縣立橿原考古學研究所, 『新澤千塚 126號墳』, 1977

東潮·田中俊明, 『韓國の古代遺跡』百濟·伽耶篇, 中央公論社, 1989

「百濟武寧王と倭の五王たち」實行委員會, 『秘められた黃金の世紀展-百濟武寧王と倭の五王たち』, 京都府京都文化博物館, 2004

柏原市教育委員會, 『高井田山古墳』, 1996

森浩一·上田正昭 篇, 『繼體大王と渡來人』, 大巧社, 1998

有光敎一·藤井和夫, 『朝鮮古蹟研究會遺稿 II -公州宋山里第29號墳·高靈主山第39號墳發掘調査報告-』, 2002

財團法人 大阪市文化財協會, 『細工谷遺跡發掘調査報告 I 』, 1999

NHK大阪, 『大王陵發掘-巨大はにわと繼體天皇の謎』, 2004

중문

羅宗眞, 『魏晉南北朝考古』, 2001

羅宗眞, 『六朝考古』, 南京大學出版社, 1994

徐曜新 主編, 『南京文物精華-器物編-』, 2000

林樹中·馬鴻增 主編, 『六朝藝術』, 六朝藝術編纂委員會, 1994

鄭岩, 『魏晉南北朝壁畵墓硏究』, 文物出版社, 2002

趙超, 『漢魏南北朝墓志彙編』, 1992

中國硅酸鹽學會主編, 『中國陶瓷史』文物出版社, 1982

鄒厚本, 『江蘇考古五十年』, 2000

許輝·邱敏·胡阿祥 主編, 『六朝文化』, 2001

許輝·李天石 篇, 『六朝文化槪論』, 南京出版社, 2003

도록

국문

국립경주박물관, 『신라황금』, 2001

국립공주박물관, 『백제 사마왕』, 2001

국립부여문화재연구소·국립공주박물관, 『무령왕릉과 동아세아문화』, 2001

국립부여박물관, 『백제금동대향로』, 백제금동대향로 발굴 10주년 기념 연구논문자료집, 2003

국립부여박물관, 『백제금동대향로와 고대동아세아』, 2003

국립부여박물관, 『백제의 문자』, 2002

국립부여박물관·부여군, 『능사』, 2000

국립중앙박물관, 『특별전 백제』, 1999

국립청주박물관, 『한국고대의 문자와 기호유물』, 2000

일문

群馬縣立歷史博物館, 『觀音山古墳と東アジア世界』, 1999

奈良國立博物館, 『黃金の國·新羅-王陵の至寶-』, 2004

大阪府立近つ飛鳥博物館,『金の大刀と銀の大刀-古墳・飛鳥の貴人と階層-』, 1996

大阪府立近つ飛鳥博物館,『一須賀古墳群の調査』, 全五册, 2004

大阪府立近つ飛鳥博物館,『黄泉のアクセサリー』, 2003

東京國立博物館・朝日新聞社,『中國國寶展』, 2004

安土城考古博物館,『韓國より渡り來て-古代國家の形成と渡來人-』, 2001

(財)栗東市文化體育振興事業團,『古墳時代の裝飾品-玉の美』, 2002

和歌山市立博物館,『渡來文化の波-5〜6世紀の紀伊國を探る』, 2001

중문

南京市博物館,『六朝風采』, 南京出版社, 2003

青州市博物館,『青州龍興寺佛教造像藝術』, 山東美術出版社, 1999

논문

국문

강맹산, 「웅진시기 백제와 중국과의 관계」, 『백제문화』26, 공주대학교 백제문화연구소, 1997

강인구, 「중국묘제가 무령왕릉에 미친 영향-풍수지리적 요소-」, 『백제연구』10, 충남대학교 백제연구소, 1979

권오영, 「고대 한국의 상장의례」, 『한국고대사연구』20, 2000

권오영, 「백제문화의 이해를 위한 중국 육조문화 탐색」, 『한국고대사연구』37, 2005

권오영, 「상장제를 중심으로 본 무령왕릉과 남조묘의 비교」, 『백제문화』31, 공주대학교 백제문화연구소, 2002

권태원, 「백제의 롱관고」, 『윤무병박사회갑기념논총』, 1984

김영배, 「백제 무령왕릉전고」, 『백제연구』5, 충남대학교 백제연구소, 1974

김영원, 「백제시대 중국도자의 수입과 방제」, 『백제문화』27, 공주대학교 백제문화연구소, 1998

김원용, 「무령왕릉 출토 수형패식」, 『백제연구』6, 충남대학교 백제연구소, 1975

김재붕, 「무령왕과 우전팔번화상경」, 『손보기박사정년기념한국사학논총』, 1988

김용남, 「무령왕릉출토잔의 중국도자사적 의의-년대추정이 가능한 중국 최고의 백자로서-」, 『무령왕릉의 연구현황과 제문제』, 1991

노중국, 「백제 무령왕대의 집권력 강화와 경제기반의 확대」, 『무령왕릉의 연구현황과 제문제』, 1991

大谷光男, 「백제 무령왕, 동왕비의 묘지에 보이는 역법에 대하여」, 『고고미술』119, 한국미술사학회, 1973

박보현, 「가야관의 속성과 양식」, 『고대연구』5, 고대연구회, 1997

박상진, 「백제 무령왕릉 출토 관재의 수종」, 『무령왕릉의 연구현황과 제문제』, 1991

박상진・박원규・강애경, 「무령왕릉 관재의 재질과 연륜구조 해석에 관한 조사 연구」, 『백제논총』5, 백제문화개발연구원, 1996

서성훈, 「백제기대의 연구」, 『백제연구』11, 충남대학교 백제연구소, 1980

서성훈, 「백제호자의 고찰」, 『윤무병박사회갑기념논총』, 1984

서성훈, 「백제호자이례」, 『백제문화』12, 공주대학교 백제문화연구소, 1979

서정석, 「송산리 방단계단형 적석유구에 대한 검토」, 『백제문화』24, 충남대학교 백제연구소, 1995

성주탁, 「무령왕릉 석수 조각의 의미」, 『초우황수영박사고희기념미술사학논총』, 1988

성주탁, 「무령왕릉」, 『백제연구』2, 충남대학교 백제연구소, 1971

성주탁, 「무령왕릉출토 '동자상'에 대하여」, 『백제연구』10, 충남대학교 백제연구소, 1979

성주탁, 「무령왕릉 출토 지석에 관한 연구」, 『무령왕릉의 연구현황과 제문제』, 1991

신대곤, 「나주 신촌리 출토 관・관모 일고」, 『고대연구』5, 고대연구회, 1997

신영호, 「무령왕의 금동제 신발에 대한 일고찰」, 『고고학지』11, 한국고고미술연구소, 2000

오다 후지오, 「일본에서의 무령왕릉계 유물 연구동향」, 『무령왕릉의 연구현황과 제문제』, 1991

윤무병, 「무령왕릉 및 송산리 6호분의 전축구조에 대한 고찰」, 『백제연구』5, 충남대학교 백제연구소, 1974

윤무병, 「무령왕릉 석수의 연구」, 『백제연구』9, 충남대학교 백제연구소, 1978

윤무병, 「무령왕릉의 목관」, 『백제연구』6, 충남대학교 백제연구소, 1975

윤세영, 「무령왕릉출토 관식에 관하여-단선설에 대한 반론-」, 『무령왕릉의 연구현황과 제문제』, 1991

이기동,「무령왕릉 출토 지석과 백제사연구의 신전개」,『무령왕릉의 연구현황과 제문제』, 1991

이남석,「공주 송산리 고분군과 백제 왕릉」,『백제연구』27, 충남대학교 백제연구소, 1997

이남석,「백제묘제의 전개에서 본 무령왕릉」,『백제문화』31, 공주대학교 백제문화연구소, 2002

이병도,「백제무령왕릉출토지석에 대하여」,『학술원론문집』11, 1972

이상수·안병찬,「백제 무령왕비 나무베개에 쓰여진 명문 "甲" "乙"에 대하여」,『고고학지』2, 한국고고미술연구소, 1990

이은성,「무령왕릉의 지석과 원가역법」,『동방학지』43, 연세대학교 국학연구원, 1984

이종민,「백제시대 수입도자의 영향과 도자사적 의의」,『백제연구』27, 충남대학교 백제연구소, 1997

이진희,「고대한일관계사 연구와 무령왕릉」,『백제연구』특집호, 충남대학교 백제연구소, 1982

이태영,「보존과학적 측면에서 본 무령왕릉」,『무령왕릉의 연구현황과 제문제』, 1991

이한상,「5~7세기 백제의 대금구」,『고대연구』5, 고대연구회, 1997

이한상,「삼국시대 환두대도의 제작과 소유방식」,『한국고대사연구』36, 2004

이희관,「무령왕 매지권을 통하여 본 백제의 토지매매문제」,『백제연구』27, 충남대학교 백제연구소, 1997

이희관,「무령왕 매지권을 통하여 본 웅진시대 백제의 조세제도」,『국사관논총』82, 국사편찬위원회, 1998

장인성,「남조의 상례 연구」,『백제연구』32, 충남대학교 백제연구소, 2000

장인성,「무령왕릉 묘지를 통해 본 백제인의 생사관」,『백제연구』32, 충남대학교 백제연구소, 2000

정구복,「무령왕 지석 해석에 대한 일고」,『송준호교수정년기념논총』, 1987

정재훈,「공주 송산리 제6호분에 대하여」,『문화재』20, 문화재관리국, 1987

조유전,「송산리 방단계단식무덤에 대하여」,『무령왕릉의 연구현황과 제문제』, 1991

주경미,「삼국시대 이식의 제작기법」,『고대연구』5, 고대연구회, 1997

진홍섭,「무령왕릉 발견 두침과 족좌」,『백제연구』6, 충남대학교 백제연구소, 1975

青柳泰介,「대벽건물고-한일관계의 구체상 복원을 위한 일시론-」,『백제연구』35, 충남대학교 백제연구소, 2002

함순섭,「小倉 Collection 금제대관의 제작기법과 그 계통」,『고대연구』5, 고대연구회, 1997

일문

江介也,「古代東アジアの熨斗」,『文化學年報』48, 森浩一先生退職記念論文集, 同志社大學文化學會, 1999

江介也,「東晋南北朝墓にみる合葬の諸樣相」,『考古學に學ぶ』, 同志社大學考古學シリーズ Ⅶ, 1999

岡内三眞,「百濟武寧陵と南朝墓の比較研究」,『百濟研究』11, 忠南大學校 百濟研究所, 1980

岡内三眞,「その後の武寧王陵と南朝墓」,『百濟研究』11, 충남대학교 백제연구소, 1991

金元龍,「百濟武寧王陵について」,『朝鮮學報』68, 朝鮮學會, 1973

吉村苣子,「中國墓葬における獨角系鎭墓獸の系譜」,『MUSEUM』583, 東京國立博物館, 2003

大谷周男,「武寧王と日本の文化」,『百濟研究』8, 忠南大學校 百濟研究所, 1977

瀧川政次郎,「百濟武寧王妃墓碑碑陰冥券考追考」,『古代文化』24-7, 古代學協會, 1972

瀧川政次郎,「百濟武寧王妃墓碑陰の冥券」,『古代文化』24-3, 古代學協會, 1972

三上次男,「百濟武寧王陵出土の中國陶磁とその歷史的意義」,『古代東アジア史論集』下卷, 末松保和博士古稀記念會編, 1978

西谷正,「武寧王陵を通じて見た東アジア世界」,『百濟文化』31, 公州大學校 百濟文化研究所, 2002

小田富士雄,「日本の古墳出土銅盌について-武寧王陵副葬遺物に寄のせて-」,『百濟研究』6, 忠南大學校 百濟研究所, 1975

安永周平,「朝鮮半島における象嵌琉璃玉·金層琉璃玉」,『朝鮮古代研究』3, 朝鮮古代研究刊行會, 2002

伊藤秋男,「武寧王陵出土の寶冠飾の用途とその系譜について」,『朝鮮學報』97, 朝鮮學會, 1980

伊藤秋男,「百濟武寧王陵の金製耳飾ついて」,『百濟研究』5, 忠南大學校 百濟研究所, 1974

李進熙,「武寧王陵と百濟系副渡來集團」,『古代文化』8, 大和書房, 1976

長谷部樂爾,「魏晋南北朝の陶磁」,『世界陶磁全集』10, 中國古代 小學館, 1982

齋藤忠,「百濟武寧王陵を中心とする古墳群の編年的序列とその

被葬者に關する一試考」,『朝鮮學報』81, 朝鮮學會, 1976

町田章, 「南齊帝陵考」,『文化財論叢』, 奈良國立文化財研究所創
　　立30周年記念論文集, 1982

佐竹保子, 「百濟武寧王誌石の字跡と中國石刻文字との比較」,
　　『朝鮮學報』111, 朝鮮學會, 1984

樋口康隆, 「武寧王陵出土鏡と七子鏡」,『史林』55-4, 1972

戶田有二, 「武寧王陵の蓮花紋をめぐって」,『百濟文化』31, 公州
　　大學校 百濟文化研究所, 2002

중문

江陵縣文物局, 「江陵黃山南朝墓」,『江漢考古』1986-2

羅宗眞, 「南京新出土梁代墓誌評述」,『文物』1981-12

南京大學歷史系考古組, 「南京大學北園東晋墓」,『文物』1973-4

南京博物院, 「南京西善橋南朝墓」,『東南文化』1997-1

南京博物院, 「江蘇丹陽縣胡橋, 建山兩座南朝墓葬」,『文物』
　　1980-2

南京博物院, 「江蘇丹陽胡橋南朝大墓及刻壁畵」,『文物』1974-2

南京博物院, 「梁朝桂楊王蕭象墓」,『文物』1990-8

南京博物院·南京市文物保管委員會, 「南京西善橋南朝墓及其刻
　　壁畵」,『文物』1960-8·9

南京博物院·南京市文物保管委員會, 「南京栖霞山甘家巷六朝墓
　　群」,『考古』1976-5

南京市文物保管委員會, 「南京象山東晋王丹虎墓和二盌四號墓發
　　掘簡報」,『文物』1965-10

南京市文物保管委員會, 「南京人台山東晋興之夫婦墓發掘報告」,
　　『文物』1965-6

南京市文物保管委員會, 「南京戚家山東晋謝鯤墓發掘簡報」,『文
　　物』1965-6

南京市博物館 等, 「江蘇六合南朝畵像磚墓」,『文物』1998-5

南京市博物館, 「南京西善橋南朝墓」,『文物』1993-11

南京市博物館, 「南京象山5號, 6號, 7號墓清理簡報」,『文物』
　　1972-11

南京市博物館, 「南京象山8號, 9號, 10號墓發掘簡報」,『文物』
　　2000-7

南京市博物館·南花區文化國局, 「南京南郊六朝謝琉墓」,『文物』
　　1998-5

南京市博物館·南花區文化國局, 「南京南郊六朝謝溫墓」,『文物』
　　1998-5

南京市博物館·阮國林, 「南京梁桂陽王宵融夫婦合葬墓」,『文物』
　　1981-12

南京市博物院, 「南京油坊橋發顯一座南朝畵像磚墓」,『考古』

1990-10

南昌市博物館, 「江西南昌張家山南朝墓清理簡報」,『南方文物』
　　1992-2

羅宗眞, 「南京西善橋油坊村南朝大墓的發掘」,『考古』1963-6

李蔚然, 「論南京地區六朝墓的葬地選擇和排葬方法」,『考古』
　　1983-4

馬普仁, 「南朝墓葬的類型與分期」,『考古』1985-3

常州市博物館, 「常州南郊戚家山畵像磚墓」,『文物』1979-3

邵陽市文物局, 「湖南邵陽南朝紀年磚室墓」,『文物』2001-2

宿白, 「三國兩晋南北朝考古」,『中國大百科全書』, 考古卷 中國大
　　百科全書出版社, 1986

安徽省文物考古研究所 等, 「安徽馬鞍山東吳朱然墓發掘簡報」,
　　『文物』1986-3

襄樊市文物管理處, 「襄陽賈家冲畵像磚墓」,『江漢考古』1986-1

楊州博物館, 「江蘇刊江發現兩座南朝畵像磚墓」,『考古』1984-3

楊弘, 「吳, 東晋, 南朝的文化及其對海東的影響」,『考古』1984-6

王去非·趙超, 「南京出土六朝墓誌綜考」,『考古』1990-10

王仲殊, 「東晋南北朝時代中國與海東諸國的關係」,『考古』1989-
　　11

魏正僅·易家勝, 「南京出土六朝青瓷分期探討」,『考古』1983-4

林忠干 外, 「福建六朝隋唐墓葬的分期問題」,『考古』1990-2

章灣·力子, 「南京西善橋南朝墓誌質疑」,『東南文化』1997-1

朱國平·王奇志, 「南京西善橋"輔國將軍"墓誌考」,『東南文化』
　　1996-2

周瑞燕 外, 「浙江奉化縣南朝梁墓」,『考古』84-9

鑛江市博物館, 「鑛江東晋畵像博墓」,『文物』1973-4

平江·許智范, 「江西吉安縣南朝齊墓」,『文物』1980-2

도판 목록

- 돼지 모양 진묘수(청자) 중국 서진, 12.8×22.2cm, 남경시박물관 소장
- 악어 모양 진묘수(석제) 중국 남조, 22.8×38.6cm, 남경시박물관 소장
- 물소 모양 진묘수(토제) 중국 남조, 21×31cm, 남경박물원 소장
- 뒷다리 한쪽이 부러진 수습 당시의 진묘수

7. 백제 금속공예의 진수
- 금제 네 잎 모양 장식 길이 7.6×8.4cm, 국립공주박물관 소장
- 금제 꽃 모양 장식 지름 4cm, 국립공주박물관 소장
- 은제 꽃 모양 장식 지름 6cm, 국립공주박물관 소장
- 은제 一百卅三(일백십삼)명 꽃 모양 장식
- 은제 一百卅三(일백십삼)명 꽃 모양 장식 도면
- 은제 오각형 장식 길이 6.75cm, 국립공주박물관 소장
- 무령왕릉에서 발견된 다양한 금은 장식
- 금박 구슬 지름 0.2~0.3cm, 국립공주박물관 소장
- 금박 유리구슬과 곱은옥 길이(곱은옥) 2.7cm, 천안 두정동 출토, 국립공주박물관 소장
- 각양각색의 구슬들
- 연리문 구슬 길이 2.4cm, 국립공주박물관 소장
- 대롱옥 길이 1.7cm, 국립공주박물관 소장
- 대추옥 길이 1.7~2.1cm, 국립공주박물관 소장
- 모자를 씌운 곱은옥 길이 3.5cm, 국립공주박물관 소장
- 금제 모자 모양 장식 길이 1.5~2.1cm, 국립공주박물관 소장
- 유리제 동자상 높이 2.8cm, 국립공주박물관 소장
- 유리제 동자상 높이 1.6cm, 국립공주박물관 소장
- 옹중(翁仲) 중국 남조, 남경시박물관 소장
- 벽사 모양 탄정 길이 2cm, 국립공주박물관 소장
- 탄정 중국 동진, 높이 1.03·1.4cm, 남경 부귀산(富貴山) M4호묘·남경 북고산(北固山) M1호묘 출토, 남경시박물관 소장
- 탄목 금구 목걸이 지름 1~2cm, 국립공주박물관 소장

- 흑유반구호 중국 남조, 높이 9cm, 경주 황남대총 출토, 국립경주박물관 소장
- 청자 연판문 뚜껑 달린 항아리와 백자 연판문 항아리 중국 남조, 남경시박물관 소장
- 오수전범 중국 남조
- 오수전 지름 2.4cm, 국립공주박물관 소장
- 철제 오수전 중국 남조, 지름 2.4cm
- 백자 등잔 높이 4.5cm, 국립공주박물관 소장
- 청자 연꽃무늬 잔 높이 9cm, 천안 용원리 출토, 서울대학교 박물관 소장
- 청자 연꽃무늬 잔 중국 남조
- 청자 연꽃무늬 잔과 잔받침 중국 남조, 높이 11.5cm, 강서성박물관 소장
- 청동 잔과 잔받침
- 청동 발
- 청자 뚜껑 달린 합 중국 동진, 높이 12.6cm, 남경 상산 7호분 출토, 남경시박물관 소장
- 청자 세발 그릇 중국 서진~동진, 높이 4cm, 남경시박물관 소장
- 청자 양형기 중국 동진, 높이 13.2cm, 원주 법천리 출토, 국립춘천박물관 소장
- 청자 양형기 중국 동진, 높이 12.4cm, 남경 상산 7호묘 출토, 남경시박물관 소장
- 토기 호자(호랑이 모양 변기) 높이 25.7cm, 부여 군수리 출토, 국립부여박물관 소장
- 청자 호자 높이 20.4cm, 전(傳) 개성 출토, 국립중앙박물관 소장
- 연꽃무늬·바람개비무늬 와당 지름 18.8cm, 공주 공산성 부여 출토, 국립공주박물관·국립부여박물관 소장
- 상자 모양 벽돌 길이 28cm, 부여 군수리 출토, 국립부여박물관 소장
- 연꽃무늬 와당 중국 남조, 남경 영산(靈山)대묘 출토, 남경시박물관 소장
- "大通"(대통)명 기와 공주 대통사지·부소산성 출토, 지름 3.8cm, 국립공주박물관·국립부여박물관 소장
- 사택지적비(砂宅智積碑) 높이 102cm, 국립부여박물관 소장
- 양 무제의 초상
- 양 무제 때에 크게 번성했던 서하사(栖霞寺)의 석굴사원 ⓒ 권오영
- 동태사 ⓒ 권오영

- 환두대도 길이 85cm, 전(傳) 경주 안강 출토, 호암미술관 소장
- 청동 합과 바닥의 명문 높이 19.4cm, 경주 호우총 출토, 국립중앙박물관 소장

3. 가야와의 관계

- 청동 발 높이 9.9cm, 의령 경산리 2호분 출토, 경상대학교박물관 소장
- 고령 지산동 고분군 ⓒ 김성철
- 토기 합과 받침 수정봉·옥봉 고분군 출토, 도쿄대학교박물관 소장
- 금제 관 높이 11.5cm, 전(傳) 고령 출토, 호암미술관 소장
- 금동 관모 발굴 당시의 모습
- 수습 후의 금동 관모 높이 13.5cm, 합천 옥전 M23호분 출토, 경상대학교박물관 소장
- 은제 허리띠 길이 10.8cm, 합천 옥전 M11호분 출토, 경상대학교박물관 소장
- 백제식 금제 귀걸이 길이 7.7cm, 합천 옥전 M11호분 출토, 경상대학교박물관 소장
- 은제 팔찌 출토 모습 합천 옥전 M82호분 출토, 경상대학교박물관 소장
- 금제 곱은옥 길이(우) 2.1cm, 합천 옥전 M4호분 출토, 경상대학교박물관 소장
- 천장석에 그려진 연꽃 고령 고아동 고분
- 연꽃무늬 벽화 부여 능산리 동하총
- 고령 고아동 고분 돌방 내부

4. 일본과의 문화 교류

- 금동제 관 긴칸즈카 고분 출토, 도쿄국립박물관 소장
- 금동제 관 니혼마츠야마 고분 출토, 도쿄국립박물관 소장
- 금동제 관 높이 17cm, 에다후나야마 고분 출토, 도쿄국립박물관 소장
- 금동 관 후지노키 고분 출토, 가시하라고고학연구소 부속박물관 소장
- 후지노키 고분 출토 금동 관 (복원품)
- 금동 신발 길이 33cm, 에다후나야마 고분 출토, 도쿄국립박물관 소장
- 금동 신발 길이 38.4cm, 후지노키 고분 출토, 가시하라고고학연구소 부속박물관 소장
- 후지노키 고분 출토 신발의 바닥 부분 (복원품)
- 금동 신발의 바닥 길이 27cm, 나주 복암리 출토, 국립광주박물관 소장
- 후지노키 고분의 은제 구슬
- 후지노키 고분의 치자 구슬
- 연리문 구슬 지름 1.2cm, 나라현 니자와센즈카 고분 출토, 도쿄국립박물관 소장
- 연리문 구슬 후나키야마(船來山) 19호분 출토, 기후(岐阜)현 모토즈(本巢)시 교육위원회 소장
- 각종 구슬 길이 2.7cm, 함평 신덕 고분 출토, 국립광주박물관 소장
- 금박 구슬 다카이다야마 고분 출토, 가시와라시립역사자료관 소장
- 다카이다야마 고분 발굴 현장

- 강소성 진강 출토 다리미(중국 남조)
- 무령왕릉 출토 다리미
- 다카이다야마 고분 출토 다리미
- 고적회락묘 출토 다리미(중국 북조)
- 신라 다리미
- 니자와센즈카 126호분 출토 다리미
- 동탁유개동합 높이 15.8cm, 간논야마 고분 출토, 군마현립역사박물관 소장
- 동탁유개동합 간논즈카 고분 출토, 다카자키(高崎)시교육위원회 소장
- 동탁유개동합 높이 17cm, 긴레즈카 고분 출토, 긴레즈카자료관 소장
- 청동 거울 지름 23.3cm, 간논야마 고분 출토, 군마현립역사박물관 소장
- 고적회락묘 전경
- 청동 물병 높이 31.3cm, 간논야마 고분 출토, 군마현립역사박물관 소장
- 청동 물병 높이 18.2cm, 고적회락묘 출토, 산서성 고고연구소 소장
- 금동 자루솥 높이 7cm, 고적회락묘 출토, 산서성 고고연구소 소장
- 금동 탁잔과 세경병 높이 13cm, 고적회락묘 출토, 산서성 고고연구소 소장
- 가부토야마 고분 전경
- 금동제 장식 지름 2.8cm, 간논야마 고분 출토, 군마현립역사박물관 소장
- 장식 도자 길이 31cm, 간논야마 고분 출토, 군마현립역사박물관 소장
- 단지리 횡혈묘
- 일본 큐슈의 횡혈묘
- 스에키, 말갖춤새와 쇠못 나라현 가시하라시 코세야마(巨勢山) 고분 출토, 가시하라고고학연구소 부속박물관 소장
- 백제계 토기 긴키 지역 출토, 오사카부 역사박물관 소장
- 궁전 모양 하니와 높이 170cm, 이마시로즈카 고분 출토, 다카츠키시 교육위원회 소장
- 신이케 유적의 하니와 가마 ⓒ 권오영
- 이마시로즈카 고분 하니와 노출 상황
- 이와토야마 고분의 석인상 ⓒ 권오영
- 스다하치만신사 입구에 세워진 거울 모형 ⓒ 권오영
- 스다하치만 거울 지름 19.8cm, 스다하치만신사 도쿄국립박물관 소장
- 키노조(鬼ノ城) ⓒ 권오영
- 고류지(廣隆寺) ⓒ 권오영
- "百濟尼"(백제니)명 토기 사이쿠다니 유적 출토, 오사카시 역사박물관 소장
- 백제왕신사 ⓒ 권오영
- 백제왕신사에 걸려 있는 현판 ⓒ 권오영

찾아보기